Oo
69£ (a substituer à l'ex. en place
 (le portrait mq dans l'ex. en place)

VELAZQUEZ
ET SES ŒUVRES

PAR

WILLIAM STIRLING

TRADUIT DE L'ANGLAIS

PAR G. BRUNET

AVEC DES NOTES

ET UN CATALOGUE DES TABLEAUX DE VELAZQUEZ

PAR W. BÜRGER

PARIS

V^{ve} J. RENOUARD, LIBRAIRE

ÉDITEUR DE L'HISTOIRE DES PEINTRES DE TOUTES LES ÉCOLES

6 — rue de Tournon — 6

1865

Droits réservés.

VELAZQUEZ
ET SES OEUVRES

Paris. — Typographie HENNUYER ET FILS, rue du Boulevard, 7.

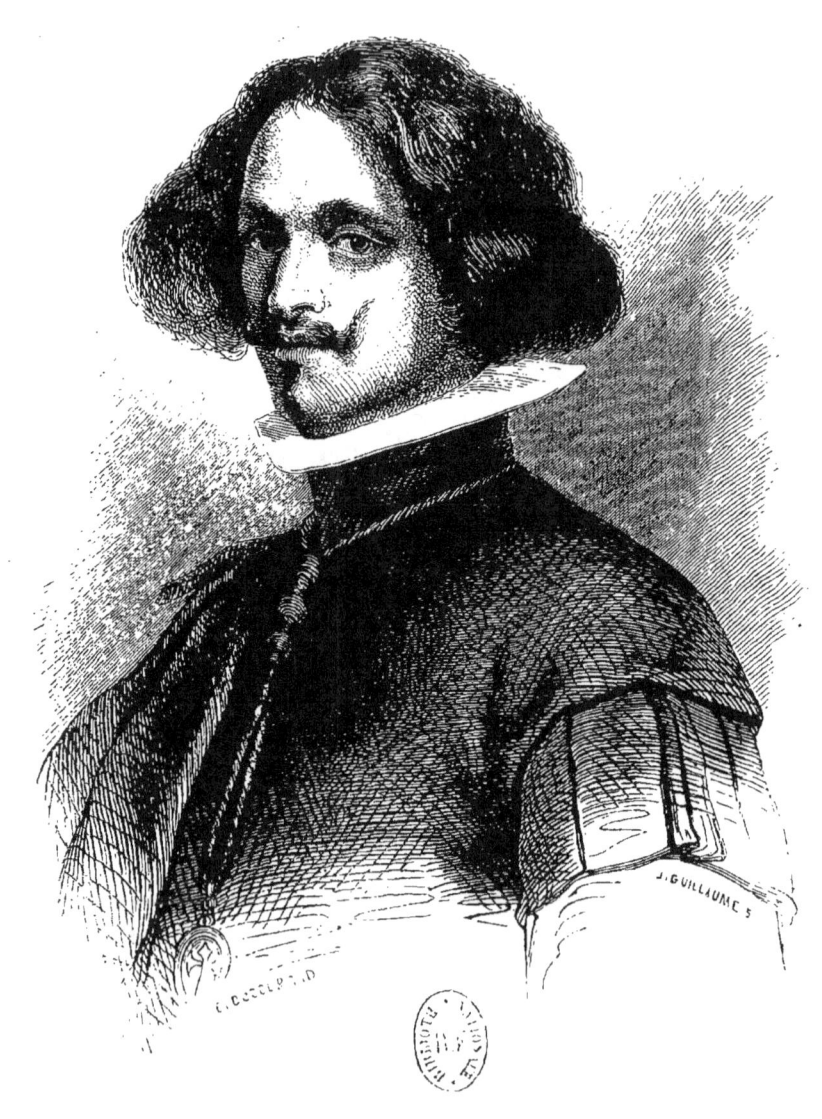

VELAZQUEZ.

Paris. — Typ Hennuyer et fils

VELAZQUEZ
ET SES ŒUVRES

VELAZQUEZ
ET SES ŒUVRES

PAR

WILLIAM STIRLING

TRADUIT DE L'ANGLAIS

PAR G. BRUNET

AVEC DES NOTES

ET UN CATALOGUE DES TABLEAUX DE VELAZQUEZ

PAR W. BÜRGER

PARIS

Vᵛᵉ J. RENOUARD, LIBRAIRE

ÉDITEUR DE L'HISTOIRE DES PEINTRES DE TOUTES LES ÉCOLES

6, rue de Tournon, 6

1865

Droits réservés.

AVANT-PROPOS

DU TRADUCTEUR

Le goût de plus en plus répandu pour les chefs-d'œuvre des arts, l'attention avec laquelle on étudie des portions assez peu connues jusqu'ici de l'histoire de la peinture, tels sont les motifs qui nous ont engagé à mettre le public français en mesure de consulter une excellente biographie d'un des plus illustres maîtres dont l'Espagne a le droit d'être si fière.

Il s'agit de Velazquez et du livre que lui a consacré M. W. Stirling, membre de la Chambre des Communes.

L'écrivain anglais a traité un sujet dont il avait une connaissance intime; il s'y était préparé par des voyages dans la Péninsule, et il a donné dans un autre ouvrage (*Annales des Artistes en Espagne*, 1848, 3 vol. in-8°) la preuve de l'étendue des études auxquelles il s'est livré à l'égard des productions

des peintres qui ont vécu au delà des Pyrénées.

Nous avons pensé que les amateurs peu familiarisés avec la langue anglaise accorderaient un accueil bienveillant à la traduction d'un écrit qui joint au mérite d'une narration élégante celui de l'exactitude des recherches.

Nous n'avons point voulu, d'ailleurs, nous en tenir à une simple version ; nous nous sommes proposé de rendre le volume publié à Paris fort utile aux personnes qui possèdent déjà le livre de M. Stirling, livre d'ailleurs épuisé (*out of print*) et qu'il est difficile de se procurer.

Nous avons ajouté diverses notes historiques, bibliographiques et artistiques ; nous distinguons ces annotations par des initiales diverses (W. S., — G. B., — W. B.), en sorte qu'à chacun revient la responsabilité de son œuvre.

Une adjonction plus importante est le *Catalogue des peintures de Velazquez existant aujourd'hui dans les musées et galeries de l'Europe.* M. W. Bürger, qui a visité toutes ces galeries, a pu réunir et décrire dans ce catalogue près de deux cent cinquante tableaux !

Il serait fort superflu de parler ici du mérite de Velazquez, de l'intérêt que présente sa biographie et de ses chefs-d'œuvre : il y a des noms qu'il suffit de prononcer pour que tout éloge devienne superflu.

<div style="text-align:right">G. Brunet.</div>

EXTRAIT DE LA PRÉFACE DE M. STIRLING.

Les pages qui suivent ont d'abord été tracées avec le projet de reproduire la *Vie de Velazquez*, telle qu'elle est contenue dans les *Annales des Artistes en Espagne* [1], en y joignant les additions que semblait réclamer une publication nouvelle et séparée, en y consignant les faits que des voyages récents et des lectures persévérantes avaient portés à ma connaissance. En voulant exécuter ce projet, je me suis trouvé conduit à écrire derechef mon travail en entier : j'espère qu'il n'aura pas acquis en étendue sans avoir aussi gagné quelque chose en qualité.

Le catalogue des estampes est rédigé d'après celles que je possède, et d'après la collection encore plus nombreuse qu'a formée mon ami M. Charles Morse, auquel je dois beaucoup de communications utiles. J'ai ajouté l'indication de toutes les estampes que j'ai pu voir ailleurs ou qui m'ont été signalées ; et si cette liste n'est pas parfaitement complète, c'est du moins la première qu'on ait es-

[1] *Annals of the Artists in Spain,* London, 1848, in-8º.

sayé de faire des estampes reproduisant les œuvres du grand artiste castillan.

Les seuls matériaux que l'on rencontre pour l'histoire de Velazquez, sont les détails relatifs à sa jeunesse, consignés dans l'ouvrage de son beau-père Pacheco, publié en 1649, et les renseignements insérés dans les biographies des artistes espagnols mises au jour par Palomino, en 1724, et par Cean Bermudez, en 1800. Je ne connais aucune autre source à laquelle on puisse puiser, si ce n'est les vers du Vénitien Boschini que j'aurai soin de citer, mais qui n'apprennent pas grand'chose. Cumberland paraît n'avoir eu d'autre guide que Palomino, lorsqu'il a rédigé ses *Anecdotes of Painting in Spain* (Londres, 1782, 2 vol. in-12); les écrivains plus modernes se sont contentés de recourir à Cean Bermudez, dont l'exactitude laborieuse est d'ailleurs digne d'éloges. J'ai longuement discuté, dans la préface de mes *Annales des Artistes en Espagne,* le mérite des principaux écrivains espagnols, français, anglais et allemands, qui ont abordé la biographie des artistes de la Péninsule, et je crois inutile de reproduire mes observations à cet égard.

Mais, depuis la publication de ces *Annales*, de nouvelles recherches ont amené la connaissance de faits encore ignorés ou peu connus, et j'ai dû les placer dans mon récit.

VELAZQUEZ
ET SES OEUVRES

CHAPITRE I

L'art de la peinture prit tardivement racine sur le sol de l'Espagne; sa croissance fut lente. De nombreuses ballades et des chansons historiques où se révélaient des beautés véritables, quelques chroniques écrites d'une façon pittoresque et nerveuse, plusieurs poëmes, imitations élégantes de modèles italiens, et même quelques essais de critique, avaient constaté les origines de la langue castillane et poli son style, — une foule de splendides églises, d'imposants monastères, de palais, de châteaux féodaux avaient alimenté le génie et l'habileté des architectes castillans, avant que l'Espagne eût produit un peintre dont les œuvres soient arrivées à l'époque où l'art et ses monuments devinrent l'objet d'une attention éclairée. Jusqu'à l'union des couronnes d'Aragon et de Castille, et jusqu'à l'extinction de la puissance des Mores, les Espagnols n'eurent ni le temps ni le désir de cultiver les arts de la paix et d'acquérir les raffinements de la civilisation. D'anciennes relations commerciales et

politiques entre l'Aragon et l'Italie introduisirent quelque goût pour la peinture à Barcelone et à Saragosse, à une époque où le reste de la Péninsule était, à cet égard, plongé dans une complète indifférence. Les noms de quelques peintres, qui paraissent Espagnols d'origine, se rencontrent dans des documents monastiques du quatorzième siècle. Le roi Jean II de Castille (1407-1454), qui aimait la poésie, la musique, la société des lettrés et des ménestrels, avait à sa cour deux peintres étrangers, le Florentin Dello [1] et le Flamand Rogel [2].

[1] Sur Dello, de Florence, voir Vasari : « Dello se rendit à la cour du roi d'Espagne, où il obtint un crédit qui surpassa toutes ses espérances... Comblé d'honneurs et de richesses, créé chevalier, il revint à Florence... Plus tard, il retourna en Espagne, où il mourut à l'âge de quarante-neuf ans (1421 ?). Le roi lui fit élever un tombeau, sur lequel on grava l'épitaphe suivante :

« Dellus eques Florentinus
Picturæ artis percelebris
Regisque Hispaniarum liberalitate
Et ornamentis amplissimus. »

Paolo Uccello a introduit le portrait de Dello dans un tableau de l'église Santa-Maria-Novella, *Cham enivrant son père Noé*. — W.

[2] Ce Rogel de Flandre est presque certainement Roger van der Weyden, dont la biographie a été restituée récemment par les érudits de la Belgique, et surtout par M. Wauters, archiviste à Bruxelles. Voir sa biographie dans l'*Histoire des peintres*. Roger van der Weyden était à Rome en 1450, et c'est peut-être à cette époque qu'il passa en Espagne, à la cour de Jean II. Ce qui paraît sûr, c'est qu'un triptyque peint par Roger en 1431 (aujourd'hui au Musée de Berlin, n° 534 a), et donné par le pape Martin V au roi Jean, était en 1445 à la Chartreuse de Miraflores. L'Espagne possède encore quelques belles peintures de Roger van der Weyden, la fameuse

Mais, es trois grandes écoles de la peinture espagnole, celles d'Andalousie, de Castille et de Valence, aucune ne peut être désignée comme ayant eu une existence bien définie avant le milieu du quinzième siècle. Juan Sanchez de Castro, le fondateur de la première, florissait, à ce qu'on suppose, à Séville, de 1454 à 1516. Antonio Rincon[1], qui reçut vers l'an 1500 la croix de l'ordre de Saint-Jacques des mains d'Isabelle la Catholique, est regardé comme le père de l'école de Castille. Valence doit son école à deux Italiens, nommés Neapoli et Aregio, qui peignaient pour la cathédrale, en 1506, et qu'un personnage peu connu, Nicolas Falco, suivit à un long intervalle.

Les artistes qui sortirent de ces écoles dans le cours du seizième siècle, et qui méritent encore un souvenir honorable, sont loin d'être nombreux. Quoique Isabelle la Catholique eût un Castillan pour peintre de sa cour, son petit-fils Charles-Quint, qui avait pour l'art un goût aussi vif qu'éclairé, ne paraît pas avoir rencontré un seul Espagnol en état de manier le pinceau d'une façon digne d'obtenir la protection impériale. Séville se vantait toutefois de posséder Luis de Vargas et Juan Villegas Mar-

Descente de croix (Musée royal de Madrid, n° 1046), peinte pour la *chapelle hors les murs* de Louvain, et dont on voit des répétitions à l'Escurial et au Musée *national*, dit *del fomento*. Né en 1400, Roger mourut en 1464.— W.

[1] Le Musée de Madrid montre deux copies d'après Antonio Rincon : portraits en pied de la reine Isabelle la Catholique et de son mari, le roi Ferdinand V d'Aragon. Né à Guadalaxara en 1446, Rincon mourut en 1500.— W.

moleja[1]. Le premier et le plus habile de ces artistes étudia dans les écoles de Rome ; son style rappelle celui de Perino del Vaga ; le second semble s'être plus spécialement attaché à des modèles flamands ; ses compositions, plus sèches et plus dures, offrent de la ressemblance avec celles de Hemling[2], qu'elles sont d'ailleurs loin d'égaler. Pablo de Cespedes, chanoine de Cordoue, longtemps établi à Rome, jouit d'une réputation que ne justifie nullement le petit nombre de tableaux qui restent de lui ; s'il mérite que sa mémoire se conserve, c'est moins comme peintre que comme auteur d'un poëme sur la peinture et de quelques notices sur l'art, qui sont les premiers écrits de ce genre que présente la Castille. Louis Morales[3], surnommé *le Divin*, appartenait peut-être à l'école de l'Andalousie, quoiqu'il eût vécu à Badajoz. Les tableaux dans lesquels il a retracé quelques-uns des épi-

[1] Rien de ces artistes au Musée de Madrid. Voir, pour leurs biographies, Palomino et Cean Bermudez. « Luis de Vargas transforma le premier, à Séville, le style *gothique,* qui avait régné jusque-là en Andalousie... Suivant Pacheco, il était resté vingt-huit ans à étudier en Italie... Né en 1502, mort en 1568, suivant Pacheco et Morgado. » (T. T., *Revue de Paris,* 1835).— W.

[2] C'est depuis la publication du livre de M. Stirling qu'ont été découverts à Bruges, par M. Weale, les documents qui prouvent que le vrai nom de ce grand peintre est Memling ou Memlinc.— W.

[3] Le Musée royal de Madrid possède six tableaux de Morales : une *Vierge de douleurs* (n° 45), un *Ecce Homo* (n° 49), la *Circoncision* (n° 110), tableau capital, avec neuf figures en pied ; une *Tête de Christ* (n° 120), une *Vierge avec l'Enfant* (n° 157), et un autre *Ecce Homo.* Voir, sur Morales et sur tous ces maîtres primitifs, *Études sur la peinture espagnole,* par T. T., *Revue de Paris,* 1835.—W.

sodes les plus pathétiques de la vie de Notre-Seigneur et de celle de la Vierge, ne sont pas moins remarquables pour l'énergie de l'expression et pour la profondeur du sentiment religieux que pour la vigueur du coloris et la supériorité technique de l'exécution.

Ces mérites appartiennent aussi, dans un degré éminent, à Vicente Juan Macip, appelé habituellement Juan de Joannes[1], et qui tient un rang des plus distingués parmi les peintres de Valence. Sa grande supériorité sur tous les anciens artistes de cette époque donne tout lieu de croire qu'il étudia en Italie. Il serait cependant difficile d'indiquer quelque peintre italien dont le style ait exercé sur son esprit une influence qui se soit manifestée

[1] « On ne connaît avec certitude ni le lieu de sa naissance, ni même son nom. L'acte dressé à son décès, qui lui donne cinquante-six ans en 1579, fait remonter sa naissance à l'année 1523. Il est encore hors de doute qu'il naquit dans le royaume de Valence, et l'on s'accorde à croire que ce fut dans le bourg de Fuente la Higuera. Il est connu parmi les artistes sous le nom de Juan de Joanes, ou Juanes. Son testament, trouvé longtemps après sa mort, lui donne aussi le prénom de Vicente, ce qui le ferait nommer Vicente Juan, au rebours de son fils, qui s'appela Juan Vicente. Des recherches faites récemment à Valence, après Palomino et Cean Bermudez, autorisent à croire que son vrai nom de famille était Macip. Il est probable qu'étant en Italie, il eut la fantaisie, alors fort commune, de latiniser l'un de ses prénoms et d'en faire un nom de famille, ou un surnom de peintre. De là vint, par habitude et par corruption, celui que lui ont donné les Espagnols : Juan de Joanes... » (Louis Viardot, *les Musées d'Espagne*, 3ᵉ édit., p. 246.)

Le Musée de Madrid possède dix-huit tableaux de Juanes, la plupart extrêmement remarquables comme science de dessin et comme sévérité de caractère.—W.

dans ses ouvrages. Au point de vue de l'élévation du caractère, quelques-unes de ses têtes du Sauveur ont rarement été égalées, et plus rarement encore surpassées. Affectant dans le dessin une sévérité antique, il se plaisait à déployer les richesses d'un coloris éclatant.

La Castille fut, au seizième siècle, plus riche en peintres distingués que l'Andalousie et que Valence. Fernando Gallegos (qui florissait vers 1550) orna les opulents monastères de Salamanque d'œuvres qui n'auraient pas été indignes des meilleurs maîtres de Bruxelles et de Bruges. La cité métropolitaine de Tolède était fière de son Alonso Berruguete (vers 1480-1561), artiste du premier ordre, qui avait étudié dans l'école de Michel-Ange à Rome, ou qui du moins s'était familiarisé avec les œuvres de ce grand homme. Comme architecte, il n'a jamais été surpassé dans ce style somptueux que les Espagnols appellent *plateresco* ou d'orfévrerie, et que le reste de l'Europe désigne sous le nom de style de la Renaissance. On voit encore à Salamanque quelques façades dont il fournit les dessins, et que couvre une riche ornementation tracée avec goût, où se combinent des guirlandes, des oiseaux, des masques bouffons, des arabesques tracées avec la facilité la plus gracieuse et sculptées avec autant de délicatesse que de fermeté, sur des pierres aux tons chauds; rien de plus parfait n'est sorti à la même époque des mains des artistes italiens et français qui ont laissé des chefs-d'œuvre à Paris et à Fontainebleau. Comme sculpteur, Berruguete a laissé quelques beaux ouvrages en bois ou en marbre, et ses tableaux, devenus très-rares aujourd'hui, montrent, malgré un coloris lourd et pauvre,

une telle grandeur de dessin, qu'ils suffiraient seuls pour arracher son nom à l'oubli.

Luis de Carvajal (1534-1613) et Blas de Prado (mort vers 1577) fournirent aux couvents et aux autels de Tolède de nombreux ouvrages où se montrent un sentiment élevé, ainsi qu'une liberté, une hardiesse de main, jusqu'alors inconnues dans la Castille ; c'est là aussi que Domenico Theotocopuli, surnommé le *Greco*[1] (il florissait de 1577 à 1625), apporta de Venise une splendeur de coloris qui compense grandement l'incorrection de dessin et l'extravagance qui trop souvent défigurent ses tableaux.

En élevant l'Escurial et en décorant ses autres palais, Philippe II donna aux progrès de l'art une impulsion salutaire ; c'est le seul avantage que présente ce règne funeste et calamiteux. Les artistes qu'il réunit autour de lui furent d'ailleurs presque tous des étrangers, et ils n'étaient pas choisis parmi ce qu'il y avait alors de plus distingué. Alonso Sanchez Coello[2], son peintre de cour, était, il est vrai, natif de la Péninsule, et il méritait, jus-

[1] Le Greco est un grand artiste, malgré sa bizarrerie. Il a eu de l'influence — au second degré — sur Velazquez, puisque Luis Tristan, qui fut un des maîtres de Velazquez, avait été élève du Greco. On voit onze tableaux de lui au Musée de Madrid. Il y en a plusieurs à Paris, chez MM. Pereire.—W.

[2] Les portraits peints par lui et conservés au musée de Madrid sont superbes. On en compte sept. Il y a de lui un beau portrait de Philippe II dans la galerie Suermondt, à Aix-la-Chapelle. De son sectateur Pantoja de la Cruz, le Musée de Madrid possède huit portraits et deux grandes compositions religieuses. Un de ses chefs-d'œuvre, la *Vierge recevant des saints*, est au Musée *national* de Madrid. Il porte la signature entière : Joannes Pantoja de la ✝ Faciebat, 1603.—W.

qu'à un certain point, le nom de Titien portugais, que lui donna le roi. Les portraits de cet artiste, quoique durs et timides, lorsqu'on les compare à ceux du grand Vénitien, sont pleins de vie et d'individualité ; le coloris est brillant. Juan Pantoja de la Cruz (1551-1610), élève de Coello, hérita de son mérite. Juan Fernandez Navarrete, (1526-1579), surnommé *el Mudo*[1] (il était sourd et muet), fut le plus remarquable des peintres castillans dont le talent fut appelé à décorer l'Escurial. Les nombreuses figures de saints dont il orna les chapelles de ce monastère auraient été admirées à Venise, et, lorsqu'il eut l'occasion de retracer la beauté féminine, il déploya une facilité et une grâce que n'avait jusqu'alors connues aucun artiste espagnol.

S'éloignant fort les unes des autres au point de vue du style, les diverses écoles de l'Espagne se distinguent par un caractère de piété sévère qui leur est commun à toutes. Durant la période de leur développement et de leur vigueur, on a rarement vu les artistes espagnols exercer leur talent à d'autres productions que des sujets de piété ou des portraits. Ils ne font pas, comme les Italiens, de

[1] Trois tableaux de Navarrete au Musée de Madrid : un *Baptême de Jésus par saint Jean*, et deux figures d'Apôtres, qu'on croit les esquisses originales des deux grands tableaux de l'Escurial. La galerie du maréchal Soult possédait un de ses chefs-d'œuvre, l'*Abraham recevant les trois anges*, et son propre portrait peint par lui-même. Le Catalogue Aguado attribuait à Navarrete trois tableaux. Voir, sur Navarrete, la *Revue de Paris*, 1835, *Études sur la peinture espagnole*, et Louis Viardot, *les Musées d'Espagne*, 1860, p. 253. — W.

fréquentes excursions dans le domaine de la mythologie et de l'histoire profane. La colline de Sion et le torrent de Siloa leur plaisent mieux que le Parnasse ou que l'Ida, que le Xanthe ou l'Oronthe. Ils trouvent dans la *Légende dorée* leur *Iliade,* leur *Odyssée* et l'*Art d'aimer*.

De nombreuses causes se réunirent pour produire cette sévérité de style. La longue lutte avec les Sarrasins paralysa, pendant toute sa durée, le développement de la culture de l'intelligence, et, lorsqu'elle fut terminée par la défaite du croissant, elle laissa le Castillan, qui se glorifiait du titre de vieux chrétien, fortement indisposé contre tout ce qui ne s'était pas produit à l'ombre de la croix. L'enthousiasme pour l'antiquité classique, pour l'art et pour la littérature de la Grèce et de Rome, allumé par Pétrarque et qui enflamma bientôt toutes les cours, tous les monastères de l'Italie, ne se communiqua jamais à l'esprit national des Espagnols ; il ne dépassa pas un cercle fort restreint d'étudiants confinés dans les centres d'institutions. A Salamanque et à Alcala même, saint Jérôme fut toujours plus populaire que Cicéron. La Castille peut s'enorgueillir d'avoir possédé dans la personne d'Antonio de Nebrixa un savant digne d'avoir été le contemporain de Valla et d'Erasme, mais elle fut loin d'avoir dans le cardinal Ximenes, le protecteur le plus zélé des lettres qu'offre son histoire, un rival de Laurent de Médicis et de Léon X. Favoriser, étendre l'étude de la théologie était le seul but des établissements scientifiques et littéraires que fonda ce ministre; la poésie et la philosophie de la Grèce et de Rome ne lui tenaient pas plus à cœur que la littérature des Mores, qu'il livra aux

flammes, après la prise de Grenade. Son appréciation de l'érudition en elle-même se manifeste dans un passage remarquable de la Bible polyglotte qu'il fit imprimer à Alcala en 1516 et qui est un des chefs-d'œuvre de la typographie ; le lecteur est prévenu qu'il trouvera la version latine de saint Jérôme placée entre le grec des Septante et l'original hébreu, comme le Sauveur entre les deux larrons.

Si l'Église restait presque étrangère aux goûts classiques, les laïques n'avaient goût pour rien qui se rattachât aux lettres et aux arts. Hors de l'église et des palais royaux, nul patronage public pour l'écrivain ou pour l'artiste, jusqu'au seizième siècle. Quelques grandes familles, dont les chefs ou les rejetons avaient en Italie gouverné des provinces ou commandé des armées, faisaient seules une exception honorable parmi les bandes de nobles qui ne se souciaient que de chevaux, d'armes, de chiens de chasse ou d'oiseaux dressés à *voler*. La maison de Mendoza, illustre dans les armes, la diplomatie et les lettres, possédait à Guadalaxara une bibliothèque qui avait été commencée avant que l'imprimerie eût été découverte, et le superbe palais qui ornait cette ville devint un musée. A Alba de Tormes, le duc d'Albe, célèbre comme héros de Mühlberg, fléau de la Flandre et conquérant du Portugal, déploya également son amour pour les arts de la paix. Il fit venir un Florentin nommé Tommaso, pour peindre une galerie à fresque ; il forma une collection de tableaux et de statues, et ses exploits militaires y furent plus tard représentés par Granelo et par Castello le jeune, d'après les ordres de son fils. Ce château, après

avoir été cruellement traité par les architectes espagnols du dix-huitième siècle, et par l'invasion française au dix-neuvième, n'est plus qu'un amas de ruines, une carrière où vient s'approvisionner la ville voisine; mais, tant qu'il en restera quelque vestige au sommet de la verte colline qu'il dominait, on ne pourra oublier sa délicieuse situation sur les bords riants de la Tormes :

> La ribera verde y deleytosa
> Del sacro Tormes dulce y claro rio [1].

Le duc d'Albe avait, à La Abadia, parmi les collines et les forêts de châtaigniers de l'Estramadure, un autre château, qui avait été jadis une abbaye de Templiers ; ce fut là qu'il passa les dernières années de sa vie agitée, occupé à créer, sur les rives escarpées de l'Ambroz, des jardins longtemps fameux en Espagne. Lope de Vega, hôte recherché par le vieux guerrier, y écrivit son *Arcadia*, à la demande du duc, et il décrit dans ses vers les beautés de cette demeure, aujourd'hui détruite ; il retrace les longues allées, les bosquets, les myrtes découpés en formes étranges, les pavillons, les fontaines, les statues, œuvre du Florentin Camilani, qui avait traduit tout Ovide en bronze et en marbre [2].

A El Viso, du côté nord de la Sierra Morena, le brave amiral

> Gran marques de Santa Cruz, famoso
> Bazan, Achilles siempre victorioso,

[1] Garcilaso de la Vega, Egloga II (*Obras*, Madrid, 1817, p. 63).

[2] *Descripcion del Abadia*, jardin del duque de Alba (*Obras sueltas*, t. IV. Madrid, 1776-79).

éleva, d'après les dessins de Castello de Bergame, un magnifique palais où ses exploits contre les Turcs et les Portugais, et de nombreux épisodes empruntés à l'histoire classique, formaient le sujet de fresques exécutées par l'habile Cesare Arbasia et par les frères Perola d'Almagro. Le célèbre secrétaire de Philippe II, Antonio Perez[1], qui aimait tous les genres de luxe et qui possédait de l'instruction et du goût, imita la splendeur qu'avaient déployée dans une autre contrée les Orsini et les Colonna. Sa vaste habitation à Madrid, démolie après sa disgrâce, et sa villa, placée dans un faubourg, étaient remplies de peintures de choix, de marbres, de pavés de mosaïque, de riches tapisseries. Saragosse se vantait de posséder un Mécène dans la personne du chef de la maison demi-royale de l'Aragon, le duc de Villahermosa, qui ramena d'Italie un élève du Titien, Paolo Esquarte, chargé de décorer le palais du grand seigneur avec les portraits de ses ancêtres et avec des représentations de l'histoire de cette noble famille. A Plasencia,

[1] Ce personnage célèbre, qui joua sous le règne de Philippe II un rôle si remarquable, a été, depuis une vingtaine d'années, l'objet de travaux fort importants de la part d'écrivains fort distingués. Une lumière toute nouvelle a été, d'après des documents inédits, jetée sur son histoire. M. Mignet, après avoir fait paraître dans le *Journal des Savants*, 1844 et 1845, une série de huit articles intitulés *Antonio Perez et Philippe II*, les a réunis, avec des additions utiles, dans un volume mis au jour en 1847; déjà M. Bermudez de Castro avait publié à Madrid, en 1841, un travail estimable : *Antonio Perez, secretario del Estado del rey Felipe II*. Un résumé de la carrière orageuse de Perez, d'après ces diverses sources, se trouve dans la *Biographie universelle*, t. XXXII, p. 466. — G. B.

l'historien Luis de Avila, grand commandeur d'Alcantara, fit également reproduire les exploits de son maître et ami, l'empereur Charles-Quint, dans le somptueux palais de Mirabel. Les châteaux des Silva à Buitrago, des Sandoval à Denia, des Beltran de la Cueva à Cuellar, des Pimentel à Benevente, les palais des Velasco à Burgos et des Ribera à Séville, furent de même enrichis de trophées et d'ornements dus au ciseau et au pinceau d'artistes italiens.

Mais ces exemples, tout en prouvant que l'aristocratie espagnole n'était pas une réunion de Béotiens, n'eurent presque aucune influence sur le développement du génie artistique de la nation. Les laïques qui méritaient le titre d'amateurs étaient alors, comme aujourd'hui, plus disposés à réunir des œuvres d'art qu'à employer les artistes. Le véritable patronage ne pouvait venir que de l'Église, alors toute-puissante et comblée de richesses. Chaque grande cathédrale, Tolède, Saragosse, Salamanque, Ségovie, Valence, Grenade, Séville, chaque grande abbaye, non-seulement celles placées dans les villes, mais encore celles qui s'élevaient au milieu des champs ou dans les montagnes, Lupiana, Guadalupe, El Paular, San-Martin de la Cogolla, étaient un centre et un séminaire de l'art local. Architectes et sculpteurs, peintres à fresque, sur toile, sur vélin et sur verre, orfèvres, artistes maniant le bronze et le fer, tous y trouvaient une hospitalité empressée, un patronage généreux et une occupation constante.

Sous le rapport de sa vigoureuse croissance, la grande cathédrale ou maison religieuse du seizième siècle et du dix-septième, ressemblait à la vigne allégorique dont

parle le Psalmiste, et qui envoyait ses rameaux à la mer
et ses branches à la rivière. Ses revenus héréditaires et
les offrandes continuelles des fidèles fournissaient, pour
les travaux d'architecture et de décoration, des ressources
presque inépuisables ; rien ne manquait pour ajouter
une chapelle nouvelle et une sacristie plus vaste, pour
les remplir de tableaux et de vases d'or ou d'argent, pour
couvrir d'une biographie figurée de saint Dominique et
de saint Benoît les murailles d'un nouveau cloître. La
rivalité des corporations ecclésiastiques et des ordres
religieux enflammait, à défaut parfois de motifs plus
nobles, un zèle ardent pour étendre et embellir les tem-
ples. Les historiens des diverses images miraculeuses
de Notre-Dame d'Atocha[1], de Guadalupe[2] et de Sope-
tran[3], tout en exaltant la sainteté et la puissance merveil-
leuse de ces madones qui devraient « fendre des cœurs
de diamant et émouvoir des entrailles de bronze, » célè-
brent avec non moins d'onction et d'orgueil enthousiaste
la splendeur des palais sacrés où reposent ces images et
l'éclat des bijoux et de l'or qui brillent autour d'elles.
Les trésors de la congrégation et du chapitre pouvaient
être employés avec plus ou moins de générosité, avec
plus ou moins de goût, mais en grande partie ils étaient
certains de trouver un emploi artistique. Et, pendant des
siècles, ces paisibles demeures ne virent jamais une main

[1] G. de Quintana, *Hist. de N. Señ. de Atocha*. Madrid, 1637, in-4°.

[2] F. G. de Talavera, *Hist. de N. Sra de Guadalupe*. Tolède, 1597, in-4°.

[3] Fr. B. de Arce y Fr. A. de Heredia, *Hist. de N. Sra de Sope-
tran*. Madrid, 1676, in-4°.

profane venir porter la désolation et la ruine, et disperser les monuments de l'art accumulés dans la suite des temps.

Il y avait donc à peine un peintre espagnol qui n'eût passé une portion de sa vie dans des couvents ou dans des cathédrales, et, pour un grand nombre d'entre eux, ce fut ainsi que s'écoula toute leur carrière. De fait, le peintre n'était pas le moins populaire et le moins important des serviteurs de l'Église. Son but n'était pas seulement de décorer et de plaire, de donner satisfaction au regard ou à l'orgueil; il devait instruire l'ignorant, corriger le vicieux, guider vers le chemin de la piété et de la vertu. C'est de lui que la jeunesse et que les indigents apprenaient le peu qu'ils savaient de l'histoire évangélique et des légendes touchantes de ces saints que, dès le berceau, il leur était recommandé d'adorer. Peut-être est-il difficile à un protestant de se rendre compte de l'importance complète des fonctions de l'artiste envisagé à ce point de vue. Le caractère et les anciennes habitudes du peuple anglais ont rendu possible, même aux masses, de se passer de symboles, de s'attacher directement avec chaleur aux dogmes théologiques et de s'enthousiasmer pour des abstractions de doctrine. Mais, pour le simple catholique espagnol, ces choses étaient alors, comme elles sont encore aujourd'hui, inintelligibles; les idées qu'il pouvait comprendre ne pouvaient lui arriver qu'au moyen des tableaux ou des sculptures qui décoraient le sanctuaire où il se prosternait. La grandeur de la mission du peintre était ainsi un fait reconnu, proclamé par l'artiste lui-même aussi bien que par le public.

« Le but principal des œuvres de l'art chrétien est de porter les hommes à la piété et de les conduire vers Dieu. » Ainsi s'exprime le peintre Pacheco [1]. Un autre écrivain de la même époque disait : « La connaissance écrite suffit aux savants et aux lettrés; mais, pour les ignorants, y a-t-il un maître comparable à un tableau ? Ils y voient leur

[1] *Arte de la Pintura*, Séville, 1649, in-4°, p. 143.

« Cet ouvrage mystique offre l'expression la plus élevée et la plus complète de la *philosophie de l'art*, comme on la comprenait en Espagne à cette époque. Suivant Pacheco, la peinture, cette *écriture silencieuse de l'idiome universel*, descend d'origine divine et procède de la sainte Trinité, ainsi que les sciences et toutes les spéculations de la pensée. Le type de la divine sagesse, qui est attribué au Fils, au Verbe, est imprimé dans les travaux intellectuels de l'homme; le type de l'amour divin, attribué au Saint-Esprit, dans les *extatiques défaillances* de l'amour, de la charité, des sentiments; et le type de l'omnipotence créatrice, attribuée au Père, dans les *héroïques symboles* de la peinture, qui réfléchit l'image du souverain artiste. Après avoir posé cette formule théologique, Pacheco cherche les premières traces des arts chez les anciens : de même que Mariana commence l'histoire d'Espagne à Tubal, fils de Japhet, de même Pacheco remonte jusqu'à l'époque antédiluvienne, jusqu'à Enos, fils de Seth, qui *créa des images pour exciter le peuple à adorer Dieu;* puis il suit le développement de l'art chez les Hébreux, les Chaldéens, les Égyptiens, les Grecs, les Romains et les nations chrétiennes, en montrant toujours la puissance artistique comme la symbolisation des idées religieuses, etc. » (*Revue de Paris*, 1835, *Études sur la peinture espagnole*). Il est singulier que l'auteur de cette pieuse esthétique soit le beau-père et le maître de Velazquez !

Il y a de Pacheco, au musée de Madrid, trois têtes de saints. A l'ancien musée espagnol du roi Louis-Philippe, on voyait un « portrait de Pacheco, peint par lui-même, » suivant le catalogue. — W.

devoir, qu'ils sont hors d'état d'apprendre dans un livre [1]. »
De fait, le peintre était le meilleur et le plus populaire des prédicateurs ; les homélies dont il couvrait les murs de l'église et du cloître avaient plus d'attrait que les phrases fougueuses d'un dominicain ou les considérations mielleuses d'un jésuite se faisant entendre du haut de la chaire. Il connaissait et il sentait la dignité de sa tâche, et il s'y appliquait souvent avec toute la ferveur du zèle du moine le plus pieux. De même que fra Angelico, Macip ou Joanes (nom sous lequel il est plus connu), avait l'habitude de recourir à la prière, au jeûne et à la communion, pour se préparer à entreprendre un nouvel ouvrage ; Luis de Vargas y ajoutait l'infliction de la discipline, et il avait auprès de son lit un cercueil dans lequel il s'étendait parfois et méditait sur la mort. Quelquefois un peintre dévot entrait dans l'ordre ecclésiastique ; quelquefois des prêtres ou des moines, amis de l'art, apprenaient, dans leurs heures de loisir, à manier le pinceau. La plupart des maisons religieuses eurent, à une époque ou à une autre, quelqu'un de leurs habitants initié aux arts qui exécuta un tableau ou un bas-relief dans la chapelle, qui cisela un calice ou un ciboire pour la sacristie. Le frère Nicolas Borsas remplit l'église et le cloître des Hiéronymites, à Gandia, d'une multitude de compositions, dont quelques-unes n'auraient pas nui à la réputation de son maître Joanes. Nicolas Factor, franciscain à Valence, fut aussi connu par son mérite comme peintre que pour la sainteté de sa vie ; elle fut telle, qu'il obtint les honneurs

[1] Juan de Butron, *Discursos apologéticos en que se defiende la ingenuidad del arte de la Pintura*. Madrid, 1626, in-4°, p. 26.

de la canonisation. Le génie d'el Mudo fut découvert et ensuite dirigé par un moine du monastère hiéronymite d'Estrella. Andres de Leon et Julian Fuente del Saz, religieux de l'Escurial, se distinguèrent par le mérite et la délicatesse des miniatures dont ils ornèrent le livre de musique du chœur somptueux de leur couvent. Les Chartreux de Grenade et de Séville, le *Paular* et la *Scala Dei*, s'enorgueillirent de la renommée artistique de Cotan, de Berenguer et de Ferrado. Cespedes, le peintre poëte, était chanoine de Cordoue[1]; Roelas et Cano occupaient des prébendes, l'un à Olivares, l'autre à Grenade.

En communication avec le monde invisible, avec les êtres divins et angéliques qui l'habitent, l'artiste croyait être un objet de sollicitude pour les personnages célestes. Perfectionner ou conserver ses œuvres n'était pas chose au-dessous des soins des plus élevés d'entre eux. Les légendes de l'Église, l'opinion du clergé, les traditions de l'art, s'accordaient sur ce point et étaient quelquefois confirmées par des récits nouveaux. A la fin du quatorzième siècle, des ermites de l'ordre de Saint-Jérôme, venant de l'Italie, avaient pénétré jusque dans les mon-

[1] Les principaux ouvrages de Cespedes existent à Cordoue; dans la cathédrale de cette ville est une *Cène* remarquable par la judicieuse variété des expressions des personnages et par la finesse du coloris. Cet artiste était une de ces têtes bien organisées « dans lesquelles se rassemblent sans effort des connaissances diverses et quelquefois opposées en apparence. On assure qu'à la connaissance de la peinture, de la sculpture, de l'architecture et de l'antiquité, il joignait celle de l'italien, du latin et même du grec, de l'hébreu et de l'arabe; il avait du talent pour la poésie et l'éloquence. » (*Biographie universelle.*) — G. B.

tagnes d'Avila et s'étaient établis dans les cavernes de Guisando ; ils placèrent comme ornement d'une chapelle creusée dans le roc un portrait de leur saint patron. L'humidité de la caverne, dont les parois ruisselaient d'eau pendant tout l'hiver, fit pourrir le cadre, mais respecta l'image, qui, après deux siècles, était aussi éclatante que le jour où elle sortit des mains de l'artiste[1] ; le sculpteur Gaspar Becerra, ayant échoué trois fois dans ses efforts pour sculpter une figure de la Vierge qui obtînt l'approbation de la reine Isabelle, avait avec désespoir renoncé à son œuvre ; mais, dans la nuit, Marie lui apparut et lui ordonna de tailler une bûche qui brûlait dans son foyer ; grâce à cette intervention inspirée, Becerra fit une des images les plus vénérées qu'il y ait à Madrid, où elle est connue sous le nom de Notre-Dame de la Solitude, et où on lui attribue de nombreux miracles[2]. Macip (ou Joanes) fut moins favorisé ; cependant son beau tableau de la Vierge, objet des respects des Valenciens, sous le nom de la Purisima[3], fut exécuté d'après

[1] Joseph de Siguença, *Historia de la órden de San Gerónimo*. Madrid, 1600, 2 vol. in-fol. ; t. II, p. 86.

[2] Il existe sans doute quelque ouvrage espagnol relatif à cette madone ; nous n'en trouvons cependant pas d'indiqué dans la liste fort longue et toutefois bien incomplète des églises, chapelles et images miraculeuses de Marie, placée au commencement du quatrième volume du *Dictionnaire de bibliographie catholique* publié par M. l'abbé Migne. — G. B.

[3] M. Stirling observe qu'il s'était trompé en avançant, dans ses *Annales des artistes d'Espagne*, qu'on ignorait ce qu'était devenu ce bel ouvrage. Il décore le grand autel de la chapelle de la Communion dans l'église de San-Juan del Mercado à Valence. — G. B.

des instructions minutieuses données par la Vierge elle-même au jésuite Martin Alberto. D'après une tradition répandue parmi les Chartreux de Grenade, Marie aurait honoré leur couvent d'une visite : elle s'était montrée dans la cellule d'un pieux religieux et artiste, le frère Sanchez Cotan, et elle avait posé pour le tableau auquel il travaillait [1].

On citait aussi des miracles opérés par des tableaux et des statues, non-seulement pendant la vie de leurs auteurs, mais encore pendant que le pinceau ou le ciseau était à l'œuvre pour les exécuter. Un peintre qui travaillait au dôme de la chapelle de Notre-Dame de Nieva, tomba du haut de l'échafaudage et se brisa les membres, mais il se releva immédiatement sain et sauf [2]. Lope de Vega raconte qu'un autre peintre, au moment de tomber par suite de la chute de la planche sur laquelle il se trouvait, fut miraculeusement soutenu en l'air ; le bras d'une madone à laquelle il travaillait sortit du mur et le retint suspendu [3]. Les artistes étaient, dans le purgatoire, l'objet de la protection spéciale des saints qu'ils avaient représentés, et, même en ce monde, ces patrons venaient parfois à leur aide dans des moments difficiles, tout comme les divinités interviennent dans les récits d'Homère pour porter secours, dans la mêlée, à leurs héros favoris.

Indépendamment de ces causes qui portaient l'artiste

[1] Palomino, *Vidas de los pintores y estatuarios eminentes españoles*. Madrid, 1724, in-fol., p. 291.

[2] Villafañe, *Compendio histórico de las milagrosas imágenes*. Madrid, 1740, in-fol., p. 372.

[3] Lope de Vega, *Obras*, t. V, p. 66.

espagnol à se consacrer à des sujets de piété [1], et qui imposaient à ses œuvres un caractère religieux, un autre motif l'eût empêché, s'il y avait été porté, de se laisser aller à ces libertés si communes parmi ses confrères de l'Italie et de l'Allemagne : l'Inquisition, qui, de même que la Mort, frappait, lorsqu'elle le voulait, à toutes les portes et n'en trouvait aucune fermée, qui conduisait la presse avec une verge de fer, qui fouillait dans les papiers de l'écrivain, ne se faisait faute de pénétrer dans les ateliers et d'établir sa domination sur l'art. Elle rendit un décret défendant de produire, d'exposer en vente et de posséder toute image immodeste (tableaux, estampes ou sculptures), sous peine d'excommunication, d'une amende de 1,500 ducats et d'un exil d'une année. Des inspecteurs ou censeurs furent établis dans les principales villes pour veiller à l'exécution de cet édit et pour instruire le Saint-Office de toutes les transgressions qui viendraient à leur connaissance. Pacheco fut, en 1618, investi à Séville de ces fonctions qu'il remplit pendant longues années [2]; plus tard, Palomino obtint à Madrid un emploi pareil et le regarda comme fort honorable [3]. Ces deux écrivains consacrent une portion considérable de leurs écrits à exposer les règles qui doivent guider les ar-

[1] On se rappelle l'impression profonde que fit sur les artistes et le public français, jusque-là peu familiarisés avec la peinture espagnole, le Musée espagnol formé par le roi Louis-Philippe : des scènes de martyre, des « défaillances extatiques, » comme dit Pacheco, des légendes terribles et mystiques, quel contraste avec l'art français du dix-huitième siècle, par exemple ! — W.

[2] Pacheco, *Arte de la Pintura*, p. 471.

[3] Palomino, *El Museo pittorico*, p. 94.

tistes pour représenter les sujets sacrés d'une façon orthodoxe. Le code de la peinture sacrée fut promulgué sous une forme séparée par un religieux de l'ordre de la Merci, frère Juan Interian de Ayala, docteur à Salamanque[1]; son in-folio, écrit en latin, est, on peut le croire, un échantillon curieux de niaiseries pédantesquement et gravement exposées. Plusieurs pages sont consacrées à une dissertation sur la véritable forme de la croix du Calvaire ; ensuite l'auteur discute gravement s'il y avait un ou deux anges sur la pierre qui fermait le sépulcre du Sauveur. De nombreuses et graves autorités sont invoquées pour établir que c'est à bon droit qu'on représente le diable avec des cornes et une queue.

Le seul grand peintre espagnol qui n'ait pas consacré habituellement ses travaux à l'Église, et qui n'ait pas demandé des sujets à la Bible ou à la vie des saints, c'est Velazquez, dont je me propose de raconter la vie. Entré dès sa jeunesse au service de Philippe IV, il exécuta la plupart de ses œuvres pour les palais royaux, et ce ne fut que rarement qu'il peignit quelques tableaux de dé-

[1] *Pictor christianus eruditus.* Madrid, 1730, in-fol. Il en existe une traduction espagnole par L. de Duran : *El Pintor cristiano y erudito.* Madrid, 1782, 2 vol. in-4°.

Observons qu'un théologien flamand, Van Meulen, plus connu sous le nom latinisé de Molanus, a traité le même sujet dans un ouvrage qui, de 1570 à 1771, a obtenu six ou sept éditions ; la dernière, publiée à Liége par les soins de Paquot, forme un volume in-4° enrichi de notes et de suppléments. La partie qui traite des erreurs commises par les artistes dans la représentation des sujets religieux est curieuse, et elle a fourni à l'abbé Méry l'idée de sa *Théologie des peintres, sculpteurs et dessinateurs.* — G. B.

votion pour l'oratoire d'un prince ou pour un couvent ; mais, tout en traitant des sujets profanes, il conserva ce sérieux qui appartient au caractère espagnol et qui distingue spécialement les écoles de peinture en Espagne.

CHAPITRE II

A la fin du seizième siècle, Séville était la plus riche cité qui se rencontrât dans les vastes domaines des souverains des Castilles. L'antiquité de l'époque où elle avait reçu la foi chrétienne, ses martyrs et ses saints, sa situation délicieuse, son beau climat, sa cathédrale splendide, ses palais, les familles illustres qui l'habitaient, l'étendue de son commerce, que de motifs pour justifier l'épithète que lui donne un vieil historien, plus fidèle à la vérité qu'on ne l'est d'ordinaire lorsqu'on obéit à un sentiment de respect filial : Morgado l'appelle « la gloire de l'empire des Espagnes. » L'étoile funeste de la maison d'Autriche n'avait pas encore fait sentir son influence à la noble cité. Les drapeaux de la France et de l'Angleterre avaient, il est vrai, commencé à disputer aux châteaux et aux lions de la Castille la souveraineté de l'Océan ; cependant de nombreux vaisseaux, remontant encore le Guadalquivir, venaient débarquer leurs riches cargaisons au pied de la tour dorée de César, et d'opulents négo-

ciants se réunissaient sous les arcades de la Bourse de Herrera. Dans cette atmosphère du commerce, l'Église était, comme d'habitude, la gardienne du goût et de la culture intellectuelle. Dans la cathédrale, le poëte Francisco de Rioja et le savant Francisco Pacheco l'ancien occupaient des stalles de chanoines ; on y voyait le prêtre archéologue Rodrigo Caro, historien de Séville et d'Utrera, déchiffrer les vieilles inscriptions, ou feuilleter les volumes réunis dans la belle bibliothèque qu'avait léguée le fils de Colomb. Au collége des Jésuites, le savant Gaspar Zamora et Martin de Roa, le chroniqueur et l'historiographe de Cordoue, de Xerez et d'Ecija, donnaient des leçons dans de vastes salles ou officiaient à de somptueux autels que Roelas et Herrera venaient d'enrichir de leurs tableaux, que décoraient les sculptures de Montañes. Le poëte Gongora, alors au comble de sa réputation, était chanoine à Cordoue ; on le voyait souvent à Séville. La maison du peintre Francisco Pacheco était le rendez-vous des artistes et des hommes de lettres qui s'y réunissaient pour discuter les nouvelles du jour, pour apprécier les œuvres sortant des ateliers, pour examiner les volumes que venaient d'enfanter les presses de Gamarra ou de Vejerano. La société polie se rassemblait aussi dans les salons et les jardins du duc d'Alcala. Fernando de Ribera, connu par son goût éclairé et chef d'une maison où la magnificence et la valeur étaient des qualités héréditaires, descendait du marquis de Tarifa, dont le pèlerinage à la Terre Sainte est devenu célèbre, grâce au poëte Juan de Enzina. Il résidait dans une demeure qu'on connaît encore sous le nom de Maison

de Pilate, nom qu'elle devait à ce que le noble pèlerin l'avait fait construire (on l'affirmait du moins) d'après l'édifice qui, à Jérusalem, porte ce nom. Le duc avait réuni dans cette enceinte une importante collection de tableaux et d'œuvres d'art ; il avait garni les arcades donnant sur le jardin de statues antiques venues les unes de Rome, les autres des ruines de la cité voisine d'Italica ; il avait aussi formé un précieux cabinet de médailles, et il avait rassemblé une bibliothèque considérable où avait été comprise celle d'Ambrosio Morales, et qui était surtout riche en manuscrits relatifs aux antiquités de l'Espagne. Militaire, homme d'État, ayant un goût très-vif pour les lettres, peignant même avec habileté, Fernando de Ribera employait autour de lui les meilleurs artistes de l'Andalousie, et jouait avec éclat le rôle de Mécène.

Diego Rodriguez de Silva y Velazquez (ou, comme on l'appelle habituellement, mais à tort, Diego Velazquez de Silva), naquit à Séville en 1599, la même année que celle dans laquelle van Dyck vit le jour à Anvers ; il fut baptisé le 16 juin, à l'église de San-Pedro. Ses parents étaient d'une origine distinguée ; son père, Juan Rodriguez de Silva descendait de la grande maison portugaise qui faisait remonter sa généalogie jusqu'aux rois d'Alba-Longa ; sa mère, Geronima Velazquez, dont il avait porté le nom, suivant un usage fréquent en Andalousie[1], appartenait à une famille noble de Séville. C'est à la pauvreté de son grand-père, du côté paternel, qui, pour tout

[1] C'est ainsi que le poëte Gongora y Argote, en formant son nom, donna le pas à celui de sa mère.

héritage de ses illustres ancêtres, n'ayant rien qu'un nom historique, traversa la Guadiana afin de venir chercher fortune à Séville, que l'Espagne doit le plus grand de ses peintres, de même qu'elle doit un de ses poëtes les plus gracieux aux yeux brillants de Marfida, la Castillane qui fit renoncer Jorge de Montemayor à sa terre natale et au dialecte portugais[1]. Le père de l'artiste, s'étant établi à Séville, suivit la profession d'homme de loi et obtint une modeste aisance. Secondé par sa femme Geronima, il consacra les plus grands soins à l'éducation du jeune Diego, versant dans cette âme tendre les principes de la vertu et le miel de la crainte de Dieu[2]. Il reçut toute l'instruction qu'on pouvait alors obtenir à Séville, et, dans le cours de ses études, il fit preuve d'une rare intelligence ; il fit des progrès rapides dans l'étude des langues et de la philosophie. Mais, comme Nicolas Poussin[3], il faisait surtout usage de ses grammaires et de ses livres de classe pour tracer des dessins sur les marges et sur les pages blanches ; son goût décidé et ses dispositions se révélant avec éclat, son père ne s'opposa point à ce qu'il choisît la peinture comme profession.

Francisco Herrera le vieux[4] eut l'honneur de devenir

[1] Bouterweck : *Histoire de la littérature espagnole et portugaise.*
[2] Palomino, t. III, p. 479.
[3] *Memoirs of N. Poussin,* par Maria Graham. London, 1820, p. 7.
[4] Il n'y a rien, au Musée de Madrid, de Francisco Herrera le vieux. Mais, de son fils, Francisco Herrera le jeune, né à Séville en 1622, mort à Madrid en 1685, il y a une grande peinture de *San Hermenegildo* (hauteur, 11 pieds 9 pouces ; largeur, 8 pieds 2 pouces). On voit, au Musée du Louvre, un des chefs-d'œuvre de Herrera le

le premier maître de Velazquez. Cet artiste avait étudié sous Luis Fernandez, peintre dont la renommée a été conservée par la tradition, mais dont on ne connaît plus aucun ouvrage; son nom mérite cependant d'être conservé, puisque c'est de son école que sortirent les maîtres qui dirigèrent les études de Velazquez, de Cano et de Murillo. Herrera fut le premier qui rejeta le style de convention jusqu'alors en vogue et qui adopta cette manière libre et hardie qui devait bientôt caractériser les peintres de Séville. Esquissant avec des bâtons brûlés et appliquant ses couleurs avec des brosses d'une longueur et d'un volume jusqu'alors sans exemple, il produisit des œuvres ayant beaucoup de vigueur et d'effet; elles furent un sujet de surprise pour des amateurs que Vargas et Villegas avaient accoutumés à une manipulation minutieuse et à un fini délicat. L'habileté et la vigueur de Herrera le rendirent bientôt célèbre ; les commandes se multiplièrent; ses figures de saints, aux rudes physionomies, aux draperies brillantes et larges, vinrent orner les chapelles de Saint-Bonaventure, les cloîtres de Saint-François, les appartements du palais archiépiscopal. Les élèves accoururent dans son atelier, mais ils en furent souvent chassés par la rudesse de son caractère et par la sévérité des corrections corporelles auxquelles il avait recours pour renforcer ses préceptes artistiques. Il se trouva ainsi souvent seul, sans élève, sans assistance, et réduit à se

vieux, le *Saint Basile écrivant sous l'inspiration du Saint-Esprit*, tableau qui a fait partie de la collection du maréchal Soult. Voir, sur ce tableau et sur Herrera, les *Études* publiées dans la *Revue de Paris*, 1835. — W.

faire aider par sa servante, lorsque les ordres pressaient. Velazquez fut parmi ceux que révolta bientôt la tyrannie de Herrera. Après avoir étudié sa méthode de travail, promptement comprise et acquise, il chercha une autre école plus calme et plus régulière.

Son nouveau maître, Francisco Pacheco, était, comme homme et comme artiste, en contraste complet avec Herrera. Né à Séville en 1571, il appartenait à une branche distinguée d'une noble famille qui porte un des noms les plus anciens de la Péninsule, et qui avait acquis une brillante illustration dans les arts et dans les lettres. Son oncle, qui se nommait également Francisco Pacheco, était chanoine de Séville, et il fut longtemps l'oracle du goût et de la science; c'est lui qu'on chargeait de composer toutes les inscriptions latines destinées à rappeler des événements auxquels participait le chapitre; c'est lui qui choisit les groupes et les bas-reliefs que cisela Juan d'Arphe pour orner le tabernacle où reposait l'Eucharistie, monument remarquable d'une époque où les orfèvres étaient des architectes qui bâtissaient avec les matériaux que leur fournissaient le Mexique et le Pérou. Indépendamment de ses poésies latines, qu'admirèrent ses contemporains [1], le chanoine édita une *Flos Sanctorum*, ornée de gravures sur bois, qui parut à Séville en 1580; il entreprit, mais il n'eut pas le temps de terminer une histoire de la cité de saint Isidore [2]. Il est vraisemblable

[1] Nic. Antonio : *Biblioteca hispaña nova*, in-fol., 1672, t. I, p. 348.

[2] Ortiz de Zuñiga, Anales de Sevilla. Madrid, 1677, in-fol.,

que ce fut auprès de ce savant que le jeune Pacheco contracta cet amour des livres et de la société des lettrés, goût qui ne l'abandonna jamais durant une existence longue et active. Il avait, comme Herrera, étudié la peinture sous la direction de Luis Fernandez, et il paraît avoir conservé le souvenir des préceptes qu'il reçut alors, longtemps après qu'ils eurent été oubliés ailleurs. Les premiers ouvrages qu'on cite de lui furent des bannières pour la flotte de la Nouvelle-Espagne; ayant, au lieu de toile, du velours cramoisi, il représenta saint Jacques à cheval, les armes royales et des sujets allégoriques appropriés à ces drapeaux, qui en 1594 bravèrent la tempête et les boulets. En 1598, il exécuta en grande partie les tableaux qui figurèrent aux cérémonies funèbres qu'organisa le chapitre, afin de rendre hommage à la mémoire de l'odieux Philippe II. Il se fit bientôt connaître par l'habileté avec laquelle il décorait les chairs et les draperies des statues en bois; il prêta aussi son concours à divers sculpteurs de ses amis, tels que Nuñez Delgado et Martinez Montañez; il ajouta à leurs bas-reliefs des fonds représentant des paysages et des monuments d'architecture. Les religieux de la Merci l'employèrent à peindre, dans leur vaste couvent, la Vie de saint Raimond, en 1600; trois ans plus tard, il représenta la Chute de Dédale et d'Icare dans un des appartements de la *Casa de Pilatos,* cet hôtel du duc d'Alcala dont nous avons déjà parlé. En 1611, il fit un voyage à Madrid, il visita Tolède et l'Escurial, examinant les collections d'œuvres d'art, nouant

p. 596. Il mourut en 1599, et il est enseveli dans la cathédrale, en face de la chapelle de *la Antigua.*

des relations avec Carducho, el Greco et autres artistes éminents. Lorsqu'il fut retourné à Séville, son atelier devint une des écoles les plus fréquentées par les jeunes peintres. Peu d'artistes ont été plus diligents et se sont donné plus de peine. Il constate lui-même qu'aucun de ses ouvrages n'a été exécuté sans qu'il eût tracé diverses esquisses de la composition, sans qu'il eût fait, d'après le modèle vivant, des études sérieuses pour les têtes et les parties les plus importantes des personnages; ses draperies étaient toujours peintes d'après celles disposées sur un mannequin. C'est Raphaël qu'il avait choisi comme le modèle qu'il voulait imiter, mais on ne peut dire que ses efforts aient été couronnés de succès. Son dessin est généralement correct, ses figures sont rarement dépourvues de grâce, mais ses compositions sont froides, sans vie, sans originalité. En dépit de quelque élégance, ses tableaux n'ont de commun avec les œuvres de Raphaël qu'une certaine pauvreté de couleur. Le *Jugement dernier*, composition immense, peinte en 1612 pour les religieux de Sainte-Isabelle, fut, dans sa propre estime, ce qu'il avait fait de mieux. D'autres juges, plus éclairés peut-être, pensent que le *Saint Michel renversant Satan*, et placé dans l'église de Saint-Albert, est ce qui donne l'idée la plus favorable de son habileté. Élu en 1618 familier de l'Inquisition, il reçut aussi de ce tribunal la charge d'inspecteur des peintures.

Parmi ses premières entreprises littéraires figure une édition nouvelle des poésies de son ami et compatriote, Fernando de Herrera; il y joignit un sonnet adulateur et un portrait, bien moins flatteur, assez maladroitement gravé

sur bois par Pedro Perret [1]. Un mémoire de peu d'étendue, dans lequel il discutait les mérites respectifs de la peinture et de la sculpture et accordait la palme à l'art qu'il professait lui-même, quelques traités polémiques mortellement ennuyeux, et quelques épigrammes où des critiques modernes ont reconnu de la vivacité et de l'aisance, précédèrent l'ouvrage sur lequel se base sa renommée : son *Traité de la Peinture,* publié en 1649 et devenu aujourd'hui très-rare, fut longtemps le manuel des ateliers de l'Espagne; il mérite encore d'être consulté, en raison des détails minutieux qu'il donne sur les procédés techniques alors en usage, et à cause des renseignements qu'on y découvre sur les artistes contemporains.

Velazquez entra dans l'atelier de Pacheco avec l'intention d'apprendre tout ce qu'on pouvait y savoir, et Pacheco, de son côté, enseigna volontiers à son jeune élève tout ce qu'il savait lui-même. Mais il paraît que le disciple découvrit bientôt qu'il avait quitté un peintre pratique pour un homme qui ne sortait pas des règles et des préceptes, et que, si l'un était mieux au fait de ce qui regardait les artistes de Cos et d'Éphèse, de Florence et de Rome, l'autre savait plus habilement représenter sur sa toile les êtres humains tels qu'ils existaient, tels qu'ils se mouvaient à Séville.

Il découvrit aussi que les leçons de la nature sont les meilleures et que le travail est ce qui guide le mieux l'artiste vers la perfection. Il résolut de fort bonne heure de ne dessiner, de ne colorer aucun objet sans l'avoir sous

[1] *Versos de Fernando de Herrera,* Séville, 1619, in-4°.

les yeux. Afin d'avoir toujours sous la main un modèle de la physionomie humaine, il avait avec lui, selon Pacheco, un jeune paysan qui lui servait d'apprenti et d'après lequel il étudiait les divers aspects du visage; il le représentait tantôt pleurant, tantôt riant, jusqu'à ce qu'il eût surmonté toutes les difficultés de l'expression; il s'en servit pour exécuter une multitude d'esquisses à la craie et au charbon sur papier bleu; ce fut ainsi qu'il acquit une certitude infaillible dans l'art de saisir la ressemblance. C'est grâce à ce procédé, qu'il obtint cette aisance et cette perfection qu'il déploya plus tard pour le portrait; ses détracteurs, ne pouvant contester sa supériorité sous ce rapport, s'en dédommageaient en répétant qu'il savait peindre des têtes, mais rien de plus. Philippe IV lui ayant un jour redit ce propos, il répondit, avec la noble humilité d'un grand maître et avec la bonne humeur qui défend le mieux du sarcasme, qu'on le flattait, car il ne connaissait personne qui pût être signalé comme peignant parfaitement une tête.

Pour acquérir de la facilité et du brillant dans le coloris, il se consacra pendant quelque temps à l'étude des animaux et de la nature morte, peignant toutes sortes d'objets riches de ton et d'une forme simple, tels que des morceaux de métal, des vases de terre, des ustensiles de ménage, reproduisant les poissons, les oiseaux et les fruits que fournissaient en abondance au marché de Séville les bois et les eaux des environs de la ville. Ces *bodegones*[1] de la jeunesse de l'artiste valent les meilleures

[1] Les Espagnols appellent *bodegones* tous les tableaux d'objets immobiles (*nature morte;* en anglais, *still life;* en allemand, *still*

productions des artistes flamands; leur rareté est aujourd'hui devenue excessive. Le Musée de Valladolid [1] possède en ce genre un morceau précieux, représentant deux figures de grandeur naturelle, auprès d'un amas d'instruments culinaires et d'un tas, pittoresquement rassemblé, de melons et de ces végétaux qui, dans les déserts du Sinaï, étaient l'objet des regrets du peuple d'Israël, trop plein du souvenir des jours passés en Égypte. A Séville, don Aniceto Bravo possède (ou possédait) un grand tableau du même genre, mais sans figure, et révélant bien plus la manière du maître; don Juan de Govantes [2] est l'heureux propriétaire d'une étude admirable, qui montre un cardon (*cardo*) tout coupé, tout prêt à être servi.

Le nouveau pas que fit Velazquez dans la carrière de l'instruction qu'il se donnait à lui-même, ce fut d'étudier la science de la vie populaire, que les rues et les chemins de l'Andalousie lui offraient en abondance et de la façon la plus pittoresque; il mettait à ce genre d'observation une franche gaieté et un tact exquis pour reproduire les caractères. C'est à cette époque qu'il peignit le fameux *Porteur d'eau de Séville,* tableau que le roi Joseph em-

Leben), fruits, fleurs, légumes, poissons, gibier, vases et ustensiles quelconques. En espagnol, *bodega*, cellier, magasin où sont entassés des objets; *bodegon*, gargote, comestibles; *bodegonero*, gargotier, etc. Pour ces bodegones, Velazquez est, en effet, un des premiers peintres du monde. — W.

[1] Dans la grande salle, n° 6; *Compendio histórico de Valladolid*, 1843, p. 47.

[2] La collection de cet amateur (*calle de A, B, C,* n° 17) renferme de nombreuses et excellentes productions des vieux maîtres allemands et des Espagnols.

porta [1] en 1813, en quittant Madrid, mais qui, avec les bagages de ce souverain renversé et avec beaucoup d'autres trésors ayant appartenu à la famille des Bourbons, tomba au pouvoir des Anglais après la bataille de Vittoria. Ferdinand VII fit hommage de cette peinture au grand capitaine qui l'avait replacé sur son trône héréditaire; elle figure au nombre des trophées réunis par Wellington dans son hôtel à Londres. Trois figures seules se montrent dans cette composition : un marchand d'eau, fatigué, brûlé par le soleil, vêtu d'une jaquette brune déchirée, et deux enfants; l'un reçoit un verre rempli du liquide bienfaisant, l'autre étanche sa soif dans un petit vase de terre [2]. L'exécution des têtes et de tous les détails est parfaite; le marchand en guenilles, vendant pour quel-

[1] Le traducteur a eu la discrétion de modifier le texte original. Il y a dans l'original anglais : « *the Watercarrier of Seville, stolen* by king Joseph, in his *flight* from the palace of Madrid, and taken in his carriage, with a quantity of the Bourbon *plate* and *jewels,* at the *rout* of Vittoria. » — Nous avons vu, dans la galerie Wellington, à *Apsley House,* cette peinture, dont la reine d'Espagne possède aussi une répétition dans son palais de Madrid; ce *Watercarrier,* cet *Aguador,* ce *Porteur d'eau,* est une des franches peintures de Velazquez et qui, en effet, caractérise très-bien sa première manière. L'*Histoire des Peintres* en donne une belle gravure sur bois, dans la biographie de Velazquez par Charles Blanc. — W.

[2] Cumberland, qui vit ce tableau au palais de Buen-Retiro, avance, avec l'inexactitude qui lui est trop habituelle, que les vêtements déchirés de l'aguador laissent apercevoir des portions nues de son corps, et que l'anatomie musculaire est rendue avec une admirable précision (*Anecdotes,* t. II, p. 6). Le fait est qu'à travers les fentes de l'habillement on voit quelque chose de fort rare chez les *aguadores* espagnols, du linge propre.

ques maravedis de sa marchandise facile à se procurer, conserve, durant l'affaire, une gravité, un air de dignité tout à fait espagnole et caractéristique ; un empereur versant du tokay à un grand vassal n'aurait pas une attitude plus imposante. Ce beau tableau fut, avant la guerre, gravé avec talent par Blas Ametler, sous la direction de Carmona.

Palomino énumère plusieurs autres tableaux de Velazquez du même genre ; ils ont péri ou ils sont oubliés ; un d'eux représentait deux mendiants assis à côté d'une humble table sur laquelle étaient placés des pots de terre, du pain et des oranges. Un autre montrait un petit garçon déguenillé, tenant une cruche et surveillant la cuisson d'un morceau de viande placé sur un gril. Dans un troisième, on voyait un enfant assis, entouré de pots et de légumes, et comptant quelques pièces d'argent, tandis que son chien, placé derrière lui, se lèche les lèvres en regardant un plat de poisson ; cette toile était signée du nom de l'artiste[1].

Pendant que Velazquez rivalisait ainsi avec les peintres hollandais, en étudiant les habitudes populaires, pendant qu'il acquérait, en reproduisant des haillons, cette supériorité dont il devait bientôt donner des preuves en retraçant la pompe et le faste de la royauté, il arriva à Séville des tableaux de maîtres étrangers et d'Espagnols appartenant à d'autres écoles ; ils lui offrirent de nouveaux modèles à imiter et ils appelèrent son attention ur une autre classe de sujets. Son *Adoration des bergers,* vaste composition de neuf figures, qui était autre-

[1] Palomino, t. III, p. 480.

fois dans la collection du comte d'Aguila à Séville, puis au Musée espagnol du Louvre, et qui orne maintenant la Galerie Nationale à Londres, atteste son admiration pour les œuvres de Ribera ; elle est une imitation des plus sévères du style de ce maître ; un critique éclairé a même cru qu'elle était une copie d'un tableau de Ribera [1]. L'exécution possède beaucoup de la puissance du Spagnoleto ; les modèles sont empruntés à cette classe vulgaire que ce maître aimait à reproduire ; les bergers agenouillés et la vieille femme derrière eux sont la vivante image d'une famille de bohémiens du faubourg de Triana. La Vierge est une pauvre paysanne, dépourvue de beauté et de dignité, mais pleine de vérité et de nature ; l'enfant placé dans la crèche et autour duquel rayonne la lumière miraculeuse qui révèle la présence divine, est peint avec une délicatesse de touche, un effet brillant, dignes de provoquer l'admiration ; les agneaux offerts en hommage et placés sur le premier plan sont des études attentives d'après nature. C'est un tableau d'un grand intérêt, et le plus important des premiers ouvrages de l'artiste.

Mais, de tous les peintres dont les productions passèrent alors sous les yeux de Velazquez, ce fut Luis Tristan [2], de Tolède, qui produisit alors sur lui l'impression la

[1] *Penny Cyclopœdia*, t. XXVI, p. 189, article VELAZQUEZ.

[2] Né près de Tolède en 1586, mort en 1649. Le Musée de Madrid n'a de lui qu'un seul portrait de vieillard, en buste. Grand caractère, beaucoup d'originalité. MM. Pereire possèdent de Luis Tristan une belle peinture *signée, Un moine dans sa grotte*. Dans la galerie Aguado, on attribuait à Tristan une *Madone* et un *Christ à la colonne*. —W.

plus vive. Disciple favori du Greco, Tristan s'était formé pour lui-même un style où les tons sobres des artistes castillans se mêlaient avec le coloris plus éclatant des Vénitiens. Si le talent du maître et celui de l'élève s'étaient réunis dans un même individu, l'Espagne eût possédé un artiste d'une supériorité incontestable. Mais, quoique meilleur coloriste que le Greco, Tristan ne pouvait lui être comparé pour l'originalité de la conception et la vigueur de l'exécution. Ses œuvres ont pu apprendre à Velazquez à ajouter à sa palette quelques teintes brillantes qu'il appliquait sur sa toile, avec une touche encore plus habile et plus magique. Il est difficile de comprendre ce que le Tolédain a été en état de lui enseigner de plus. Velazquez, toutefois, reconnut constamment les obligations qu'il avait à Tristan, et il n'en parla jamais qu'avec une admiration chaleureuse, que les œuvres de ce maître n'expliquent guère.

Malgré la connaissance étendue qu'il avait des autres maîtres, Velazquez persévérait dans la préférence qu'il accordait aux sujets vulgaires et réels, et délaissait les conceptions nobles et l'idéal; c'était le résultat de la direction de son goût et de l'idée qu'il y avait pour lui, dans ce genre de travaux, plus de chances de réputation. A ceux qui lui proposaient de prendre un vol plus élevé et qui lui citaient Raphaël comme un modèle à suivre, il répondait qu'il aimait mieux être le premier dans la représentation de sujets vulgaires que le second dans celle de sujets de l'ordre le plus relevé.

Après de longues et patientes études, Velazquez devint le gendre de son maître. « A la suite de cinq années con-

sacrées à l'instruire, dit Pacheco, je lui fis épouser ma fille, doña Juana, étant amené à agir ainsi par sa vertu, son honneur, ses excellentes qualités et l'espérance que j'avais en son génie [1]. » La violence de Herrera l'avait chassé de l'école d'un maître habile ; peut-être la douce influence de la fille de Pacheco le retint dans un atelier où il ne trouvait pas toute l'instruction qu'il aurait pu rencontrer ailleurs, chez Roelas, par exemple, ou chez Juan de Castillo. Comme il advint à Ribalta, l'amour a pu contribuer à faire de lui un peintre, en excitant ses qualités et en lui apprenant à compter sur lui-même.

On sait fort peu de chose de la femme qui unit son sort à celui du grand artiste. Son portrait au Musée royal de Madrid [2], peint par son mari, la montre comme ayant le teint brun, le profil assez régulier, mais nulle beauté dans les traits. Le tableau de famille qui est à Vienne et qui représente les deux époux entourés de leurs enfants, indique qu'elle fut mère de six enfants au moins, quatre garçons et deux filles. Il n'existe aucun témoignage relatif à la vie domestique de ce ménage, à ses joies et à ses douleurs, mais il n'est aucun motif de croire que Juana Pacheco se soit montrée indigne de l'attachement du plus habile des élèves de son père. Pendant plus de quarante ans, elle fut la compagne de sa brillante carrière ; elle lui ferma les yeux, et, quelques jours après, elle descendit à côté de lui au tombeau.

[1] Pacheco, *Arte de la Pintura*, p. 101.
[2] Voir, pour tous ces tableaux cités dans la biographie, le Catalogue de l'œuvre de Velazquez, à l'Appendice. W.

Si Velazquez tira peu de profit des instructions artistiques de Pacheco, il dut trouver, du moins, un avantage réel dans son séjour en une maison qui était regardée comme la meilleure école de bon goût qu'il y eût à Séville. Il y vit tout ce que l'Andalousie possédait d'hommes distingués au point de vue de l'instruction et de l'intelligence; il entendit les discussions des plus habiles artistes de la province; il se mêla aux conversations des savants et des littérateurs; il reçut des lèvres mêmes de Luis de Gongora les principes de la nouvelle et subtile école de poésie dont cet écrivain fut le chef longtemps admiré. Sa liaison avec Pacheco lui procura la connaissance du duc d'Alcala; il fut introduit dans le palais de ce grand seigneur, il y trouva de riches collections de statues, de tableaux, de livres, et il acquit, dans les réunions de la société la plus polie, cette élégance de manières, cet à-propos de langage, qui devaient distinguer l'artiste devenu plus tard homme de cour. Il consacra bien des heures à la lecture; la bibliothèque bien choisie que possédait Pacheco lui offrait à cet égard de grandes ressources; les livres sur les arts et sur les sujets qui s'y rapportent étaient ceux qui l'intéressaient le plus. Pour les proportions et l'anatomie du corps humain, il étudia, au dire de Pacheco, les ouvrages d'Albert Dürer et de Vesale; pour la physionomie et la perspective, ceux de Porta et de Daniel Barbaro; il étudia la géométrie dans Euclide, l'arithmétique dans Moya, et il prit dans Vitruve et dans Vignole des notions d'architecture. Semblable à une abeille diligente, il recueillait dans ces divers auteurs une instruction dont devait profiter la postérité. Il lut les

livres de Federigo[1], d'Alberti Romano[2] et de Rafael Borghini[3]; il y puisa des renseignements sur les arts, les artistes, le langage de l'Italie. Nous ignorons si, en feuilletant tant de livres, il ne suivit pas son beau-père sur le terrain de la théologie, mais nous savons qu'il avait du goût pour la poésie, art analogue à la peinture, puisqu'il retrace le tableau de l'esprit humain.

Ayant atteint l'âge de vingt-trois ans et ayant appris tout ce que Séville pouvait lui enseigner, Velazquez conçut le désir d'étudier les grands peintres de la Castille sur leur terre natale et de perfectionner son style en examinant les trésors des écoles d'Italie accumulés dans les palais royaux. Accompagné d'un seul domestique, il se rendit à Madrid au mois d'avril 1622; il atteignit promptement la scène où devait se développer sa gloire future, la ville que tout bon Espagnol appelle, comme le fait Palomino dans son style pompeux : le noble théâtre des plus grands talents du monde[4]. Pacheco, qui était bien connu dans la capitale, lui avait procuré des lettres de recommandation, et Velazquez trouva le meilleur accueil auprès de quelques *Sevillanos* établis à Madrid, tels que don Luis et don Melchior Alcazar, et surtout don Juan Fonseca, amateur des plus distingués. Ce dernier,

[1] Le meilleur des ouvrages de cet auteur est l'*Idea de' Pittori, Scultori ed Architetti*. Turin, 1607, in-fol.

[2] *Origini e progressi dell' Academia del disegno*. Pavie, 1604, in-4°.

[3] *Riposo della Pittura e della Scultura*. Florence, 1584, in-8°.

[4] *Noble teatro de los mayores ingenios del orbe*. Palomino, t. III, p. 483.

huissier du cabinet de Philippe IV, procura à l'artiste l'accès le plus facile dans toutes les galeries royales; il osa même engager le roi à poser devant le jeune peintre encore ignoré. Mais Philippe n'avait pas épuisé le plaisir de régner, encore nouveau pour lui; il avait trop d'occupations pour se livrer à cet amusement sédentaire, qui devint plus tard une de ses principales ressources pour tuer le temps. Après quelques mois d'études au Prado et à l'Escurial, Velazquez retourna donc à Séville, rapportant avec lui le portrait du poëte Gongora; il l'avait fait à la demande de Pacheco. Ce portrait, ou un autre dû à la même main et exécuté à la même époque, se trouve au Musée royal de Madrid [1]; il représente le Pindare de l'Andalousie, jadis si célèbre, comme un prêtre grave et chauve, arrivé à l'âge mûr et ressemblant à un inquisiteur ennemi de toute nouveauté, de toute liberté de penser, plutôt qu'à l'auteur à la mode de subtilités extravagantes, au fondateur d'une nouvelle école poétique.

[1] C'est probablement ce tableau qui a servi de modèle au petit portrait gravé par Carmona dans le *Parnaso español*, t. VII, p. 171, et à celui de plus grande dimension dû au burin d'Ametler et qui figure dans les *Españoles ilustres*.

CHAPITRE III

Velazquez, après avoir visité Madrid comme un étudiant obscur, devait bientôt y être rappelé comme un aspirant à la gloire. Peu de mois après son départ, Fonseca, qui était devenu son ami chaleureux, parvint à intéresser Olivares en sa faveur, et il obtint du puissant ministre une lettre qui ordonnait au jeune artiste de venir dans la capitale et qui lui allouait 50 ducats pour les frais du voyage. Accompagné de son esclave, Juan Pareja [1], jeune mulâtre, qui devint ensuite un excellent peintre, Velazquez ne perdit pas de temps pour se mettre en route; Pacheco, qui prévoyait et qui désirait partager le succès de son élève, le suivit. Il paraît que ce fut au mois de mars 1623 que le voyage eut lieu. Les deux Sévilliens furent logés sous le toit hospitalier de Fonseca, qui voulut que Velazquez fît son portrait. A peine fut-il

[1] Né à Séville en 1606, mort à Madrid en 1670. Le Musée de Madrid montre de lui un grand tableau (11 pieds 8 pouces de large sur 8 pieds 1 pouce de haut), la *Vocation de saint Matthieu*. Suivant le Catalogue, la première figure à gauche est le portrait du peintre lui-même. Dans l'ancienne galerie Aguado, trois portraits étaient attribués à Pareja. — W.

terminé, qu'il fut le soir même porté au palais par un fils du comte de Peñaranda, chambellan du cardinal-infant. Une heure après, il provoquait l'admiration de ce prince, du roi, de don Carlos et d'une foule de grands; la fortune de Velazquez était faite.

Nous pouvons maintenant jeter un coup d'œil sur le monarque que Velazquez allait servir, et sur la cour qui devait devenir la scène de ses travaux et de ses triomphes.

Philippe IV était alors âgé de dix-neuf ans; il y avait trois ans que son règne avait commencé, et il devait durer près d'un demi-siècle. L'histoire de cette domination de quarante-quatre années n'offre que le récit d'une pitoyable administration intérieure, de la rapacité, de l'oppression et de la révolte dans les provinces éloignées et dans les colonies, de la chute du commerce, de guerres sanglantes et destructrices, que termina la paix humiliante des Pyrénées. Les deux Philippe, qui succédèrent à Charles-Quint, héritèrent de la politique ambitieuse de ce monarque, mais ils n'eurent point son habileté et ils furent complétement abandonnés de la bonne fortune qui avait été son partage; chacun d'eux gaspilla les ressources et affaiblit la puissance de la plus splendide couronne qu'il y eût alors au monde. Philippe IV trouva dans l'administration de son vaste empire un foyer infect de corruption et d'abus; l'habileté d'un roi tel que Ferdinand, la vigueur d'un ministre tel que Ximenes n'auraient peut-être pas suffi pour purifier cette sentine. Après un faible effort tenté la première année de son règne et aussitôt abandonné, Philippe IV ne parut nullement se soucier d'entreprendre cette œuvre difficile. Les préoccupations

de son ministre Olivares se portaient vers des projets chimériques d'agrandissement militaire, et, avant que Luis de Haro ne tînt le gouvernail, le vaisseau de l'État, avec sa proue dans l'océan Atlantique et sa poupe dans les mers de l'Inde, était au moment d'être submergé [1]. Naturellement indolent, le roi ne fut pas long à choisir entre une vie consacrée au plaisir et une existence consacrée à de nobles travaux ; il accorda toute sa confiance à des favoris dont la société lui plaisait ; Olivares, qui aimait le pouvoir pour lui-même, profita habilement de la faiblesse de son maître ; tour à tour il l'accablait de piles de papiers d'État, ou bien il l'amusait en lui envoyant de jolies actrices, et Philippe finit par être plein de reconnaissance pour la main qui le débarrassait de l'intolérable fardeau de son sceptre héréditaire. Tandis que les provinces levaient les unes après les autres le drapeau de la révolte, tandis que son magnifique empire tombait en poussière, le roi des Espagnes et des Indes remplissait un rôle dans de petites comédies jouées sur son théâtre particulier, passait son temps dans les ateliers des artistes, assistait avec pompe à des combats de taureaux ou à des auto-da-fé ; ou bien, retiré dans son cabinet du Prado, il s'entretenait avec ses maîtresses, lorsqu'il ne s'occupait pas de projets de nouveaux travaux à exécuter dans ses jardins ou dans ses galeries.

Malgré cette insouciance et ce coupable abandon de son métier de roi, Philippe IV possédait des talents réels et quelque activité intellectuelle. Comme protecteur des

[1] Voiture : *Œuvres,* Paris, 1729, t. I, p. 271.

lettres et des arts, il n'y avait aucun prince qui le surpassât alors en munificence et en bon goût. Pendant son règne, le théâtre castillan s'éleva au point le plus brillant de sa gloire; nulle dépense ne fut épargnée pour représenter les pièces rapidement écrites par le vieux Lope de Vega ou par le fougueux Calderon; la musique et le théâtre, au palais de Buen-Retiro, rivalisaient de splendeur avec ce qu'avait eu la cour d'Angleterre, lorsque Ben Johnson et Inigo Jones combinaient leur talent afin de donner de l'attrait aux œuvres dramatiques jouées à White-Hall. Une atmosphère littéraire régnait dans le palais; Gongora, que ses contemporains appellent le Pindare[1] et que la postérité dédaigne, était un des chapelains du roi; Velez de Guevara occupait le poste de chambellan, et le spirituel Quevedo fut secrétaire de Sa Majesté, jusqu'à ce que l'un de ses poëmes eût provoqué le courroux de l'implacable Olivares. Bartolome Argensola était historiographe royal de la province d'Aragon; Antonio de Solis était ministre d'État, et la croix de Saint-Jacques récompensa le mérite du poëte Francisco de Roxas et de Calderon, le Shakespeare de l'Espagne.

Philippe ne se bornait pas à aimer les lettres, à récompenser les littérateurs, il écrivait sa belle langue naturelle avec une élégance et une pureté que nul auteur, roi ou noble, n'a surpassées; plusieurs volumes de ses écrits de divers genres, de ses traductions de l'italien, existent, dit-on, à la bibliothèque de

[1] Pellicer de Salas y Tovar : *Lecciones solemnes á las obras de don Luis de Gongora, Pindaro andaluz.* Madrid, 1630, in-4°.

Madrid[1]. Un critique contemporain, Pellicer de Salas, le loue[2] comme un des meilleurs poëtes et des plus habiles musiciens de l'époque. Descendant de son trône et se cachant sous l'anonyme, se désignant seulement comme un *Ingenio de esta corte*[3], il se mesura avec les

[1] Casiano Pellicer, *Tratado histórico sobre la Comedia y el Histrionismo en España*. Madrid, 1804, p. 163.

[2] *Lecciones á las obras de Gongora*, coluna 696.

[3] Ce fut sous ce nom que Philippe écrivit la *Tragedia mas lastimosa, el Conde de Sex*, une comédie intitulée *Dar la vida por su dama*, et quelques autres. Voir Ochoa : *Tesoro del Teatro español* (Paris, 1838, 5 tom. in-8º), t. V, p. 98.

M. A. T. de Schack, dans son *Histoire* (en allemand) *de l'art dramatique en Espagne* (Berlin, 1846, 3 vol. in-8º), est entré dans des détails étendus au sujet des goûts de Philippe IV pour le théâtre. Moreto, dans la première scène d'une de ses pièces (*No puede ser el guardar una muger*), trace un tableau très-animé de la munificence du roi à l'égard des littérateurs. Le grand recueil de *las Comedias nuevas escogidas*, collection en 48 volumes, qui, publiée en diverses villes, de 1652 à 1704, n'existe peut-être complète nulle part, renferme vingt pièces dont l'auteur n'est désigné que comme *un Ingenio de esta corte;* nous allons en donner la liste, sans pouvoir préciser quelle part a pu y prendre Philippe IV : tome XI, *El Loco en la Penitencia y Tirano mas improprio;* tome XV, *Los Empeños de un Plumaje y origen de los Cuevaras;* tome XVIII, *El Rey don Alfonso, el de la mano Horadada, comedia burlesca;* tome XIX, *San Froylan;* tome XXIV, *Lo que puede Amor y Zelos;* tome XXVII, *Reynar es la mayor suerte;* tome XXVIII, *Mira al fin;* tome XXX, *Hacer del Amor agravio;* tome XXXIII, *El mas dichoso Prodigio;* tome XXXIV, *Amor de Razon vencido;* tome XXXV, *El Sitio de Olivenza;* tome XXXVI, *El Sitio de Betulia;* tome XXXVII, *El Amor hace discretos;* tome XXXVIII, *Del mal lo menos;* tome XXXIX, *El Veneno para si;* tome XLIII, *El Feniz de España, S. Francisco de Borja;* tome XLV, *Hasta la*

auteurs dramatiques si nombreux alors, et sa tragédie sur la chute du favori d'Elisabeth, du comte d'Essex, se maintient encore dans les collections dramatiques de l'Espagne. Il se plaisait à prendre avec d'autres *ingenios* un rôle dans les *Comedias de repente*, pièces improvisées, où une intrigue donnée amenait des dialogues.

En peinture comme en littérature, Philippe donna des preuves de son intelligence. De même que son père et son grand-père, il avait, dans sa jeunesse, appris à dessiner, et, sous la direction d'un bon dominicain, le père Juan Bautista Mayno[1], il devint le meilleur artiste de la maison d'Autriche. Butron, dans ses *Discours sur la Peinture*[2], atteste le mérite des nombreux tableaux et dessins dus au jeune roi; Olivares envoya à Séville, en 1619, un de ces dessins tracés à la plume, et représentant Saint Jean-Baptiste avec un agneau; il tomba dans les mains de Pacheco, et il fournit à Juan de Espinosa[3] le sujet d'une pièce de vers dictée par l'enthousiasme; le règne du royal artiste était annoncé comme un nouvel âge d'or,

Para animar la lasitud de Hesperia.

muerte no ay Dicha; Ingrato á quien le hizo el bien; la Traicion contra su sangre; El Amor mas verdadero. (Ces deux dernières pièces sont qualifiées de *burlescas.*) — G. B.

[1] Deux peintures de Mayno au Musée de Madrid : un portrait d'homme et une grande composition allégorique (13 pieds 8 p. de large sur 11 pieds 11 p. de haut), où l'on voit Philippe IV, couronné de lauriers, foulant à ses pieds l'Hérésie et la Rébellion. — W.

[2] J. de Butron : *Discursos apologéticos.* Madrid, 1626, in-4°, p. 192.

[3] Pacheco, *Arte de la Pintura*, p. 113.

Carducho[1] mentionne une production plus importante due au pinceau de Sa Majesté, un tableau à l'huile représentant la Vierge, et que l'on conservait au palais, dans la salle aux bijoux. Palomino[2] parle de deux tableaux portant la signature de Philippe IV, et que Charles II fit placer à l'Escurial; ce sont probablement les deux petits *Saint Jean* que Ponz vit dans un oratoire, près de la chambre du prieur[3]. Un paysage avec des ruines, tracé d'une façon large et spirituelle, est le seul témoignage de l'habileté de Philippe, qu'ait découvert le regard perçant de Cean Bermudez.

Pendant son voyage en Andalousie, au printemps de 1624, au milieu de grandes parties de chasse dans les châteaux et de pompeuses réceptions dans les villes, le royal artiste visita avec intérêt les églises et les couvents qui étaient sur sa route[4], et, durant son séjour dans l'imposant Alcazar de Séville, il fit preuve de goût et de clémence, en graciant Herrera le vieux, accusé de fabrication de fausse monnaie; le tableau de Saint Hermengild sauva le coupable. A Valence, les peintres répétèrent avec orgueil les paroles du roi, au sujet des belles peintures dont Aregio et Neapoli avaient orné les portes du grand autel d'argent de la cathédrale : « L'autel est d'argent, mais les portes sont d'or. »

Lorsque Rubens parut en Espagne comme envoyé de

[1] *Diálogos,* fol. 160.
[2] Palomino, t. I, p. 185.
[3] Ponz, t. II, p. 163.
[4] *Jornada que Su Magestad hizo á la Andaluzía,* escrita por don Jacinto de Herrera y Sotomayor. Madrid, 1624, in-fol.

l'infante archiduchesse, il fut reçu avec des honneurs bien supérieurs à ceux qu'on eut jamais rendus à un noble flamand du sang le plus pur, et pouvant montrer la généalogie la plus illustre ; ce fut surtout l'artiste que le roi d'Espagne chargea d'une mission des plus délicates auprès du souverain de l'Angleterre. Velazquez dut à son pinceau (nous aurons occasion de le montrer) des dignités et des émoluments. Les emplois ecclésiastiques eux-mêmes furent parfois la récompense du talent d'un artiste, et, lorsque Alonzo Cano eut été nommé chanoine à Grenade, lorsque le chapitre réclama contre ce choix, en signalant l'insuffisance du savoir du nouveau dignitaire, Philippe ne laissa pas échapper cette occasion pour faire une réponse qui rappelle celles qu'on attribue à Charles-Quint et à notre Henri VIII : « Si ce peintre était un savant, qui sait s'il ne serait pas archevêque de Tolède ? Je puis faire tant que je voudrai des chanoines comme vous, mais Dieu seul peut faire un Alonzo Cano. »

L'établissement d'une Académie des beaux-arts à Madrid avait été, dès le commencement du règne de Philippe IV, recommandé par les Cortès. Déjà, en 1619, divers artistes avaient présenté à Philippe III une pétition réclamant la création d'une société de ce genre, mais il n'avait été donné aucune suite à cette idée. Philippe IV et Olivares s'y montrèrent favorables, et une commission de quatre délégués fut instituée pour rédiger le règlement de la nouvelle compagnie.

Mais le chemin est long du projet à la chose [1],

[1] Molière, *Tartuffe*, acte III, scène I. C'est la traduction du proverbe espagnol : *Del dicho al hecho, ha gran trecho.*

et, surtout en Espagne, les choses marchent fort lentement. Après quelques négociations préliminaires, les jalousies de quelques artistes arrêtèrent tout [1]; le projet fut mis de côté et ne fut repris que sous la dynastie des Bourbons. Philippe IV était sincère cependant dans ses désirs pour créer une Académie des beaux-arts, et l'achat de modèles et de plâtres destinés aux études des élèves fut un des objets qu'il avait en vue lorsqu'il envoya pour la seconde fois Velazquez en Italie.

La peinture et la poésie étant les arts de prédilection de Philippe IV, il ne laissa pas, comme son grand-père, d'imposants monuments dignes de perpétuer le souvenir de son règne. D'ailleurs, il avait peu de motifs pour élever de nouveaux palais; ne possédait-il pas à Madrid un Pardo, à Aranjuez et à l'Escurial des résidences comme peu de monarques pouvaient se flatter d'en avoir? Ce qui reste en fait de travaux d'architecture de cette époque n'est pas d'ailleurs de nature à faire regretter que le nombre n'en soit pas plus grand. L'église royale de Saint-Isidore, qui a jadis appartenu aux Jésuites, et qui est encore la plus imposante de Madrid, est un témoignage de la munificence du monarque et de la décadence de l'art. Il agrandit le palais de Buen-Retiro qu'Olivares avait construit, et dont ce ministre fit hommage à son maître; il éleva dans les beaux jardins de cette résidence deux grands pavillons qui reçurent le nom d'Ermitages de Saint-Antoine et de Saint-Paul, et qui furent ornés de fresques. Le plus grand monument élevé sous

[1] Carducho, *Diálogos*, fol. 158.

ce règne fut le Panthéon, ou le cimetière royal de l'Escurial, dont Philippe III avait fait dresser le plan par l'architecte italien Crescenzi, et qui, après un travail de trente ans, fut achevé pour son fils.

Cette somptueuse chapelle souterraine fut consacrée avec la plus grande pompe, le 15 mars 1654, en présence du roi et de la cour ; lorsque le corps de Charles-Quint, de son fils, de son petit-fils et des reines qui avaient continué la race royale furent descendus le long des magnifiques escaliers de marbre et que chacun d'eux fut déposé avec respect dans l'asile qui lui était réservé, un moine hiéronymite prononça un éloquent sermon, en prenant pour texte ces paroles d'Ezéchiel : « O vous, ossements desséchés, entendez la parole du Seigneur[1]. » Lorsque Philippe IV était atteint d'un de ces accès de mélancolie qui était le mal funeste qui pesait sur cette famille royale, il venait dans ce souterrain entendre la messe, et, retiré dans la niche qui devait bientôt recevoir ses os, il méditait sur la mort[2].

Acquérir des œuvres d'art, tel était le plus grand plaisir de Philippe, et ce fut la seule chose où il montra de la persévérance et une volonté ferme. Quelque riches que fussent les galeries laissées par Philppe II, son petit-fils les augmenta tout au moins du double, au point de vue du nombre et de la valeur des objets rassemblés dans ses admirables collections. Ses vice-rois et ses ambassadeurs, indépendamment de leur besogne journalière de pression fiscale et d'intrigue diplomatique, devaient s'occuper sur-

[1] Ximenes: *Descripcion del Escorial,* p. 344 et 353.
[2] Dunlop : *Memoirs of Spain,* t. I, p. 642.

tout d'acheter, n'importe à quel prix, toute œuvre d'art vraiment belle qu'il y avait moyen de se procurer. Le roi employait aussi des agents d'un rang moins élevé, mais doués d'un goût plus sûr (et Velazquez fut du nombre); il les chargeait de voyager, de parcourir les ateliers, d'y recueillir ce qui s'y produisait de mieux, de faire exécuter des copies des tableaux et des statues dont il était imposssible, même en prodiguant l'or, de devenir propriétaire. Les trésors du Mexique et du Pérou furent souvent échangés contre les chefs-d'œuvre de l'Italie et de la Flandre. Le roi d'Espagne était un concurrent avec lequel la lutte ne pouvait se soutenir, et les prix qu'il donnait pour des œuvres d'art étaient fort supérieurs à ceux auxquels le dix-septième siècle était habitué. Il accorda une pension annuelle de 1,000 écus à un couvent à Palerme, pour devenir maître du célèbre tableau de Raphaël représentant Jésus allant au Calvaire, tableau connu sous le nom de *il Spasimo*, et que le roi appela son bijou [1]. Son ambassadeur près la république d'Angleterre, don Alonso de Cardeñas, fut le principal acheteur, lorsque Cromwell mit en vente la belle galerie qu'avait formée Charles Ier [2]. Ce fut alors que pour 2,000 livres sterling Philippe devint possesseur de cette charmante *Sainte Famille*, exécutée avec tant de soin par

[1] Cumberland, *Anecdotes*, t. II, p. 172, et *Catalogue des tableaux du palais de Madrid*, p. 80.

[2] Il fallut dix-huit mules pour porter à Madrid les objets achetés par l'ambassadeur et débarqués dans un des ports de l'Espagne; lord Clarendon, qui était alors le représentant de Charles II exilé, fut sans cérémonie invité à s'éloigner de la capitale, afin qu'il ne fût pas témoin de l'arrivée des trésors de son malheureux maître.

Raphaël, et jadis la gloire de Mantoue ; le royal acheteur donna à ce chef-d'œuvre le nom gracieux de la *Perle*.

Ce fut aussi Philippe qui plaça à l'Escurial la divine *Vierge au Poisson* de Raphaël, qui fut, avec le *Spasimo* et avec la *Perle*, transportée à Paris, d'après l'ordre de Napoléon ; mais ces trois tableaux ont été heureusement restitués au Musée royal de Madrid ; la charmante *Madone à la Tente* eut un autre sort ; enlevée à l'Espagne, elle fut, en 1813, acquise par le roi de Bavière, moyennant la somme de 5,000 livres sterling, et elle fait aujourd'hui la gloire de la galerie de Munich.

Philippe enrichit aussi ses collections de nombreux ouvrages des maîtres vénitiens ; il y plaça l'*Adonis endormi dans les bras de Vénus*, chef-d'œuvre de Paul Véronèse, un des plus précieux trésors du Musée royal, où il ne le cède point, sous le rapport de l'effet magique et de la voluptueuse beauté, à l'admirable toile du Titien, *Vénus et Adonis*. Les riches compositions du Dominiquin, les douces Vierges du Guide et du Guerchin, les nymphes de l'Albane, les paysages classiques du savant Poussin, les sombres solitudes et les étincelantes marines de Salvator Rosa, les glorieuses visions de Claude Lorrain, vinrent orner les murailles du palais ; Rubens, van Dyck, Jordaens, Snyders, Crayer, Teniers, et les autres grands artistes qui jetaient alors tant d'éclat en Flandre, apportèrent aussi leur contingent. Les grands et les nobles, imitant les courtisans de Charles Ier, et connaissant les goûts de leur maître, lui donnaient souvent des preuves de leur dévouement et de leur bon goût, en lui offrant des tableaux et des statues. C'est ainsi que le brave et

spirituel duc de Medina de las Torres (mieux connu de la postérité sous le nom de marquis de Toral que lui a donné l'auteur de *Gil Blas*) fit hommage de trois tableaux exécutés par Corrége, par Paul Véronèse et par le Titien : *Jésus apparaissant, après sa résurrection, à Marie Madeleine;* la *Présentation de Notre-Seigneur au Temple*, et la *Fuite en Egypte;* don Luis de Haro offrit de son côté le *Repos de la Vierge*, par Titien, un *Ecce Homo*, de Paul Véronèse, et *le Christ à la colonne*, de Cambiaso; l'amiral de Castille apporta une production du Caravage : *Sainte Marguerite rappelant un enfant à la vie*[1].

Le roi aimait les statues tout autant que les tableaux. On sait que le cocher qui guidait l'équipage de Sa Majesté dans les rues de Madrid avait l'ordre de ralentir son allure lorsqu'il passait devant l'hospice des Chartreux, dans la rue d'Alcala, afin que son maître eût le temps d'admirer la belle statue de saint Bruno, due à Pereyra et placée au-dessus du portail. De nombreuses statues antiques furent achetées; des copies en marbre, en bronze, en plâtre, de ce que renfermaient de plus beau les galeries étrangères, furent exécutées; plus de trois cents de ces productions furent terminées sous les yeux de Velazquez lorsqu'il était en Italie, et le comte d'Oñate, revenant en 1653 de Naples, où il avait été vice-roi, les apporta en Espagne. Quelques-uns de ces objets allèrent orner les allées et les parterres d'Aranjuez, mais la majeure partie

[1] Toutes ces œuvres de grands maîtres, et bien d'autres, rassemblées maintenant au Musée *royal* de Madrid, font de ce musée une des galeries les plus riches de l'Europe.— W.

fut placée à l'Alcazar de Madrid, dans une salle octogone disposée dans ce but (d'après les plans de Velazquez), dans la galerie du nord et sur le grand escalier.

Philippe IV est un de ces potentats qui ont eu auprès d'eux des peintres habiles et des historiens sans talent; les traits de son visage sont mieux connus que les événements de son règne. Son teint, d'une pâleur flamande, ses cheveux blonds, sa grosse tête, ses yeux gris et endormis, ses longues moustaches recourbées, son costume noir, son collier de la Toison d'or, sont connus du monde entier, grâce aux pinceaux de Rubens et de Velazquez. Charles Ier, avec son front mélancolique, sa barbe pointue et l'étoile placée sur sa poitrine, a de même été immortalisé par le génie de van Dyck. Et qui ne connaît la pompeuse figure de Louis XIV, se montrant au milieu de cette perruque immense, de ces riches étoffes qu'aimaient à retracer Mignard et Rigaud, ou bien, sur son cheval pie, représenté, comme un soldat de parade qu'il était, sur le premier plan de quelque bataille théâtrale, par van der Meulen? Quelque vif qu'ait été le goût de ces monarques pour perpétuer leur image sur la toile, ils n'ont point été aussi fréquemment reproduits, et d'autant de façons différentes, que leur *bon frère et cousin* d'Espagne. Tantôt couvert d'une riche armure et conduisant un coursier fougueux, tantôt vêtu de velours noir et présidant le conseil des ministres, tantôt éclatant d'or et de pourpre, tantôt revêtu d'un modeste pourpoint et partant pour la chasse au sanglier, Philippe se montra sous tous ces aspects variés à l'œil perçant de Velazquez, servi par une main habile. Il ne s'en tint pas à voir sa figure re-

produite en tant d'attitudes différentes, il voulut que le grand artiste le représentât en prière, agenouillé sur les coussins brodés de son oratoire. Dans tous ces divers portraits, nous retrouvons cette expression froide et flegmatique qui donne à ses traits l'aspect d'un masque, et qui s'accorde si bien avec le témoignage des écrivains contemporains qui vantent l'aptitude de ce prince pour conserver un silence de mort et une immobilité de marbre, talent héréditaire dans sa maison, mais qui, chez lui, était parvenu à un point tel, qu'il pouvait assister à la représentation d'une comédie entière sans faire le moindre mouvement du pied ou de la main [1], et que, pendant de longues audiences, pas un de ses membres ne bougeait, excepté la langue et les lèvres [2]. Il montait à cheval, maniait son fusil, avalait les verres d'eau infusés de cannelle qui composaient sa boisson habituelle [3], et accomplissait ses dévotions avec une imperturbable solennité de maintien, qu'il aurait pu conserver en prononçant ou en recevant une sentence de mort.

Une preuve remarquable de cette imperturbabilité se montra dans une fameuse fête que lui donna Olivares en 1631, lorsque, à l'occasion de la naissance du prince héréditaire, ce fastueux favori renouvela dans le cirque de Madrid les jeux de l'ancienne Rome. Un lion, un tigre, un ours, un chameau, ce que Quevedo, en faisant un récit poétique de ce spectacle, appela toute l'arche de Noé et le recueil entier des fables d'Esope, furent lâchés

[1] *Voyage d'Espagne*, Paris, 1669, in-4°, p. 36.
[2] *Voyage d'Espagne*, Cologne, 1667, in-12, p. 33.
[3] Dunlop, *Memoirs of Spain*, t. I, p. 651.

dans la vaste *plaza del Parque,* afin de se disputer la souveraineté de l'arène. Au grand plaisir de ses compatriotes de la Castille, un taureau de Xarama triompha de tous ses antagonistes. « Le taureau de Marathon, qui ravagea le pays de Tetrapolis, dit un témoin oculaire de ce événement, ne fut pas plus vaillant ; Thésée, qui le vainquit et qui le sacrifia, n'acquit point une gloire supérieure à celle dont se couvrit notre immortel souverain. Ne voulant point qu'un animal qui s'était conduit si bravement n'obtînt pas une récompense bien méritée, Sa Majesté résolut de lui accorder la plus grande faveur que la bête elle-même eût pu désirer, si elle avait été douée de raison, celle de la faire périr sous les coups de sa main royale[1]. »

Demandant son fusil de chasse, le roi mit en joue; le coup partit, et aussitôt le taureau tomba étendu sans vie sur le sable sanglant. La foule se livra aux transports d'un fougueux enthousiasme ; mais, ajoute le chroniqueur, « le roi ne perdit pas un instant sa sérénité habituelle, sa contenance calme et cette gravité qui lui sied si bien, et s'il

[1] Josef Pellicer de Tobar : *Anfiteatro de Felipe el Grande Rey Católico de las Españas; contiene los elogios que han celebrado la suerte que hizo en el toro en la fiesta agonal de treze de octubre deste año de MDCXXXI.* Ce livret, très-rare et très-curieux, comprend 11 feuillets préliminaires et 80 feuillets de texte ; je n'en connais d'autre exemplaire que celui qui se trouve dans la belle bibliothèque de don Pascual de Gayangos, à Madrid. Il contient des pièces de vers en l'honneur du roi et de son habileté à combattre le taureau ; ces vers sont signés de dix-huit auteurs différents; les plus remarquables sont Quevedo, Lope de Vega, Francisco de Rioja, Juan de Jauregui, le prince d'Esquilache, Velez de Guevara et Catalina Henriquez.

n'y avait pas eu cette multitude de témoins ébahis, on aurait eu de la peine à croire qu'un coup aussi heureux et aussi ferme fût parti de sa main. »

Philippe, étant né un vendredi saint, passait, d'après une croyance populaire répandue en Espagne, pour jouir d'une espèce de faculté de seconde vue ; on attribuait aux personnes venues au monde ce jour-là le privilége de voir, partout où un meurtre avait été commis, le corps de la victime ; le roi avait l'habitude de regarder vaguement en l'air, ce que la plèbe expliquait par le désir fort naturel de la part de Sa Majesté d'éviter un spectacle fort désagréable et très-fréquent dans un pays où des actes de violence se commettaient sans cesse [1].

Conserver en public un aspect grave et majestueux était, dans l'opinion du fils de Philippe III, le plus sacré des devoirs d'un souverain ; on ne le vit jamais sourire que trois fois en sa vie [2], et sa principale ambition fut sans doute de passer à la postérité comme un modèle de la figure que doit faire un roi. Cet imposant Autrichien, chez lequel l'étiquette semblait incarnée, possédait cependant un fonds très-vif de gaieté, et dans certaines circonstances il s'y laissait aller, en gardant, comme Cervantes, l'air le plus grave ; il se livrait aux entretiens les plus enjoués lorsqu'il avait jeté de côté son manteau royal et sa gravité espagnole [3] ; il disait des galanteries aux belles, il jouait dans des comédies de société et il faisait échange

[1] D'Aulnoy, *Voyage en Espagne*, t. III, p. 193.
[2] Dunlop, *Memoirs*, t. I, p. 389.
[3] *Original letters of Sir Richard Fanshaw*. London, 1702, p. 421.

de bons mots avec Calderon lui-même[1]. Quoique ses traits fussent dépourvus de beauté, il était de haute taille et bien fait, et, après tout, il avait plus de droits à s'appeler Philippe le Beau que Philippe le Grand, titre qu'Olivares eut l'absurdité de l'engager à prendre. Dans sa jeunesse, se trouvant à Lisbonne comme prince des Asturies, il vint, vêtu de satin bleu et couvert d'or, recevoir le serment de fidélité des Cortès, et, de tous les acteurs de cette cérémonie futile, nul ne le surpassait en bonne grâce. Il n'était point dépourvu de ce qui plaît au beau sexe, car sa seconde femme, Marianne d'Autriche, s'éprit, dit-on, de lui après avoir vu son portrait dans le palais impérial de Vienne, et elle déclara qu'elle n'aurait jamais d'autre mari que son cousin à la plume bleue[2].

Les infants d'Espagne, frères de Philippe IV, partageaient les goûts artistiques du roi; ils avaient, comme lui, appris le dessin dans leur jeunesse, et Carducho vante le mérite de deux dessins exécutés de leurs mains et que possédait Eugenio Caxes[3]. Don Carlos, dont le teint très-brun était un titre à l'affection des Espagnols[4], et qui passait pour avoir une capacité dont s'alarma la jalousie d'Olivares[5], mourut en 1632, n'ayant encore que vingt-six ans. Le cardinal-infant, don Fernando, le plus habile des rejetons légitimes de la race autrichienne depuis Charles-Quint, hérita de l'amour des arts habituel dans

[1] Ochoa, *Teatro español*, t. V, p. 98.
[2] *Voyage d'Espagne*, 1669, in-4°, p. 38.
[3] *Epistolæ Ho-elianæ*, p. 125.
[4] Dunlop, *Memoirs*, t. I, p. 169.
[5] Ponz, t. VI, p. 152.

sa famille, et il arriva, sous la direction de Vincenzio Carducho [1], à posséder des talents pour la peinture. Revêtu, dès sa jeunesse, de la pourpre romaine et placé sur le trône archiépiscopal de Tolède, il n'affecta point l'austérité d'un saint; il fut de bonne heure la vie et l'âme de la cour et le directeur de ses fêtes. Ce fut à sa maison de campagne de Zarzuela, près Madrid, qu'il mit à la mode ces compositions dramatiques mêlées de musique, qui ont conservé une grande popularité en Espagne sous le nom de *zarzuelas*, et qu'il faisait représenter avec de splendides décorations.

Cet attachement aux dissipations du monde ne détournait pas le cardinal-infant d'études sérieuses; il aimait les livres, il était versé dans les sciences philosophiques et mathématiques, et il connaissait diverses langues étrangères [2]. Ayant été nommé, à l'âge de vingt-deux ans, gouverneur de la Flandre, il passa les neuf années qui devaient former la fin de sa carrière dans les conférences politiques ou à la tête des armées. Mais le vainqueur de Nordlingen trouva encore le temps de poser devant Rubens, Crayer et van Dyck, et de consacrer quelques instants à encourager les arts. Sa courte et brillante existence se termina en 1641. L'architecte Lorenzo Fernandez

[1] Cet Italien Vincenzio Carducho, né à Florence en 1585, mort à Madrid en 1638, a produit quantité de grandes compositions religieuses. On en voit une dizaine au Musée *royal* de Madrid. Mais c'est surtout au Musée *national* qu'il faut étudier Carducho sur une série très-savante, signée et datée de 1632. Voir, plus loin, une appréciation de Carducho par M. Stirling. — W.

[2] Pellicer de Salas, *Lecciones á las obras de Gongora;* épître dédicatoire au cardinal-infant.

de Salazar fut chargé d'ériger à sa mémoire, au centre de la cathédrale de Tolède, un monument de soixante-dix pieds de haut, qui fut couvert d'inscriptions en diverses langues, célébrant le mérite du cardinal; il fut exalté comme étant

> Hispanus Mars, urbis fulgor et Austrius heros,
> Infans, præsul, primas, Ferdinandus amandus [1].

La première femme de Philippe IV, la belle reine Isabelle de Bourbon, Élisabeth de France, fille de Henri IV et sœur de Henriette-Marie, épouse de Charles Ier, était l'étoile de la cour; elle fournit à Velazquez ses plus gracieux modèles. C'est à ce maître qu'on doit un tableau curieux et fort intéressant, qui fait partie de la collection du comte d'Elgin [2], et qui représente l'échange effectué le 9 novembre 1615, sur les bords de la Bidassoa, lorsque la France confia à l'Espagne cette princesse, alors très-jeune et fiancée au prince des Asturies, et reçut l'infante qui fut la femme de Louis XIII et la mère de Louis XIV. Au milieu du fleuve s'élève un pavillon construit sur plusieurs barques; deux canots (et dans chacun d'eux s'élève un dais) s'avancent vers lui, partant des rives opposées; ils portent l'un et l'autre une princesse et sa suite. Sur

[1] *Pyra religiosa que la muy Santa Iglesia, primada de las Españas, erigio al Cardinal-Infante D. Fernando de Austria*, por el licenciado Joseph Gonzalez de Varela. Madrid, 1642, in-4°. Ce beau volume contient une vue du monument et un portrait du cardinal, gravé par G. C. Semin.

[2] Ce tableau, qui avait figuré dans les galeries du Luxembourg, fut acquis en France, pendant les guerres de l'Empire, par le comte d'Elgin, dont le nom sera toujours cher aux artistes.

les rives on aperçoit des pavillons plus considérables, ornés des bannières et des devises respectives de la France et de l'Espagne; plus loin, des escadrons de cavalerie, des compagnies des archers écossais de la garde, avec leur uniforme blanc, des fantassins des deux nations; toute cette scène répond parfaitement aux descriptions qu'ont faites les chroniqueurs Mantuano et Cespedes[1]. La rivière, les figures, les pavillons, le paysage formé de montagnes escarpées et boisées, sont l'œuvre d'une main habile; on ne saurait attribuer cette composition à Velazquez, qui n'avait que seize ans lorsque l'échange des deux princesses eut lieu et qui était alors dans l'atelier de Herrera à Séville; cependant il aurait pu traiter plus tard ce sujet, en s'aidant des études exécutées précédemment par quelque autre artiste. On possède peu de détails sur la carrière d'Isabelle; mais cette souveraine paraît avoir partagé les goûts de son mari. Au mois de juillet 1624, un Français, probablement aliéné, brisa en morceaux une hostie consacrée, dans l'église de Saint-Philippe; il fut étranglé et brûlé[2]. Afin d'apaiser la colère de la majesté divine offensée, des cérémonies expiatoires eurent lieu dans cette église et dans quelques autres, et un grand office fut célébré à l'Alcazar. Une cérémonie religieuse avait pour la grave cour castillane le charme qui se serait attaché ailleurs à un bal masqué; nulle dé-

[1] Pedro Mantuano : *Casamientos de España y Francia*. Madrid, 1618, in-4°, p. 228, 238. — Gonçalo de Cespedes y Meneses : *Historia de don Felipe IV*. Barcelona, 1634, p. 3.

[2] *Relacion del auto da fé en Madrid á 14 dias de Julio deste año*, por el licenciado P. Lopez de Mesa. Madrid, 1624. Opuscule curieux, de 2 feuillets in-folio.

pense ne fut épargnée pour disposer un des corridors du palais, et chaque membre de la famille royale présida à l'érection et à la décoration d'un autel. Celui dont se chargea la jeune reine surpassa tous les autres, au point de vue du goût et de la magnificence, et les bijoux et les pierreries qui lui prêtaient leur vif éclat valaient tout au moins trois millions et demi d'écus [1].

Don Gaspar de Guzman, comte d'Olivares et duc de San Lucar, exerça pendant vingt-deux ans en Espagne un pouvoir suprême; il fut, de tous les ministres du dix-septième siècle, le plus superbe, le plus laborieux, le moins scrupuleux et le plus malheureux. Peu de conquérants ont acquis des possessions aussi vastes que celles qu'il fit perdre à la couronne de Castille. C'est à lui que l'Espagne attribua avec raison la perte du Portugal et de ses vastes dépendances dans les deux mondes. Pendant son administration, diverses provinces de l'Espagne elle-même et toutes celles de la Flandre et de l'Italie furent dans un état presque perpétuel d'anarchie et de révolte. Il aimait d'ailleurs la littérature et les arts; il y était porté par un goût naturel et parce qu'il trouvait ainsi le moyen d'occuper le roi, de l'empêcher d'écouter les murmures du peuple et d'envisager l'abus que le ministre faisait de sa puissance. Des milliers de livres furent dédiés à Olivares; il fut le protecteur de Quevedo, de Gongora, des Argensola, de Pacheco et de bien d'autres littérateurs; Lope de Vega, qui fut son chapelain, fut logé dans l'hôtel du favori [2], comme, un demi-siècle avant, il l'avait été

[1] Florez, *Reynas católicas*, t. II, p. 941.
[2] Dunlop, *Memoirs*, t. I, p. 359.

dans celui du célèbre duc d'Albe. Sa bibliothèque était une des plus considérables et des plus curieuses qu'il y eût en Espagne; elle abondait en manuscrits précieux, en livres rares, qui passèrent par héritage à un débauché, le marquis d'Heliche [1], fils de Luis de Haro; ces trésors furent négligés, dispersés, perdus. Dans sa jeunesse, Olivares se fit remarquer par sa magnificence [2], et le beau monde de Madrid conserva un long souvenir des fêtes qu'il donna en 1631; des murs furent démolis pour réunir ses jardins à ceux de son beau-frère, le comte de Monterey; la comédie et la musique embellirent ces nuits enchantées [3]. Le palais de Buen-Retiro fut, nous l'avons déjà dit, élevé par Olivares, et, pendant qu'il exerça la charge d'alcade de l'Alcazar de Séville, il agrandit et embellit ce vieil édifice [4]. Il fut l'ami et le patron de Rubens, auquel il commanda quelques magnifiques tableaux, destinés à embellir l'église de son village de Loeches.

Dès son arrivée à la cour, Velazquez trouva un protecteur dans le puissant ministre, qui fut un des premiers à

[1] L'abbé Bertaut, de Rouen, visita deux fois cette bibliothèque, qu'il dépeint comme très-curieuse; dans une de ces occasions, il eut un entretien avec le marquis, qui ne lui parla d'autre chose que des chevaux de l'Andalousie. *Voyage d'Espagne*, 1669, in-4°, p. 170.

[2] Valdory, *Anecdotes du ministère d'Olivares, tirées et traduites de l'italien de Siri*. Paris, 1722, in-12, p. 7 et 9.

[3] Casiano Pellicer: *Origen y progresos de la Comedia en España*, t. I, p. 174.

[4] La description de cet Alcazar, telle que la donne R. Caro (*Antigüedad de Sevilla*, fol. 56-58), montre que les successeurs d'Olivares se bornèrent à effectuer quelques réparations.

poser devant l'artiste ; Murillo fut aussi, durant son court séjour à Madrid, l'objet des faveurs d'Olivares, et la fidélité avec laquelle les deux grands peintres demeurèrent attachés à l'homme d'État tombé dans la plus profonde disgrâce est un témoignage de ses qualités aimables et de l'aménité de sa vie privée.

La cour et la capitale de l'Espagne, où, depuis un demi-siècle, le goût des arts était à la mode, pouvaient, sous Philippe IV, se vanter de posséder plus de galeries et d'amateurs qu'aucune autre ville de l'Europe, excepté Rome ; de même que les grandes maisons qui avaient donné des vice-rois au Pérou et au Mexique se distinguaient par la quantité d'objets en or et en argent accumulés dans leurs palais, les familles qui avaient fourni des gouverneurs à la Flandre et à l'Italie étaient fières de leurs tapisseries et de leurs tableaux ; dans quelques maisons favorisées de la fortune, les trésors de l'un et l'autre genre abondaient[1]. Le palais de l'amiral de Castille était orné d'admirables productions dues aux pinceaux de Raphaël, du Titien, du Corrége, d'Antonio Moro ; on y voyait de curieuses armures, des sculptures du plus grand mérite ; l'hôtel du prince d'Esquilache, François de Borgia, un des neuf poëtes qu'on appelait les Muses de la Castille, était renommé pour les tableaux placés dans sa grande salle. Le marquis de Leganes et le comte de Monterey, favoris d'Olivares et que leur rapacité déhontée à Milan et à Naples fit surnommer *les deux larrons,* étaient du moins de

[1] M^{me} d'Aulnoy : *Voyages,* lettre 9. Lady Fanshaw, *Memoirs,* p. 227.

zélés collectionneurs. Le comte possédait une suite célèbre de dessins tracés de la main de Michel-Ange et connus sous le nom des *Nageurs;* il était également propriétaire d'une *Sainte Famille* de Raphaël [1]; le beau couvent de religieuses qu'il éleva à Salamanque était un véritable musée [2], et Carducho met peut-être une allusion ironique aux moyens peu scrupuleux qu'employait le comte pour enrichir ses galeries, lorsqu'il pose cette question : « Que ne ferait-il pas pour obtenir un tableau original [3] ? »

La collection de don Juan de Espina était nombreuse et précieuse; il avait réuni de belles sculptures en ivoire et il possédait deux volumes de dessins et de notes manuscrites de la main de Léonard de Vinci [4]. Le duc d'Albe enrichit sa collection héréditaire en y plaçant quelques tableaux d'élite qui avaient appartenu à Charles Ier. Le bon comte de Lemos, les ducs de Medina-Celi et de Medina de las Torres, les marquis d'Alcala, d'Almaçan, de Velada, de Villanueva del Fresno, d'Alcaniças, les comtes d'Osorno, de Benavente et de Humanes, Geronimo Fures y Muñiz, chevalier de Saint-Jacques et gentilhomme de la bouche du roi [5], Geronimo de Villafuerte y Zapata, conservateur des bijoux de la couronne, Suero de Quiñones, grand porte-étendard de Leon, Rodrigo de Tapia, Francisco de Miralles, Francisco de Aguilar et d'autres

[1] Carducho, *Diálogos,* fol. 148.
[2] Ponz, t. XII, p. 226.
[3] *Diálogos,* fol. 159.
[4] *Id.*, fol. 156.
[5] Gentilhomme de la boca; il servait Sa Majesté à table.

personnages distingués de la cour, étaient tous possesseurs de tableaux de prix.

Le duc d'Alcala,

> Príncipe, cuya fama esclarecida
> Por virtudes y letras será eterna [1],

et dont nous avons déjà signalé les goûts artistiques et littéraires, fut, sous le règne de Philippe IV, ambassadeur à Rome et vice-roi de Naples. Don Juan Fonseca y Figueroa, frère du marquis d'Orellana, chanoine et chancelier de Séville et huissier du rideau du roi [2], le premier protecteur que rencontra Velazquez, était un peintre amateur de quelque mérite ; il fit un bon portrait du poëte Rioja. Don Juan de Jauregui, chevalier de Calatrava, grand-écuyer de la reine Isabelle et traducteur de Lucain et du Tasse [3], cultiva la peinture tout autant que la poésie. Son goût, acquis ou perfectionné à Rome, se dirigea surtout vers le portrait ; il fit celui de Cervantes, et cet illustre écrivain en fait mention dans le prologue de ses Nouvelles [4].

[1] Lope de Vega, *Laurel de Apolo*.
[2] Son emploi était de tirer le rideau de la galerie où le roi se plaçait à l'église ; il faisait aussi les fonctions d'aumônier.
[3] Il publia l'*Aminta* à Séville, en 1618, in-4°, et ce volume renferme aussi des *Rimas* de sa composition et quelques morceaux en prose, parmi lesquels on remarque celui sur la peinture, qui figure dans l'ouvrage de Pacheco. La *Farsalia* ne fut imprimée qu'après sa mort, en 1684 (Madrid, in-4°).
[4] « El qual amigo bien pudiera, como es uso y costumbre, grabarme y esculpirme en la primera hoja de este libro, pues le diera mi retrato el famoso D. Juan de Xaurigui. » —Ce portrait est perdu ; on

Jauregui donna quelques-uns de ses meilleurs tableaux à son ami Medina de las Torres, et ils faisaient le plus bel ornement de l'appartement qu'occupait ce grand seigneur au palais du roi [1]. Il gravait avec habileté, et son burin fournit quelques estampes au traité du jésuite Luis de Alcazar sur l'Apocalypse [2]. Lope de Vega l'a plusieurs fois nommé avec honneur [3], et dans le recueil de vers élogieux placés, suivant l'usage du temps, en tête du volume qui renferme les poésies de Jauregui, on trouve un sonnet de Pacheco qui célèbre « sa lyre harmonieuse et son vaillant pinceau. » Un de ses meilleurs poëmes est un dialogue entre la Peinture et la Sculpture, qui discutent leurs mérites respectifs ; la Nature intervient pour clore le débat, et sa décision est en faveur de la Peinture [4].

Don Geronimo Fures était un critique éclairé et un artiste habile; son pinceau se plaisait surtout à retracer des allégories, des sujets emblématiques, accompagnés de maximes morales; on remarque comme ce qu'il fit de mieux en ce genre, un navire avançant avec vigueur, toutes voiles déployées, contre le vent, avec la devise : *Non credas tempori*. Cette énumération de peintres amateurs pourrait recevoir d'amples développements ; nous la fermerons en citant don Juan de Butron, qui pratiqua

n'en a conservé qu'une copie, qui est à l'Académie de Madrid. Cervantes posa aussi devant Pacheco. — G. B.

[1] Carducho, *Diálogos,* fol. 156.
[2] *Vestigatio arcani sensus in Apocalypsi.* Anvers, 1619, in-fol.
[3] *Obras,* t. I, p. 38; t. IV, p. 503.
[4] *Rimas,* p. 174.

avec une habileté véritable l'art dont sa plume défendit le privilége et revendiqua la dignité.

Le portrait de Fonseca, peint par Velazquez, plut tellement au roi, qu'il adressa aussitôt la note suivante à Pedro de Huerta, fonctionnaire dont le département embrassait les nominations artistiques : « J'ai informé Diego Velazquez que vous le preniez à mon service, afin de l'occuper selon mes instructions ultérieures, et je lui ai accordé pour ses appointements 20 ducats par mois, payables au bureau des travaux pour les palais royaux; vous ferez dresser le brevet conformément à l'usage en pareilles circonstances. Donné à Madrid le 6 avril 1623. » Velazquez reçut en même temps l'ordre de peindre le portrait de l'infant don Fernando, et le roi, impatient de voir reproduire ses traits sévères, voulut de son côté poser sans retard devant l'artiste.

Le travail du peintre fut cependant interrompu par les fêtes qui furent données à l'occasion du célèbre voyage du prince de Galles (depuis Charles Ier) à la cour d'Espagne. On sait qu'il s'agissait d'un projet de mariage. Le prince, accompagné de Buckingham, arriva à Madrid le 7 mars, et ce fut dans le cours de ce même mois que Velazquez et Pacheco fixèrent leur séjour dans la capitale. Les courses de taureaux, les carrousels, les représentations dramatiques, les cérémonies religieuses, les parties de chasse, les bals alternaient avec ces conférences diplomatiques dans lesquelles le prince et Steenie, discutant des questions d'État avec le langage passionné de la jeunesse, embarrassaient les vieux courtisans et inspiraient des espérances ou des craintes chimériques aux

docteurs de Lambeth et de Tolède. La politique d'Olivares exigeait que le roi Jacques et son fils fussent bercés d'espérance et tenus dans l'incertitude jusqu'à ce que l'empereur eût achevé de s'emparer du Palatinat, dont il avait expulsé le malheureux parent du roi d'Angleterre, l'électeur Frédéric, connu sous le nom de roi de Bohême. Pendant cinq mois, Charles et Buckingham furent livrés aux subtiles négociations que le ministre conduisait de l'air le plus solennel, tandis que le jeune roi exerçait une franche hospitalité et que la reine et l'infante déployaient une grave coquetterie. Ils découvrirent enfin et déjouèrent le peu de sincérité de la cour castillane : le prince, après avoir pris le parti d'offrir ailleurs sa main et la couronne qu'il devait un jour porter, présenta à l'objet de sa passion romanesque une ancre en diamant, comme emblème de ses espérances. Mais la dissimulation fut telle de part et d'autre, que, le 19 août, quelques jours avant que Charles ne prît congé, les Anglais qui étaient à Madrid, fidèles à une habitude nationale, pariaient trente contre un que le mariage aurait lieu [1].

Charles ne réussit pas, dans ce voyage célèbre, à acquérir pour épouse une infante d'Espagne, mais du moins il acquit ou il développa d'une façon sensible ces goûts artistiques qui ornèrent les rares ennuis de sa prospérité et qui donnent encore de la grâce à sa mémoire. Il vit la capitale de l'Espagne lorsqu'elle était au faîte de sa splendeur, lorsque ses palais, ses églises, ses couvents étaient

[1] Howell, *Letters*. London, 1754, in-8°, p. 146.

remplis des plus belles productions de l'art; il assista à de splendides cérémonies accomplies devant des autels où brillaient les tableaux du Titien et d'el Mudo; il contempla de longues processions où se mêlaient à de longues files de bannières des chars qui portaient les sculptures de Hernandez et les belles pièces d'orfévrerie ciselées par Alvares et par d'Arphe. L'aspect des salles de l'Escurial et du Pardo lui inspira l'ambition de former une galerie digne de la couronne d'Angleterre, et ce fut le seul objet auquel son ambition parvint à atteindre. Le noyau de la riche collection qu'il rassembla plus tard à Whitehall provient de la galerie du comte de Villamediana [1] et du cabinet du sculpteur Pompeio Leoni [2], livré aux enchères

[1] Ce comte périt victime d'une mort mystérieuse; on supposa qu'il avait eu l'audace d'aspirer à l'amour de la reine Isabelle et qu'il fut sacrifié à la jalousie de Philippe IV (voir la *Vie de Lope de Vega*, par lord Holland, p. 74). Mme d'Aulnoy (*Voyages*, t. II, p. 19) parle de ses galanteries. Il fut poignardé en 1621 dans une rue de Madrid; aucune démarche n'eut lieu pour retrouver l'assassin. Il circula dans le public que, la reine Isabelle passant dans une galerie du palais, quelqu'un lui mit les mains sur les yeux et qu'aussitôt elle s'écria : *Que me veux-tu, comte?* C'était le roi lui-même, et, comme il montrait de l'étonnement, elle lui dit : *N'êtes-vous pas comte de Barcelone?* Le roi pensa que ce titre n'avait pas dû se présenter aussi promptement à l'esprit de la princesse parmi ceux que lui donnait sa couronne, et il se rappela que le comte Villamediana, qui n'en avait pas d'autre, était un des gentilshommes que la reine semblait le plus distinguer. — G. B.

[2] Le Musée de Madrid a conservé plusieurs des superbes sculptures de Pompeio Leoni : des statues, des bustes, en marbre et en bronze, de Charles-Quint et de sa femme, etc., avec signatures et dates. — W.

pendant son séjour à Madrid. Il offrit à don Andres Velazquez mille écus pour un petit tableau du Corrége, sur cuivre, mais sa proposition fut repoussée, et il ne réussit pas mieux dans ses tentatives pour devenir propriétaire des précieux volumes de la main de Léonard de Vinci, que possédait don Juan de Espina, lequel donna pour excuse de son refus de céder ces trésors, qu'il avait l'intention de les léguer au roi son maître[1]. Toutefois le roi et les courtisans offrirent au jeune prince de véritables chefs-d'œuvre. Philippe lui fit présent de la célèbre *Antiope* du Titien, tableau favori de son père[2], présent digne d'un roi, et de trois autres productions du même maître, *Diane au bain, Europe* et *Danaé ;* ces tableaux

[1] Carducho, *Diálogos*, p. 156.
[2] Philippe III, ayant été informé qu'un incendie avait éclaté au palais du Pardo, s'empressa de demander si l'*Antiope* avait été sauvée, et ayant appris qu'elle l'était, il dit : « Cela suffit ; tout le reste peut se remplacer. » *Diálogos*, fol. 155.
Cette *Antiope* fut, à la vente de la galerie de Charles Ier, achetée 600 livres sterling par le banquier Jabach ; ce tableau passa dans la collection du cardinal Mazarin ; il fut estimé 10,000 livres tournois sur l'inventaire du cardinal; Louis XIV en fit l'achat. Il avait échappé, en 1608, à l'incendie du Pardo ; il courut risque d'être réduit en cendre en 1661, dans l'incendie du Vieux-Louvre. Il subit diverses retouches, notamment de la main de Coypel; elles ont été enlevées, et le tableau a été rentoilé en 1829. L'*Antiope* est évaluée 1,000 livres sterling et indiquée sous le nom de *Vénus endormie et un Satyre*, dans le Catalogue des tableaux appartenant à Charles Ier, manuscrit curieux conservé au Musée Ashmoléen, à Oxford, et publié par Vertue, à Londres, en 1757 (in-4°, 202 pages). M. Waagen en a donné une analyse : *Kunstwerke und Künstler in England*, t. I, p. 457-491. — G. B.

furent emballés, mais le prince les laissa derrière lui, lorsqu'il quitta Madrid avec précipitation, et ils ne parvinrent jamais en Angleterre [1].

[1] Les négociations relatives à l'union du prince de Galles avec l'infante, le voyage de Charles à Madrid, ont été l'objet d'une étude fort remarquable de M. Guizot : *Un Projet de mariage royal* (*Revue des Deux-Mondes*, 15 juillet, 1er août et 1er octobre 1862). L'illustre écrivain retrace toutes les intrigues politiques qui se croisaient alors ; il montre Charles et Buckingham partant secrètement de Londres, le 27 février 1623, déguisés, avec de fausses barbes, traversant incognito la France et l'Espagne, et arrivant à Madrid le 17 mars. M. Guizot donne le texte des documents espagnols, conservés aux archives de Simancas, et celui des dépêches que, selon leur étrange coutume, le prince et son fils écrivaient au roi Jacques et qu'ils signaient ensemble, l'un : « De Votre Majesté l'humble et obéissant fils et serviteur ; » l'autre : « Votre humble esclave et chien. » Les obstacles au projet d'union, les retards que rencontraient les négociations naissaient du fond même des choses : « Deux souverains, l'un indolent et incapable, l'autre indécis et pusillanime, essayant non-seulement de faire vivre en paix, mais de marier, dans la personne de leurs enfants, deux politiques contraires ; deux favoris, l'un intrigant, l'autre fourbe, tous deux vaniteux, chargés, l'un de poursuivre effectivement ce mariage, l'autre de l'éluder, en ayant l'air de le désirer ; d'un côté, une réserve solennelle, de l'autre une hardiesse présomptueuse. A coup sûr, il y avait là de quoi susciter et alimenter des complications, des obscurités, des alternatives et des lenteurs infinies. »

Le prince et le roi prirent congé l'un de l'autre avec beaucoup de politesse réciproque et d'affection apparente, au mois de septembre 1623 ; M. Guizot mentionne les magnifiques présents qu'on se fit de part et d'autre ; il rappelle que le roi d'Espagne offrit au jeune prince dix-huit chevaux espagnols, six barbes, six juments poulinières et vingt poulains, tous superbement harnachés ; mais il ne dit rien des tableaux. — G. B.

Il est étrange que Charles n'ait pas ramené avec lui quelques échantillons du talent des peintres de la Péninsule. On ne trouve aucun nom d'artiste espagnol dans le Catalogue de sa collection; cependant, six ans plus tard, lorsque déjà des nuages épais s'amoncelaient autour de son trône, il s'adressa, pour obtenir une copie des divers tableaux de l'Alcazar de Madrid, à Miguel de la Cruz, jeune artiste de talent, qu'enleva une mort prématurée. Il n'ignorait ni le nom ni l'habileté de Velazquez, car Pacheco nous informe que son gendre commença un portrait du prince, lequel en fut si satisfait, qu'il fit présent de cent écus à l'artiste. On ignore d'ailleurs si cette œuvre, si bien faite pour provoquer l'intérêt, fut terminée, et on n'a aucun renseignement à l'égard de son sort [1].

[1] Dans l'été de 1847, un portrait de Charles Ier fut exposé à Londres comme étant l'œuvre de Velazquez, longtemps regardée comme perdue, et le propriétaire, M. John Snare, libraire à Reading et amateur de tableaux, publia la même année, à cet égard, un volume de 230 pages, intitulé *Histoire et généalogie du portrait du prince Charles, plus tard Charles Ier, peint par Velazquez*. Il paraît, d'après cet écrit, que M. Snare acheta ce tableau 8 livres sterling dans une vente faite à la campagne, et qu'il croit que c'est le même portrait que celui que mentionne, sous le nom de Velazquez, un catalogue, non destiné au commerce, de la galerie du comte de Fife, mort en 1809. Il a montré de la patience et de l'intelligence en réunissant tout ce qui peut tendre à établir ce fait; je ne pense pas cependant qu'il l'ait prouvé. Supposé d'ailleurs que ce portrait soit celui de la collection Fife, rien n'est constaté, si ce n'est l'opinion qu'avait cet amateur, et toute l'histoire antérieure du tableau, telle que la présente M. Snare, n'est qu'un tissu de conjectures ingénieuses. Je ne puis

Velazquez termina le portrait du roi le 30 août, et il se plaça ainsi au rang des peintres les plus en renom. Philippe était représenté couvert d'une armure, et monté sur un beau cheval d'Andalousie ; il ne pouvait choisir une meilleure attitude, car un des oracles en fait de la

penser avec lui que ce portrait, plus qu'aux trois quarts fini, soit l'œuvre que Pacheco désigne sous le nom de *bosquexo* ou esquisse ; je pense que Charles paraît bien plus âgé qu'il n'était en 1623 (il avait alors vingt-trois ans), et je ne trouve point, dans le faire, de ressemblance avec les productions authentiques de Velazquez. Le livre de M. Snare est d'ailleurs écrit avec bonne foi ; il est curieux et il mérite d'être placé parmi les ouvrages à consulter sur l'histoire de l'art en Espagne, quand ce ne serait que pour la traduction qu'il renferme de la notice de Pacheco sur Velazquez.

Cette note ayant été publiée en 1848, M. Snare y répondit par une brochure mise au jour la même année : *Preuves de l'authenticité du portrait de Charles I^{er} par Velazquez*. Il commence par avancer que *bosquexo* ou *bosquejo* signifie une peinture non terminée, et que j'ai fait preuve d'ignorance en rendant ce mot par *esquisse*. J'avoue que le sens du mot, ainsi que ma pensée, auraient été mieux rendus si j'avais écrit : « esquisse sur toile, » ou commencement d'un tableau. Mais ceci touche peu ou point au litige ; le mot *bosquejo* peut-il s'appliquer à la peinture en question? D'après le *Dictionnaire* en six volumes in-folio de l'Académie espagnole, d'après le *Museo pittorico* de Palomino, les *Diálogos* de Carducho, l'*Arte de la Pintura* de Pacheco, qui tous expliquent en détail cette expression, il est certain qu'elle ne s'est jamais appliquée à un tableau aussi avancé, aussi près d'être fini que celui de M. Snare, et si, entre 1623 et 1649, date de la publication du livre de Pacheco, le portrait du prince de Galles par Velazquez avait cessé d'être un *bosquejo*, s'il était devenu un tableau terminé, Pacheco n'aurait très-probablement pas manqué de le dire ; tous ceux qui ont lu son ouvrage savent combien il se plaît à indiquer les moindres faits.

M. Snare, posant comme établi que son tableau est celui du comte

science de l'équitation, le duc de Newcastle[1], nous apprend que ce prince était indubitablement le plus parfait cavalier qu'il y eût en Espagne.

Ce portrait fut, en vertu d'une permission royale, exposé, un jour de fête, en face de San-Felipe el Real, dans

de Fife, cite comme une preuve irrécusable l'assertion du catalogue de cette collection, que ce portrait avait appartenu au duc de Buckingham. La chose n'est pas prouvée, et M. Snare se hâte trop de conclure qu'il s'agit du duc qui porta d'abord le nom de George Villiers et qui accompagna Charles en Espagne ; il y eut une autre branche de ducs de Buckingham, les Sheffields.

Les choses n'en sont pas restées là ; ce portrait a donné lieu à un long procès. Les héritiers de lord Fife, ayant eu leur attention éveillée par les écrits de M. Snare, se crurent en droit de revendiquer ce tableau et mirent sur lui saisie-arrêt, lorsqu'il était exposé à Édimbourg. M. Snare gagna sa cause, la regagna en appel, obtint même 1,000 livres sterling de dommages-intérêts, et publia un nouvel écrit : *le Procès Velazquez*, Édimbourg, 1851. Parmi ses témoins figuraient quelques marchands de tableaux qui évaluaient le portrait en question 5,000 et même 10,000 livres sterling. Les héritiers invoquèrent d'autres experts d'une tout aussi grande autorité, qui ne l'estimèrent pas au delà de 5 à 15 livres sterling. Un des meilleurs juges qu'il y ait en Angleterre, sir John Watson Gordon, émit l'avis que ce n'était pas un bon ouvrage et qu'on ne pouvait l'attribuer à Velazquez. Mais, en pareilles questions, rien n'est certain, et les plus doctes ne peuvent jamais se mettre d'accord ; après leurs débats les plus vifs, l'incertitude reste tout entière. Quoi qu'il en soit, M. Snare a fait preuve d'intelligence, de loyauté et de ténacité ; il a uni son nom à ceux de Pacheco et de Velazquez. Ses écrits sur cette question s'élèvent au moins au nombre de huit, et, resté possesseur du portrait, il a traversé l'Océan afin de le présenter aux regards des Américains.

[1] *Nouvelle méthode de dresser les chevaux*, p. 8.

la grande rue (*calle Mayor*) de Madrid ; il devint l'objet de l'admiration de la foule, de la jalousie des autres peintres. Velazquez, se mêlant au public, entendit en plein air, comme les artistes de la Grèce, les louanges qu'on donnait à son talent. Le roi fut charmé de la reproduction de son auguste personne ; la cour partagea l'enthousiasme du monarque. Velez de Guevara composa un sonnet qui élevait jusqu'aux cieux l'œuvre de Velazquez[1], et le comte-duc, fier de son jeune compatriote, déclara que c'était la première fois que le portrait de Sa Majesté avait été fait. Cette assertion, tombant des lèvres d'un ministre tout-puissant, et qui prétendait être connaisseur, dut être aussi flatteuse pour l'artiste que mortifiante pour Carducho, pour Caxes et pour les autres peintres qui avaient déjà entrepris de fixer sur la toile les traits de Philippe. Le roi alla jusqu'à annoncer son projet de réunir tous ces vieux portraits afin de les détruire. Il accorda à l'artiste la somme de trois cents ducats, fort considérable pour l'époque[2]. Émule d'Alexandre le Grand[3], de Charles-Quint, et croyant avoir rencontré un nouvel Apelle ou un second Titien, il décida que nul, si ce n'est Velazquez, n'aurait désormais le privilége de reproduire sa physionomie sur la toile. Il paraît avoir été plus fidèle à cette résolution qu'il ne le fut à ses vœux de mariage, car il ne s'en écarta que deux fois durant la vie de Velazquez,

[1] Palomino a transcrit ce sonnet, t. III, p. 487.
[2] Pacheco, p. 102.
[3] Horace (*Ep.*, lib. II, I, 239) dit qu'Alexandre

 Edicto vetuit ne quis se præter Apellen
 Pingeret.

une fois en faveur de Rubens, l'autre en faveur de Crayer.

L'honnête Pacheco était transporté de joie en voyant les succès de son gendre. Son orgueil était flatté comme père, comme maître, comme compatriote, et il ne ressentait pas la moindre jalousie comme artiste. Rien ne troublait sa satisfaction, si ce n'est les prétentions de Herrera, qui se vantait, non sans quelques motifs, d'avoir initié Velazquez aux secrets de la peinture. « J'ai le droit, écrivait Pacheco, j'ai le droit de résister aux efforts insolents de gens qui prétendent s'attribuer cette gloire, en m'enlevant la couronne de mes dernières années. Je ne regarde nullement comme honteux pour un maître d'être surpassé par son élève. Léonard de Vinci n'a rien perdu de sa célébrité, parce qu'il a eu Raphaël pour disciple; Giorgio de Castelfranco n'a point souffert de la gloire du Titien, ni Platon de celle d'Aristote, qui conserva toujours à son maître le titre de divin[1]. »

Se livrant à l'effusion de son sentiment, le digne artiste épanche la plénitude de son cœur dans un sonnet qu'il adressa à Velazquez. Placer Philippe IV au-dessus d'Alexandre, c'était porter la témérité dans la flatterie ; mais ayons un peu d'indulgence, et souvenons-nous que, dans un traité de piété, une reine d'Angleterre, Catherine Parr, appelle Henri VIII un second Moïse[2], et que Dryden eut l'aplomb de comparer le débauché Charles II

[1] *Arte de la Pintura*, p. 100.

[2] *Lamentations of a sinner* (Lamentations d'un pécheur). London, 1563.

à un pieux roi de Judas, à Ezéchias[1]. La gloire de Philippe égalait tout au moins la douceur de Henri et la piété de Charles.

> Vuela, ó joven valiente! en la ventura
> De tu raro principio : la privanza
> Honre la posesion, no la esperanza
> D'el lugar que alcanzaste en la pintura :
> Anímete l'augusta alta figura
> D'el monarca mayor qu'el orbe alcanza,
> En cuyo aspecto teme la mudanza
> Aquel que tanta luz mirar procura.
> Al calor d'este sol tiempla tu vuelo,
> Y verás quanto extiende tu memoria
> La fama, por tu ingenio y tus pinceles,
> Qu'el planeta benigno á tanto cielo
> Tu nombre illustrará con nueva gloria
> Pues es mas que Alexandro y tú su Apéles [2].

Un poëme de plus longue étendue en l'honneur de l'heureux portrait sortit de la plume de don Geronimo Gonzalez de Villanueva, Sévillien doué de l'esprit le plus fleuri ; Philippe était célébré comme la

> Copia felix de Numa o de Trajano,

et une renommée éternelle était garantie à Velazquez.

Le 31 octobre 1623, l'artiste reçut la patente de peintre ordinaire du roi. Il devait, en sus du traitement annuel qui lui était alloué, recevoir un payement spécial pour ses travaux, et, en cas de maladie, être soigné par le médecin, le chirurgien et le pharmacien de Sa Majesté ; le

[1] Voir la *Threnodia Augustalis*.
[2] Pacheco, p. 110.

roi lui accorda peu après une nouvelle pension de trois cents ducats ; mais, comme elle était prise sur des revenus ecclésiastiques, il fallut solliciter à Rome une autorisation, qui ne fut donnée qu'en 1626. La même année, l'artiste obtint un logement dans les appartements de la Trésorerie : ce fut regardé comme équivalant à deux cents ducats par an. Peindre la famille royale paraît avoir été alors sa principale occupation ; les portraits du souverain, de la reine, des infants, se multiplièrent sous son pinceau. On doit surtout signaler ceux de Philippe et de Ferdinand en costume de chasse, avec leurs fusils et leurs chiens. Ces deux tableaux, conservés au Musée de Madrid [1], offrent cette admirable facilité qui garantit la ressemblance, et ils montrent que Velazquez était aussi fidèle à la nature en peignant un prince de la maison d'Autriche qu'en retraçant les traits d'un porteur d'eau de Séville, ou qu'en reproduisant un panier de légumes des jardins d'Alcala.

Au commencement de 1624, Philippe fit un voyage dans les provinces du midi de son royaume ; il passa quelques semaines à l'Alcazar de Séville et à l'Alhambra de Grenade [2]. Il est probable que Velazquez resta à Ma-

[1] N°s 200 et 278. Ces portraits et tous les tableaux de Velazquez cités *passim* dans le texte, on les retrouvera classés dans notre Catalogue des peintures de Velazquez, à l'Appendice. Une répétition, — une copie libre de ce portrait de Philippe IV jeune, en chasseur, peut-être par Mazo del Martinez? gendre et imitateur de Velazquez, — a été acquise récemment par le Musée du Louvre. — W. B.

[2] Il quitta Madrid le 8 février et il y rentra le 19 avril. J. Ortiz y Sanz : *Compendio cronológico de la Historia de España*, Madrid, 1796-1803 ; 7 vol. in-8°. T. VI, p. 364.

drid, autrement Pacheco n'eût pas manqué de donner des détails sur la tournée du roi, et il garde à cet égard un profond silence. Le portrait équestre de Philippe (au Musée de Madrid) semble avoir été peint par Velazquez peu de temps après que Sa Majesté fut de retour à Madrid[1]. Il représente le monarque sous un aspect plus favorable que les autres portraits, et il est, en ce genre, une des plus belles productions qui existent. Le roi est dans tout l'éclat de la jeunesse et de la santé; il est emporté sur un cheval fougueux; il aspire à pleins poumons l'air bienfaisant qui arrive des collines; il porte une armure foncée sur laquelle flotte une écharpe cramoisie ; un chapeau orné de plumes noires couvre sa tête, et sa main droite tient un bâton de commandement. Tous les accessoires, la selle, les harnais brodés, le mors lourd et aigu, sont traités avec un soin minutieux ; le cheval, évidemment peint d'après nature et d'après un modèle fourni par une des montures favorites de Sa Majesté, est bai, avec la tête et les jambes blanches; sa queue est une avalanche de crins noirs, et sa crinière tombe bien au-dessous de l'éperon doré[2]; il bondit en l'air par un

[1] N° 299. Sans les moustaches formidables du roi, on pourrait supposer que c'est le premier portrait dont il a déjà été fait mention, et c'est ce que Céan Bermudez semble indiquer, lorsqu'il dit que le portrait qui fait actuellement pendant, celui de la reine Isabelle (de même dimension, 10 pieds 9 pouces sur 11 pieds 3 pouces), *sirve de compañero al que pinto del Rey á caballo, recien venido de Sevilla*. Mais, en 1624, Philippe avait dix-huit ans et ne pouvait guère avoir les lèvres aussi amplement garnies; il y a donc lieu de croire que le tableau du Musée a été exécuté plus tard.

[2] Cumberland (*Anecd.*, t. II, p. 15) dit que les chevaux de Velaz-

élan vigoureux ; il réalise¹ la description poétique de Cespedes², et justifie l'assertion du duc de Newcastle, lorsque ce noble écrivain vante le cheval barbe de Cordoue comme le roi des coursiers et comme la monture la plus digne d'un roi ³.

Ce fut aussi en 1624, qu'en exécutant son fameux tableau des *Buveurs* (*los Bebedores* ou *los Borrachos*, au Musée de Madrid), Velazquez prouva qu'en peignant des princes il n'avait pas oublié comment on peint des figures grotesques⁴. Cette composition, de neuf figures de grandeur naturelle, représente un Bacchus vulgaire, couronné de feuilles de vigne et assis sur un tonneau ;

quez ont une surabondance de crinière et de queue, qui tombe dans l'extravagance. Mais Velazquez était un Andalous, et il peignait ses chevaux non d'après les idées qui dominent à Newmarket, mais d'après le goût qui domine à Cordoue et à Séville, et là encore l'ampleur de la queue et de la crinière chez un cheval est l'objet d'une admiration générale.

¹ Cette vaillante peinture fait penser au mot de Napoléon à David : « Calme sur un cheval fougueux. »

² *Annals of Artists of Spain*, chap. VI, p. 341.

³ *Nouvelle Méthode*; Adresse aux lecteurs.

⁴ M. Viardot (*Musées d'Espagne*, etc., p. 152) mentionne l'admiration qu'éprouvait pour ce tableau sir David Wilkie : il le préférait à tous les autres ouvrages de Velazquez : « Chaque jour, quel que fût le temps, il venait au Musée, il s'établissait devant son cadre chéri, passait trois heures dans une silencieuse extase ; puis, quand la fatigue et l'admiration l'épuisaient, il laissait échapper un *ouf!* du fond de sa poitrine, et prenait son chapeau. Sans être peintre, sans être Anglais, j'en ai presque fait autant que lui ! » Observons toutefois que, ni dans les *Lettres*, ni dans le *Journal* de Wilkie, imprimés dans sa *Vie* par Allan Cunningham (Londres, 1843, 3 vol. in-8°), il n'est fait mention des *Bebedores* de Velazquez.

il pose une couronne semblable sur la tête d'un camarade. La cérémonie s'accomplit avec la gravité que conservent souvent les ivrognes, et en présence de quelques paysans qui ressentent plus ou moins l'effet du vin. L'un est assis, plongé dans une sombre méditation ; un autre vient de se livrer à une plaisanterie qui arrête devant les lèvres d'un troisième drôle la coupe bien remplie, et qui provoque de sa part un éclat de rire auquel on doit l'aspect de sa mâchoire ébréchée. Un quatrième, un peu derrière, s'est, comme le précédent, dépouillé jusqu'à la peau, et, roulant sur un banc, il contemple avec satisfaction le gobelet que tient sa main. Sous le rapport de la force du caractère et de la vigueur du coloris, ce tableau n'a jamais été surpassé ; l'*humour* qui y domine, assure à Velazquez le titre de l'Hogarth de l'Andalousie. Il a été gravé au burin par Carmona, à l'eau-forte par Goya, et d'après cette eau-forte par Adlard (dans les *Annales des Artistes d'Espagne*). Le sujet, le faire, le coloris, offrent une ressemblance marquée avec le célèbre tableau de Ribera : *Silène ivre et les Satyres*, que possède la galerie royale de Naples. Comme ce tableau ne fut peint qu'en 1626 [1], l'artiste valencien peut bien avoir emprunté le choix du sujet et quelques idées à son jeune confrère le Castillan. L'esquisse originale de Velazquez, maintenant au château de lord Heytesbury [2], avait passé à Naples, puisque c'est dans cette ville qu'elle a été décou-

[1] Ce tableau est signé et daté. Voir S. d'Aloe : *Naples, ses monuments*, etc., Naples, 1852, in-12, p. 501.

[2] Voir, à l'Appendice, l'extrait des *Trésors d'art en Angleterre*, du docteur Waagen. — W. B.

verte et achetée par son propriétaire actuel. Elle porte la signature *Diego Velazquez*, 1624, et elle offre un beau coloris, mais elle ne présente que six figures, dont l'une, un petit nègre hideux, a disparu de la composition définitive; il faut applaudir à cette suppression.

CHAPITRE IV

Philippe IV, de même que la plupart des monarques d'une conduite peu édifiante, avait pour l'Église une obéissance profonde. S'il n'eût pas hérité du titre de catholique, il se fût montré digne de l'obtenir : ainsi s'exprime Lope de Vega[1]. Il envisageait donc avec admiration le parti qu'avait pris son père d'expulser les Mores, et l'approbation que le Vatican avait donnée à cette œuvre était sans doute pour lui un motif d'envie. Les vieux chrétiens de la Castille partageaient d'ailleurs ces sentiments, et Lope de Vega se fait l'écho des sentiments de la nation, lorsque, célébrant les louanges de Philippe, il exalte le troisième monarque de ce nom, pour avoir chassé de ses plus belles provinces la fleur de leur population.

> Por el tercero santo, el mar profundo
> Al Africa pasó (sentencia justa),
> Despreciando sus bárbaros tesoros
> Las últimas reliquias de los Moros.

Faute d'avoir sous la main des infidèles ou des hérétiques à persécuter, Philippe IV ne pouvait rivali-

[1] *Corona tragica : Vida y muerte de la Serenissima Reyna de Escocia, Maria Estuarda,* Madrid, 1627, in-4°, fol. 20 ; voir la *Vie de Lope de Vega,* par lord Holland, t. I, p. 110.

ser[1] avec son père, mais il voulut du moins conserver le souvenir d'un acte proclamé comme pieux et bon[2] par de dévots écrivains et par les historiographes officiels. En 1627, il ordonna à Carducho, à Caxes, à Nardi et à Velazquez, de peindre, chacun de son côté, un tableau destiné à retracer cet événement. La baguette d'huissier de la chambre royale devait récompenser l'artiste qui réussirait le mieux; Mayno et Crescenzi furent chargés de décider à qui reviendrait la palme.

Vincencio Carducho était d'origine florentine; son frère aîné, Bartolomeo, l'amena à Madrid, à un âge si tendre, qu'il ne conservait presque aucun souvenir de l'Italie, et qu'il parlait et écrivait l'espagnol comme sa langue maternelle. « Mon pays natif, dit-il, est la noble cité de Florence, mais, ayant été élevé dès mes premières années en Espagne, et surtout à la cour de nos monarques catholiques, qui m'honorent de leur faveur, je puis à bon droit me regarder comme un enfant de

[1] Don Pedro de Salazar y Mendoza, chanoine de Tolède, se livre, dans ses *Origines de las dignidades segulares de Castilla y Leon*, Madrid, 1657, in-fol., p. 184, à des calculs sur le nombre des Mores expulsés; il le porte à 310,000; il plaisante d'une façon cruelle sur la froide réception qu'ils trouvèrent dans le Maroc. Il a d'ailleurs soin d'indiquer de nouvelles victimes à l'esprit de persécution : « Pour que l'Espagne soit tout à fait purifiée, il faut également expulser les Bohémiens, race perverse, corrompue et pestilentielle. »

L'ouvrage du moine Jaime de Bleda : *Corónica de los Moros de España*, Valence, 1618, in-fol., mérite d'être consulté.

[2] *Pio y bueno* sont les épithètes usuellement employées à propos de ces persécutions. Voir G. Cespedes y Meneses : *Histoire de Philippe IV*, p. 34.

Madrid. » Il reçut les premiers rudiments de la peinture à l'Escurial, sous la direction de son frère, qui y travaillait pour Philippe II. Après avoir donné à Madrid et à Valladolid des preuves de son talent, il succéda, en 1609, à son frère comme peintre du roi, et il acheva quelques fresques que Bartolomeo laissait imparfaites, mais qui subirent cette modification : entreprises pour représenter les victoires de Charles-Quint, elles célébrèrent les exploits d'Achille. Philippe IV conserva à Carducho le titre qu'il avait reçu et il lui permit d'exécuter d'importants travaux à la cathédrale de Tolède, au couvent des Hiéronymites à Guadalupe, et à la Chartreuse d'el Paular. Les tableaux que Carducho exécuta dans cette Chartreuse, et qui représentent, pour la plupart, des épisodes de la vie de saint Bruno, appartiennent aux meilleures productions de son pinceau habile et soigneux. Ils ont passé en partie au Musée national de Madrid. On y constate de la vigueur dans l'imagination, de la puissance dans le faire et de la richesse dans le coloris; on trouve rarement, même dans les études monastiques de Zurbaran, des draperies plus grandement traitées que celles de Carducho, et peu d'artistes castillans se sont élevés à la beauté délicate et pensive de ses Vierges. Ses *Dialogues sur la peinture* lui assignent un rang honorable parmi les Espagnols qui ont écrit sur l'art, et Cean Bermudez les proclame ce qu'il y a de mieux en ce genre. C'est surtout au point de vue des détails sur les musées royaux, sur les galeries particulières, sur les artistes et sur les amateurs, pendant l'âge d'or de la peinture espagnole, que ce livre offre aujourd'hui de l'intérêt. Le volume est fortement

grossi par un appendice contenant des écrits de Lope de Vega, de Jauregui et d'autres auteurs en renom, contre un impôt établi sur les tableaux, impôt que Carducho combattit non-seulement avec sa plume, mais encore devant les tribunaux. Il eut le bonheur d'obtenir d'abord que cet impôt fût modifié en faveur des artistes qui vendaient leurs productions, et ensuite qu'il fût définitivement aboli. Il mourut en 1638, dans sa soixantième année.

Eugenio Caxes (1577-1642), fils et élève de Patricio Caxes ou Caxesi[1], Italien au service de Philippe II, fut un des meilleurs peintres de la cour de Philippe III et de Philippe IV. Il peignit beaucoup à l'Alcazar, dans divers couvents de Madrid, à la cathédrale de Tolède, et il acquit une grande réputation. Son chef-d'œuvre est peut-être le tableau représentant les Anglais, commandés par Leicester, repoussés de Cadix en 1625[2]; cette toile, aujourd'hui dans le Musée royal, montre dans Caxes un imitateur de son jeune rival Velazquez. Je possède un bon échantillon de son pinceau : *Saint Julien, évêque de Cuença, occupé à fabriquer des paniers;* il était autrefois au Louvre. Le style de cet artiste a de la ressemblance avec celui de Carducho, mais il ne l'égale pas en énergie.

[1] On l'a appelé également Caxete. Le traitement annuel que Philippe III lui assigna en 1612 était de 50,000 maravedis (environ 400 francs). Voir Viardot : *Notices sur les peintres de l'Espagne,* p. 254. — G. B.

[2] Ce *Débarquement des Anglais à Cadix,* en 1625, est une grande toile d'environ 12 pieds de large sur 11 pieds de haut. — W. B.

Angelo Nardi était un Florentin qui, vers la fin du règne de Philippe III, et déjà maître dans son art, était venu en Espagne. Les écrivains italiens ne se sont point occupés de lui, et les Espagnols ne l'ont mentionné qu'avec une brièveté fort peu digne de son mérite. Quelques tableaux qu'il exécuta pour l'archevêque de Tolède, Sandoval, mort en 1618, attirèrent sur lui les regards; en 1625, il obtint le titre de peintre de la cour et il le garda jusqu'à sa mort, survenue en 1660. Le Musée royal de Madrid ne possède point d'œuvres qui fassent connaître son talent, qu'on peut surtout apprécier à Alcala de Henarès, où plusieurs de ses beaux ouvrages sont encore aux mêmes endroits où dès leur origine ils furent placés, dans la vaste église ovale des Bernardines. Le *Martyre de saint Laurent,* vaste composition à droite du grand autel, porte en lettres blanches tracées sur le gril : *Angelo Nardi fᵗ an.* 1620. Peut-être le meilleur de ses tableaux est-il celui qui représente Notre-Dame s'élevant au-dessus d'une tombe autour de laquelle sont les apôtres dans des postures d'adoration. Les têtes sont nobles; la composition est gracieuse; le coloris offre une richesse et une splendeur dignes de l'école vénitienne.

Les juges choisis pour apprécier le mérite des rivaux n'étaient pas au-dessous de leur mission. Giovanni Battista Crescenzi était un peintre et un architecte italien, qui s'est immortalisé en élevant le Panthéon de l'Escurial; il s'en occupait alors. Juan Bautista Mayno (1569-1649), moine de l'ordre de Saint-Dominique, avait été un des élèves favoris du Greco, à Tolède. Philippe III le choisit pour donner des leçons de dessin à son fils, et Philippe IV

lui confia le même emploi auprès de son héritier présomptif, Balthasar Carlos. Il peignit pour les palais royaux de nombreux tableaux ; quelques-uns figurent aujourd'hui dans le Musée royal. Le meilleur est la composition allégorique qu'on appelle la *Réduction d'une province en Flandre*. Philippe IV est au premier plan ; Minerve lui remet une couronne de lauriers ; Olivares est à ses côtés ; la Révolte et l'Hérésie, écrasées, mordent la terre à leurs pieds (fiction hardie !) ; dans le lointain, une foule de loyaux sujets admire avec une respectueuse satisfaction un portrait du roi, que présente un officier général. Les têtes sont bien peintes, et il y a quelque vigueur dans le coloris, en général assez sobre ; mais l'œuvre ne mérite pas les épithètes « d'admirable et de chef-d'œuvre surprenant » que lui décerne le bon Palomino.

Velazquez remporta une victoire complète sur ses concurrents plus expérimentés. Il reçut le prix, et son tableau de l'*Expulsion des Mores* fut suspendu dans la grande salle de l'Alcazar. Au centre de cette composition (triste résultat du funeste esprit de l'époque, qui condamnait un grand artiste à faire le panégyrique de la cruauté et de l'injustice), paraît Philippe III, dont la figure manque tout à fait de dignité, dont le visage accuse le défaut d'intelligence ; il indique la mer, sur laquelle sont des navires ; quelques soldats amènent, sur le rivage, des Mores que leurs femmes et leurs enfants accompagnent en pleurant ; à droite, l'Espagne, sous les traits d'une robuste matrone en costume romain, assise au pied d'un temple, envisage la scène avec satisfaction. Sur un piédestal est tracée une inscription qui explique le sujet du

tableau et qui fait connaître quelles étaient les notions qui prévalaient alors au sujet de la piété, de la justice et de l'amour du prochain :

PHILIPPO III, HISPAN. REGI CATHOL. REGVM SCIENTISSIMO, BELGICO, GERMAN., AFRIC.; PACIS ET JVSTITIÆ CVLTORI; PVBLICÆ QVIETIS ASSERTORI; OB ELIMINATOS FÆLICITER MAVROS, PHILIPPVS IV, ROBORE AC VIRTVTE MAGNVS, IN MAGNIS MAXIMVS, AD MAIORA NATVS, PROPTER ANTIQ. TANTI PARENTIS ET PIETATIS, OBSERVANTIÆQVE ERGO TROPHŒVM HOC ERIGIT ANNO M.DC. XXVII.

Au-dessous, la signature du peintre :

DIDACVS VELAZQVEZ HISPALENSIS, PHILIP. IV. REGIS HISPAN. PICTOR. IPSIVSQVE JVSSV FECIT ANNO M.DC. XXVII.

Il est probable que cette composition périt dans l'incendie qui, en 1735, détruisit l'Alcazar [1]. Malgré l'intérêt qu'elle offrait et malgré son mérite traditionnel, c'est

[1] Il n'est fait aucune mention de ce tableau célèbre ni dans l'ouvrage de Ponz, qui décrit minutieusement (t. II, p. 2-79) le nouveau palais de Madrid, ni dans le *Viage de España* de Nicolas de la Cruz, comte de Maule (Cadiz, 1812, 14 vol. in-8°, t. II, p. 1-27). Cumberland n'en parle point dans le catalogue qu'il donne des tableaux du palais, et la description qu'il insère dans ses *Anecdotes* (t. II, p. 18) est, comme la mienne, empruntée à Palomino, t. III, p. 486. Cean Bermudez n'en dit rien, lorsqu'il énumère les ouvrages de Velazquez qui existaient encore de son temps, et il n'explique point sa disparition ; le directeur du Musée royal, don José de Madrazo, auquel j'ai écrit à cet égard, n'a jamais vu ce tableau et ne possède aucun renseignement sur son sort.

de toutes les œuvres de Velazquez celle dont il faut le moins regretter la perte, lorsqu'on déteste avec raison la dernière et la plus blâmable des *croisades*.

Indépendamment de l'emploi d'huissier de la cour, le roi donna à Velazquez la place de gentilhomme de la chambre, poste dont les émoluments étaient de 12 réaux par jour [1]; il lui accorda aussi 90 ducats par an, pour frais de costume. Sa générosité ne s'en tint pas à l'artiste lui-même : le père de Velazquez, don Juan Rodriguez de Silva, fut pourvu de trois charges dans la magistrature; chacune d'elles rapportait par an 1,000 ducats.

Dans l'été de 1628, Rubens vint à Madrid, comme envoyé de l'infante-archiduchesse Isabelle, gouvernante des Pays-Bas. Velazquez et lui avaient échangé des lettres avant de se voir; ils se rencontrèrent tout disposés à devenir amis. Le franc et généreux Flamand, dans la maturité de son génie et de sa réputation, ne pouvait voir qu'avec intérêt le jeune Espagnol, si semblable à lui sous tant de rapports et également destiné à guider le goût dans sa patrie, à étendre les limites et la renommée de l'art. L'Espagnol ne pouvait que rechercher avec empressement la société et l'affection d'un des peintres les plus célèbres et d'un des hommes les plus distingués de l'époque. Il devint le compagnon de l'artiste diplomate, à ses heures de loisir; il le conduisit dans les galeries et les églises, et il lui montra les gloires de l'Escurial. C'est dans le grand réfectoire de cet incomparable monastère,

[1] Palomino indique ce chiffre, que confirme également l'*Inventaire général des plus curieuses recherches du royaume d'Espagne*. Paris, 1615, in-4°, p. 163.

ou dans l'appartement du prieur, que, arrêtés devant la *Cène* du Titien et la *Perle* de Raphaël, les deux maîtres de l'école flamande et de l'école castillane rendirent hommage au génie italien.

La mission de Rubens le retint neuf mois à Madrid. Il entama habilement ses négociations, en offrant huit de ses tableaux à un roi amateur de peinture, et ce prince, ne se pressant pas beaucoup de faire marcher la question diplomatique, se hâta de demander à Rubens un portrait équestre, qui a provoqué de la part de Lope de Vega des vers adulateurs. L'artiste peignit quatre autres tableaux destinés au roi, et il exécuta, pour les rapporter à l'archiduchesse, des portraits de tous les membres de la famille royale. Il exécuta plusieurs répétitions de celui de l'archiduchesse Marguerite, fille de l'empereur Maximilien et petite-fille de Charles-Quint, qui avait pris le voile dans une des plus austères communautés de Madrid. Il peignit Philippe II à cheval, les traces de la vieillesse empreintes sur un visage décharné, tandis que la Victoire, sortant d'un nuage, lui dépose sur la tête une couronne de laurier ; ce tableau, disgracieux et roide, est d'ailleurs une des plus mauvaises productions de Rubens.

Pas une journée ne se passait sans que l'artiste reçût la visite du roi, qui aimait à s'entretenir avec des peintres, tandis qu'ils étaient à l'œuvre ; Philippe sut inspirer une opinion favorable à l'intelligent Flamand, et nous savons qu'il ne réussit pas moins auprès de lord Clarendon [1]. Rubens, dans une de ses lettres [2], représente ce

[1] *Histoire de la Rébellion*, t. VI, p. 385.
[2] *Lettres de Rubens*, publiées par Gachet, Bruxelles, 1846, in-8°,

prince comme « réunissant les qualités du corps à celles de l'esprit, et capable de gouverner dans la bonne ou dans la mauvaise fortune, s'il s'en rapportait davantage à lui-même ou s'il se fiait moins à ses ministres; mais aujourd'hui il paye les folies des autres, et il est la victime d'une haine qui lui est étrangère, » — la haine de Buckingham et d'Olivares.

Son pinceau rapide fut interrompu durant son séjour à Madrid, non-seulement par les affaires de sa mission, mais encore par des attaques de fièvre et de goutte. Néanmoins il trouva le temps d'exécuter, — indépendamment des portraits royaux, — des copies soignées de quelques tableaux du Titien, copies que Mengs a plus tard malignement appelées des traductions de l'italien en hollandais; il acheva quelques ouvrages destinés à de riches amateurs et à des établissements publics, et, agrandissant le cadre de la vaste *Adoration des mages* qui figure dans le Musée Royal, il y ajouta plusieurs figures, entre autres son propre portrait, se représentant à cheval avec un rare bonheur. Ce Musée possède encore soixante-deux [1] productions de Rubens, et il fut un temps où,

p. 226; notre citation est d'après une traduction de l'original flamand.

[1] Sur ces soixante-deux Rubens du Musée de Madrid, il y a, en effet, une douzaine de chefs-d'œuvre, égaux aux Rubens d'Anvers, de Munich, de Vienne et des autres principaux musées de l'Europe. Dans plusieurs de ces tableaux, le paysage où les accessoires sont peints par Brvegel de Velours, Snyders et Wildens. De quelques-uns, le *Jardin d'amour*, le *Jugement de Pâris*, le *Serpent d'airain*, il y a des répétitions ailleurs. Les plus étonnants et les plus instructifs sont

sous ce rapport; l'Espagne était plus riche que la Flandre elle-même. Le *Jardin d'amour, Rodolphe de Hapsbourg donnant son cheval au prêtre qui porte l'hostie,* et bien d'autres compositions qui figurent dans la collection royale, ne le cèdent pas aux œuvres dont Anvers s'enorgueillit à juste titre. Le Musée de Valladolid possède les trois grands tableaux d'autel offerts par le comte de Fuensaldaña au couvent des religieuses de l'ordre de Saint-François; Ponz en a exagéré le mérite lorsqu'il les a signalés comme ce que Rubens avait laissé de plus beau dans la Péninsule. Les chefs-d'œuvre en ce genre, que l'Angleterre possède, y sont venus à la suite de la guerre; les uns ont été les dépouilles des vainqueurs, d'autres ont passé par les mains des marchands qui suivaient les armées. La *Chasse au lion,* qui décore maintenant l'hôtel de lord Ashburton à Londres, a jadis orné les galeries Leganes et Altamira. La composition gigantesque placée dans la collection de l'hôtel Grosvenor et où s'étalent les fils robustes et les grosses filles d'Anak, fut peinte d'après l'ordre d'Olivares, et il la fit sus-

les grandes copies d'après les chefs-d'œuvre du Titien, par exemple l'*Enlèvement d'Europe,* et surtout *Adam et Ève dans le paradis terrestre.* On oserait presque dire que c'est plus beau que l'original. Cette grande Ève voluptueuse et la plupart des tableaux « à femmes nues » de Rubens sont encore relégués dans les salles inférieures du Musée, espèces de caves à peu près interdites au public. Il faut espérer que le magnifique Musée de Madrid sera bientôt réorganisé sur un autre plan, et que MM. de Madrazo, qui sont tout dévoués aux arts, publieront enfin un nouveau catalogue digne de cette galerie incomparable. — W. B.

pendre dans la belle église du couvent des religieuses de Loeches. Lord Radnor possède, dans son château de Longford, un paysage fort intéressant, dont Rubens a peut-être tracé le croquis pendant une des excursions qu'il faisait en compagnie de Velazquez. C'est une vue de l'Escurial, prise de la colline qui s'élève derrière l'édifice. La figure solitaire du moine, la croix de bois, le daim qui passe avec rapidité, les collines escarpées, les nuages gris et froids, tout conserve une harmonie admirable avec l'aspect solennel et imposant du gigantesque monastère.

CHAPITRE V

Les avis et l'exemple de Rubens donnèrent une force nouvelle au désir que depuis longtemps avait Velazquez de visiter l'Italie. Après beaucoup de promesses et de retards, le roi donna enfin son consentement; l'artiste reçut un congé de deux ans, pendant lesquels il devait conserver ses traitements; de plus, une somme de 400 ducats lui fut accordée. Le comte-duc lui remit de nombreuses lettres de recommandation, une gratification de 200 ducats, une médaille offrant le portrait du roi. L'artiste, accompagné de son fidèle Pareja, s'embarqua à Barcelone le 10 août 1629, en compagnie du grand capitaine Ambrosio Spinola, qui allait prendre le gouvernement du duché de Milan et se placer à la tête des troupes impériales et espagnoles réunies devant Casale.

Le premier pas que fit le pèlerin sur la terre promise de l'art fut sur les quais somptueux de Venise. Il reçut le meilleur accueil de l'ambassadeur d'Espagne, qui le logea dans son palais et le reçut à sa table.

La république des Cent-Iles n'en était plus à l'âge d'or de sa puissance politique et de sa gloire artistique.

La vigueur qui lui avait fourni les moyens de repousser avec succès les efforts des puissances liguées à Cambrai ne se trouvait plus dans ses conseils. Ce n'était que dans les vieux palais décorés par Giorgione, Titien, Pordenone, Paul Caliari ou Tintoret qu'on rencontrait

Le donne, i cavalieri, l'arme, gli amori.

La fin du dernier siècle avait vu s'éteindre la dernière étoile de cette glorieuse constellation. Leurs faibles successeurs vivaient en s'appuyant sur les idées et sur la renommée d'une époque qui n'était plus. Alessandro Varotari, connu sous le surnom d'*il Padovanino*, était un des plus distingués de ces médiocres artistes ; il prodiguait dans les palais ces figures imposantes et ces somptueuses draperies qui caractérisaient ce qu'on appelait le genre *paolesco ;* ses *Noces de Cana*, regardées comme son chef-d'œuvre, rappellent la grandeur de Véronèse. Pietro Liberi commençait sa carrière et produisait des tableaux d'autel, pâle reflet du style de Titien, et des Vénus sans vêtements, qui lui valurent le surnom de *Libertino*. Turchi, le plus habile peut-être de tous ces artistes, s'était transporté à Rome, en laissant dans les églises de Venise de nombreuses et assez bonnes compositions. L'âge dégénéré des coloristes sombres, des *tenebrosi*, avait déjà commencé à jeter son ombre sur l'art dans la cité insulaire.

Dans l'état où se trouvait alors la peinture à Venise, Velazquez, pendant son séjour, dut s'occuper des morts plutôt que des vivants. La cathédrale de Saint-Marc et les autres églises, le palais du doge, les demeures des grandes familles patriciennes, lui offrirent de nombreux mo-

tifs nouveaux pour admirer Giorgione, Titien et leurs émules qu'il avait déjà appris à connaître à l'Escurial. Il employa surtout son temps à faire des copies de quelques œuvres magistrales ; il reproduisit notamment le *Crucifiement* et la *Cène* de Tintoret, et il fit hommage au roi d'Espagne de sa copie de cette dernière composition.

Ses études furent troublées par la guerre que provoqua la succession du duc de Mantoue. Les troupes du roi de France, ennemies de la République, les forces de l'empereur et du roi d'Espagne, prenant le nom d'alliées, mais également redoutables pour un paisible voyageur, s'approchèrent si près de la ville, que l'artiste jugea nécessaire de se faire constamment suivre dans ses excursions par une escorte que lui fournissait l'ambassadeur. La crainte que les communications avec Rome ne fussent coupées le décida enfin à quitter Venise, non sans regret, vers la fin de l'année, et il se rendit à Ferrare. Arrivé dans cette antique cité, il présenta ses lettres de recommandation au légat-gouverneur, le cardinal Giulio Sachetti. Ce prélat avait été autrefois nonce en Espagne; plus tard, il devait sans succès disputer à Giovanni Battista Panfili les clefs de Saint-Pierre [1]. Son Éminence reçut le peintre du roi d'Espagne avec la plus grande courtoisie, il le logea dans son palais et il l'invita à sa table, honneur

[1] Panfili prit le nom d'Innocent X. Sachetti se croyait tellement sûr d'être nommé, que Pasquin dit de lui, après son échec : « Celui qui entra au conclave comme pape en sortit cardinal. » Voir un livre satirique et curieux : *La giusta statera de' Porporati*, Genevra, 1650, p. 92 et 96 ; il en existe une traduction anglaise par H. Cogan : *la Robe écarlate (the Scarlet Gown).*

que Velazquez, n'étant pas préparé à une pareille condescendance de la part d'un prince de l'Église, refusa respectueusement. Un gentilhomme espagnol, de la maison de Son Éminence, fut chargé d'accompagner l'artiste pendant les deux jours qu'il passa à Ferrare, et de lui montrer les tableaux de Garofalo et les autres chefs-d'œuvre dont s'enorgueillissait la cité ; le légat, qui aimait ou qui feignait d'aimer l'Espagne, lui accorda, lorsqu'il partit, une audience de congé qui dura trois heures. Des chevaux étaient préparés pour le porter à Bologne, et son ami le gentilhomme espagnol l'accompagna jusqu'à Cento.

L'école de Bologne, malgré son mérite, ne retint pas Velazquez dans cette ville ; il avait des lettres pour les cardinaux Nicolas Lodovisi et Balthasar Spada, mais il ne les remit point, craignant qu'il n'en résultât des retards dans son voyage. Il prit la route de Lorette, la moins directe, il est vrai, mais celle qui avait le plus de titres au choix d'un homme pieux, et il hâta sa marche vers Rome. La traversée des Apennins ne put qu'avoir des charmes pour son goût exercé et pour sa vive intelligence. Il avançait vers la ville éternelle, au milieu des monuments de sa gloire ancienne et moderne. La vieille porte de Spolète, où Annibal fut repoussé lorsqu'il venait de cueillir les lauriers de Trasimène, l'aqueduc qui serait sans rival si celui de Ségovie n'existait pas, le pont d'Auguste à Narni, le gracieux temple de Clitumnus se trouvèrent sur la route qui le conduisit au Panthéon et à l'amphithéâtre de Flavius. La petite ville de Foligno lui offrit un avant-goût du Vatican, en lui présentant l'aimable Madone de Raphaël, qui était alors dans le cou-

vent des Contesse et qui est encore connue dans la galerie papale sous le nom de *Vierge de Foligno*. Velazquez était, par bonheur pour lui, en position de jouir de tant d'objets précieux, et de se laisser aller à toutes les impressions de l'esprit le plus cultivé, à mesure que le dôme de la grande basilique, s'élevant au-dessus des hauteurs classiques qui l'environnaient, annonçait la métropole de son art et de sa foi. Plus heureux que bien d'autres peintres, il entrait dans cette ville auguste avec un nom déjà connu, avec une réputation établie; peut-être était-il agité de l'espoir de s'élever à de plus hautes distinctions; du moins, la crainte d'un échec ne troublait pas sa sérénité; nulle perspective d'embarras pécuniaire n'arrêtait le cours heureux de son esprit. C'était dans des circonstances bien différentes, c'était avec des sentiments bien moins sereins que, peu d'années auparavant, cette même route avait vu passer deux autres artistes dont le nom était aussi promis à la postérité, Nicolas Poussin, un aventurier sortant d'un village de Normandie, et Claude Gelée, jeune garçon échappé de la boutique d'un pâtissier de la Lorraine.

Le trône pontifical était, à cette époque, occupé par Maffeo Barberini, qui portait le nom d'Urbain VIII et qui figure dans l'histoire surtout à cause de la longue période pendant laquelle il gouverna l'Église, de sa supériorité dans la poésie latine [1] et de deux constructions somptueuses qu'il fit exécuter à ses frais, d'après les des-

[1] Ses vers furent recueillis en un volume in-folio, imprimé avec luxe en 1642, et, circonstance singulière, ils trouvèrent à Oxford un éditeur dans un ministre anglican, qui les fit réimprimer en 1726;

sins de Bernin : le grand autel de Saint-Pierre et le palais Barberini, pour lequel le Colysée servit de carrière[1]. Ce pape et son neveu, le cardinal Francesco Barberini, firent à Velazquez l'accueil le plus affable; un logement au Vatican fut offert à l'artiste, mais il refusa cet honneur ; se contentant d'une habitation plus modeste, il se borna à solliciter la permission d'avoir, à toute heure, accès dans les galeries de Sa Sainteté; cette demande lui fut immédiatement accordée.

Velazquez s'empressa de se mettre à l'œuvre avec ardeur ; son crayon et son pinceau l'aidèrent à cueillir quelques fleurs dans le nouveau monde artistique où se promenaient ses yeux. Le *Jugement dernier* de Michel-Ange, dans la chapelle Sixtine, n'avait pas encore subi l'épreuve d'un siècle, et l'encens constamment brûlé à ses pieds n'avait point terni son éclat. L'artiste espagnol copia de nombreuses portions de ce chef-d'œuvre ; il reproduisit les Prophètes et les Sibylles, ainsi que le *Parnasse*, la *Théologie*, l'*Incendie du bourg* et diverses autres fresques de Raphaël.

Plus heureuse que Venise, Rome, à cette époque, pouvait montrer avec orgueil une réunion d'artistes telle qu'elle n'en avait guère possédé dans ses murs depuis les jours de Michel-Ange. Un grand nombre des maîtres de Bologne y avaient fixé leur résidence, ou bien ils y faisaient un séjour passager. Le Dominiquin et le Guerchin travail-

c'est un beau volume ; les *Poemata* sont accompagnés d'une vie de l'auteur et de notes.

[1] Cette dévastation donna l'occasion de dire : *Quod non fecerunt Barbari, fecerunt Barberini.*

laient à quelques-uns de leurs meilleurs ouvrages : la *Communion de saint Jérôme* et l'*Invention du corps de sainte Pétronille*, les fresques de Grotto Ferrata et de Lodovisi. Guido Reni se partageait entre les émotions du jeu et les charmantes créations de son facile et gracieux pinceau. Albane, l'Anacréon de la peinture, ornait les salles des Borghèse et des Aldobrandini ; il y représentait des bois riants et frais, peuplés d'Amours folâtres. Les grands paysagistes français, Poussin et Claude, jetaient les bases de leurs fécondes et charmantes écoles. De belles fontaines, des églises, des palais, s'élevant dans tous les quartiers de la ville, attestaient le génie architectural du Bernin, l'ami du pape, le favori des princes, le plus occupé des hommes et le plus apte aux travaux les plus divers[1]. Cette société d'artistes éminents était malheureusement en proie à d'ignobles jalousies et à des querelles personnelles ; Velazquez resta étranger à ces animosités ; il voulut se lier avec tous les hommes de talent, sans distinction.

La saison avançait ; la situation aérée et charmante de la villa Medici, élevée sur l'emplacement des anciens jardins de Lucullus, le séduisit, et, grâce à l'intervention du comte de Monterey, ambassadeur d'Espagne et ami distingué des arts, il obtint du gouvernement toscan la permission de s'y établir. Cette villa, penchée sur les flancs

[1] Evelyn, dans son *Voyage à Rome*, 1644, signale le Bernin comme étant à la fois sculpteur, architecte, peintre et poëte : « Un peu avant mon arrivée, il fit représenter un opéra dont il avait peint les décors, façonné les statues, inventé les machines, composé la musique, écrit les vers et bâti le théâtre. »

boisés du Monte-Pincio, domine la cité entière ; de ses fenêtres et de ses jardins on découvre la campagne, traversée par d'antiques aqueducs, et les contours où s'égarent les eaux jaunâtres du Tibre et de l'Anio. Elle contenait, à cette époque, une précieuse collection de statues ; l'Espagnol, quittant le pays où dominait la sculpture en bois colorié, logea sous le même toit que l'incomparable Vénus d'Adrien et des Médicis. Achetée trente-sept ans plus tard par Colbert, afin d'y établir l'académie de France que créa Louis XIV, cette résidence momentanée de Velazquez a, depuis, été le séjour des plus grands artistes français à l'époque de leurs études. Son magnifique jardin, longtemps adopté comme lieu de promenade à la mode, est aujourd'hui délaissé ; mais l'ami des beaux sites et de la méditation sera toujours heureux de s'y trouver, soit que, pendant la chaleur du jour, il se promène sous l'ombre des grands et vieux chênes, soit que, le soir, arrêté sur la terrasse presque en ruine, il contemple les ombres de la nuit s'abattre lentement sur la cité et sur son dôme gigantesque.

Deux mois s'étaient écoulés dans cette charmante retraite, lorsque Velazquez en fut chassé par une attaque de ces fièvres tierces que la *mal' aria* amène, pendant la saison des chaleurs, aux environs de Rome, et qui sont fatales aux étrangers non acclimatés. Il prit un logement en ville, près du palais de Monterey ; l'ambassadeur eut pour lui les attentions les plus persévérantes. Il le fit soigner par son propre médecin, sans que l'artiste eût rien à payer, et il lui procura tout ce qui pouvait contribuer à son rétablissement.

Velazquez passa près d'un an à Rome. Il y vint pour étudier les grands maîtres et il paraît s'être livré avec zèle à cette étude; mais, comme Rubens, il copia leurs œuvres, nota leur style et conserva le sien. Le chêne s'était développé avec trop de vigueur pour qu'il pût recevoir une direction nouvelle. Pendant son séjour dans la ville éternelle, l'artiste ne semble avoir produit que trois compositions originales : son portrait, œuvre excellente, destinée à Pacheco; les *Forges de Vulcain* et le *Manteau de Joseph*, qui figurent au rang de ses œuvres les plus célèbres.

La *Forge* est une vaste composition sur toile, ayant 10 pieds 1/2 de large sur 8 pieds de haut; les six figures qu'elle contient attestent toute l'étendue de la science anatomique de l'artiste. Le sujet est Vulcain dans sa caverne; les Cyclopes l'environnent et Apollon lui révèle l'infidélité de Vénus. Si le dieu du jour avait été conçu et peint avec autant de force et de vérité que ses auditeurs, ce tableau ne reconnaîtrait aucun rival au point de vue de l'effet dramatique. Malheureusement, l'Apollon, le *fulgente decorus arcu Phœbus*[1], est dépourvu de tous les attributs de grâce et de beauté dont la poésie l'a investi, et, dans la position où il se trouve, élevant un doigt, on pourrait, si ce n'était sa couronne de laurier et sa draperie flottante, le prendre pour un jeune homme des plus vulgaires, énonçant un fait insignifiant. Lorsqu'on pense que Velazquez était alors à côté du Vatican, qu'il avait sous les yeux les modèles de Phidias et de Ra-

[1] Horace, *Carm. Sæc.*, v. 61, 62.

phaël, il est difficile de comprendre comment il a pu peindre un Apollon aussi vulgaire. Vulcain et ses noirs compagnons dédommagent, il est vrai, de cette défaillance. Le divin forgeron est retracé, tel que nous le montre Homère, étourdi de la nouvelle de son déshonneur ; son regard a une expression de colère et de douleur ; le marteau pend à son côté, le fer se refroidit sur l'enclume ; l'espoir, l'idée de la vengeance, n'est pas encore venu le consoler. La rage et l'affliction, le pathétique de l'expression et la laideur des traits (et nulle combinaison ne présente plus de difficultés à l'artiste), voilà ce qui se montre sur son visage. Les trois cyclopes occupés autour de l'enclume, et celui qui, derrière eux, souffle les fourneaux, ont également suspendu leur travail ; leur physionomie exprime la curiosité ; leurs yeux, grand ouverts et éblouis, contemplent l'étranger céleste ; ils avancent leurs têtes que couvre une chevelure épaisse et touffue ; ils sont avides d'apprendre le scandale qu'il annonce. La lumière qui entoure le dieu du jour tombe sur leurs corps brûlés et elle s'éteint dans les sombres profondeurs de la caverne. Ce tableau, autrefois au palais de Madrid, est aujourd'hui placé dans la galerie de la reine d'Espagne ; il a été gravé d'une façon médiocre par Clairon en 1798.

Le *Manteau de Joseph* n'a pas été gravé, et, après avoir fait un court séjour au Louvre, il est venu reprendre sa place à l'Escurial. Le sujet est les fils de Jacob apportant à ce patriarche les vêtements sanglants de leur frère ; l'artiste n'a pas représenté des vêtements de couleurs diverses, comme le dit la Genèse ; il s'en est tenu à une

sorte de veste brune, avec une doublure blanche, parsemée de taches de sang. Jacob, habillé d'une robe bleue et d'un manteau brun, est assis à gauche; il a à ses pieds un tapis de Turquie, sur lequel se tient un chien noir et blanc qui aboie. De l'autre côté du tapis, trois des fils se tiennent debout; un étend les bras et se détourne, comme s'il était accablé de douleur; les deux autres étendent le vêtement; deux autres fils du patriarche, placés au centre de la composition, se distinguent vaguement dans l'obscurité du fond. Sous le rapport du coloris et de la vigueur de l'expression, la tête de Joseph égale ce que l'artiste a produit de plus parfait. L'émotion du vieillard n'est pas seulement de la douleur; la colère s'y mêle; il soupçonne quelque crime, et il est au moment d'éclater en reproches. Il en résulte que le Jacob de Velazquez est bien moins touchant que le Jacob de Moïse. Le pathétique de ce récit inimitable est dans la soumission avec laquelle le patriarche trompé reçoit, sans un mot de méfiance, de murmure ou de reproche, le coup qui le frappe. Regardant le manteau, il dit : « C'est le vêtement de mon fils; une bête féroce l'a dévoré; Joseph a été mis en pièces. Et Jacob déchira ses habits et pleura son fils pendant bien des jours[1]. » Les trois frères placés sur le

[1] *Genèse*, chap. XXXVII, v. 32-34. Il est juste d'observer que M. Beckford signale le *Manteau de Joseph* comme celui de tous les tableaux où règne le pathétique le plus profond, et comme la plus éclatante démonstration du talent extraordinaire de Velazquez (*Lettres écrites d'Espagne*, n° 10). En 1845, j'ai vu à Madrid, chez don Jose Madrazo, une répétition qui diffère à quelques égards du tableau original : le chien, par exemple, dort, couché aux pieds de

premier plan sont de vigoureux gaillards ; deux sont presque nus ; ils ressemblent tellement aux cyclopes des *Forges de Vulcain*, qu'ils paraissent avoir été peints d'après les mêmes modèles [1].

Ces deux tableaux montrent à quel point Velazquez demeura, pendant son séjour à Rome, fidèle à son style primitif; effrayé peut-être par la supériorité de Raphaël et de Michel-Ange, il préféra déployer son habileté en peignant des formes vulgaires, plutôt que de risquer sa réputation en s'attachant à représenter la beauté, à poursuivre l'idéal. Ses patriarches hébreux sont des pâtres de l'Estramadure ou des bergers de la Sierra-Morena ; ses cyclopes sont des forgerons en tout semblables à ceux qui, dans quelque village écarté, ferrèrent le cheval de l'artiste, lorsqu'il traversa la Manche en se rendant à Madrid. Le marché ou la forge n'offre guère de modèle qui puisse donner l'idée d'un Apollon, et ceci explique pourquoi Velazquez a si peu réussi lorsqu'il a voulu représenter ce dieu.

Vers la fin de l'an 1630, Velazquez visita Naples, où

Jacob, au lieu d'aboyer contre les fils du patriarche qui apportent les vêtements. N. de la Cruz (t. XII, p. 77) parle du tableau comme étant alors (en 1812) à l'Escurial, ce qui jette des doutes sur la circonstance de sa translation à Paris.

[1] Je me souviens d'un autre exemple encore plus étrange de cette transformation, et celui-ci est piquant par suite du contraste des sujets. La galerie royale de Copenhague possède deux tableaux de Carlo Cignani, représentant l'un la *Chasteté de Joseph*, l'autre le *Viol de Lucrèce*. La femme de Putiphar représente absolument les mêmes traits que la matrone romaine, et le fougueux Tarquin offre une ressemblance parfaite avec le pudique Hébreu.

l'ami et le patron de son beau-père, le duc d'Alcala, remplissait alors les fonctions de vice-roi. Il eut le tact de se concilier l'estime de ce haut personnage sans encourir la jalousie d'un autre artiste espagnol, le Valencien Ribera, qui, appuyé sur deux violents sectateurs, Corenzio et Caracciolo, avait établi dans la république des arts une sorte de domination fondée sur la terreur. Parmi les maîtres éminents qui jetaient alors un vif éclat sur l'école de Naples à son époque la plus brillante, l'habile Massimo Stanzione, qu'on appelait le Guido Reni napolitain, paraît avoir surtout attiré l'attention de Velazquez, et l'influence du style de cet Italien se reconnaît souvent dans les productions qu'enfanta plus tard le pinceau de l'Espagnol.

A Naples, Velazquez exécuta le portrait de l'infante Marie, qui avait, dans son enfance, repoussé la main du prince de Galles, et qui, fiancée à son cousin Ferdinand, roi de Hongrie, était appelée au trône impérial. Ce portrait fut peint pour la galerie du roi d'Espagne, frère de cette princesse. Ce fut probablement à Naples que Velazquez s'embarqua pour un des ports d'Espagne. Au printemps de 1631 il rentrait à Madrid.

[1] Plusieurs tableaux de Velazquez rappellent le style et la pratique de Ribera, et sont évidemment inspirés par le maître. Mais il nous semble qu'ils sont de la première époque, avant que lui-même ait rencontré Ribera à Naples. Ribera avait alors quarante-deux ans, et ses œuvres avaient eu déjà un grand succès en Espagne. L'*Adoration des bergers*, de la National Gallery à Londres, précédemment au Musée espagnol de Louis-Philippe, est peinte dans cette manière, et le Catalogue n'hésite pas à l'attribuer aux premiers temps de Velazquez, « an early work. » — W. B.

CHAPITRE VI

A son arrivée dans la capitale, Velazquez trouva un bon accueil auprès d'Olivares, qui le loua fort de n'avoir pas fait un usage entier du congé de deux ans qui lui avait été accordé. Se conformant à l'avis du ministre, il ne perdit pas de temps pour se montrer devant le roi, pour baiser la main du souverain et pour le remercier de l'exactitude qu'il avait mise à tenir la promesse qu'aucun autre peintre ne ferait le portrait de Sa Majesté. De fait, si, comme on a lieu de le croire, Rubens fit un second voyage à Madrid pendant l'absence de l'artiste auquel le roi avait accordé ce monopole[1], le scrupule avec lequel Philippe adhéra à sa parole est digne d'être signalé. Le roi, tout comme son favori, reçut Velazquez de la façon la plus gracieuse; il ordonna de transporter son atelier dans la galerie du nord de l'Alcazar, d'où l'on avait la vue de l'Escurial, et qui probablement était plus rapprochée des appartements royaux que l'appartement déjà accordé au peintre dans les bâtiments de la Trésorerie.

[1] *Annales des Artistes de l'Espagne*, chap. VIII, p. 550.

C'est là que Philippe avait l'habitude de venir visiter Velazquez presque chaque jour et de suivre les progrès des travaux de l'artiste ; le roi s'introduisait, quand il le voulait, au moyen d'une porte dont il avait la clef, et parfois il posait trois heures consécutives devant le peintre qui retraçait ses traits [1].

La première œuvre de Velazquez, après son retour, fut un portrait (que suivirent beaucoup d'autres) de l'infant Balthazar Carlos, prince des Asturies, né pendant son séjour en Italie. Il fut ensuite appelé à prendre part aux délibérations du roi et du comte-duc, au sujet d'une statue de Sa Majesté qu'il s'agissait de placer dans les jardins de Buen-Retiro. Le Florentin Tacca ayant été choisi pour exécuter cette œuvre, le ministre écrivit au grand-duc et à la grande-duchesse de Toscane, afin de réclamer leur coopération et leur avis. Pour guider le sculpteur dans l'attitude et la ressemblance, le ministre émit l'idée qu'il serait à propos de lui envoyer un portrait équestre ; ce portrait et un autre, offrant jusqu'aux genoux l'image du roi, furent commandés à Velazquez. Afin que nulle précaution ne fût oubliée, le Sévillien Montañes fournit aussi un modèle, et le résultat de tous ces efforts fut la belle statue de bronze qui s'élève aujourd'hui en face du palais de Madrid et qui porte l'empreinte du talent de Velazquez.

Ce bel ouvrage, qui est peut-être la plus noble statue équestre qu'ait produite l'art moderne, fut achevé et placé sur son piédestal en 1640, non sans de fortes dépenses [2]. Le

[1] Pacheco, p. 105.
[2] D'après Ponz (t. VI, p. 101), cette statue fut évaluée 40,000 dou-

cheval, qui se cabre et qui n'est supporté que par ses jambes de derrière et par sa queue flottante, fut longtemps regardé comme un miracle de la science mécanique, et Galilée lui-même suggéra, dit-on, à l'artiste les moyens qui furent employés pour maintenir l'équilibre. Paris, Copenhague et Saint-Pétersbourg ont, depuis, eu des statues dans la même attitude et elles ne sont plus un objet d'admiration. Mais l'œuvre de Tacca se recommandera toujours aux suffrages des connaisseurs, grâce à la hardiesse du dessin, à l'habileté attentive de la main-d'œuvre, et à la vie qui anime le cavalier et sa monture. On peut dire, il est vrai, que les jambes de derrière du cheval ne sont pas placées suffisamment sous son corps, et que son attitude est plutôt celle d'un robuste cheval de chasse anglais, franchissant un obstacle, que celle d'un coursier caracolant au manége. Ce défaut est compensé par la beauté de la tête et de la partie supérieure du corps, par la pose gracieuse et l'air martial du roi, qui porte sa lourde armure et qui brandit son bâton de commandement d'un air tout à fait héroïque. L'écharpe, qui se termine en une large bordure de dentelle d'un effet heureux, est jetée autour des épaules royales et elle flotte au vent avec une légèreté fort rare parmi les masses de marbre ou de métal qu'on a ainsi voulu représenter abandonnées au souffle de la brise. Sur les sangles de la selle est l'inscription : *Petrus Tacca f. Florentiæ anno salutis* MDCXXXX.

Enlevée en 1844 des jardins de Buen-Retiro, qui ve-

blons dans l'inventaire du palais de Buen-Retiro, mais elle ne coûta certainement pas une aussi forte somme.

naient d'être replantés, et transportée sur la vaste place qui s'étend devant le palais de Philippe V, cette statue a été posée sur un piédestal élevé que décorent d'assez bons bas-reliefs; elle semble regarder d'en haut les lions de bronze et les déités de marbre, et son image se réfléchit dans le bassin d'une fontaine [1].

Le portrait semble avoir surtout occupé pendant quelques années le pinceau de Velazquez. Ses beaux portraits équestres de Philippe III et de la reine Marguerite, dans lesquels il profita sans doute des œuvres de Pantoja, furent probablement exécutés peu de temps après son retour d'Italie. Ils sont maintenant dans la galerie royale de Madrid. Le roi, à l'air grave et stupide, couvert d'une cuirasse, ayant une fraise au cou et un petit chapeau noir sur la tête, galope le long de la mer, se tenant sur sa monture avec l'aisance d'un homme qui, dans sa jeunesse, s'était distingué par son aptitude aux prouesses du manége [2]. Sa femme, vêtue d'un riche costume noir et montée sur un cheval pie dont la crinière et les harnachements brodés balayent presque la terre, s'avance

[1] Ces bas-reliefs, au nombre de deux, représentent l'un Philippe IV donnant une médaille à Velazquez, l'autre un sujet allégorique faisant allusion à la protection que ce prince accordait aux arts; les petits côtés du piédestal portent ces inscriptions : PARA GLORIA DE LAS ARTES Y ORNATO DE LA CAPITAL ERIGIÓ ISABEL SEGVNDA ESTE MONVMENTO ; et REINANDO ISABEL SEGUNDA DE BORBON AÑO 1844.

[2] Florez : *Las Reynas católicas*, t. II, p. 927. Vicente Espinel (*Vida de Marcos de Obregon*, Madrid, 1744, in-4°, p. 167) fait mention de la grâce téméraire avec laquelle Philippe III menait sa *quadrilla* dans les *juegos* de *cañas*.

d'un pas plus tranquille; au loin s'étend un vaste paysage que ferment des montagnes élevées.

C'est à la même période qu'il faut rapporter un autre portrait équestre, de grandeur naturelle, celui du comte-duc Olivares, placé également au Musée royal. L'artiste a sans doute déployé tout son talent pour représenter son puissant protecteur, et ce tableau jouissait en Espagne d'une telle réputation, que Cean Bermudez regardait comme superflu soit de le décrire, soit d'en faire l'éloge. Le ministre, couvert d'une cuirasse sur laquelle est jetée une écharpe cramoisie, tourne la tête sur l'épaule gauche et dirige son cheval vers un combat qui se livre au loin et dont (grâce à une licence poétique) il est censé se mêler. Son visage, sur lequel un large chapeau noir projette de l'ombre, est noble et imposant; ses cheveux bruns flottent avec abondance, et ses longues et épaisses moustaches se dressent d'une façon encore plus menaçante que celles de son seigneur et maître. Le cheval est un robuste étalon de l'Andalousie, et il appartient à cette race qui, selon la pompeuse expression de Palomino, aspire, en buvant les eaux du Betis, non-seulement la légèreté de ses ondes, mais encore la majesté de son cours[1]. Le portrait du comte-duc s'accorde fort bien avec l'expression de Voiture[2], qui décrit ce ministre comme un des meilleurs cavaliers et un des personnages les mieux tournés de l'Espagne; il rejette comme calomnieuse la hideuse

[1] *Que bebió del Betis, no solo la ligereza con que corren sus aguas sino la magestad con que caminan.* Palomino, t. III, p. 494.

[2] *OEuvres* de Voiture, t. II, p. 270; voir aussi Marcos de Obregon, p. 168.

caricature qu'a tracée Lesage [1]. Lord Elgin possède à son château de Broomhall une belle répétition de ce tableau, mais de dimension moindre, et le cheval est brun au lieu d'être bai. S'il y a un défaut dans ces admirables productions, c'est que la selle est placée un peu plus près de l'épaule du cheval que le raccourci ne l'autorise. Velazquez peignit beaucoup d'autres portraits d'Olivares. Celui qui figurait dans la galerie particulière (aujourd'hui dispersée) du feu roi de Hollande [2] est un des meilleurs de ceux qui ne montrent pas le ministre à cheval. Il le représente debout, couvert d'un vêtement de velours noir, avec la croix verte de Calatrava sur la poitrine et des nœuds de rubans verts sur son manteau ; le triple caractère du noble gentilhomme aux façons les plus distinguées, de l'habile favori et de l'adroit politique se révèle d'une façon parfaite dans cette physionomie [3].

En 1638, le duc François Ier de Modène [4] vint à Ma-

[1] *Gil Blas*, liv. XI, chap. II. Le ministre y est décrit comme ayant les épaules si hautes, qu'il paraît bossu ; sa tête est énorme, sa peau jaunâtre, son visage allongé, et son menton pointu se recourbe vers sa bouche.

[2] Ce portrait d'Olivares et celui de Philippe IV par Velazquez sont aujourd'hui au Musée de l'Ermitage à Saint-Pétersbourg. Le portrait à cheval d'Olivares, appartenant à lord Elgin, a été exposé à Manchester. Voir le Catalogue de l'œuvre, à l'Appendice.— W. B.

[3] Il y a une excellente répétition de ce portrait dans la collection du colonel Hugh Baillie, à Londres; il y en avait une autre dans l'ancien Musée espagnol au Louvre, n° 291.

[4] C'est par erreur que Palomino indique François III, qui vivait plus d'un siècle plus tard ; Cumberland (*Anecd.*, t. II, p. 25) reproduit sans examen cette méprise ; elle n'aurait pas dû lui échapper.

drid pour servir de parrain à l'infante Marie-Thérèse, qui fut baptisée le 7 octobre de cette année. Il fit faire son portrait par Velazquez, et il lui témoigna sa satisfaction en lui donnant une chaîne d'or, que l'artiste porta les jours de grande cérémonie.

En 1639, Velazquez produisit un de ses plus beaux ouvrages et prouva ainsi que, bien qu'il s'attachât spécialement à représenter de simples mortels élevés en dignité, il pouvait s'élever vers des sujets bien autrement sublimes. Il peignit pour le couvent de religieuses de San Placido, à Madrid, un *Crucifiement*. Ici la croix n'est plus placée au milieu d'un austère paysage ou de sombres nuages; elle n'a plus sa base sur la terre; elle est sur un fond entièrement noir, comme un ivoire sculpté étendu sur du velours. Jamais cette grande agonie ne fut retracée d'une façon plus puissante. La tête de notre Sauveur tombe sur son épaule droite, au-dessous de laquelle flottent des masses de cheveux noirs, tandis que des gouttes de sang coulent de son front percé d'épines. L'anatomie du corps et des muscles nus est exécutée avec autant de précision que dans le marbre de Cellini, qui peut avoir servi de modèle à Velazquez; l'étoffe qui entoure ses reins et même le bois de la croix montrent avec quel soin l'artiste s'appliquait aux moindres détails d'un grand sujet. Conformément à la règle posée par Pacheco [1], les pieds du Sauveur sont percés chacun d'un clou séparé; au pied de la croix sont le crâne et les ossements qu'on y figure habituellement, et un serpent entoure de ses re-

[1] *Arte de la Pintura*, p. 591.

plis l'arbre maudit. « S'il n'existait, dit Cumberland, que cette seule figure pour immortaliser la renommée de Velazquez, elle suffirait. » Les religieuses de San Placido placèrent ce chef-d'œuvre dans leur sacristie, misérable cellule, mal éclairée par une fenêtre garnie de barres de fer et sans vitres; il y demeura jusqu'à ce que le roi Joseph et les Français vinrent à Madrid découvrir ce que Milton appelle des objets précieux, éblouissants de couleur et de l'effet le plus rare, perdus dans les ténèbres [1].

Transporté à Paris et livré aux enchères, ce tableau fut racheté à un prix élevé par le duc de San Fernando, qui en fit don au Musée royal de Madrid; il a été lithographié dans la série d'estampes consacrée à cette riche collection [2]. Carmona en avait donné précédemment une gravure médiocre [3].

Dans le cours de la même année, Velazquez peignit un portrait de don Adrian Pulido Pareja, chevalier de Saint-Jacques et amiral de la flotte de la Nouvelle-Espagne. Se souvenant des procédés de Herrera, il exécuta ce travail

[1] *Paradis perdu,* chap. II et III.
[2] *Coleccion de cuadros del rey de España que se conservan en sus reales palacios, museo y Academia de San Fernando, con inclusion de los del real monasterio del Escorial,* Madrid, grand in-fol. Ce bel ouvrage, dont les lithographies ont été exécutées alternativement par des artistes nationaux et par des étrangers, a été entrepris en 1826 sous la direction de don Jose de Madrazo. Le texte explicatif est l'œuvre de don Juan Agustin Cean Bermudez. Chaque livraison comprend quatre planches. Il en a paru quarante-huit dans une période de dix ans.
[3] On voit dans cette gravure un paysage dans le fond, mais rien de semblable ne se distingue sur le tableau original.

avec des brosses d'une longueur inusitée, et d'une façon libre et hardie, de sorte que la toile, produisant beaucoup d'effet lorsqu'on la voyait à une distance convenable, ne paraissait qu'une masse confuse de couleurs jetées les unes sur les autres si l'on en approchait de trop près.

On raconte, au sujet du Titien, que, les portraits du pape Paul III et de l'empereur Charles-Quint ayant été exposés en plein air, l'un sur une terrasse, l'autre au-dessous d'une colonnade, les passants les saluèrent avec respect, comme s'ils avaient effectivement contemplé le dépositaire des clefs de Saint-Pierre et le détenteur du sceptre de Charlemagne [1]. Palomino raconte, au sujet du portrait de Pareja, une anecdote encore plus curieuse, et bien faite pour flatter Velazquez, puisque l'illusion porta cette fois non sur un piquier suisse, la tête offusquée des vapeurs de la bière, ni sur un simple moine descendu des Apennins, mais sur un des rois les plus connaisseurs en fait de peinture. Le portrait de l'amiral étant terminé et placé dans un coin obscur de l'atelier de l'artiste, Philippe IV le prit pour le brave officier lui-même, lorsqu'il vint un matin, selon son usage, voir Velazquez. — « Encore ici, encore dans le palais, lorsque tu as reçu tes ordres de départ, » s'écria le monarque irrité. Le coupable gardant le silence, la méprise fut découverte, et Philippe, se tournant vers Velazquez, dit : — « Je t'assure que j'y ai été trompé. » Cette anecdote donne ainsi un intérêt spécial à ce tableau, qui porte en outre (circonstance rare) la signature du maître : *Didacus Velazquez*

[1] Northcote : *Vie de Titien*, t. II, p. 39. Ridolfi : *Vie des Peintres vénitiens*.

fecit Philip IV. a cubiculo, ejusque pictor, anno 1639 [1]. Il appartint ensuite au duc d'Arcos. On trouve dans des collections anglaises deux autres portraits de cet amiral, l'un et l'autre en pied, et qui font honneur à Velazquez. Celui que possède lord Radnor (au château de Longford) est peint sur un fond sombre, sans aucun accessoire quelconque, et sur la toile est inscrit le nom *Adrian Pulido poreja*. Il représente un grave gentilhomme castillan, les traits bronzés par le grand air, la chevelure noire et épaisse ; le costume est en velours noir, avec des manches de satin blanc brodé et une large collerette de dentelle ; il a à son côté une épée suspendue par un baudrier blanc ; de la main droite il tient un bâton de commandement, et de la gauche un chapeau. Le portrait qui appartient au duc de Bedford porte cette inscription : *Adrian Pulido Pareja, Capitan General de la Armada y flota de Nueva España, fallecio en la ciudad de Nueva Vera Cruz,* 1664 [2]. L'amiral y est représenté comme un homme fort brun, aux traits remarquablement durs, les sourcils froncés, les cheveux très-noirs, ainsi que les moustaches. Son costume est noir, avec des manches blanches et une collerette ; la croix rouge de Saint-Jacques est sur sa poitrine. Il est debout, tenant aussi le bâton de commandement et un chapeau. Derrière sa tête est un rideau rouge ; au fond, un gallion voguant à toutes voiles.

L'Alcazar de Madrid était rempli de nains à l'époque

[1] Palomino, t. III, p. 492.

[2] Exposé à la British Institution en 1846. Il a aussi été exposé à Manchester. Voir *Trésors d'art*, par W. B.

de Philippe IV ; ce roi aimait beaucoup à les avoir auprès de lui, et il réunissait ce qu'il pouvait trouver de plus rare en ce genre. Le Musée royal renferme ainsi un grand nombre de portraits de ces petits monstres, dus au pinceau de Velazquez. Ce sont presque tous des personnages d'une extrême laideur et d'une difformité repoussante. Maria Barbola, immortalisée par la place qu'elle occupe dans un des chefs-d'œuvre de Velazquez, était une petite dame de trois pieds et demi de haut, avec la tête et les épaules d'une femme ordinaire ; sa mâchoire inférieure avait un développement anormal, et l'expression de ses traits était féroce. Son compagnon, Nicolasito Pertusano, quoique mieux proportionné que la dame, et d'un aspect plus agréable, était, au point de vue de l'élégance nécessaire à un joujou dans la main d'un roi, fort inférieur à son contemporain, le vaillant Sir Geoffry Hudson, qui brilla à la cour de Charles Ier [1], ou au successeur de Hudson, au joli Luisillo, dont s'amusait la reine Louise d'Orléans [2]. Velazquez exécuta de nombreux portraits de ces petits personnages, les montrant généralement assis par terre, et il y a au Louvre [3] un grand tableau représentant deux de ces nains, menant en laisse un grand chien tacheté, dont la taille présente avec la leur la proportion qu'offre celle d'un cheval avec la stature d'un homme ordinaire.

[1] Van Dyck, dans le beau portrait de la reine Henriette-Marie (collection Fitzwilliam), a placé Hudson tenant un singe sur son épaule. Ce portrait a été exposé à la British Institution en 1846.

[2] Mme d'Aulnoy, *Voyage*, t. III, p. 225.

[3] Autrefois: dans la galerie espagnole appartenant à Louis-Philippe et qui a été vendue en Angleterre. — W. B.

Velazquez laissa aussi une étude curieuse d'une de ces naines, qu'il représenta nue et sous les traits d'une Bacchante[1]. Parmi les peintures grotesques de cette époque, signalons aussi l'*Idiot riant*, connu sous le nom de *el Bobo*, de Coria, et l'*Enfant de Ballecas* [2], qui passa pour un phénomène, parce qu'il était, dès le moment de sa naissance, d'une grosseur extraordinaire, et parce qu'il vint au monde, comme Richard III, la bouche toute garnie de dents, ce qui, selon la remarque de Shakespeare, mettait ce prince à même de mordre un morceau de pain à l'âge de deux heures.

Tandis que Velazquez créait ces amusantes peintures dans la galerie septentrionale de l'Alcazar, le gouvernement inique et insensé d'Olivares avait causé dans la Catalogne un mécontentement qui se traduisit par une révolte. La population turbulente de Barcelone, toujours prête à braver un bombardement, massacra le vice-roi, s'empara du fort de Monjuich et reçut à bras ouverts une nombreuse garnison française. A une autre extrémité du royaume, le Portugal, saisissant le moment favorable, secoua le joug de l'Espagne et plaça sur le trône le duc de Bragance. Philippe IV sortit enfin de sa léthargie et, au printemps de 1642, il résolut d'aller en personne dompter la résistance des Castillans. La maison royale, y compris Velazquez et les comédiens de la cour, reçurent l'ordre d'accompagner Sa Majesté à Saragosse. La première étape du voyage eut pour terme Aranjuez, qui

[1] Le capitaine Widdrington dit avoir vu ce tableau : *l'Espagne et les Espagnols en* 1843, t. II, p. 20.

[2] Ce tableau et le précédent sont au Musée royal de Madrid.

est sur la route de l'Andalousie et non sur le chemin de l'Aragon. Aranjuez, situé au fond d'une fraîche vallée qu'entoure une épaisse forêt et qu'arrosent les eaux du Tage et du Xarama qui se confondent sous les fenêtres du palais, a longtemps été le Tivoli ou le Windsor des Castilles, le Tempé des poëtes [1]. Aujourd'hui même, le voyageur fatigué, couvert de poussière, qui vient de traverser les plaines arides et désertes de la Manche, est tout disposé à partager les transports de Garcilasso et de Calderon, lorsqu'il aperçoit les blanches arcades du palais et ses dômes dorés se détachant au milieu des bois et des eaux. Les jardins situés dans des îles, après avoir été longtemps abandonnés par les rois et les grands, et abandonnés à eux-mêmes, sont aujourd'hui soigneuse-

[1] De graves théologiens ont partagé cet enthousiasme; Juan de Tolosa, prieur des Augustins de Saragosse, a écrit un traité religieux qu'il dédia à l'infante Isabelle-Claire-Eugénie, et qui est intitulé : *Aranjuez del Alma, á modo de diálogos,* 1589, in-4°. Dans sa préface, le bon prieur annonce qu'il s'est proposé surtout de *desterrar de nuestra España esta polvareda de libros de cavallerias (que llaman) o de vellaquerias (que yo llamo) que tienen ciegos los ojos de tantas personas, que (sin reparar en el daño que hazen á sus almas) se dan á ellos, consumiendo la mayor parte del año, en saber si don Belianis de Grecia vencio el castillo excantado, y si don Florisen de Niquea (despues de tantas batallas) celebró el casamiento que deseava.* Afin de mieux séduire les lecteurs des livres de chevalerie, le devancier du curé qui ravagea la bibliothèque de don Quichotte, donna aux curieux dialogues qui sortirent de sa plume le titre d'Aranjuez de l'âme, *par parecerse en algo* (c'est-à-dire dans un sens spirituel) *al que tan cerca de su corte tiene el Rey nuestro señor, tan lleno de diversas cosas que pueden dar gusto á la vista corporal.*

ment entretenus ; la mousse ne couvre plus les statues de marbre cachées dans les bosquets; les ormes de Charles-Quint et de son fils [1], grandes et vénérables ruines, sont presque dérobés aux yeux par la croissance vigoureuse d'arbres plus jeunes ; de superbes allées de platanes, où se jouent une multitude de rossignols, conduisent à de riants parterres, à des jardins de rosiers ; les tuyaux, qui serpentaient, sans être aperçus, à travers les feuillages, et qui, du sommet des arbres, lançaient des jets d'eau [2], ont, il est vrai, cessé de jouer, mais les fontaines sont encore dans toute leur magnificence, et quelques chameaux, employés aux transports [3], donnent un aspect oriental à ces beaux lieux qui remontent aux jours de Philippe II. C'est là que Velazquez accompagnait son maître dans ses promenades ou s'arrêtait paisiblement dans quelque bosquet retiré, observant les brillants effets de la lumière du soleil et de l'ombre des bois, et esquissant des études d'après ces paysages délicieux. Quelques-uns de ces tableaux ont passé au Musée royal; l'un d'eux représente la vue de la belle *Avenue de la Reine*, qu'anime

[1] Beckford, *Lettres écrites d'Espagne*, n° 17.

[2] Lady Fanshaw : *Memoirs*, p. 222; *Voyage en Espagne*, 1669, in-4°, p. 50; *Voyages faits en Espagne et en Portugal*, etc., par M. M***; Amsterdam, 1699, p. 70. L'ambassadrice anglaise et l'abbé français s'accordent à dire qu'ils n'ont jamais vu d'aussi belles allées que celles d'Aranjuez.

[3] Voir Alvarez de Quindos y Baena : *Descripcion histórica de Aranjuez*, Madrid, 1804 ; in-8°, p. 332. On laissa éteindre en 1774 la race de ces chameaux, mais depuis ils ont été derechef introduits dans les jardins du château.

une rangée de voitures et de promeneurs sortant du palais.

Un autre tableau représente la *Fontaine des Tritons* [1], imposant monument de sculpture en marbre blanc, attribué parfois au ciseau de Berruguete [2], et qui rappelle la fontaine qui rafraîchissait les jardins du palais qu'a rendu immortel l'imagination de Boccace [3]. A travers les rameaux des arbres qui entre-croisent leurs cimes, la lumière tombe brisée sur un groupe de courtisans et de dames qu'on pourrait prendre pour les belles compagnes de Pampinea et pour leurs galants admirateurs.

Au mois de juin, le roi quitta Aranjuez et se transporta dans la vieille et romantique cité de Cuença; il y resta un mois, s'amusant à chasser et à faire représenter la comédie. Après avoir fait une courte halte à Molina, il se rendit à Saragosse, où il passa une portion de l'automne, retournant à Madrid avant l'hiver. Quoique Philippe ne prît pas une part bien active dans la campagne, ce voyage doit cependant avoir fourni à Velazquez l'occasion d'étudier ce que les opérations militaires offrent de pittoresque.

L'année 1643 vit la disgrâce et l'exil du ministre Olivares. Ce qui décida sa chute, ce fut l'adoption qu'il fit, comme son héritier, d'un bâtard d'une origine douteuse; il s'aliéna ainsi sa famille et il donna des armes à l'ani-

[1] Ces deux tableaux sont au Musée de Madrid.

[2] Ponz, t. I, p. 348.

[3] *Décaméron*, journée III, nouv. I. Les paysagistes, les architectes, ne sauraient trop étudier le tableau que trace le grand conteur florentin.

mosité de ses ennemis. Julianillo (tel est le nom de ce fils naturel) avait pour mère une courtisane célèbre, dont Olivares avait, dans sa jeunesse, partagé les faveurs avec la moitié des galants de Madrid. Le père supposé était un nommé Valcarcel, qui avait dépensé toute sa fortune auprès de la mère, et qu'Olivares lui-même avait contraint de reconnaître l'enfant. Julianillo fut un fort mauvais sujet, très-dissipateur, qui alla chercher fortune au Mexique et qui fut au moment d'y être pendu. Il s'enrôla et servit quelque temps, comme simple soldat, en Flandre et en Italie. Il revint en Espagne au moment où le comte-duc venait de perdre sa fille unique et ne pouvait plus espérer de postérité légitime ; le ministre s'en servit comme d'un instrument pour frustrer les attentes des familles de Medina Sidonia et de Carpio, auxquelles il était uni par les liens du sang, mais qu'il détestait. Non-seulement il déclara ce drôle son héritier, avec le titre pompeux de don Henrique de Guzman, non-seulement il fit casser un mariage déjà contracté avec une prostituée, mais encore il lui fit épouser la fille du connétable de Castille ; il le combla de décorations, de titres, de fonctions élevées ; il voulut encore faire de ce misérable vagabond, qu'on avait vu chanter dans les rues de la capitale[1], le gouverneur de l'héritier présomptif du trône, et il conçut le projet de le porter au rang de premier ministre.

Parmi les moyens qu'employa Olivares pour présenter dans le grand monde le nouveau Guzman, si peu digne d'y figurer, il s'avisa de faire faire par Velazquez le por-

Voyage d'Espagne, Paris, 1669, p. 284.

trait de ce personnage. L'artiste le représenta vêtu d'un habit brun que traverse une écharpe rouge; d'une main, il tient un chapeau orné de plumes blanches et bleues; de l'autre, les insignes de l'ordre d'Alcantara; son nouveau père les lui avait fait obtenir, afin qu'il fît honneur à son nouveau nom et qu'il soutînt son nouveau rang auprès de sa nouvelle épouse [1]. Le teint est brun, l'expression de la physionomie un peu mélancolique; les traits révèlent le gentilhomme et le Castillan, en dépit d'une jeunesse passée dans les bouges et les cabarets [2]. De cet intéressant portrait historique le haut seulement a été terminé; le reste est inachevé, peut-être parce que Julianillo était retombé dans l'obscurité qui devait être son partage. Cette peinture, qui appartenait autrefois au comte d'Altamira, est aujourd'hui dans la collection de lord Ellesmere [3], en Angleterre.

[1] Parmi les épigrammes qui circulèrent contre le nouveau Guzman, nous citerons celle-ci :

> Enriquez de dos nombres y de dos mugeres
> Hijo de dos padres y de dos madres,
> Valgate el diablo el hombre que mas quisieres.

Voir Giudi : *Relation*, p. 123, et Ferante Pallavicino : *la Disgratia del conte d'Olivarez*, dans ses *Opere scelte*, Villafranca, 1671, p. 314.

[2] Il semblait avoir toujours été ce qu'il est devenu par hasard ; Le Sage : *Gil Blas*, liv. XII, chap. IV.

[3] M^{me} Jameson (*Companion to the private galleries*, p. 132) dit : « La figure de ce portrait est celle d'un jeune homme de dix-huit à dix-neuf ans. » Julianillo avait à peu près cet âge lorsqu'il partit pour le Mexique, et il était près de la trentaine lorsque Olivares le reconnut (*Memoirs* de Dunlop, t. I, p. 345). Lord Ellesmere avait vu

Le dernier portrait du comte-duc que peignit Velazquez, lorsque le ministre était encore au faîte des honneurs, est peut-être celui qui figure dans le petit tableau qui représente la cour du manége et qui appartient à lord Westminster [1]; au premier plan, l'infant Balthazar Carlos, un enfant de douze ans, caracole sur un petit cheval pie; derrière lui est un nain qu'on distingue à peine; plus loin, Olivares, qui, parmi ses innombrables emplois, avait celui de maître d'équitation du prince héréditaire, est debout, couvert d'un vêtement noir et ayant des bottes blanches; il converse avec deux hommes, dont l'un lui offre une lance. Du balcon d'une fenêtre voisine, le roi, la reine et un infant fort jeune regardent ce qui se passe.

Ce tableau ne fut sans doute achevé que peu de temps avant que le comte-duc, trouvant sa situation dans le cabinet royal vivement attaquée, offrît sa démission; il fut aussi surpris que mortifié de voir qu'elle fut immédiatement acceptée. Retiré à Loeches, d'après un ordre du roi, il s'amusa pendant six mois à s'occuper de ses jardins et de ses chiens, à écrire une apologie de sa conduite et

dans la collection Altamira cet aspirant à la grandesse des Guzman, et quelques années plus tard il le retrouva dans une vente faite à Londres, et il en devint possesseur pour très-peu d'argent.

[1] Mme Jameson : *Companion*, p. 262. En 1827, une répétition de ce tableau appartenait à don Jose Madrazo, à Madrid (Allan Cunningham, *Vie de Sir David Wilkie*, t. II, p. 496), mais je ne l'ai pas vue lorsque je visitai cette collection en 1845. Palomino, t. III, p. 494, mentionne cette composition comme jouissant d'une haute estime et comme étant l'un des principaux ornements du palais du marquis d'Heliche.

peut-être à aller voir les tableaux de Rubens qu'il avait donnés à l'église du couvent. Mais, ayant ensuite été exilé à Toro, ville en pleine décadence, située sur le Duero, à trente-sept lieues de la capitale, il tomba dans un abattement mélancolique, se livra à l'étude de la magie, et mourut d'un anévrysme dans l'espace de deux ans. Il avait fait la fortune d'un grand nombre de courtisans et d'hommes d'État ; il n'y en eut qu'un bien petit nombre qui, en cette circonstance, ne firent pas preuve de l'ingratitude habituelle. Parmi les gens qui eurent le courage de ne pas perdre tout souvenir d'un ministre tombé, il est juste de citer le grand inquisiteur, qu'Olivarès avait élevé aux plus hautes dignités ecclésiastiques, et qui arrêta sans bruit le procès que le saint office voulait diriger contre l'homme d'État disgracié, accusé de s'appliquer aux sciences occultes. Velazquez s'honora par les regrets qu'il donna à son protecteur abattu ; il le visita dans son exil, action fort honorable à une époque où un favori disgracié était traité, souvent avec beaucoup de justice, il faut l'avouer, comme un criminel d'État. Il faut aussi savoir gré au roi de n'avoir pas châtié l'artiste de cette preuve de reconnaissance. La faveur de Velazquez ne fit, au contraire, que augmenter, et l'année même de l'exil d'Olivarès, il fut nommé gentilhomme de la chambre royale (*ayuda de cámara*).

Dans le cours de cette année et de la suivante (1644), Velazquez accompagna encore la cour dans des voyages en Aragon. Le grand Condé venait de cueillir ses premiers lauriers sur le champ de bataille de Rocroy, et l'aigle autrichienne venait d'être terrifiée, comme elle ne l'a-

vait jamais été encore, par le coq gaulois. Des mesures vigoureuses étaient nécessaires, et il fallait sérieusement agir contre les insurgés de la Catalogne, que soutenaient les Français. Philippe IV lui-même entra donc en campagne ; couvert de riches vêtements, il caracola devant ses troupes, mit le siége devant Lerida, et, après avoir fait preuve d'habileté et d'énergie, il entra en triomphe dans cette place, le 7 août 1644 [1]. Il se montra alors tout brillant de pourpre, d'or et de pierreries, et monté sur un magnifique cheval napolitain [2]. Ce fut ainsi qu'il voulut que Velazquez le représentât.

La joie que la prise de Lérida avait inspirée à toute la cour se changea bientôt en douleur ; la mort frappa la bonne reine Isabelle, la meilleure et la plus regrettée des reines d'Espagne [3], depuis Isabelle la Catholique. Le dernier portrait que Velazquez ait peint de cette souveraine, est le beau tableau équestre qui figure au Musée royal de Madrid. Le costume de la reine est de velours noir, avec une riche bordure de perles ; il fait un heureux contraste avec la crinière flottante de son cheval blanc comme du lait, et qui s'avance, d'un pas tranquille et lent, en of-

[1] Cean Bermudez indique le 8 août, mais il vaut mieux s'en tenir à la date que donne Ortiz : *Compendio cronológico de la historia de España*, t. VI, p. 446.

[2] *Memoires* de Dunlop, t. I, p. 372.

[3] C'est ainsi que Bossuet l'appelle dans l'oraison funèbre de sa fille, Marie-Thérèse, reine de France. On trouve des centaines de vers à la louange de cette souveraine dans un volume in-4° publié à Madrid en 1645 : *Pompa funeral, honras y exequias en la muerte de la muy alta y católica señora Doña Isabel de Borbon ;* le livre est orné d'un portrait gravé par Villafranca.

frant les formes les plus parfaites que puisse présenter un coursier andalous. Ses joues révèlent que le pinceau et le pot au rouge, ces fléaux de la beauté castillane[1], n'étaient pas bannis de sa table de toilette, mais c'est la main adroite d'un Français qui a posé ces roses artificielles, et elles font bien ressortir l'éclat de deux grands yeux noirs. Ce tableau était destiné à servir de pendant au portrait équestre du roi, exécuté dix-sept ou dix-huit ans plus tôt, peu après son retour de Séville. Velazquez peignit ensuite le prince des Asturies, presque de grandeur naturelle, monté sur un petit cheval bai et galopant vers le spectateur, comme s'il sortait du tableau. Le petit cavalier est vêtu comme son père ; il a une cuirasse, une écharpe cramoisie et un chapeau à plumes ; il est plein de vie et de vivacité enfantine ; son cheval, vraie miniature, présente un raccourci admirable. Il existe une petite répétition de ce tableau au collége de Dulwich ; une autre est dans la collection de M. Rogers, à Londres[2].

Indépendamment de ce tableau, la galerie royale à Madrid possède trois autres portraits de cet infant, tous par la main de Velazquez ; deux d'entre eux le représentent en costume de chasse (un chien d'une exécution admirable figure dans l'un de ces portraits); le troisième montre le prince vêtu d'un riche habillement de gala. Le cabinet choisi avec beaucoup de goût par feu M. Wells (à

[1] M^{me} d'Aulnoy, *Voyages*, t. I, p. 57.
[2] La collection Rogers a été vendue à Londres en 1856, après la mort du propriétaire. C'est, je crois, ce tableau de la collection Rogers qui a passé dans celle de lord Hertford et qui a été exposé à Manchester.— W. B.

Redleaf, comté de Kent) renfermait un autre et charmant portrait de même nature ; l'infant est représenté avec un costume de velours noir, orné de riches dentelles et taillade ; derrière lui, un coffre couvert de velours cramoisi et orné d'or ; ce meuble mérite quelque attention, parce qu'il coïncide de tout point avec la description de ceux qui contenaient le riche mobilier de toilette que Philippe IV offrit au prince de Galles. Peu de tableaux surpassent celui-ci, au point de vue de l'éclat et du brillant de la couleur. Le prince que Velazquez a ainsi immortalisé était un gros et joyeux garçon à la face arrondie, qui ne manifestait pas une intelligence bien développée et qui mourut dans sa dix-septième année.

Entre 1645 et 1648, Velazquez peignit pour le palais de Buen-Retiro le beau tableau de la *Reddition de Breda*[1]; il y apporta un soin tout particulier, par égard peut-être pour la mémoire de son illustre ami et compagnon de voyage, Spinola, qui, peu de temps après qu'ils se furent séparés, mourut relégué en Italie et victime de l'ingratitude de la cour d'Espagne. Le tableau représente ce grand général, le dernier qu'ait possédé l'Espagne, à l'une de ses époques les plus brillantes, au moment où, en 1625, le prince Justin de Nassau lui remit, après une défense opiniâtre, les clés de Breda[2]. Le vainqueur, cou-

[1] Le grand tableau est au Musée de Madrid. Une esquisse originale de ce chef-d'œuvre était à vendre, tout récemment, à Paris. Voir le Catalogue de l'œuvre, à l'Appendice. — W. B.

[2] Spinola, avant d'entreprendre le siège de cette place, réputée la plus forte des Pays-Bas, avait écrit à Madrid pour expliquer les difficultés que présentait cette opération ; il reçut cette réponse, d'un

vert d'une cuirasse noire, et dont la dignité aisée est remarquable, s'avance, le chapeau à la main, vers son ennemi vaincu et se dispose à l'embrasser avec une généreuse cordialité; derrière les généraux sont leurs chevaux et les gens de leur suite; derrière l'état-major de Spinola, se trouve une ligne de piquiers dont les armes se détachent sur le fond bleu du ciel, ce qui a fait donner à cette composition le nom de *las Lanzas*. Le prince Justin n'a pas le grand air du gentilhomme génois, et l'artiste semble s'être attaché à faire ressortir avec quelque malice le contraste entre les deux camps : d'un côté, des Castillans de la meilleure mine; de l'autre côté, des rustres hollandais aux énormes culottes, regardant avec un air de surprise stupide, comme les gardes suisses dans la *Messe de Bolsène* de Raphaël, au Vatican. A l'extrême gauche, on distingue une belle tête brune avec un chapeau à plumes; elle passe pour le portrait de l'artiste.

Ce fut vers cette époque qu'il peignit encore une fois le roi armé et à cheval, mais ce tableau ne recueillit pas les suffrages habituellement réservés aux œuvres de Velazquez; s'il trouva des éloges, il souleva aussi des critiques; on reprocha au cheval de ne pas être dessiné suivant les usages et les méthodes du manége. Fatigué de ces discussions, l'artiste effaça la majeure partie de la peinture, et il écrivit sur la toile : *Didacus Velazquius, Pictor Regis, expinxit*[1]. Il réussit mieux dans le portrait

laconisme tout lacédémonien : « Marquis, prenez Breda. Moi, le Roi. » Une pièce de Calderon est intitulée : *El Sitio de Breda*. — G. B.

[1] Palomino, t. III, p. 496, dit que ce portrait portait une inscrip-

de son ami, le poëte Francisco de Quevedo, qui est maintenant dans la collection du duc de Wellington, et qui a été gravé plusieurs fois [1]. Le pinceau de Velazquez a fait savoir au monde que cet écrivain célèbre avait une figure animée, une chevelure abondante et crépue, qu'il portait, sur la poitrine, la croix de Saint-Jacques, et, sur le nez, une grande paire de lunettes, non pour obéir à la mode qu'adoptèrent les élégantes et les merveilleux sous le successeur de Philippe IV [2], mais parce que, dans sa jeunesse, lorsqu'il étudiait à l'université d'Alcala, son application constante à l'étude avait affaibli sa vue [3].

Velazquez exécuta aussi, pour le château de Gandia, le portrait du cardinal Gaspar de Borja, qui fut successivement archevêque de Séville et de Tolède, et qui fit

tion constatant qu'il avait été exécuté en 1625, lorsque le roi avait vingt ans. S'il fut peint entre 1644-1648, c'était la reproduction d'un travail antérieur.

[1] Gravé par Carmona dans le *Parnaso español* de Lopez Sedano, et par Brandi dans les *Españoles ilustres*. Dans la seconde moitié du siècle dernier, ce portrait faisait partie de la collection de don Francisco de Bruna, à Séville. Voir Twiss, *Voyages en Portugal et en Espagne,* Londres, 1775, in-4°, p. 308.

[2] M^me d'Aulnoy fut étonnée de voir combien cette mode était répandue; elle cite à cet égard quelques faits curieux. Les nobles portaient des verres aussi grands que la main, et le marquis d'Astorga exigea qu'une paire de lunettes fût placée sur le nez de sa statue en marbre. La permission de porter des lunettes fut la seule récompense que sollicita auprès de son supérieur un jeune moine qui avait rendu d'importants services à son couvent. *Voyage,* lettre VIII.

[3] Ross, traduction de l'*Histoire de la littérature espagnole* de Bouterweck, t. I, p. 461.

preuve à la fois de munificence et de zèle patriotique et
religieux, en donnant 500,000 écus pour poursuivre la
guerre contre les Hollandais [1]. L'artiste peignit aussi le
gouverneur de la maison royale, Pereira, le marquis de
La Lapilla, Fernando de Fonseca, Ruiz de Contreras,
le bienheureux Simon de Roxas, confesseur de la reine
Isabelle, élevé, par la sainteté de sa vie et par l'influence
de sa famille, à l'honneur de figurer dans le calendrier ;
ce fut d'après le cadavre de ce pieux personnage que Ve-
lazquez fit son portrait [2] ; il s'imposa un travail plus
agréable en exécutant celui d'une dame d'une beauté re-
marquable, dont le nom est ignoré, mais que Gabriel
Bocangel a célébrée dans une épigramme insérée dans
l'ouvrage de Palomino.

[1] *Mémoires* de Dunlop, t. III, p. 168.
[2] Palomino, t. III, p. 498.

CHAPITRE VII

En 1648, Velazquez entreprit, par ordre du roi, un second voyage en Italie ; il s'agissait de réunir des œuvres d'art, en partie pour les palais royaux, en partie pour l'Académie que Philippe voulait établir à Madrid. Les instructions du roi étaient d'acquérir tout ce qui serait à vendre, et tout ce que Velazquez trouverait digne d'être acheté ; c'était montrer autant de goût pour les arts que de confiance dans l'artiste. S'éloignant de Madrid, au mois de novembre, et accompagné, comme d'habitude, par son fidèle Pareja, Velazquez traversa la Sierra-Morena, et alla s'embarquer à Malaga. Il se joignit à la suite du duc de Naxera et Maqueda, don Jayme Manuel de Cardenas, qui se rendait à Trente, afin de recevoir l'archiduchesse Marianne, qui allait devenir la seconde femme de Philippe IV. Ils partirent le 2 janvier 1649, mais ils furent tellement contrariés par les vents contraires, qu'ils ne débarquèrent à Gênes que le 11 février [1]. Velazquez passa quelques jours à jouir de la

[1] H. Mascareñas : *Viage de la Reyna doña Mariana de Austria hasta Madrid desde Viena,* Madrid, 1650, in-4°.

beauté de la situation de cette ville, à parcourir ses environs, à visiter les églises et les palais. Ce fut dans ces somptueuses demeures, surmontées de terrasses, où se faisaient sentir les brises délicieuses qui ridaient la surface azurée de la mer, ce fut chez ces nobles qui avaient accueilli avec tant d'empressement son ami Rubens, que l'artiste espagnol put étudier les œuvres de van Dyck, qui, trente ans auparavant, avait reçu l'hospitalité chez les Balbi et chez les Spinola.

A cette époque, Gênes n'était point dépourvue d'artistes habiles. Castiglione le Vieux, recommandable par son activité et par la variété de ses talents, ajoutait chaque jour à sa réputation, en multipliant les tableaux d'autel, les études d'animaux, les sujets empruntés à l'histoire classique [1]. De l'école de Strozzi, capucin réfractaire, plus connu sous le nom de *il Prete Genovese*, était sorti Giovanni Ferrari, qui, dans la représentation des sujets pieux, surpassa son maître [2], tandis que son élève, Giovanni Carbone, exécutait des portraits qui rappelaient la manière de van Dyck [3].

Velazquez visita ensuite Milan, où il n'avait jamais paru encore. Il y trouva l'école lombarde faiblement représentée par Ercole Procaccini, le dernier d'une race qui avait produit des peintres pendant cinq générations. Mais la galerie Borromée, riche en productions plus anciennes, était là pour instruire et charmer l'artiste, et il put admirer la *Cène* de Léonard de Vinci, dans le ré-

[1] Soprani, *Pittori genovesi*, p. 223.
[2] *Ibid.*, p. 255.
[3] Lanzi, t. V, p. 328.

fectoire de Santa-Maria delle Gratie. Continuant sa route, sans se laisser distraire par les fêtes qui célébraient, à Milan, l'arrivée de la reine d'Espagne, cheminant à travers ses États, Velazquez se rendit à Padoue, et de là à Venise. Il passa quelques semaines dans la cité de saint Marc, rafraîchissant les souvenirs qu'il avait conservés des œuvres des grands maîtres, et achetant, pour son royal patron, ce qu'il pouvait obtenir. Il eut le bonheur d'acquérir deux tableaux de Tintoret : les *Israélites recueillant la manne* et la *Conversion de saint Paul;* il obtint aussi la *Gloire céleste,* esquisse pour la grande composition du même maître, et il devint possesseur d'une charmante production de Paolo Veronese, *Vénus et Adonis.*

Velazquez se transporta ensuite à Bologne, ville où il s'était à peine arrêté dans son premier voyage. Le cours des années avait épargné bien peu de ces peintres de talent qui s'étaient élevés à l'école des Carrache. Alessandro Tiarini, un des plus habiles disciples de Louis Carrache, vivait encore, mais son pinceau avait perdu sa vigueur, et son style, s'affaiblissant de plus en plus, se ressentait de la vieillesse. Colonna et Mitelli, la fleur d'une génération plus jeune, les meilleurs peintres à fresque de l'époque, étaient alors au comble de leur renommée, et ils plurent tellement à Velazquez, qu'il les invita à entrer au service de Philippe. Pendant son séjour à Bologne, il fut logé au palais du comte de Sena, qui était allé à sa rencontre, accompagné d'un grand nombre de Bolonais des plus distingués, et qui le traita avec la plus extrême courtoisie.

L'artiste ne manqua point de visiter le chef de l'illustre et généreuse maison d'Este, le duc de Modène, dont il avait jadis fait le portrait. Ce prince reçut, de la façon la plus gracieuse et comme un vieil ami, le peintre du roi d'Espagne; il le conduisit dans son palais, il lui fit visiter sa riche galerie, et Velazquez eut la satisfaction d'y retrouver le portrait de Son Altesse.

Ce fut là aussi qu'il vit les chefs-d'œuvre du Corrége, aujourd'hui à Dresde, le *Saint Sébastien*, la *Nativité*, plus connue sous le nom de *la Nuit*, que le duc était soupçonné d'avoir fait voler dans une église de Reggio [1], la *Madeleine*, que les princes d'Este emportaient avec eux dans leurs voyages, et que le roi de Pologne fit placer dans un cadre d'argent orné de pierres précieuses, et renfermer dans une armoire dont il gardait la clef [2]. Le duc conduisit également l'artiste à une maison de campagne, qu'il avait fait élever près de sa capitale et décorer de fresques dues aux pinceaux habiles de Colonna et de Mitelli.

A Parme, Velazquez contempla dans leur perfection les chefs-d'œuvre de Corrége. Les fresques de la cathédrale et de l'église de Saint-Jean n'avaient été exécutées qu'un siècle environ auparavant; les dômes de ces temples révélaient de nobles formes et de gracieux visages, que l'encens brûlé pendant des centaines d'années, et l'incurie ont maintenant couvert d'un voile impéné-

[1] *Esquisses de la vie du Corrége et de celle du Parmesan (Sketches of the lives of Correggio and Parmegiano).* Londres, 1823, p. 85. Cet ouvrage anonyme est attribué à l'archidiacre Coxe.

[2] *Mémoires* de Dunlop, t. I, p. 478.

trable. Il visita aussi Florence, alors comme aujourd'hui si riche en œuvres d'art, mais assez pauvre en artistes. Les plus remarquables étaient Pietro de Cortone, qui faisait de fréquents séjours à Rome et qui peignait avec facilité et grandeur, et le mélancolique Carlo Dolce, qui, de même que les vieux et sévères maîtres, se consacrait à des sujets de piété, qu'il représentait avec cette fadeur de style qui le distingue parmi les peintres modernes. Salvator Rosa était, à cette époque, au service du grand-duc, et il put engager Velazquez à assister à quelques-unes des représentations dramatiques qu'il donnait chez lui, et qui attiraient les beaux esprits et les nobles de Florence, avides de semblables passe-temps.

Traversant Rome, l'Espagnol se rendit rapidement à Naples; il trouva ce royaume à peine sorti de la fièvre où l'avaient jeté Masaniello et le duc de Guise, mais la guérison s'opérait grâce au traitement énergique qu'employait le comte d'Oñate, le plus vigoureux des vice-rois, le plus inflexible des médecins politiques [1]. L'homme d'État fit le meilleur accueil à l'artiste, objet des recommandations spéciales du roi. Après avoir renouvelé connaissance avec Ribera, qui jouissait encore de la faveur du vice-roi, et qui marchait, à Naples, à la tête de tous les artistes, Velazquez retourna à Rome.

Le pape régnant alors, Innocent X, Giovanni Battista Panfili, préférait sa bibliothèque à ses galeries, et telle était sa passion de bibliophile, qu'on l'accusait, lorsqu'il était cardinal, de chercher à dérober ce qu'il ne pouvait

[1] *Mémoires* de Dunlop, t. I, p. 478.

acheter [1]. Il protégeait cependant les arts, et il fut l'un des cinq papes qui cajolèrent Bernin ; il l'employa à terminer un travail séculaire, en élevant la belle colonnade de Saint-Pierre. Lorsque Velazquez arriva à Rome, le pontife lui accorda une audience, et il lui ordonna de peindre son portrait. L'œuvre fut accomplie à l'entière satisfaction de Sa Sainteté, qui fit don à l'artiste d'une chaîne d'or et d'une médaille de même métal.

Le Saint-Père avait des traits communs, une expression de mauvaise humeur ; il fut, peut-être, le plus laid de tous les successeurs de saint Pierre [2] ; l'artiste le représenta assis dans son fauteuil, et le succès fut le même que celui qu'avait obtenu l'image de l'amiral Pareja [3], s'il faut s'en rapporter à la tradition, qui affirme qu'un chambellan, ayant aperçu le portrait à travers une porte entr'ouverte, recommanda aux personnes qui étaient avec lui de parler à voix basse, parce que Sa Sainteté se trouvait dans la pièce voisine. Velazquez exécuta plusieurs copies de ce portrait ; il en apporta une en Espagne. L'original est probablement le tableau que possède

[1] Disraeli, *Curiosités de la littérature*, nouvelle série (3 vol. in-8°, 1824), t. III, p. 77.

[2] Ses ennemis dans le conclave où il fut élu alléguaient la vulgarité des traits de Panfili comme une raison de nature à empêcher qu'il fût choisi pour le père des fidèles. Il se rendait justice, car Olympia Maldachini lui ayant présenté un neveu de mauvaise mine, il dit : « Que je ne revoie jamais ce manant ; il est encore plus laid et plus grossier que moi. » Il en fit cependant un cardinal. Voir l'*Histoire de donna Olympia Maldachini*, traduite de l'italien de l'abbé Gualdi. Leyde, 1666, in-12, p. 29 et 77.

[3] Voir page 119.

la famille Pamphili, au palais Pamphili-Doria, à Rome ; une belle répétition fait partie de la galerie du duc de Wellington. Velazquez peignit aussi le cardinal Panfili, neveu du pape ; donna Olympia, belle-sœur du pape[1] ; plusieurs personnages de la cour papale, et une dame que Palomino appelle Flaminia Triunfi et dont il vante le talent pour la peinture. Avant d'entreprendre le portrait du pape, il avait fait, pour s'exercer la main, celui de son serviteur Pareja ; cette toile circula dans les ateliers, et causa tant de plaisir, que l'élection de Velazquez comme membre de l'Académie de Saint-Luc fut décidée. Le portrait de Pareja (et c'est peut-être le bel ouvrage qui est aujourd'hui chez lord Radnor, au château de Longford) fut exposé au Panthéon, avec les productions des autres artistes, le jour de la fête de saint Joseph, et il reçut des applaudissements unanimes. Un Flamand, André Schmit, peintre de paysage, qui était alors à Rome, visita ensuite Madrid, et il put retracer, comme témoin, ce triomphe du pinceau castillan.

Pendant son séjour à Rome (et il dura plus d'un an), Velazquez paraît s'être mêlé à la société plus qu'il ne l'avait fait précédemment. Le cardinal-neveu, son vieil ami, le cardinal Barberini, le cardinal Rospigliosi, et une foule de princes romains, l'accablèrent de politesses. Son

[1] Le traducteur a supprimé ici et dans la note un des titres qui rattachent au pape cette donna Olympia Maldachini. Il y a dans le texte de M. Stirling, conformément à l'histoire : « Olympia, the pope's sister-in-law and *mistress ;* » et dans la note : « ... Saying to his *mistress* Olympia. » L'annotateur décline absolument toute responsabilité de ces fantaisies de la traduction. — W. B.

but était surtout d'acheter des tableaux, plutôt que d'en faire et d'en copier : il se trouva ainsi l'objet d'un empressement aussi vif de la part des artistes que de celle des grands. Bernin et le sculpteur Algardi étaient ses amis, ainsi que Nicolas Poussin, Pietro de Cortone, Matteo Prete, surnommé il Calabrese. Velazquez, doué de l'art de plaire, et d'un naturel si attachant, qu'il désarmait l'envie, dut trouver dans la société romaine une ovation continuelle. Il y aurait bien du charme à pouvoir soulever le noir rideau des siècles, à suivre l'artiste dans les palais et dans les ateliers, à le voir à côté de Claude occupé à peindre, ou près d'Algardi occupé à modeler, à l'accompagner dans la somptueuse résidence des Bentivoglio, à s'arrêter avec lui dans cette belle salle où Guide venait d'exécuter l'admirable fresque de l'*Aurore,* à se mêler avec lui dans le groupe qui entourait Poussin se promenant, le soir, sur la terrasse de la Trinita del Monte.

On ne peut douter que Velazquez ne visitât et n'étudiât avec soin tous les grands monuments de la peinture qui existent à Rome, mais il est certain qu'il ne se pénétra jamais du génie de l'art antique et qu'il n'apprécia pas Raphaël. Ses ouvrages ne laissent aucun doute à cet égard, et il existe d'ailleurs un témoignage encore plus direct. Nous le trouvons dans la *Carte de la Navigation pittoresque* de Marco Boschini[1], livre lourd et verbeux,

[1] Venise, 1660, in-4°. Cet ouvrage, malgré ses défauts, n'est pas sans utilité, parce qu'il offre la description des tableaux qui existaient à Venise du temps de l'auteur, et qu'il offre des notices biographiques sur divers peintres. L'auteur suppose une navigation

panégyrique ampoulé, dans lequel les plus futiles allégories qui aient jamais pris naissance dans le jardin poétique de Marini sont rendues dans le dialecte vulgaire des bateliers des lagunes ; les peintres d'une époque dégénérée sont exaltés comme étant les princes de l'art et placés au niveau de Giorgione et de Titien. Boschini mentionne la visite de Velazquez à Venise et il le cite parmi les éminents maîtres étrangers qui préféraient cette école à toutes les autres. Le poëte reconnaît d'ailleurs avec candeur que, dans ses achats pour le roi d'Espagne, le Castillan s'en tenait aux œuvres des grands maîtres, qu'il choisissait deux tableaux de Titien, deux de Paolo Veronese et l'esquisse du *Paradis* de Tintoret, composition qui était pour lui l'objet d'une admiration spéciale.

Velazquez se rendit ensuite à Rome et il commanda des tableaux à plusieurs artistes vivants ; Salvator Rosa lui demanda un jour ce qu'il pensait de Raphaël ; sa réponse et la suite de sa conversation se trouvent dans l'ouvrage de Boschini (p. 58).

> Lu storse el cao cirimoniosamente,
> E disse : Rafael (a dirve el vero ;
> Piasendome esser libero, e sinciero)
> Stago per dir, che nol me piase niente.

pittoresque à travers les œuvres qui sont à Venise ; il raconte la construction d'un vaisseau où les diverses fonctions sont confiées à des peintres. Les frères Bellin et Carpaccio fournissent le chantier ; Tintoret dessine le bâtiment, Giorgione applique le gouvernail, Zelotti plante le grand mât, Paris Bordone est chargé de dorer la poupe, le grand amiral est *il peritissimo Titiano*. La galère une fois lancée, le poëte parcourt toutes les œuvres de l'école vénitienne et les décrit. — G. B.

Tanto che (replichè quela persona)
Co'no ve piase questo gran pitor;
In Italia nissun ve dà in l'umor
Perche nu ghe donemo la corona;
Don Diego replichè con tal maniera :
A Venetia se trova el bon, e'l belo;
Mi dago el primo liogo a quel penelo :
Tixian xè quel, che porta la bandiera.

L'absence de Velazquez s'était prolongée une année ; Philippe commença à s'impatienter ; le marquis de La Lapilla informa l'artiste du désir que Sa Majesté éprouvait de revoir son envoyé, mais il fallait bien du temps pour compléter une réunion satisfaisante de tableaux et de statues, et ce ne fut qu'en 1651 que l'Espagnol quitta Rome. Il aurait voulu revenir par terre et prolonger son chemin jusqu'à Paris, mais l'interminable guerre entre le roi très-chrétien et le roi catholique se prolongeait toujours, et un pareil voyage était impossible. Se dirigeant vers le nord, Velazquez se rendit à Gênes et s'y embarqua, laissant derrière lui les trésors qu'il avait réunis et qui, déposés à Naples, furent transportés en Espagne, lorsque le comte d'Oñate revint du pays qu'il avait gouverné. Au mois de juin 1651, Velazquez débarqua à Barcelone, qu'occupait encore une garnison française et qui allait être, de la part de don Juan d'Autriche, l'objet d'un blocus prolongé.

CHAPITRE VIII

A son retour à Madrid, Velazquez reçut, pour récompense des peines que lui avait occasionnées son voyage, l'emploi d'*aposentador mayor* ou de quartier-maître général de la maison du roi. Ce poste, qu'avaient occupé sous le règne de Philippe III les architectes Herrera et Mora, était une dignité élevée, donnant droit à des émoluments considérables. Ses fonctions étaient multiples, et quelques-unes d'entre elles étaient assez pénibles. L'*aposentador* devait surveiller les fêtes publiques et exercer une certaine juridiction dans l'enceinte du palais ; il devait procurer des logements au roi et à toute sa suite, lorsque Sa Majesté voyageait[1] ; c'était lui qui plaçait le fauteuil du souverain et qui disposait la nappe lors des

[1] D'Avila : *Grandezas de Madrid*, p. 333 ; *Inventaire général des recherches d'Espagne*, p. 163. Trouver les logements nécessaires à la cour dans ses voyages était le plus pénible des devoirs de l'*aposentador*. Melchior de Santa-Cruz, dans sa *Floresta española* (Bruxelles, 1614, p. 108), consacre à ces fonctionnaires un chapitre curieux, et il rapporte diverses anecdotes qui démontrent combien il était difficile de mettre d'accord les exigences des nobles voyageurs et les répugnances des provinciaux appelés à l'honneur de les loger.

dîners de cérémonie ; c'était lui qui remettait les clefs à tous les nouveaux chambellans, qui rangeait les chaises destinées aux cardinaux et aux vice-rois lorsqu'ils venaient au baiser ; il devait s'acquitter de fonctions analogues lorsque l'héritier présomptif recevait le serment de fidélité. Son salaire était de 3,000 ducats par an, et il portait à la ceinture une clef qui ouvrait toutes les serrures du palais. Velazquez eut, pour l'assister dans ses fonctions, le peintre Juan Bautista del Mazo Martinez, qui était déjà ou qui allait devenir son gendre.

Il arriva à la cour assez à temps pour prendre part aux fêtes du 12 juin qui célébrèrent la naissance d'une infante, premier enfant de la reine Marianne. Les goûts de cette princesse firent que son choix se trouva dans un accord heureux avec le destin qui la rendit l'épouse de Philippe IV, s'il faut du moins regarder comme vraie l'assertion qu'avant qu'il n'y eût de proposition pour ce mariage, Marianne s'était éprise de son parent, en voyant son portrait, une œuvre sans doute de Velazquez. Le pinceau fidèle du même maître a souvent retracé les traits de la princesse, et il donne lieu de penser que, du côté de Philippe, son choix doit être attribué surtout à des motifs politiques. Les portraits de la reine Marianne montrent qu'elle avait hérité de la fameuse lèvre inférieure, transmise à la maison d'Autriche par Marie de Bourgogne, et qu'elle usait du rouge avec excès. Trente ans plus tard, devenue veuve, elle se plaignait de ce que le portrait qui l'avait précédée à Madrid l'avait calomniée[1]. Il

[1] D'Aulnoy, *Voyage en Espagne*, t. III, p. 169.

s'en fallait bien qu'elle eût égalé sa devancière la reine Isabelle, au point de vue des qualités de l'esprit comme à celui des grâces personnelles, mais son caractère était aimable et joyeux, et son rire enfantin avait choqué parfois son grave époux [1].

Le baptême eut lieu le 25 juillet, et l'on peut regarder cette cérémonie comme un spécimen de celles auxquelles Velazquez prit part. Le long des galeries de l'Alcazar, couvertes de tapisseries d'or et de soie, défila une longue suite de gardes et de courtisans, se rendant à la chapelle royale ; après eux venaient le premier ministre don Luis de Haro, portant dans ses bras le rejeton royal, et la marraine, l'infante Marie-Thérèse [2], qu'accompagnaient les dames du service de la reine. Les murailles de la chapelle disparaissaient sous les plus riches broderies ; les fonts baptismaux, où saint Dominique et une longue suite de rois castillans avaient reçu l'onde régénératrice, étaient surmontés d'un dais d'argent. A la porte, la princesse fut reçue par les prélats du royaume, revêtus de leurs ornements pontificaux, et par le nonce, cardinal Rospigliosi, qui la baptisa en lui donnant le nom de Marie-Marguerite et qui suspendit à son cou un riche reliquaire. Le roi, placé dans une tribune élevée, abais-

[1] *Voyage d'Espagne*, Cologne, 1666, p. 35.

[2] Pendant la cérémonie, cette princesse, en tirant son gant, laissa tomber une bague de diamant ; une femme dans la foule ramassa le bijou et le présenta aussitôt à la jeune infante, qui refusa de le reprendre et qui répondit avec un orgueil digne de la future épouse du grand roi : *Guardáosla para vos.* Florez : *Reynas católicas*, t. II, p. 955.

sait ses regards sur cette scène splendide, sans que ses traits perdissent rien de leur immobilité pétrifiée ; la foule, charmée de voir la suite nombreuse et les magnifiques livrées du nonce, lui prodigua ses clameurs lorsqu'il traversa les rues de Madrid dans son équipage de cérémonie.

Quelques semaines après, lorsque la reine fut en état de se lever, Philippe ordonna, pour l'amuser, un combat de taureaux. Cet amusement national se célébrait alors à la Plaza Mayor, vaste carré où des rangs de balcons, s'élevant d'étages en étages jusqu'aux toits des maisons, offraient toutes les facilités désirables à un nombreux concours de spectateurs. L'ardeur du public fut extrême, et on déploya en cette occasion une magnificence inconnue dans les *corridas* modernes. Au lieu de combattants mercenaires, ce furent les jeunes cavaliers de la cour qui parurent dans le cirque et qui déployèrent leur adresse et leur intrépidité sous les yeux des dames dont ils portaient les couleurs et dont les faveurs pour eux provoquaient leur reconnaissance ou leur ambition [1].

[1] Le Cid, Pedro Niño, l'empereur Charles-Quint, Pizarre, le roi Sébastien de Portugal, et beaucoup d'autres personnages célèbres dans l'histoire de la Péninsule, se firent remarquer par leur intrépide habileté dans les combats de taureaux. Un Espagnol, don Diego Salgado, fit imprimer à Londres, en 1683, in-4°, un opuscule en assez mauvais anglais, qu'il dédia au roi de la Grande-Bretagne, Charles II, et qu'il intitula : *Descripcion de la Plaza de Madrid :* « Des nobles, d'une singulière magnanimité, étant montés sur des chevaux d'une grâce et d'une agilité incomparables, que couvrent de riches harnais en rapport avec la dignité de leurs cavaliers et avec la splendeur de la fête, se montrent avec pompe dans l'arène ;

Au lieu des malheureuses rosses dont les entrailles et les cadavres jonchent l'arène à Séville ou à Cadix dans les combats qu'on donne à présent, ces *picadores* de haut lignage montaient les fougueux coursiers de l'Andalousie et chacun d'eux se faisait suivre d'une ou deux douzaines de laquais portant les livrées de la famille[1]. Lorsqu'un derrière eux, marchent respectueusement leurs valets, portant les lances avec lesquelles leurs maîtres doivent abattre les taureaux. Leur affaire est d'irriter la rage et la fureur de ces animaux formidables. Ces héroïques personnages, faisant de leur lance un usage habile, accomplissent très-souvent leurs généreux projets en tuant ou en blessant les quadrupèdes écumants, etc. » Don Gregorio de Tapia professait encore plus de respect pour le noble exercice : « No hay accion mas lucida que salir á la plaza á lidiar con el rejon un caballero. » (*Exercicios de la Gineta*, p. 61.) Le duc de Medina-Sidonia tua deux taureaux aux fêtes qui eurent lieu en 1673 pour célébrer le premier mariage de Charles II. En 1697, don Juan de Velasco, qui venait d'être nommé vice-roi de Buenos-Ayres, étant mort des blessures qu'il avait reçues dans le cirque, son fils fut nommé titulaire (*titulo*) de Castille, et sa fille fut élevée à un emploi dans le service de la reine. Voir le *Discurso apologético* mis en tête de la *Tauromaquia completa por el célebre lidiador* Francisco Montes, Madrid, 1836, p. 13, et la *Correspondance* de Stanhope, éditée par lord Mahon, p. 121. Philippe V n'eut que de l'aversion pour cet amusement national, et les nobles cessèrent de se mêler à ce carnage ; l'éditeur du livre de Montes observe que cette circonstance diminua la splendeur du spectacle, mais qu'elle fut favorable à la perfection de l'art. En Portugal, l'intervention des nobles se maintint plus longtemps et, à la fin du siècle dernier, un frère du comte d'Arcos ayant été tué dans une *corrida* à laquelle assistait la cour, le comte, qui était auprès du roi, s'élança dans le cirque et porta un coup mortel au taureau. Voir Southey, *Lettres écrites en Espagne et en Portugal*, 1798, p. 403.

[1] Tapia, p. 61, dit que le noble qui combat le taureau doit être

nombre suffisant de taureaux était tombé sous le fer des nobles amateurs, la journée se terminait par un combat à coups de javelot, ou par un tournoi, passe-temps emprunté aux Mores et bien propre à stimuler, à éprouver l'adresse des cavaliers [1].

Durant quelques années, Velazquez n'eut guère le loisir de s'appliquer à la peinture ; une grande partie de son temps fut absorbée par l'obligation qui lui fut faite de surveiller la fonte en bronze, dirigée par le sculpteur Ferrer, des effigies des hauts et puissants personnages dont il avait reproduit les traits sur la toile ; il avait aussi à ranger dans les salles de l'Alcazar les tableaux et les marbres arrivés d'Italie. Les devoirs de sa charge au palais auraient seuls paru à bien des gens une occupation suffisante, et ils lui prenaient des heures nombreuses. Il se trouvait, grâce à ces diverses fonctions, en relations continuelles avec le roi, qu'il voyait très-souvent seul, qui le consultait sur beaucoup d'affaires et qui lui accordait une confiance et une faveur qui n'était pas exempte de quelque danger. Son influence était regardée comme telle, qu'un grand personnage, à ce que raconte Palomino, reprit très-vivement son fils qui avait manifesté

accompagné d'un certain nombre de laquais ; ce nombre s'élevait parfois jusqu'à cent, mais il était ordinairement de douze ou de vingt-quatre ; quatre ou six était le minimum dont il était possible de se contenter.

[1] Philippe IV et son frère don Carlos déployèrent leur adresse au combat du javelot devant le prince de Galles ; le roi se mesura avec son premier ministre. Voir J. Ant. de la Peña, *Relacion y juego de cañas que el Rey, nuestro señor, á los veinte y uno de agosto deste presente año*, Madrid, 1623, in-fol.; 2 feuillets.

du mécontentement contre l'aposentador mayor, lequel n'avait pas voulu adoucir en sa faveur les exigences de l'étiquette. — « Comment avez-vous pu, dit le vieux courtisan, avoir la folie de mécontenter un homme pour lequel le roi a tant d'estime et qui converse de longues heures avec Sa Majesté ? Allez de suite lui faire des excuses, et ne reparaissez devant moi qu'après vous être concilié son amitié. »

En 1656, Velazquez produisit son dernier grand ouvrage, celui que les artistes en état d'apprécier les difficultés qu'il s'est posées et dont il a triomphé, ont proclamé son chef-d'œuvre. C'est le tableau connu en Espagne sous le nom de *las Meniñas*[1], les filles d'honneur. La scène est une longue chambre dans une portion du vieux palais qu'on appelait le Quartier du prince ; le sujet, c'est Velazquez travaillant à un grand tableau qui représente la famille royale. A l'extrême droite de la composition, on voit le dos du chevalet et la toile où travaille l'artiste ; derrière, est le peintre, tenant ses pinceaux et sa

[1] « On les appelle comme cela à cause qu'elles n'ont que des souliers bas et point de patins, et le roy et la reyne ont aussi des méniñes, qui sont comme les pages en France et qui, dans le palais et au dehors même, n'ont jamais ni chapeau ni manteau. » (*Voyage en Espagne*, Cologne, 1667.) Le *Diccionario* de l'Académie royale espagnole (1726 1739, 6 vol. in-fol., définit ainsi le mot *meniña* : « La señora que desde niña entraba á servir á la reyna en la clase de damas, hasta que llegaba el tiempo de ponerse chapines. Lat. *Puella Reginæ assecla*. » Les demoiselles espagnoles, en grandissant, arrivaient à l'âge de *ponerse en chapines*, de prendre les patins des femmes, tout comme les jeunes Romains se revêtaient de la toge virile.

palette, s'arrêtant pour converser ou pour observer l'effet de son œuvre. Au centre est la petite infante Marie-Marguerite, prenant une tasse pleine d'eau sur un plateau que lui présente à genoux doña Maria Agustina Sarmiento, fille d'honneur de la reine. A gauche, une autre meñina, doña Isabel de Velasco, fait une révérence, et le nain Nicolas Pertusano et la naine Maria Barbolo, dont nous avons déjà parlé, sont au premier plan; le petit Pertusano pose son pied sur le dos d'un grand chien de chasse, qui, méprisant cette attaque, ne sort pas du grave repos où il est plongé.

Quelques pas derrière ces figures, doña Marcela de Ulloa, dame d'honneur, dont le costume de deuil a un aspect monacal, et un *guardadamas*[1] s'entretiennent ensemble; à l'extrémité de la chambre, une porte ouverte laisse apercevoir un escalier que remonte don Josef Nieto, l'*aposentador* de la reine; près de cette porte, un miroir suspendu à la muraille reproduit les traits du roi et de la reine, et montre ainsi qu'ils forment partie du groupe principal, quoiqu'ils soient placés hors des limites du tableau. L'appartement est décoré de tableaux que Palomino signale comme des œuvres de Rubens; il est éclairé par trois croisées dans la muraille de gauche et par une porte ouverte à l'extrémité; tout artiste comprendra aussitôt quelles difficultés résultent de cet arrangement. Jamais on n'a mieux que dans ce tableau atteint la perfection de l'art qui cache l'art. Velazquez semble avoir devancé la découverte de Daguerre, et, prenant un groupe

[1] Officier qui se tenait à cheval à côté de la voiture des dames de la reine et qui présidait à leurs audiences.

réuni dans une chambre, il l'a, comme par magie, transporté à jamais sur sa toile. La petite infante, aux blonds cheveux, est une charmante étude d'enfant; avec la lèvre pendante et les joues rebondies de la famille d'Autriche, elle a le teint frais et de jolis yeux bleus; elle annonce une beauté qui lui manqua lorsqu'elle fut devenue impératrice. Ses jeunes compagnes, âgées de treize à quatorze ans, forment un gracieux contraste avec le nain qui est près d'elles; elles sont fort jolies, surtout doña Isabelle de Velasco, qui mourut jeune, après avoir été la beauté à la mode à Madrid[1], et leurs mains sont retracées avec une délicatesse toute particulière. Leur costume est absurde; la taille est cachée par de longs corsets fort roides et par ces immenses cerceaux qu'on portait alors; le *guardainfante*, ce panier ovale, particulier à l'Espagne, exerçait à cette époque un empire absolu; la robe d'une douairière aurait recouvert le tonneau de Heidelberg, et la science de Velazquez dut s'incliner devant les sottes inventions d'une couturière. Le bon et majestueux chien, qui s'étend à son aise et ouvre à peine ses yeux endormis, est admirablement reproduit; il semble un descendant de cette royale race canine que Titien a immortalisée en la faisant figurer dans les portraits de Charles-Quint et de son fils. Le peintre porte à la ceinture la clef toute-puissante qui était le gage de sa charge, et sur sa poitrine tombe la croix rouge de Saint-Jacques. On dit que Philippe IV, qui venait chaque jour avec la reine pour voir le tableau, observa, lorsqu'il fut terminé, qu'il y manquait quelque

[1] Elle mourut en 1659. *Voyage en Espagne,* Paris, 1669, in-4°, p. 289.

chose, et, prenant la brosse, il traça de sa main royale les insignes de l'ordre qu'il conférait à l'artiste, se servant ainsi, pour donner l'accolade, d'une arme inusitée dans la chevalerie. Cette tradition, qu'on aime à croire fondée, n'est pas absolument détruite par le fait que ce ne fut que trois ans plus tard que Velazquez fut investi de l'ordre de Saint-Jacques. Il fallait qu'un nouveau chevalier justifiât d'une longue généalogie et se soumît à bien des formalités sur lesquelles passait un roi dans son enthousiasme pour le talent de l'artiste, mais qui pouvaient arrêter pendant des années un collége héraldique. Lorsque Charles II montra les *Meninas* à Luca Giordano, ce peintre s'écria, dans un transport de plaisir et d'admiration, que c'était la Théologie ou l'Évangile de la peinture; cette expression fut du goût d'une époque qui aimait de pareils *concetti*, et elle est encore employée en Espagne pour désigner ce chef-d'œuvre, dont la galerie de M. Banks, à Kingston Lacy (dans le comté de Dorset), possède une belle répétition; l'esquisse originale était, au commencement du siècle, dans les mains d'un poëte distingué qui fut aussi un homme d'Etat remarquable, Jovellanos[1].

Velazquez fit, comme de juste, plusieurs portraits de la reine Marianne. Les lèvres et les joues de cette princesse ont l'ampleur habituelle à la dynastie d'Autriche;

[1] M. Waagen, *Treasures of Art*, t. IV, p. 381, parle de la toile que possède M. Banks; l'esprit et la liberté qui y règnent, le ton délicat et argentin, lui paraissent devoir faire écarter la supposition que c'est une copie; peut-être est-ce l'esquisse que possédait Jovellanos. — G. B.

elle offre une ressemblance marquée avec son cousin et mari ; ses yeux, comme les siens, indiquent un certain manque d'intelligence; elle était, d'ailleurs, d'humeur enjouée, et elle riait outre mesure des saillies et des grimaces du fou de la cour; le roi la reprenait et lui disait que de tels éclats de gaieté étaient au-dessous de la dignité d'une reine d'Espagne; mais elle répondait naïvement qu'elle ne pouvait se retenir et qu'il fallait éloigner le fou si l'on ne voulait pas qu'il la fît rire[1]. Velazquez ne s'est point hasardé à peindre sa souveraine dans ces moments d'abandon; son pinceau ne lui a même donné qu'une expression un peu triste et ennuyée. Elle faisait aussi grand usage du rouge, mais elle ne l'appliquait pas avec le savoir artistique d'Isabelle[2]. Ce qu'elle avait de plus beau, c'était sa longue et blonde chevelure, qu'elle couvrait de rubans rouges et de plumes, qu'elle façonnait d'après les modes du jour les plus exagérées, jusqu'à ce que cette tête jeune et frivole eût acquis la dimension monstrueuse de ses énormes paniers. Un des portraits que peignit Velazquez, et qui est au Musée de Madrid, atteste ces extravagances. Un autre la montre à genoux, en prières dans son oratoire, en grande toilette, fardée, frisée, et il sert de pendant à un portrait du roi.

Velazquez peignit aussi la reine sur une petite plaque ronde d'argent, de la grandeur d'une piastre, montrant ainsi qu'il pouvait faire usage du pinceau du miniaturiste, aussi bien que de la rude brosse de Herrera. L'infante

[1] *Voyage d'Espagne*, Cologne, 1667, p. 35.

[2] Le colonel Hugh Baillie possède un portrait en buste, peint par Velazquez; le rouge y est prodigué avec excès.

Marie-Marguerite, l'héroïne des *Meninas*, posa très-souvent devant lui. Parmi ces nombreux portraits, on distingue celui en pied, au Musée royal de Madrid, et la jeune tête qui brille et qui sourit dans la grande galerie du Louvre [1]. Les dernières œuvres que l'on connaît de l'artiste sont des portraits en pied de cette infante et de son frère, mort en bas âge, don Philippe-Prosper ; ils furent exécutés pour l'empereur, grand-père de ces enfants [2]. Dans celui de l'infante, il plaça une horloge d'ébène, ornée de figures de bronze, et dans celui du petit prince il mit un chien blanc, étendu sur un fauteuil et dressant les oreilles avec un mouvement plein de vie.

Depuis 1656 jusqu'à la fin de sa carrière, les occupations de Velazquez lui permirent rarement de jouir du calme de son atelier. En 1656, il fut chargé de surveiller l'arrangement d'un grand nombre de tableaux envoyés à l'Escurial. Cette collection consistait en cinquante et une toiles provenant de la galerie de Charles I^{er}, des divers tableaux que Velazquez avait rapportés d'Italie, et de ceux que le comte de Castrillo, vice-roi de Naples, avait offerts au roi. L'artiste les plaça de son mieux dans le palais ou couvent qu'avait élevé Philippe II ; il en dressa un catalogue indiquant l'endroit où était chaque tableau, son auteur, son histoire, son mérite ; ce travail, qui servit sans doute de guide au moine Francisco de los Santos, lorsqu'il rédigea sa description de l'Escurial, se trouve peut-être encore dans les archives royales.

[1] C'est un des tableaux les plus populaires de la galerie du Louvre, un de ceux après lesquels s'acharnent les copistes.

[2] Ces deux portraits sont à la galerie impériale à Vienne.

En 1658, Velazquez fut chargé de faire les dessins de fresques qui furent confiées à Colonna et à Metelli, et il dut en surveiller l'exécution ; il fut assisté et peut-être contrarié dans l'exécution de ce mandat par le surintendant des bâtiments royaux, le duc de Terranova. L'année suivante, nous le retrouvons à l'Escurial, surveillant le placement, au-dessus du grand autel du Panthéon, d'un crucifix de marbre, œuvre de l'habile Tacca. Il méditait un second voyage en Italie, mais le roi ne voulut pas se séparer de son peintre favori.

Au mois de novembre 1659, le maréchal duc de Grammont se montra à Madrid comme ambassadeur de France; il était chargé de négocier le mariage de Louis XIV et de l'infante Marie-Thérèse ; lors de son entrée solennelle, il arriva au galop, à la tête de sa suite, en costume de courrier, et pénétra ainsi jusque dans le vestibule du palais, attestant par là l'impatience du royal amant. Le 20 octobre, Velazquez reçut l'ordre d'accompagner cet ambassadeur et son fils dans une visite qu'ils firent un matin à l'Alcazar, afin de voir les tableaux et les statues qui ornaient la demeure du roi. Il est probable qu'il les conduisit aussi dans les galeries des grands, parmi lesquelles se distinguait celle du comte d'Oñate, qui était revenu de Naples récemment, chargé de trésors artistiques, résultat d'acquisitions ou de soustractions. Lorsque le maréchal de Grammont repartit, il offrit à Velazquez une montre en or.

L'artiste obtint, peu de temps après, le droit de porter cette croix de Saint-Jacques qu'il avait bien gagnée. Par un rescrit daté du 12 juin 1658, le roi lui avait déjà con-

féré l'habit de l'ordre, et Velazquez ne tarda pas à soumettre sa généalogie au marquis de Tabara, président du conseil de cet ordre. Quelques irrégularités dans ce document et d'autres circonstances imposèrent l'obligation de demander au pape Alexandre VII une bulle, qu'on n'obtint que le 7 octobre 1659. On raconte que le roi, s'impatientant, envoya chercher Tabara, lui enjoignit d'apporter les documents et dit : — « Ecrivez que les titres fournis par Velazquez me paraissent satisfaisants. » La patente fut donc dressée, et le 28 novembre, fête de saint Prosper et jour férié en l'honneur de la naissance du prince des Asturies, Velazquez fut installé comme chevalier de Saint-Jacques ; la cérémonie eut lieu dans l'église de la Carbonera ; le récipiendiaire fut accompagné par le marquis de Malpica, faisant les fonctions de parrain, et il reçut les insignes des mains de don Gaspar Perez de Guzman, comte de Niebla, héritier des Medina-Sidonia.

La paix et l'alliance projetée entre les couronnes de France et d'Espagne doublèrent les fatigues qu'imposaient à Velazquez ses emplois à la cour ; sa vie en fut abrégée. Il était convenu qu'une entrevue entre Philippe IV et Louis XIV aurait lieu, dans l'été de 1660, à l'occasion du mariage du roi de France, avec l'infante Marie-Thérèse ; on choisit l'île des Faisans sur la Bidassoa, morceau de terre que les Français regardaient comme neutre, tandis que les Espagnols le réclamaient en alléguant que c'était une déviation survenue dans le courant du fleuve qui l'avait séparé des États de Pelage. Les eaux ont peu à peu rongé l'île, qui ne laisse guère

matière à une discussion entre des rivaux, et le voyageur, en traversant le pont qui joint la France et l'Espagne, n'a sous les yeux qu'un fort petit espace couvert de roseaux ; c'est tout ce qui reste d'une des îles les plus intéressantes que renferme l'Europe. Là, Louis XI, les poches de son habit de gros drap remplies de pièces d'or, décida les affaires de Henri IV de Castille et gagna les courtisans qui, couverts d'étoffes d'or, vinrent à sa rencontre. C'est là que François Ier, quittant le pays où il avait été captif, embrassa ses fils qui se rendaient en Espagne comme garants de la bonne foi avec laquelle il observerait un traité qu'il était en son cœur très-décidé à rompre ; c'est là qu'il proposa à Charles V de fixer le rendez-vous pour un combat singulier. C'est là qu'Isabelle de Valois reçut les premiers hommages de ses sujets castillans, et, quelques mois plus tard, elle y fit en pleurant ses derniers adieux à ses frères et à la France. C'est là qu'Anne d'Autriche et Isabelle de Bourbon se rencontrèrent en se rendant à leurs trônes respectifs ; quelques mois auparavant, Jules de Mazarin et Louis de Haro y avaient mêlé leurs larmes feintes [1] et pratiqué toutes les finesses de la diplomatie, pour arriver à la conclusion du fameux traité des Pyrénées.

[1] En s'abordant pour la première fois, ces deux vieux intrigants « se jetèrent dans les bras l'un de l'autre avec tant de tendresse et d'affection, que leurs larmes marquoient le contentement et la joie de leurs cœurs. » (*Histoire du traité*, p. 43.) L'historien ajoute que les laquais, qui habituellement sont en France d'une insolence extrême, furent saisis de l'émotion la plus profonde et se comportèrent avec une réserve parfaite.

Mais la réunion des souverains catholiques et très-chrétiens exigeait de plus grands préparatifs, et, au mois de mars 1660, Velazquez fut envoyé sur la frontière, afin de surveiller la construction d'un édifice en rapport avec la circonstance. Il avait l'ordre de prendre la route de Burgos et de laisser dans cette ville Josef de Villareal, un de ses subordonnés, et de se transporter sur la Bidassoa, afin de diriger l'installation du pavillon qui devait recevoir les deux monarques et de mettre le château de Fontarabie en état de loger le roi d'Espagne. Après avoir accompli cette tâche, il était chargé d'attendre à Saint-Sébastien l'arrivée de la cour ; le grand artiste passa deux mois tout occupé à présider à ces travaux.

L'île des Faisans avait à cette époque 500 pieds de long sur 70 de large[1]. Les bâtiments qu'avait fait construire l'aposentador, se composaient d'une rangée de

[1] Voir Leonardo del Castillo : *Viage del Rey nuestro señor don Felipe IV el Grande á la frontera de Francia; funciones reales del desposorio; vistas de los reyes; juramento de la paz; y sucesos de la ida y buelta de la jornada*, Madrid, 1667, in-4°. Ce livret curieux, de 22 pages, contient d'assez bons portraits, par Pedro de Villafranca, de Charles II, de Philippe IV, d'Anne d'Autriche, de Louis XIV et de l'infante Marie-Thérèse, ainsi qu'une vue des bords de la Bidassoa. La plus ancienne vue que j'aie jamais rencontrée de l'île est dans le tableau représentant l'échange des deux reines et que possède lord Elgin ; elle y paraît plus grande que dans les descriptions de Castillo. On voit également cette île sur les trois médailles frappées par ordre de Louis XIV en commémoration de la conférence, de l'entrevue des deux rois et du mariage. (*Médailles sur les principaux événements du règne de Louis le Grand*, Paris, 1702, fol. 53, 55 et 56.) J'ai eu sous les yeux une grande estampe représentant l'île et les deux bords de la rivière, gravée à Paris par

pavillons élevés d'un étage et ayant 300 pieds de long. Au centre, la salle des conférences [1] était flanquée de deux ailes, comprenant chacune quatre chambres, et rien n'avait été négligé pour maintenir entre l'Espagne et la France la plus stricte égalité. Sur chaque façade de l'édifice était un portique, communiquant, au moyen d'une galerie couverte, avec un pont de bateaux; c'est par là que les souverains devaient, partant chacun de son territoire, avancer l'un vers l'autre. Au dedans, les appartements étaient décorés de riches tapisseries représentant des sujets empruntés à l'histoire sacrée et profane; on y voyait la construction de l'arche de Noé et celle de la cité de Romulus, les aventures d'Orphée et l'histoire de saint Paul. Les décorateurs français, obéissant à un goût prononcé pour l'antiquité, étalèrent sur leur côté de la grande salle les exploits de Scipion et d'Annibal, et les Méta-

Beaulieu, ingénieur du roi, et reproduite plus tard sur une plus petite échelle. Les *Voyages faits en Espagne, en Portugal et ailleurs,* par M. M*** (Amsterdam, 1699, in-12), renferment treize jolies eaux-fortes, et l'une d'elles est une vue de l'île de la Conférence ou de la Paix (elle portait ces deux noms), prise des hauteurs de Tolosette. On trouve également une esquisse de la Bidassoa et de l'île dans les *Voyages* de Swinburne *en Espagne,* Londres, 1779, in-4°, p. 427. En 1845, lorsque je vis cet îlot, il ne dépassait guère la grandeur d'une chaloupe; il paraît qu'au commencement du siècle il avait une dimension plus considérable du double.

[1] Cette salle avait 56 pieds de long sur 28 pieds de large et 22 de haut. La plus grande des pièces adjacentes avait 40 pieds de long sur 18 de large; toutes étaient hautes de 18 pieds. Les portiques avaient 102 pieds de long sur 26 de large. Le pont des Espagnols était formé de neuf bateaux, celui des Français, de quatorze, le canal étant plus large de leur côté. (Castillo, *Viage,* p. 223-225.)

morphoses d'Ovide, tandis que les graves Espagnols déployaient les scènes mystérieuses de l'Apocalypse [1].

Velazquez se trouva ainsi obligé de donner son temps et son attention à des travaux qui étaient du ressort d'un tapissier ou d'un charpentier ; mais ce ne fut pas encore ce qui l'absorba le plus. Ses fonctions d'*aposentador* l'obligèrent à procurer des logements au roi et à toute la cour, depuis Madrid jusqu'à la frontière. Quoiqu'il eût pour l'aider Villareal et Mazo Martinez, il était chargé d'une besogne qui exigeait bien du temps et donnait beaucoup de peines, car Philippe voyageait avec une magnificence digne d'un souverain asiatique. Le 15 avril, après avoir fait son testament et après s'être recommandé à Notre-Dame d'Atocha, il quitta sa capitale, accompagné de l'infante et suivi de trois mille cinq cents mules, de quatre-vingt-deux chevaux, de soixante-dix carrosses et de soixante-dix fourgons à bagages. Ceux de la royale fiancée auraient seuls suffi pour une petite armée. Sa garde-robe remplissait douze malles couvertes de velours cramoisi et garnies en argent ; vingt malles de maroquin contenaient son linge, et quarante mules portaient son argenterie de toilette et ses parfums. Elle emportait aussi une énorme réunion d'objets destinés à être donnés en présents ; dans ce nombre figuraient deux caisses remplies de brosses, de gants parfumés à l'ambre et d'étuis

[1] Castillo nous apprend, p. 227, que la première galerie des Français était ornée de « veynte y dos paños de las fábulas de *Sipques* y Cupido. » Le nom de Psyché est assez étrangement défiguré, et ceci nous fait souvenir que, dans les *Discursos* de Butron, fol. 120, on lit *Leonardo de Bins,* au lieu de Vinci.

à moustaches¹ pour son futur beau-frère, le duc d'Orléans. Les grands qui accompagnaient le roi s'efforçaient de se surpasser les uns les autres par l'éclat et le nombre de leurs serviteurs. La cavalcade s'étendait sur un espace de six lieues, et les trompettes, qui marchaient en tête du cortége, passaient en sonnant sous les portes d'Alcalà de Henares où était fixée la première étape, lorsque les derniers cavaliers de l'arrière-garde sortaient à peine de l'enceinte de Madrid ². Le voyage entier, par Burgos et Vittoria, ne fut qu'une marche triomphale et qu'une fête splendide. A Guadalaxara, les nobles voyageurs logèrent dans le vaste palais des Mendoza; à Lerma, ils s'arrêtèrent chez les Sandoval; à Bribiesca, chez les Velasco. Les grands et les municipalités prodiguaient leur argent en courses de taureaux et en feux d'artifice, afin d'amuser Sa Majesté; les prélats faisaient les honneurs de leurs somptueuses cathédrales; les abbés apportaient leurs reliques les plus vénérées; des feux de joie éclairaient les cimes escarpées de Pancorvo; les bourgeois de Mondragon se mettaient en ligne, en reprenant les armes que leurs pères avaient portées contre Pierre le Cruel; les paysans du Guipuzcoa déployaient leur sauvage vigueur dans leur étrange danse des épées³; le *Roncevaux*, le plus grand des galions, saluait

¹ *Bigoteras.* D'après la définition du grand *Diccionario* de l'Académie espagnole en 6 volumes in-folio (t. I, p. 605), c'étaient des étuis en toile fine, où l'on mettait les moustaches lorsqu'on était au lit, afin qu'elles se maintinssent roides et droites; on les attachait aux oreilles par de petits rubans. — G. B.

² B. V. de Soto : *Supplément à l'Histoire d'Espagne de Mariana*, p. 89.

³ Castillo, *Viage*, p. 105, 120, 123.

de toute son artillerie le roi lorqu'il se montra sur les eaux du Passage. Pendant les dernières négociations, Philippe IV et l'infante restèrent trois semaines à Saint-Sébastien, et la table de Sa Majesté fut plus d'une fois au moment d'être renversée par suite de l'empressement des Français qui venaient voir dîner le roi [1]. Le 2 juin, il se rendit à Fontarabie, le roi de France et la reine-mère venant d'arriver à Saint-Jean de Luz.

Le lendemain, l'infante renonça solennellement à tous les droits à la couronne d'Espagne, droits que son petit-fils devait faire valoir avec succès ; le 3, elle fut mariée à Louis de Haro, agissant comme représentant du roi de France ; l'évêque de Pampelune célébra la cérémonie dans l'ancienne église de Notre-Dame. Le 4, le pavillon de Velazquez fut inauguré ; il servit à une entrevue particulière entre la reine-mère, son frère, le roi d'Espagne, et sa nièce. Philippe et Anne, qui ne s'étaient pas revus depuis près de quarante ans, s'abordèrent avec une affection émue, mais le roi, toujours sévère sur l'étiquette, ne voulut pas que sa sœur l'embrassât. Ils exprimèrent leurs regrets réciproques sur la guerre qui avait si longtemps épuisé les ressources des deux États, et Philippe, constamment fidèle à son ton sentencieux, dit que c'était une œuvre du diable. Pendant cette entrevue, Louis était dans une chambre voisine ; lui et sa fiancée se virent pour la première fois en échangeant leurs regards par une porte laissée entr'ouverte à dessein. Le lende-

[1] Voir, dans les *Mémoires* de M^{me} de Motteville, une description animée de l'entrevue des deux cours.

main, tous ces grands personnages se réunirent en une entrevue solennelle; les deux rois signèrent le traité, firent serment de l'observer, et il y eut ensuite une présentation mutuelle. Mazarin présentait à Philippe les nobles de la cour de France, et Louis de Haro en faisait autant auprès de Louis XIV pour les grands d'Espagne. Les présents que Louis XIV offrit à son beau-père, une décoration en diamants de la Toison d'or, une bague incrustée de brillants et d'autres bijoux royaux, passèrent par les mains de Velazquez, qui les présenta à son maître. Le 7 juin, on se rendit une visite d'adieu, et Philippe prit pour toujours congé de sa sœur et de sa fille.

Pendant les huit semaines que les cours de France et d'Espagne passèrent sur la Bidassoa, la frontière des deux royaumes fournit des scènes dignes du pinceau de Titien et de la plume de Walter Scott, et les pavillons de l'île des Faisans présentèrent une réunion telle que l'imagination des romanciers en a rarement rêvé : Philippe IV, régnant depuis quarante ans et conservant cet air fier et grave que ni les infirmités, ni les soucis, ni les malheurs n'avaient pu altérer; Louis XIV, dans la fleur de sa beauté et à l'aurore de sa gloire. Là étaient deux reines, toutes deux filles de l'Autriche; les cheveux gris de l'une attestaient son expérience de la vie, qui contrastait avec l'innocence de sa jeune belle-fille, et la carrière de ces deux souveraines fournit des exemples des vicissitudes de la fortune dans les rangs les plus élevés. Anne, tour à tour épouse délaissée, régente impérieuse et exilée, tombée dans l'oubli [1]; Marie-Thérèse, la plus aimable des

[1] N'y a-t-il pas là une méprise de l'auteur anglais? ne confond-il

princesses autrichiennes, qui, bien qu'éclipsée dans sa propre cour et supplantée dans le cœur de son époux, n'aspira, dans une époque de galanterie universelle, qu'à la réputation d'une tendre mère et d'une femme fidèle et douce. Le cardinal italien, sur lequel était tombé le manteau de Richelieu, se trouvait là; son corps était affaibli, mais ses yeux, toujours vifs et perçants, lisaient dans l'alliance nouvelle la gloire future de la France et de Mazarin; le froid et habile Haro recevait, de son côté, les honneurs dus au rang auquel venait de l'appeler son maître en lui conférant le titre de prince de la Paix, titre très-convenable pour celui qui fut le plus habile des ministres et le pire des capitaines que montrent les annales de la Castille; Turenne, tout couvert de la gloire récente de la victoire des Dunes; le vieux maréchal de Villeroy et le jeune duc de Créqui; Medina de las Torres, le modèle et le miroir des grands; le jeune Guiche avec son air romanesque, héros futur de cent aventures galantes et du passage du Rhin; Monterey et Heliche; les Noailles et les d'Harcourt, les Guzman et les Tolede. Là aussi était le peintre du roi d'Espagne et l'aposentador mayor, Diego Velazquez. Quoiqu'il ne fût plus jeune, il se faisait remarquer, même dans cette fière assemblée, par sa belle prestance et le bon goût de son costume. Ses vêtements étaient richement brodés de dentelles d'argent; il portait la fraise en usage dans les Castilles et un petit manteau court sur lequel était brodée la croix rouge de Saint-Jacques; la décoration de l'ordre, étincelante de

pas Anne d'Autriche avec Marie de Médicis? la femme de Louis XIII avec la mère du roi qui fut le sujet de Richelieu? — G. B.

brillants, était suspendue à son cou par une chaîne d'or ; le fourreau et la poignée de son épée étaient en argent ciselé avec un art exquis par des artistes italiens.

Les fêtes qui célébrèrent le mariage royal furent dignes des deux cours les plus somptueuses de l'Europe, luttant entre elles de pompe et de magnificence. Les matinées étaient consacrées aux visites et aux compliments ; les soirées, à des fêtes brillantes. Les échos des collines répétaient les salves d'artillerie de Fontarabie et de Saint-Jean de Luz ; des cavalcades où brillaient les uniformes bleus et or des gardes françaises, jaunes et écarlates des gardes espagnoles, parcouraient les vertes prairies qui s'étendent au-dessous du plateau d'Irun, couronné de peupliers ; des barques dorées et remplies de musiciens flottaient toute la journée sur les eaux de la Bidassoa. Les Espagnols virent avec étonnement le costume capricieux des élégants Français et les courtes queues de leurs chevaux ; les Français levèrent les épaules à l'aspect des vêtements de couleur sombre des courtisans espagnols et des robes mal taillées des dames, mais ils admirèrent la profusion et la splendeur de leurs bijoux [1]. Mais si les grands d'Espagne furent vaincus par les seigneurs français sous le rapport de l'éclat du costume, les laquais de Madrid l'emportèrent sur leurs confrères de Paris ; ils parurent avec des livrées neuves dans chacun des trois grands jours de fête, et les serviteurs de Medina de las Torres portaient sur leur dos pour 40,000 ducats.

Le 8 juin, au point du jour, le roi envoya le comte de

[1] Castillo, *Viage*, p. 266.

Puñorostro auprès de la jeune reine de France. Le matin même, il quitta avec sa suite le château de Fontarabie ; il fut, pendant le voyage, accompagné de Velazquez, qui avait envoyé en avant son coadjuteur Villareal, chargé de préparer les logements de la cour. Le 15 juin, on arriva à Burgos ; on assista à un service solennel, célébré dans la belle basilique de cette cité, et il y eut une grande procession de tout le clergé. Prenant ensuite une route différente de celle qu'il avait suivie d'abord, Philippe, toujours accueilli avec les mêmes hommages, entra à Valladolid le 18, et il s'y arrêta quatre jours pour se reposer, s'établissant dans le vaste palais qui avait été le lieu de sa naissance. Il visita les beaux jardins situés sur les bords de la Pisuerga ; il assista à des feux d'artifice tirés sur l'eau ; les nobles de la province firent devant lui preuve d'adresse et de courage dans un carrousel et à des combats de taureaux, preuve d'esprit et de magnificence à un bal masqué ; il se prosterna devant l'image de Notre-Dame de San Llorente ; il assista à une comédie et il regarda du haut d'un balcon une *mogiganga*[1], jeu ou représentation dramatique, où les acteurs jouaient le rôle des rois fabuleux de Gog et de Magog, ou bien étaient déguisés en bêtes sauvages et en monstres hideux. Le roi daigna de plus « favoriser le sol de sa ville natale, » (ainsi s'exprime son historien) en allant à pied entendre la messe à l'église de Saint-Paul, où il avait été baptisé, basilique splendide qu'avaient décorée les plus habiles

[1] Le mot *moriganga* ou *mogiganga* est défini dans le grand *Diccionario* en 6 volumes in-folio de l'Académie espagnole (t. IV, p. 587) : « Fiesta pública que se hace con varios disfraces ridículos. » — G. B.

artistes de Valladolid. Velazquez ne manqua sans doute pas d'étudier les belles compositions de Becerra, de Juni et de Hernandez, offertes ainsi à ses regards. Le 26 juin, Sa Majesté embrassa à la Casa del Campo la reine et la jeune infante, et il alla rendre grâce à Notre-Dame d'Atocha de l'heureux accomplissement de son voyage.

CHAPITRE IX

Le retour de Velazquez auprès de ses parents et de ses amis fut pour eux un motif de surprise non moins que de joie. Le bruit de sa mort l'avait précédé à Madrid, et il trouva sa famille livrée à la douleur. Il revenait en assez bonne santé, quoique ayant éprouvé de bien rudes fatigues. Mais la renommée, si elle avait été mensongère, s'était cependant montrée prophétique ; l'œuvre de Velasquez en ce monde était accomplie, et le destin ne permit point que l'inimitable pinceau de l'artiste reproduisît les fêtes somptueuses dont l'île des Faisans avait été le théâtre.

Velazquez continua cependant de remplir ses fonctions officielles. Ce fut probablement à cette époque qu'il signala à l'attention du roi des modèles en plâtre que l'habile sculpteur Morelli, élève d'Algardi, avait envoyés de Valence ; cet artiste fut, par suite de la recommandation de Velazquez, appelé à Madrid et employé au palais.

Le 31 juillet, jour de la fête de saint Ignace de Loyola, Velazquez, ayant été, depuis le matin de bonne heure, de service auprès du roi, se sentit souffrant et atteint d'un accès de fièvre ; se retirant dans son appartement, il se

coucha sur le lit d'où il ne devait plus se relever. Les symptômes de sa maladie, des convulsions spasmodiques de l'estomac et de la région du cœur, accompagnées d'une soif ardente, alarmèrent vivement son médecin, Vicencio Moles, qui s'empressa d'appeler deux docteurs de la cour, Alva et Chavarri. Ces doctes personnages découvrirent le nom de la maladie, qu'ils appelèrent une fièvre tierce syncopale [1]. Mais ils furent moins heureux lorsqu'il fut question d'appliquer un remède. Nulle amélioration ne se montrant dans l'état du malade, le roi lui envoya, comme guide spirituel, don Alfonso Perez de Guzman, patriarche des Indes, qui, bien peu de jours auparavant, avait figuré, avec l'artiste mourant, dans les solennités sur les bords de la Bidassoa.

Velazquez vit alors que son heure était venue. Il signa son testament, et désigna comme ses seuls exécuteurs testamentaires sa femme, doña Juana Pacheco, et son ami don Gaspar de Fuensalida, garde des Archives royales; après avoir reçu les derniers sacrements de l'Église, il expira, à deux heures du soir, le vendredi 6 août 1660, dans la soixante et unième année de son âge.

Le cadavre, revêtu du grand costume des chevaliers de Saint-Jacques, fut, pendant deux jours, exposé dans une chambre convertie en chapelle ardente. Le dimanche 8, il fut placé dans un cercueil couvert de velours noir et garni d'ornements dorés; la croix de l'ordre, les clefs de chambellan et d'aposentador mayor furent déposées sur ce cercueil, et, dans la nuit, les restes de l'ar-

[1] *Terciana sincopal minuta sutil*, dit Palomino, t. III, p. 523.

tiste furent déposés avec pompe dans l'église de sa paroisse, San-Juan. Ils furent placés sous la principale chapelle, et dans un monument provisoire, autour duquel brûlaient douze cierges mis dans des chandeliers d'argent; les chantres de la chapelle royale exécutèrent l'office funèbre, en présence d'une nombreuse réunion de chevaliers et de nobles. Le cercueil fut ensuite descendu dans un caveau au-dessous de la chapelle de famille des Fuensalida. Si jamais un monument fut élevé à Velazquez, il fut détruit par les Français, qui, en 1811, démolirent l'église San-Juan, édifice insignifiant, mais digne de respect, à cause des cendres que renfermait son enceinte.

Un bas-relief où l'artiste est représenté recevant des mains de Philippe IV les insignes de l'ordre de Saint-Jacques a été récemment placé sur le piédestal de la statue équestre de ce monarque, en face du palais. C'est le seul tribut public que Madrid ait encore payé au prince des peintres espagnols. Son épitaphe, qui exprime en assez mauvais latin des sentiments touchants, fut écrite par son disciple Juan de Alfaro; Palomino nous l'a conservée.

POSTERITATI SACRATVM.
DIDACVS VELASQVIVS DE SILVA,
HISPALENSIS, PICTOR EXIMIVS, NATVS ANNO M. D. LXXXXIV [1].

[1] Ce fut probablement cette épitaphe qui induisit Palomino en erreur à l'égard de la date de naissance de Velazquez. Je l'ai placée cinq ans plus tard, en suivant Cean Bermudez, qui a cherché et trouvé sur les registres paroissiaux la date du baptême de l'artiste.

PICTVRÆ NOBILISSIMÆ ARTI SESE DEDICAVIT (PRECEPTORE
ACCVRATISSIMO FRANCISCO PACIECO QVI DE PICTVRA PERELE-
GANTER SCRIPSIT) JACET HIC : PROH DOLOR ! D.D. PHILIPPI IV,
HISPANIARVM REGIS AVGVSTISSIMI A CVBICVLO PICTOR PRIMVS,
A CAMARA EXCELSA ADJVTOR VIGILANTISSIMVS, IN REGIO
PALATIO ET EXTRA AD HOSPITIVM CVBICVLARIVS MAXIMVS, A
QVO STVDIORVM ERGO MISSVS, VT ROMÆ ET ALIARVM ITALIÆ
VRBIVM PICTVRÆ TABVLAS ADMIRANDAS, VEL QVID ALIVD
HVJVS SVPPELECTILIS, VELVTI STATVAS MARMOREAS, L. ÆREAS
CONQVIRERET, PERSECTARET AC SECVM ADDVCERET, NVMMIS
LARGITER SIBI TRADITIS : SIC CVM IPSE PRO TVNC ETIAM INNO-
CENTII V. PONT. MAX. FACIEM COLORIBVS MIRE EXPRESSERIT,
AVREA CATENA PRETII SVPRA ORDINARII EVM REMVNERATVS
EST, NVMISMATE, GEMMIS CÆLATO CVM IPSIVS PONTIFICIS EF-
FIGIE INSCVLPTA EX IPSA EX ANNVLO APPENSO : TANDEM
D. JACOBI STEMMATE FVIT CONDECORATVS, ET POST REDDITVM
EX FONTE RAPIDO GALLIÆ CONFINI VRBE MATRITVM VERSVS
CVM REGE SVO POTENTISSIMO E NVPTIIS SERENISSIMÆ D. MA-
RIÆ THERESIÆ BIBIANÆ DE AVSTRIA ET BORBON, E CONNVBIO
SCILICET CVM REGE GALLIARVM CHRISTIANISSIMO D. D. LVDO-
VICO XIV. LABORE ITINERIS FEBRI PRÆHENSVS, OBIIT MANTVÆ
CARPENTANÆ, POSTRIDIE NONAS AVGVSTI ÆTATIS LXVI. ANNO
M.DC LX. SEPVLTVSQVE EST HONORIFICE IN D JOHANNIS PAR-
ROCHIALI ECCLESIA NOCTE, SEPTIMO IDVS MENSIS, SVMPTV
MAXIMO IMMODICISQVE EXPENSIS, SED NON IMMODICIS TANTO
VIRO; HEROVM CONCOMITATV, IN HOC DOMINI GASPARIS FVEN-
SALIDA GRAFIERII REGII AMICISSIMI SVBTERRANEO SARCO-
PHAGO; SVOQVE MAGISTRO PRÆCLAROQVE VIRO SÆCVLIS OM-
NIBVS VENERANDO, PICTVRA COLLACRIMANTE, HOC BREVE
EPICEDIVM JOHANNES DE ALFARO CORDVBENSIS MÆSTVS POSVIT
ET HENRICVS FRATER MEDICVS.

Juana Pacheco mourut le 14 août, huit jours après son mari, et elle fut ensevelie dans le même tombeau. Ils laissaient une fille, mariée au peintre Mazo Martinez. D'après le tableau de famille conservé à Vienne, il paraît qu'ils eurent quatre fils et deux filles; une de ces dernières, probablement la femme de Mazo, était beaucoup plus âgée que les autres enfants, et le tableau en question nous montre aussi un enfant dans les bras de sa nourrice, mais on ne saurait dire si Velazquez en est le père ou le grand-père. Il semble probable que les fils moururent jeunes; l'histoire de l'art en Espagne ne renferme aucune notion à leur égard. S'ils étaient parvenus à l'âge mûr, il est probable qu'un d'eux, tout au moins, aurait adopté la profession de leur père, et le roi, qui avait montré tant de générosité pour le père de Velazquez, n'aurait pas été moins libéral en faveur des descendants de son peintre favori.

Dans le tableau dont nous parlons, Juana Pacheco, vêtue d'une jupe rouge que couvre en partie une sorte de tunique brune, est assise au premier plan dans une vaste chambre; une jolie petite fille s'appuie sur ses genoux, et le reste des enfants est groupé autour d'elle. Derrière, dans l'ombre, deux hommes (un d'eux est peut-être Mazo, l'amoureux ou le mari de la fille aînée) et une nourrice avec son enfant. Dans une alcôve, Velazquez lui-même, debout devant son chevalet, travaille à un portrait de Philippe IV. C'est une des plus importantes productions du maître qui se trouvent hors de la Péninsule; les figures brillent, comme des bijoux, sur le fond sombre; comme fidèle représentation de la vie réelle, il est bien peu de tableaux qui

surpassent celui-ci, et peut-être doit-on le mettre au-dessus des *Meniñas :* les nains et les excentricités de toilette du palais n'ont pas envahi le paisible intérieur de l'artiste, retiré dans son logement de la galerie du Nord.

Les renseignements sur la biographie de Velazquez sont plus détaillés que ceux que l'on possède sur les autres artistes espagnols. Les faits qui se rapportent à sa conduite privée sont dignes des œuvres qui attestent son génie comme artiste. Le récit trop succinct de Pacheco constate quelle était l'affection qu'il avait inspirée aux personnes qui lui tenaient de plus près. Il jouissait de la plus haute estime dans les rangs élevés de la cour ; sa mort causa tout le chagrin que des courtisans peuvent éprouver, et le souverain qu'il avait si habilement servi le regretta sincèrement. Quelques accusations, dont la nature n'est pas connue, imposèrent à son exécuteur testamentaire Fuensalida la nécessité de réclamer de Philippe une audience particulière. Après avoir entendu l'apologie de l'illustre défunt, le roi répondit : — « Je suis persuadé de la vérité de tout ce que vous pouvez dire au sujet des excellentes qualités de Diego Velazquez. »

Quoique ce grand peintre eût passé à la cour la moitié de sa vie, il était prêt à écouter la voix de la reconnaissance et de la générosité ; il n'oublia point, lorsque Olivares fut tombé dans le malheur, les bontés que ce ministre avait eues pour lui. Il est permis de croire que l'ami de l'exilé à Loeches ne fut jamais le flatteur de l'homme d'État tout-puissant à Buen-Retiro. Jamais une basse jalousie n'eut d'influence sur sa conduite à l'égard des autres artistes ; il savait non-seulement apprécier le

mérite de ses rivaux mais encore oublier leurs mauvais procédés à son égard. Son caractère appartenait à cette catégorie heureuse et rare qui combine un haut pouvoir intellectuel avec une force indomptable de volonté et une douceur séduisante.

Il fut l'ami de Rubens, le plus généreux des artistes, et de Ribera, le plus jaloux de tous ; il fut l'ami et le protecteur de Cano et de Murillo, qui furent, après lui, les coryphées de la peinture en Espagne. Carreño de Miranda, le plus habile des peintres de cour qu'il laissa après lui, dut au bon naturel de Velazquez son introduction dans les bonnes grâces du roi. Nommé un des alcades de Madrid, il aurait eu le regret de voir tout son temps absorbé par ses fonctions municipales si Velazquez n'avait pas obtenu qu'il en fût exempté, en considération des travaux dont il fut chargé à l'Alcazar et qui ne tardèrent pas à appeler sur lui l'attention du roi. L'exemple de Velazquez et son influence personnelle firent beaucoup sans doute pour établir cette harmonie qui régna alors à Madrid parmi les artistes et qui contraste si fort avec les scènes d'une discorde sauvage qui agitaient les écoles de Rome et de Naples, lorsque des rivaux, ne se contentant point du pinceau comme instrument de lutte, avaient recours au bâton, au poignard et au poison. Favori de Philippe IV, et de fait ministre pour ce qui regardait les beaux-arts, il remplissait cette fonction avec une pureté et un désintéressement fort rares dans les administrations supérieures ; il était le distributeur sage et généreux des faveurs royales, au lieu de les accaparer avidement pour lui seul, comme bien d'autres l'auraient fait à sa place ;

un service rendu à un artiste moins heureux que lui fut un des derniers actes de son aimable et glorieuse carrière.

De tous les portraits de Velazquez, le plus jeune et le plus beau est celui que présente le tableau de la *Reddition de Breda;* le plus authentique est celui qu'offre le tableau des *Filles d'honneur,* peint lorsque l'artiste était dans sa cinquante-septième année, et lorsqu'il commençait à sentir le poids de l'âge et du travail. Si le cavalier placé derrière le cheval de Spinola est réellement le portrait de Velazquez, la tête de jeune homme, vigoureusement peinte, qui était autrefois au Louvre [1] et qui passait pour offrir l'image de l'artiste, avait reçu une désignation erronée; la galerie royale de Madrid, où le biographe va naturellement chercher d'abord un portrait authentique, ne renferme point une reproduction séparée des traits du peintre qui a le plus contribué à l'éclat de ce musée. Florence possède deux portraits de Velazquez; Munich en a un; dans la collection du comte d'Ellesmere, il s'en trouve un dont le Louvre a possédé une mauvaise copie. La gravure sur bois, que j'ai mise en tête de mon livre, est exécutée d'après une miniature de la main de Velazquez, dont je suis possesseur et qui a fait autrefois partie du cabinet de Sir John Brackenbury.

Il ne reste qu'à mentionner un petit nombre de ses ouvrages qui n'ont pas encore été décrits. En première ligne se place le tableau qui est dans la galerie de la reine d'Espagne, les *Fileuses.* La scène est un vaste ate-

[1] Au musée espagnol. Ce portrait est gravé dans l'*Histoire des peintres.* — W. B.

lier où sont assises deux femmes, une vieille auprès d'un rouet, une jeune faisant un paquet de fil ; près d'elles, trois jeunes filles ; une s'amuse avec un chat. Au fond, dans une alcôve qu'éclaire fortement la lumière venant d'une croisée que n'aperçoit pas le spectateur, deux autres femmes sont debout et déploient une grande pièce de tapisserie devant une dame dont la gracieuse figure rappelle celle qui brille avec éclat dans ce beau tableau de Terburg connu sous le nom de la *Robe de satin*. Mengs a dit de cette composition qu'il semblait que la main n'y avait aucune part et que c'était seulement l'œuvre de la pensée.

Saint Antoine l'abbé et saint Paul l'ermite, également au musée de Madrid, est un tableau digne d'attention, comme étant un des rares sujets de piété traités par Velazquez et comme ayant été, de la part de Sir David Wilkie, l'objet d'une admiration spéciale. Les légendaires racontent qu'à l'époque de la persécution de l'empereur Dèce, un jeune et pieux Egyptien, Paul, s'enfuit dans la Thébaïde et qu'y ayant trouvé une caverne, un palmier et une source dans un endroit retiré, il fut le premier solitaire qui s'établit dans ce désert devenu célèbre. Pendant vingt ans, il n'eut que des dattes pour toute nourriture ; ensuite, un corbeau lui apporta chaque jour, comme à un autre Élie, la moitié d'un pain. Un de ses compatriotes, nommé Antoine, conçut également le projet de se retirer au désert, et son exemple fut si efficace, que les vallées de la Thébaïde se remplirent de couvents et que ses rochers servirent d'asile à une foule d'ermites. Parvenu à l'âge de quatre-vingt-dix ans,

Antoine se laissait aller à certaines idées de vanité, lorsqu'il lui fut révélé qu'au loin, dans le désert, vivait un autre ermite, bien plus vieux et bien plus saint que lui. Il prit aussitôt son bâton, se mit en marche et, grâce aux bons offices d'un centaure et d'autres monstres de bonne volonté, il trouva la caverne où le modèle des anachorètes vivait depuis près d'un siècle. Les deux patriarches se reconnurent, par suite d'une intuition divine, et, tandis qu'ils priaient et qu'ils conversaient ensemble, le corbeau qui depuis soixante ans avait apporté un pain, arriva, tenant en son bec deux pains, la circonstance étant exceptionnelle. Paul, sentant que sa fin approchait, pria son hôte d'aller dans un couvent assez éloigné chercher un manteau qui avait appartenu à saint Athanase, et, quand Antoine revint, il trouva le bon vieillard mort et encore à genoux. Après avoir récité les prières habituelles, il ensevelit le corps avec l'aide de deux lions qui creusèrent une fosse avec leurs griffes [1].

Dans le tableau de Velazquez, les deux vieillards sont assis à l'entrée de la caverne ; Paul est couvert d'une draperie blanche, celle d'Antoine est brune ; tous deux ont les yeux levés vers le ciel et paraissent en oraison. Le palmier s'élève au-dessus des rochers ; le corbeau avec ses pains plane dans l'air. De même que dans les vieux tableaux, des événements survenus à des moments dif-

[1] Voir la *Légende dorée*, la *Fleur des saints* et les divers hagiographes. Velazquez n'a pas eu l'attention de placer la croix en forme de T, qui devrait se montrer sur l'épaule gauche de saint Antoine, ainsi que l'explique Ayala dans son *Pintor christianus eruditus*, ouvrage que j'ai déjà cité.

férents sont retracés sur la même toile. Au loin, dans un chemin tortueux, on aperçoit Antoine s'adressant, pour demander la route qu'il faut suivre, d'abord à un centaure, ensuite à un monstre cornu et à pied fourchu, comme Satan lui-même ; on le voit aussi frappant à la porte de la caverne et enfin donnant, avec l'assistance des deux lions, la sépulture à Paul. Le tableau est exécuté avec une puissante énergie ; quelques couleurs sobrement employées suffisent pour produire un grand effet ; l'esquisse originale a fait partie de la galerie du Louvre [1].

Le *Couronnement de la Vierge*, autre ornement fort précieux de la galerie royale d'Espagne, fut destiné, dans le principe, à orner l'oratoire de la reine Isabelle. Les figures n'ont guère que le tiers de la grandeur naturelle. Assise sur un trône de nuages, Marie, les yeux baissés, reçoit une couronne de fleurs que le Père Eternel et Notre-Seigneur posent sur sa tête. Les traits gracieux de cette madone, et les chérubins qui voltigent au-dessous de ses pieds, semblent indiquer une tendance à imiter le Corrége, et les draperies bleues et rouges ont un éclat qui n'est pas habituel dans le coloris de Velazquez.

Le tableau de *Saint François Borgia*, dans la galerie du duc de Sutherland (à Londres), a toute la beauté des sujets historiques dans lesquels l'artiste a le mieux réussi. L'austère sainteté de ce duc de Gandia n'est pas moins extraordinaire, quoiqu'elle soit peut-être moins connue, que l'inconduite de ses ancêtres. Chef d'une grande et ancienne maison, cousin et favori de Charles-

[1] Galerie espagnole, n° 286.

Quint, le miroir de la chevalerie, l'idole des femmes, il renonça, à la fleur de son âge, à une position bien plus digne d'envie que le trône d'où son illustre parent descendit volontairement dans sa vieillesse, et, prenant l'humble robe du jésuite, il passa vingt ans à prêcher l'évangile, à mortifier son corps et à refuser la pourpre romaine dont les papes et les princes menaçaient continuellement de le revêtir. La vue de l'impératrice Isabelle dans son linceul, et la perte de sa femme, enlevée par une mort prématurée, furent les motifs qui lui firent abandonner les camps et la cour, pour se jeter dans le cloître[1]. Velazquez l'a représenté au moment où il quitte un genre de vie pour en embrasser un autre. Il descend de cheval, pour la dernière fois, et se présente à la porte du collége des jésuites, à Rome. Accompagné de deux jeunes gens, il s'incline profondément devant Ignace de Loyola, qui, suivi de trois religieux, s'avance pour le recevoir. Les têtes du duc et de ses compagnons sont d'un grand mérite ; celle d'Ignace, dont on remarque le front élevé et chauve, respire l'énergie intellectuelle et le sombre enthousiasme qui animaient ce vigoureux défenseur de l'ancienne foi. Un des Pères qui l'accompa-

[1] Le docteur Joseph Rios, dans un discours en l'honneur du saint, nous informe que « la mayor cruz del nuestro duque fueron los capellos que le amenazaron toda sa vida. » (*El Arbol grande de Gandia, S. Francisco Borja, oracion en la colegial y en la fiesta de dicha ciudad*, Valencia, 1748, in-4°, p. 18). On trouve de curieux détails sur la vie et les austérités de Borgia dans Ribadeneira, *Fleurs des vies des saints*, t. II, p. 676. J'ai donné des renseignements étendus sur son compte dans la *Vie de Charles-Quint après son abdication*, Londres, 1852, p. 77.

gnent est cependant trop gras, trop frais, pour un des premiers jésuites. Il y a une singulière absence de coloris dans ce tableau, les vêtements du duc étant blancs et ceux des religieux bruns, sans que rien ne relève les murailles grises du couvent. Quoique cette composition offre un puissant intérêt et qu'elle révèle un véritable talent, on ne saurait la ranger sur la même ligne que les autres grands tableaux de Velazquez. Ni Palomino, ni Cean Bermudez n'en ont fait mention, mais il faisait partie des œuvres d'art que Soult avait prises en Espagne. Peut-être avait-il été exécuté par ordre du cardinal-archevêque Borja, pour décorer les salles du château de Gandia, ou bien à la demande de Pacheco, pour ses amis les jésuites de Séville.

Rien n'empêche de regarder comme probable que Velazquez ait traité un pareil sujet; toutefois son style habituel ne se révèle pas avec assez de force pour qu'on range ce tableau parmi les productions authentiques de l'artiste. L'auteur, quel qu'il ait été, peignit, on peut le supposer, comme pendant, l'ouverture du cercueil de l'impératrice Isabelle, avant que le corps fût déposé dans le souterrain de Grenade. Dans l'église collégiale de Logrono et dans la chapelle de Saint-François Borja, il y a deux misérables toiles sans aucun mérite : l'une est une copie du tableau que possède la galerie Sutherland, l'autre représente la scène que nous venons d'indiquer, et qui eut une si grande influence sur la conversion du saint[1].

[1] Ils y étaient du moins lorsque je visitai cette église le 17 avril 1849.

Velazquez a laissé un grand nombre de tableaux fort remarquables, contenant chacun une seule figure. Le comte de Pourtalès possède dans sa collection, à Paris, un excellent échantillon de ces études ; on lui donne le nom de *Roland mort* [1]. C'est un guerrier étendu au-dessous d'un sombre rocher, avec une main sur son cœur, l'autre sur la poignée de son épée, et, du champ d'honneur, élevant vers le ciel ses fiers regards. Le *Solliciteur (el Pretendiente)*, dans la galerie royale de Madrid, est d'un caractère tout placide : vêtu de noir et sans luxe, il présente une pétition ; il s'incline profondément et avec l'air d'un homme habitué aux refus. Cette race de coureurs de places, qui trouvent plus commode de mendier que de travailler, a toujours été un fléau de la cour d'Espagne ; leur pauvreté et leur orgueil, leurs demandes rédigées en style pompeusement exagéré et prodigieusement longues, les dîners qu'ils cherchent et ne trouvent pas, leur peu de familiarité avec du linge propre, tout cela est matière à plaisanteries déjà fort anciennes, et Velazquez eut d'amples occasions pour se livrer, dans les antichambres royales et ministérielles, à des études approfondies sur cette race [2]. On trouve dans la même gale-

[1] Cette superbe peinture vient d'être vendue avec l'ensemble des collections Pourtalès. Voir le Catalogue, à l'Appendice. — W. B.

[2] Peu de temps après l'arrivée de l'artiste à Madrid, don Francisco Galáz y Varahona écrivit un traité spécial de l'art de solliciter des places : *Paradoxas en que (principalmente) persuade á un pretendiente á la quietud del animo, dirigido al conde de Olivares*, Madrid, 1625, in-4°, avec un frontispice gravé par Schorquens. Les

rie deux ouvrages d'un rare mérite : le portrait d'un sculpteur (on suppose que c'est Alonso Cano), et celui d'un gentilhomme à cheveux gris, couvert d'une riche armure; signalons aussi une vieille dame, tenant à la main un livre de prières, et reproduite avec ce brillant qui est particulier à Rembrandt. Le portrait en pied d'un personnage désigné sous le nom de l'alcade Ronquillo [1] est également une belle figure isolée; ce tableau, rapporté d'Espagne par Sir David Wilkie, appartint ensuite à M. James Hall.

La collection particulière du feu roi de Hollande, à La Haye, possédait le buste d'une dame vêtue de noir, avec une fraise, visage d'une beauté remarquable, mais, selon l'usage du temps, altéré par l'excès du fard. Portrait en pied d'une charmante petite fille aux blonds cheveux, une infante, ou tout au moins une *menina*, ri-

solliciteurs ne furent point découragés et ils n'entendirent point être réduits, pour tout potage, à des *paradoxas*, car ils étaient aussi nombreux que jamais à l'époque de Charles IV (*Lettres* de Doblado, p. 375), et il en subsiste encore.

[1] Cean Bermudez mentionne, parmi les tableaux du Musée royal de Madrid, un vieillard avec une fraise, appelé l'alcade Ronquillo, et que Goya a gravé à l'eau-forte. N'ayant jamais rencontré cette gravure, je ne saurais dire si elle reproduit le portrait que possédait M. Hall; cet amateur me dit que Wilkie avait toujours donné à ce personnage le nom de Ronquillo. L'histoire d'Espagne mentionne un alcade Ronquillo qui prit une part vigoureuse dans la guerre des communes (en 1522); il est évident que ce n'est pas lui que Velazquez a voulu reproduire; mais nous trouvons aussi Antonio Ronquillo, mort vice-roi de Sicile en 1651, et père de Pedro Ronquillo qui, vers la fin du dix-septième siècle, fut ambassadeur de Sa Majesté Catholique à Londres.

chement vêtue de satin vert, et tenant à la main un éventail de plumes d'autruche.

Le plus beau tableau de chasse qu'ait peint Velazquez est la *Chasse au sanglier*, qui décorait autrefois le palais de Madrid. Ferdinand VII en fit présent à lord Cowley, alors ambassadeur d'Angleterre auprès de la cour d'Espagne, et celui-ci le vendit 2,200 livres sterling à la Galerie nationale [1]. La scène se passe dans le parc du Pardo, dans un endroit appelé le *Hoyo*, vallon encaissé entre des coteaux escarpés, couverts de chênes. Au centre de cet espace est une enceinte circulaire formée de murailles de toile; Philippe IV et quelques cavaliers de sa suite déploient leur adresse dans l'art de tuer des sangliers; des dames assises en sûreté dans de lourds carrosses bleus, aux formes antiques, assistent à cette boucherie. Le roi aimait passionnément la chasse; il maniait son cheval et sa lance avec autant de hardiesse que de dextérité. A l'âge de treize ans, monté sur son petit cheval Guijarrillo, il tua un sanglier, en présence de son père et de la fille de France qu'il devait épouser; il poursuivait sa proie sans que les accidents du terrain le plus escarpé et le plus périlleux pussent l'arrêter, et il disait, pour justifier ses habitudes de casse-cou, que les rois devaient être aussi vaillants dans leurs actions qu'ils étaient puissants dans leurs injonctions [2].

[1] Il nous semble que ce procédé d'un grand personnage vendant à son pays ce qu'un roi lui a donné en raison de ses fonctions publiques, manque tout à fait de noblesse et de dignité. — G. B.

[2] *Origen y dignidad de la Caça, al conde-duque de San Lucar la Mayor,* por Juan Mateos, ballestero principal de Su Magestad. Ma-

Ce tableau représente le roi, monté sur un cheval bai et recevant le sanglier sur sa *media luna,* épieu garni d'un croissant d'acier. Près de Sa Majesté, à gauche, et montant aussi un cheval bai, est le comte-duc d'Olivares, dont le devoir, comme grand-écuyer, était de se tenir auprès de la personne royale ; derrière le ministre, un cavalier sur un cheval blanc offre quelque ressemblance avec le cardinal-infant don Fernando, le vaillant primat des Espagnes. Plus loin, à une distance respectueuse, un homme âgé est monté sur un cheval blanc à longue crinière ; un observateur attentif remarquera de la similitude entre ses traits et ceux de Juan Mateos, *ballestero* ou veneur de Sa Majesté, tels qu'ils figurent au frontispice du livre curieux que nous venons de citer. Vers le centre du tableau caracole un groupe de cinq cavaliers ; à droite, cinq autres environnent un sanglier que deux chiens saisissent au milieu d'un nuage de poussière. La dame dans le second carrosse, à partir du tableau, semble destinée à représenter la reine Isabelle.

Les figures en dehors du cercle sont groupées avec beaucoup d'habileté et d'effet ; elles offrent le spécimen le plus brillant du style de Velazquez ; les individus réunis autour du chien blessé, les gardes tenant en lesse des relais de chiens, les spectateurs en guenilles, le vieux paysan avec son large chapeau et son vaste manteau de ce gros drap brun qni est l'étoffe nationale, l'ecclésiastique vêtu de noir qui s'entretient avec les cavaliers en

drid, 1634, in-4°; on trouve au chapitre vii de cet ouvrage, fol. 11 et 12, des détails sur quelques-uns des exploits de Philippe IV à la chasse.

costume gris et écarlate, les postillons avec leurs mules, tout cela forme un ensemble plein de coloris, de caractère et de vie. Un peintre anglais, qui, plus que tout autre artiste vivant, a été pénétré de l'esprit de Velazquez, a remarqué avec raison, au sujet de ce tableau, qu'il n'avait jamais vu « un art si ample sur un aussi petit espace [1]. » Une assez bonne copie de cette admirable composition est au musée de Madrid; elle témoigne de ce que l'Angleterre a gagné et de ce que l'Espagne a perdu [2].

Les paysages de Velazquez suffiraient seuls pour lui

[1] Lettre de M. (maintenant Sir) Edwin Landseer à M. (maintenant Sir) C. L. Eastlake, insérée (page 18) dans les Documents relatifs à l'administration de la Galerie nationale en 1845-46 et aux ordres donnés pour le nettoyage des tableaux, documents soumis à la Chambre des communes, par suite d'une proposition faite par M. Hume, le 26 janvier 1847.

[2] Catalogue du musée de Madrid, n° 68. Dans le catalogue de 1828, ce tableau (n° 29) était attribué à Velazquez lui-même. La peinture ci-dessus décrite fut, en 1853, l'objet d'un débat assez curieux devant un comité de la Chambre des communes, chargé d'examiner l'administration de la Galerie nationale. Le président de l'Académie royale exposa, comme un exemple de la maladresse des restaurateurs de tableaux, que cette peinture avait tellement souffert dans les mains d'un de ces barbouilleurs, que M. George Lance, peintre renommé pour le genre de nature morte, avait été appelé afin de le réparer ou, en réalité, de le repeindre. M. Lance, interpellé devant la commission, convint franchement du fait. Il dit qu'une vingtaine d'années auparavant, la *Chasse au sanglier* était entre les mains d'un nettoyeur de tableaux, nommé Thane, qui la fit rentoiler, mais cette opération réussit si mal, que la peinture, se détachant de la toile, tombait par larges plaques. Le pauvre homme était désespéré; la nuit, dans ses rêves, le tableau détérioré lui apparaissait sous la forme d'un squelette; il serait devenu fou, si M. Lance

assigner un rang parmi les peintres. « Le Titien, dit Sir David Wilkie, paraît avoir été son modèle, mais il a aussi la largeur et l'effet pittoresque qui distinguent Claude et Salvator Rosa. » Ses tableaux sont « trop abstraits pour offrir beaucoup de détails ou de traits d'imitation, mais il eut le même soleil que celui que nous voyons, le même air que celui que nous respirons, l'âme et l'esprit de la nature [1]. » Ses études d'après les jardins d'Aranjuez sont en ce genre les vues les plus agréables qu'on ait jamais confiées à la toile. Lord Clarendon possède un petit tableau représentant l'ancienne Alameda, ou promenade

n'eût promis de venir à son secours. Pendant six semaines, l'artiste anglais travailla sur les ruines de l'œuvre castillane, pansant ici une blessure, remplissant là un vide, retouchant les arbres, l'herbe, le ciel, les figures, donnant des chevaux aux cavaliers ou des cavaliers aux chevaux, et ajoutant de son propre fait un groupe de mules. La besogne faite, il eut, quelque temps après, la satisfaction d'être vigoureusement contredit par deux des plus éminents nettoyeurs de tableaux à Londres, pour s'être hasardé à dire, lorsque le tableau fut exposé à l'Institution britannique, qu'il semblait avoir été retouché. La commission se réunit un autre jour devant le tableau lui-même, et alors M. Lance convint que, ses souvenirs ayant été affaiblis par le temps qui s'était écoulé depuis l'opération, il avait pu exagérer l'importance du travail qu'il avait fait. Il reconnut qu'une grande partie du tableau original existait encore, et, quant au groupe de mules, les dos, les cous, les oreilles des animaux indiqués par Velazquez n'étaient point effacés et avaient guidé la main du restaurateur. Ainsi finit une histoire qui avait amusé la ville pendant un ou deux jours, lorsqu'on répétait que le tableau acheté par les administrateurs de la Galerie, comme l'œuvre du van Dyck castillan, était de fait dû au pinceau du van Huysum anglais.

[1] *Vie de Wilkie*, t. II, p. 509, 524.

publique de Séville, avec ses deux colonnes d'Hercule [1] et ses allées d'arbres remplies de promeneurs, tout brillants de vie, tout animés. Une répétition de cette composition, sur une plus grande échelle, mais d'un mérite inférieur, a fait partie du musée espagnol du Louvre.

C'est encore lord Clarendon qui est propriétaire d'un autre tableau représentant une vue prise dans le parc du Pardo; Philippe IV, en costume de chasse, un chapeau blanc sur la tête, porte son fusil à son épaule, avec sa gravité habituelle et son phlegme accoutumé. Quelquefois Velazquez reproduit ces sites sauvages qu'aimait Salvator Rosa; il se plaît à représenter ces rocs escarpés, ces arbres mutilés par le temps et par la foudre; le Louvre possédait en ce genre une belle composition, dans le tableau qui représente une chasse près de l'Escurial : le palais est vu de loin, éclairé des rayons du soleil couchant [2]. L'artiste a aussi laissé quelques vues de Venise, touchées avec beaucoup d'esprit [3], et des dessins de monuments antiques qui semblent inspirés par l'aspect de Rome; ce sont des souvenirs des promenades faites au clair de la lune dans les jardins des Colonna et des Médicis. Les premières esquisses de ses productions étaient,

[1] Ces colonnes, qu'on suppose avoir fait partie d'un ancien temple d'Hercule, furent trouvées près de l'hôpital de Sainte-Marthe, et elles furent placées, dans l'endroit où on les voit encore, en 1574, année de la plantation de l'Alameda. (Ortiz de Zuñiga, *Annales de Séville*, p. 543). On les appelle *los Hercules*. (*Noticia de los Monumentos de Sevilla*, Séville, 1842, in-8°, p. 44.

[2] Galerie espagnole, n° 289.

[3] Cook, *Sketches*, t. II, p. 195.

selon Cean Bermudez, exécutées à l'aquarelle ou avec une plume grossière. Ces esquisses sont maintenant rares et d'une grande valeur. Il y en avait quatre dans la collection Standish au Louvre, et le Cabinet des Estampes, au Musée britannique, en possède trois.

Nul artiste du dix-septième siècle n'a égalé Velazquez comme variété du talent. Il essaya tous les sujets et il réussit en tous. Rubens voulut être tout aussi universel et il fut plus fécond, mais il ne cessa de se montrer un Flamand attaché à la terre. Soit qu'il traite l'histoire sacrée de Bethléem ou une fable de la mythologie grecque, soit qu'il retrace un épisode de la vie de Henri IV, il présente toujours les mêmes visages et les mêmes formes. Même dans ses portraits, l'individualité des personnages fait défaut; ses hommes sont généralement des bourgmestres; ses femmes sont toutes, comme Junon, « avec des yeux de bœuf, » ce qu'il paraît avoir regardé comme essentiel à la beauté. Les Vierges de ses tableaux d'église sont les sœurs des nymphes de ses compositions allégoriques; ses apôtres et ses centurions ont un regard lascif, tout comme ses satyres, et lorsqu'il retrace les traits de saint Pierre, il lui donne une ressemblance avec Silène. Grand dans ses projets, vigoureux dans ses inventions, ses grandes compositions sont majestueuses et imposantes. Semblable à Anthée, il marche sur la terre comme un géant, mais sa force l'abandonne lorsqu'il veut s'élever à représenter la dignité intellectuelle, la pureté et la grâce céleste.

Velazquez, il faut en convenir, essaya rarement d'aborder les régions les plus hautes de l'art. Parmi le petit

nombre de sujets religieux qu'il a traités, il en est qu'il a, de propos délibéré, représentés comme des scènes de la vie réelle et familière; c'est ainsi qu'il a exécuté le *Vêtement de Joseph,* l'*Adoration des bergers,* et ce vigoureux *Saint Jean-Baptiste,* l'un de ses premiers ouvrages, qui a fait partie autrefois de la collection de M. Williams à Séville, et qui, passant ensuite dans celle de M. Standish, a figuré au Louvre [1]. Dans le *Christ à Emmaüs,* composition où se révèle une rare vigueur, qui était également au Louvre et qui orne maintenant la collection de lord Breadalbane, les deux disciples assis à table avec Notre-Seigneur sont deux paysans que vous reconnaîtrez parmi les ivrognes qui entourent Bacchus dans les *Borrachos.* Nous avons déjà dit à quel point il a manqué d'atteindre le but vers lequel il tendait, lorsqu'il a produit le malheureux Apollon des *Forges de Vulcain.* Mais le *Crucifiement* du couvent des religieuses de San-Placido montre qu'il était capable de traiter un sujet imposant et solennel; c'est une preuve de ce qu'il aurait pu faire, si sa vocation l'eût porté à peindre les saints de la légende plutôt que les pêcheurs de la cour. La majeure partie des tableaux de piété qu'il peignit dans sa jeunesse, lorsqu'il vivait parmi les ecclésiastiques de Séville, sont aujourd'hui détruits ou oubliés; on ignore ce que sont devenus la *Vierge de la Conception* et *Saint Jean écrivant l'Apocalypse,* peints pour les carmélites de Séville; *Job et ses amis,* autrefois à la Chartreuse de Xeres [2], et

[1] Catalogue, n° 133, et Catalogue de vente à Londres, 1853, n° 93. Dans l'un et l'autre de ces catalogues, ce tableau est indiqué comme une production de l'école de Murillo.

[2] Ponz, t. XVII, p. 279, dit qu'au premier abord il prit ce tableau

la *Nativité de Notre-Seigneur*, détruite en 1832 dans l'incendie qui dévora la maison capitulaire de Plasencia [1].

Velazquez fut presque le seul artiste espagnol qui entreprit de dessiner les charmes nus d'une Vénus. Fort de l'influence qu'il possédait à la cour et près du saint-office, il s'aventura, sur la demande du duc d'Albe, à marcher dans une voie interdite, et il représenta la déesse des Amours couchée, le dos tourné et la figure réfléchie dans un miroir; c'était le pendant d'une Vénus peinte par le Titien dans une autre attitude [2]. Les deux tableaux sont venus en Angleterre après la guerre de l'Indépendance. La Vénus du Titien est, à ce qu'on prétend, retournée en Espagne, tandis que celle de Velazquez, payée 500 livres sterling, d'après le conseil de Sir Thomas Lawrence, est entrée dans la collection de M. Morritt, à Rokeby dans le Yorkshire, où elle est encore [3]. Peinte dans la manière la plus heureuse du maître, la déesse repose sur un lit de couleur pourpre, au pied duquel un

pour une composition de Luca Giordano, peinte à l'imitation de Velazquez.

[1] *Hand-Book* (Guide du voyageur en Espagne), p. 550.

[2] Ponz, t. V, p. 317. M. Buchanan (*Memoirs of Painting*, t. II, p. 243) dit que les deux Vénus appartenaient au prince de la Paix lorsqu'elles vinrent en Angleterre, et qu'on les évaluait 4000 guinées. M. Buchanan commet d'ailleurs une grave erreur en avançant que Velazquez peignit un superbe portrait de Clément XIII; ce pontife monta sur le trône de Saint-Pierre tout juste quatre-vingt-dix-huit ans après la mort de l'artiste. Peut-être l'écrivain anglais a-t-il voulu parler de Clément IX.

[3] Cette peinture extraordinaire a été exposée à Manchester. Voir, à l'Appendice, le Catalogue de l'œuvre.— W. B.

Amour agenouillé tient un miroir entouré d'un cadre d'ébène et dans lequel se reproduit faiblement le visage de sa mère, qu'on ne voit autrement qu'en profil. Près d'elle pend un voile vert, et derrière le groupe un rideau cramoisi enrichit et clôt la composition.

On dit aussi que Velazquez peignit les danses nationales de l'Espagne, sujet curieux et délaissé. On lui a attribué six petites études de ce genre qui ornaient jadis le palais royal de Madrid [1]. Nul artiste n'a jamais suivi la nature avec une fidélité plus orthodoxe; ses cavaliers sont aussi naturels que ses rustres; il n'a jamais raffiné ce qui était vulgaire, et il n'a jamais rendu vulgaire ce qui était raffiné [2]. « Dans la peinture d'un portrait intelligent, il est presque sans rivaux, » a dit Wilkie [3]. Un autre judicieux critique anglais a eu raison d'écrire : « Ses portraits déjouent la description et la louange; il retraçait l'âme de ses modèles : ils vivent, ils respirent, ils sont prêts à sortir de leurs cadres [4]. »

De pareils portraits sont l'histoire réelle. Nous connaissons Philippe IV et Olivares aussi bien que si nous les avions rencontrés dans les avenues du Pardo, avec Digby et Howell, et peut-être les jugeons-nous plus favorable-

[1] Buchanan, t. II, p. 244. Ces compositions sont aujourd'hui dispersées.

[2] Il est impossible de mieux apprécier Velazquez, qui est à la fois le peintre le plus réaliste et le plus distingué.— W. B.

[3] *Vie*, t. II, p. 505. Wilkie fut très-frappé et très-satisfait de la grande ressemblance qu'il trouva entre le style de Velazquez et celui de Sir Henry Raeburn. A Edimbourg, dit-il, les têtes de l'Espagnol seraient attribuées à l'Écossais, et ce serait l'inverse à Madrid.

[4] *Penny Cyclopædia* article *Velazquez*.

ment. Sous le pinceau de l'artiste, les chevaux que montent le roi et le ministre partagent le plaisir et l'orgueil de leurs cavaliers, et nous sommes à même d'apprécier la race chevaline de Cordoue au dix-septième siècle, tout comme si nous avions vécu parmi les maquignons de l'Andalousie. Et ce peintre des rois et des chevaux a été comparé, comme paysagiste, à Claude; comme peintre de scènes populaires, à Teniers; les fruits qu'il a reproduits égalent ceux de Sanchez Cotan ou de van Kessel; ses poules peuvent disputer le prix à celles de Hondekoeter, et ses chiens sont bien en état de livrer bataille aux chiens de Snyders.

Le poëte Quevedo a célébré dans ces vers le peintre qui fut son ami :

> Por tí el gran Velazquez ha podido
> Diestro quanto ingenioso,
> Ansí animar lo hermoso,
> Ansí dar á lo mórbido sentido
> Con las manchas distantes,
> Que son verdad en él, no semejantes.
> Si los afectos pinta;
> Y de la table leve
> Huye bulto la tinta desmentida
> De la mano el relieve.
> Y si en copia aparente
> Retrata algun semblante, y ya viviente
> No le puede dexar lo colorido,
> Que tanto quedo parecido,
> Que se niega pintado, y al reflexo
> Te atribuye que imita en el espejo.

CHAPITRE X

Peignant presque exclusivement pour le roi d'Espagne, Velazquez a laissé peu de tableaux ailleurs que dans les palais de Madrid et à l'Escurial. Quelques portraits exécutés à Rome ou présentés par Philippe IV, soit à d'autres souverains, soit à ses augustes parents à Vienne, furent les seuls indices du talent du grand artiste qui se montrèrent hors de la Péninsule. Avant le dix-neuvième siècle, il n'était donc guère connu en deçà des Pyrénées que comme un artiste fort estimé dans son pays natal. La longue et brune figure de Philippe IV se montrait dans quelques galeries et était signalée comme due au pinceau de Velazquez; mais ce prince, peu intéressant et n'éveillant point de souvenirs historiques, n'inspirait pas une grande curiosité au sujet de son peintre. Van Dyck avait été mieux traité de la fortune lorsqu'il avait eu à reproduire la belle et mélancolique figure de Charles Ier, dont la destinée avait été si tragique. L'invasion des Français en

Espagne[1] fit sortir de leur retraite séculaire bien des ta-
bleaux qui furent dispersés dans toute l'Europe. Joseph
Bonaparte avait peu de goût pour l'art espagnol; il se
préoccupa donc assez peu d'enlever aux palais des Bour-
bons les chefs-d'œuvre de Velazquez et de Murillo. Le
Porteur d'eau de Séville fut la seule peinture de Velazquez
qu'on trouva dans les fourgons abandonnés à Vittoria.
Soult, Sébastiani et d'autres amateurs eurent peu d'oc-
casions d'enrichir leurs collections avec les œuvres de ce
maître; elles sont donc restées en Espagne; elles se trou-
vent rarement dans les galeries de l'Europe et dans les
salles de vente de Paris et de Londres. Les prix qu'ont
obtenus dans les enchères publiques certains tableaux de

[1] Ici encore le traducteur, dans un long passage, a cru devoir changer les phrases et le sens du livre de M. Stirling. Il nous semble tout simplement juste de restituer le texte d'un auteur à qui la librairie française emprunte une publication. On lit dans l'ouvrage de M. Stirling : « The temporary occupation of the spanish throne by the Buonapartes, opening a new field of robbery to Soult and his brothers plunderers, produced, among other results, a wide diffusion of spanish pictures over Europe. Joseph Buonaparte, however deficient in other qualities, was endowed in full measure with the catholic rapacity of his race; but he did not care for spanish art, and therefore in robbing the palace of the Bourbons he spared the works of Velazquez and Murillo. The *Water-Carrier of Seville* was the only picture by Velazquez found in his carriage at Vittoria. The marshals, already gorged with plunder, had no time to glean after their chief; and neither Soult or Sebastiani, who afterwards became so eminent as dealers in pictures, had much opportunity of enriching their magazines with specimens of Velazquez. By these accidents, his pictures have been saved to Madrid..., » et elles se rencontrent encore rarement dans les galeries de l'Europe..., etc. — W. B.

Velazquez ne sont donc pas aussi élevés que ceux auxquels sont arrivées des productions d'artistes plus connus des marchands. Nous citerons quelques-unes de ses adjudications :

1825. Portrait en pied de *Philippe IV*, 7,920 francs; vente La Perrière à Paris.
Portrait en pied d'*Olivares*, 11,520 francs.
1843. Une *Dame avec un éventail* (gravé par Leroux), 12,750 francs; vente Aguado.
1846. La *Chasse au sanglier*, vendue de gré à gré 2,200 livres sterling par lord Cowley aux administrateurs de la Galerie nationale à Londres.
1849. Portrait de *don Pedro Moscoso de Altamira* (authenticité douteuse), vendu de gré à gré par M. Callery au gouvernement français 4,500 fr.; au Louvre.
1850. Portraits en pied de *Philippe IV* et d'*Olivares* (ce sont ceux de la vente La Perrière), achetés par l'empereur de Russie à la vente de Guillaume II, roi des Pays-Bas, faite à La Haye, et revenant à 88,253 francs.
1851. *Une Réunion d'artistes*, vendu de gré à gré au gouvernement français par M. F. Laneuville, pour 6,500 francs; au Louvre.
1853. *Philippe IV*, 250 livres sterling à la vente de la Galerie espagnole de Louis-Philippe, n° 78.
Olivares, 300 livres sterling, même vente, n° 151. Beau tableau, mais d'une authenticité très-contestable.

La *Reine Isabelle*, 300 livres sterling; n° 249.

L'*Adoration des Bergers*, 2,050 livres sterling, n° 250. M. Ford m'informe que ce tableau avait été, en 1832 ou 1833, acheté au comte d'Aguila et payé 4,800 livres sterling.

Notre-Seigneur à Emmaüs, 235 livres sterling, n° 251.

Vue de l'Escurial, 490 livres sterling, n° 491.

L'*Infant Balthazar Carlos*, 1,600 livres sterling; collection Standish, n° 212.

Les élèves que Velazquez laissa après lui furent en petit nombre, et aucun d'eux ne s'est montré son rival.

Juan de Pareja, un des plus habiles, et qui a obtenu quelque renommée, comme ayant été l'esclave de Velazquez, était né à Séville en 1606. Ses parents appartenaient à cette race vouée à la servitude, alors nombreuse en Andalousie, et qui descendait des nègres amenés en grand nombre en Espagne par les Morisques, au seizième siècle. Les traits africains et la couleur de la peau du fils attestent que les auteurs de ses jours étaient des mulâtres, ou que, du moins, un d'eux était de race noire. On ignore s'il appartenait à Velazquez par achat ou par droit d'héritage; mais, dès 1623, année où il l'accompagna à Madrid, il était à son service. Après avoir été employé pour nettoyer les pinceaux, broyer les couleurs, préparer la palette et faire les divers travaux de l'atelier, vivant entouré de tableaux et de peintres, Pareja acquit la connaissance pratique des procédés de l'art; il voulut voir s'il saurait y réussir. Il étudia les procédés de son

maître, et il copia ses tableaux avec l'empressement d'un amant et la circonspection d'un conspirateur. Pendant ses voyages en Italie à la suite de Velazquez, il saisit toutes les occasions de se perfectionner, et il finit par devenir un artiste de mérite. Mais, telle était la réserve de son caractère, tel était le soin avec lequel il cachait sa chandelle sous son boisseau, qu'il était revenu de son second voyage à Rome et qu'il avait atteint l'âge assez avancé de quarante-cinq ans, avant que son maître soupçonnât qu'il était capable de faire usage des pinceaux qu'il nettoyait.

Lorsque Pareja voulut enfin déposer le voile dont il se couvrait, il fit en sorte que ce fût la main du roi qui le déchirât. Il termina avec un soin tout particulier un petit tableau, et il le plaça dans l'atelier de son maître, en le tournant du côté de la muraille. Un tableau disposé de la sorte pique la curiosité et il attire l'œil d'un visiteur bien plus vite que s'il était mis en toute évidence. Lorsque Philippe II rendait visite à Velazquez, il ne manquait jamais de faire mettre sous ses yeux l'œuvre médiocre ou parfaite qui occupait une semblable position. Sa Majesté tomba donc aussitôt dans le piége qui était tendu devant elle; le tableau lui plut; elle demanda qui était l'auteur. Pareja avait eu soin de se tenir auprès du roi; il tomba aussitôt à genoux, avoua sa faute et implora la protection royale. Le monarque était bon homme; il se tourna vers Velazquez, et il dit : « Tu vois qu'un peintre tel que celui-ci ne saurait demeurer esclave. » Pareja baisa la main royale et se releva; il était libre. Son maître lui donna un certificat d'affranchissement et prit comme élève le

broyeur de couleurs. Pareja ne fut point ingrat ; il resta au service de Velazquez jusqu'à la mort de celui-ci, et il passa ensuite auprès de la fille de l'artiste, femme de Mazo Martinez. Sa vie prit fin en 1670. Le portrait de Pareja, peint par Velazquez, représente un mulâtre d'un air intelligent, aux yeux vifs, ayant le nez épaté, les lèvres grosses, les cheveux crépus, caractéristiques de sa race ; il est vêtu d'une jaquette d'un vert foncé, et il porte autour du cou une collerette blanche et tombante. C'est peut-être ce tableau qui valut à Velazquez l'honneur d'être admis dans l'Académie de Saint-Luc. Lord Carlisle possède (au château Howard, dans le Yorkshire) une tête d'un homme de couleur, exécutée par la même main, portrait qu'on pourrait regarder comme celui de Pareja. On voit aussi dans cette collection un portrait en pied de la reine Marianne, assise et en costume de veuve ; il est attribué à l'affranchi ; mais il y a plus de vraisemblance à le mettre sur le compte de son condisciple Mazo Martinez.

La galerie royale d'Espagne ne possède qu'un seul grand tableau de Pareja, *la Vocation de saint Mathieu*. La composition est bonne ; l'exécution révèle une imitation patiente et heureuse du coloris et du style de Velazquez. Notre-Seigneur et ses disciples portent la robe flottante des Juifs ; les receveurs des impôts ont un costume moderne et des bottes à éperons, tout comme des cavaliers espagnols. La figure basanée que l'on voit à l'extrême droite est un portrait du peintre, et le riche tapis de Turquie qui couvre la table, les bijoux placés dessus, sont terminés avec toute la minutieuse patience d'un Hollandais. La galerie impériale de Saint-Pétersbourg possède également un

échantillon de l'habileté de l'esclave de Velazquez. C'est le portrait d'un provincial d'un ordre religieux ; il est vêtu d'une robe de couleur sombre, et il tient en ses mains un livre. Pareja réussissait surtout dans le portrait, et Palomino mentionne celui qu'il fit d'un artiste nommé Joseph Rates. La vigueur qui se montrait dans cette œuvre était telle, qu'on la prit souvent comme étant sortie des mains de Velazquez lui-même.

Juan Bautista del Mazo Martinez était né à Madrid ; on ignore dans quelle année. Il entra de bonne heure dans l'atelier de Velazquez, et il se consacra à copier les œuvres de ce maître, celles du Titien, du Tintoret et de Paul Véronèse. Il apporta dans cette besogne une telle assiduité, et il y réussit si bien, que ses productions passèrent fréquemment pour des originaux.

Le poëte Dryden a dit que celui qui arrive à bien copier avancera sans guide et réussira sans le savoir; Mazo Martinez prouve, en partie du moins, la vérité de cette assertion. Il acquit une grande habileté dans le portrait, et il obtint des applaudissements unanimes, grâce à un portrait de la reine Marianne, qu'il exposa à la porte de Guadalaxara, et qui fut très-remarqué, parce que c'était un des premiers portraits de la jeune souveraine qui fût placé sous les yeux des bons habitants de Madrid. Un beau portrait en pied d'un militaire inconnu, conservé dans la galerie royale d'Espagne, prouve avec quelle fidélité Martinez marchait sur les traces de son maître ; mais ses paysages et ses tableaux de chasse étaient ce qu'il y avait de mieux dans ses productions originales. Philippe IV le chargea d'exécuter des vues de

Pampelune et de Saragosse, qui ont été longtemps dans les appartements du palais. Cette dernière figure aujourd'hui au musée de Madrid. La vue de la capitale de l'Aragon est prise des bords de l'Ebre, et le premier plan est enrichi d'un groupe admirable de figures dues à la main de Velazquez. Sous le rapport de la richesse et du brillant de l'effet, ce tableau égale les meilleures vues peintes par Canaletti, et le style a beaucoup de ressemblance. Un port de mer et la vue d'une rivière, également au musée de Madrid, méritent d'être distingués. Mais Martinez s'est parfois montré au-dessous de lui-même : à côté des compositions que nous venons d'indiquer se trouve une Vue de l'Escurial, très-pauvre d'effet, très-médiocre, et c'était pourtant là un sujet où un artiste castillan eût dû mettre tout son savoir.

Mazo Martinez épousa une fille de Velazquez et obtint la place d'aposentador adjoint. Ce fut en cette qualité qu'il accompagna son beau-père aux Pyrénées. A la mort du grand artiste, il lui succéda comme peintre du roi ; son brevet est daté du 19 avril 1661. Il peignit souvent la reine Marianne, après qu'elle eut caché les tresses de son opulente chevelure sous les sombres coiffes d'une veuve, et il retraça également la contenance maladive de son fils, Charles II.

Son mariage avec la fille de Velazquez lui donna deux fils, Gaspar et Balthasar, qui obtinrent un avancement honorable à la cour. Devenu veuf, il épousa en secondes noces Anna de la Vega. Il mourut le 19 février 1687, à la Trésorerie de Madrid, et il fut enseveli dans l'église de San Gines.

Son portrait, dû au fougueux Esteban March, est dans la galerie royale de Madrid. Ses traits sont ceux d'un Espagnol brun et assez vulgaire, et il tient en ses mains les instruments de sa profession.

APPENDICE

I

ESTAMPES D'APRÈS LES ŒUVRES DE VELAZQUEZ.

Sujets religieux [1].

LOTH ET SES FILLES, gravé au burin par Ph. Triere.

> Ce tableau fut acheté à la vente de la galerie d'Orléans, en 1799, par M. Hope, pour 500 guinées, et il a été revendu en 1816 (Buchanan, *Memoirs*, t. I, p. 146). Il est maintenant au château de lord Northwick, à Cheltenham [2].

MOISE RETIRÉ DES EAUX, gravé au burin par de Launay jeune.

> Le tableau est en Angleterre, chez le comte de Carlisle, à Castle Howard ; il faisait partie de la galerie d'Orléans, et feu lord Carlisle, un des acheteurs de cette collection, l'évaluait 500 guinées.

LE COURONNEMENT DE NOTRE-DAME ; au burin, par Massart ; lithographié à Madrid par Feillet, dans la *Coleccion de cuadros* que nous avons déjà mentionnée, n° CX ; à Paris, par Llanta (*Galerie religieuse et morale*, n° 57) ; par Chevalier (*Musée chrétien*, n° 106) ; au trait, dans le *Musée de Peinture*, de Reveil et de Duchesne, t. XIV.

> Le tableau est à Madrid au musée royal.

[1] Ce catalogue est traduit de M. Stirling, dont il termine le livre.
[2] La collection de lord Northwick a été vendue récemment. Voir le Catalogue de l'œuvre peint.

NOTRE-DAME EN ADORATION. Eau-forte, par John Young.

> Le tableau est en Angleterre, chez M. Philip John Miles, à Leigh Court, près Bristol.

ADORATION DES MAGES. Lithographié à Madrid par Cayetano Palmaroli; *Coleccion*, n° CLXII.

> Le tableau est à Madrid, au musée royal.

ADORATION DES BERGERS, au trait, par E. Lingée, et dans l'*Illustrated London News*, numéro du 23 décembre 1854.

> Autrefois dans la collection du comte d'Aguila à Séville; ensuite au Louvre; aujourd'hui dans la galerie nationale à Londres.

NOTRE-SEIGNEUR SUR LA CROIX; gravé à Madrid, par J. A. Salvador Carmona; en 1776, par Joaquin Ballester; lithographié par F. Taylor, *Coleccion*, n° CLXXXVI.

TÊTE DE NOTRE-SEIGNEUR SUR LA CROIX; à l'eau-forte, par R. C. Bell, pour les *Annales des artistes d'Espagne*.

> Ce tableau fut peint pour le couvent des religieuses de San Placido à Madrid; il passa ensuite dans la possession du duc de San Fernando, qui l'offrit à Ferdinand VII. Aujourd'hui au musée royal de Madrid.

LA MORT DE SAINT JOSEPH; gravé par Alexandre Bannerman dans la *Houghton Gallery* (Londres, 1788[1], 2 vol. in-fol., t. III, n° 13); par Michel, en petit, Londres, 1780; au trait, par un inconnu, dans la *Description de l'Hermi-*

[1] La galerie Houghton appartenait au comte d'Orford; elle fut achetée par Catherine II. L'ouvrage, publié par Boydell, renferme 133 gravures; il est fort peu commun en France et il se maintient en Angleterre à un prix élevé. En 1842, à la vente Fonthill, un exemplaire, premières épreuves, fut payé 47 liv. st. 5 sh.

tage, t. II, p. 60¹; au trait, en petit, par M^me Soyer, dans le *Journal des Artistes*, Paris, 1841, n° 6.

 Le tableau, après avoir fait partie de la *Houghton Gallery*, a passé à Saint-Pétersbourg dans la Galerie Impériale.

SAINT ANTOINE, abbé, et SAINT PAUL, premier ermite; lithographié à Madrid par F. Blanchar; *Coleccion*, n° XXXVIII; au trait, dans l'ouvrage de Le Brun : *Recueil de gravures au trait, d'après un choix de tableaux fait en Espagne*, Paris, 1809, 2 vol. in-8°, t. II, n° 129. Le sujet est indiqué par erreur sous la dénomination d'Élie et Élisée.

 Le tableau est à Madrid au musée royal.

Sujets historiques, mythologiques et de fantaisie.

LOS BORRACHOS (les Ivrognes); gravé au burin par Salvador Carmona; lithographié par A. Blanco, *Coleccion*, n° CVI; gravé à l'eau-forte par F. Goya, Madrid, 1778, et par H. Adlard, dans les *Annales des Artistes d'Espagne*; sur bois, dans l'*Art Journal*, décembre 1852, p. 363; dans l'*Histoire des Peintres de toutes les écoles*, par Charles Blanc, Paris, 1852, et dans la traduction anglaise de cet ouvrage par P. Berlyn, t. VII, p. 8.

 Le tableau est au musée de Madrid.

LES FORGES DE VULCAIN; au burin, par Glairon, Madrid, 1798; lithographié par F. Jollivet, *Coleccion*, n° XVII; au

¹ Voici le titre exact de cet ouvrage, publié en 6 livraisons de 15 planches chacune, in-4° : *Galerie de l'Hermitage, gravée au trait d'après les plus beaux tableaux qui la composent, avec la description historique par Camille, de Genève, et publiée par F. X.* (Labensky), Saint-Pétersbourg, 1805-1809.

trait, dans le *Musée de Peinture,* par Reveil et Duchesne, t. XIV, p.

<blockquote>Le tableau est au musée de Madrid.</blockquote>

LA REDDITION DE BREDA (*el Cuadro de las Lanzas*); lithographié par F. de Craene, *Coleccion*, n° LXXIV; au trait, dans le *Musée* de Reveil et Duchesne, t. XIV.

<blockquote>Le tableau est au musée de Madrid.</blockquote>

LES FILEUSES; gravé au burin par F. Muntaner, Madrid, 1796; au trait, dans le *Musée* de Duchesne, t. XIV.

<blockquote>Le tableau est au musée de Madrid.</blockquote>

LES MENINES (*las Meniñas*), ou les Filles d'honneur; gravé au burin par P. Andouin, Madrid, 1799; au trait, dans le *Musée* de Reveil et Duchesne, t. XIV; à l'eau-forte, par Goya.

<blockquote>La planche de cette rare eau-forte de Goya fut détruite par l'artiste, qui en était mécontent; une épreuve se trouve dans la collection de don Valentino Carderera à Madrid; une autre était dans celle du précédent lord Cowley. C'était, dans l'opinion des possesseurs, les seules épreuves existantes. On en connaît cependant deux autres, l'une achetée par M. Morse dans une vente d'estampes espagnoles faite à Londres le 14 mars 1853; la quatrième, provenant de la collection de Cean Bermudez et achetée en Espagne, se conserve au cabinet royal des estampes à Berlin; c'est une épreuve double, c'est-à-dire tirée en rouge d'un côté et en noir de l'autre.

Le tableau est à Madrid au musée royal.</blockquote>

LA FAMILLE DE VELAZQUEZ; gravure au burin par J. Kovatsch, fort petite dimension.

<blockquote>Le tableau est à Vienne, à la galerie impériale du Belvédère.</blockquote>

RÉUNION D'ARTISTES; sur bois, par A. Ligny, dans l'*Histoire des Peintres*, de Ch. Blanc, ainsi que dans la traduction

anglaise et dans l'*Art Journal* (par un anonyme), 1852, p. 364.

<small>Ce tableau est au Louvre à Paris; il contient treize figures. On suppose que c'est Velazquez qui est placé tout à fait à droite, tandis que Murillo, dont la tête seule est visible, est à côté de lui.</small>

MARS; gravé au burin par G. R. Le Villain, Madrid, 1797. Figure nue, assise, un casque sur la tête; divers objets faisant partie d'une armure, par terre, à ses pieds.

MÉNIPPE; gravé au burin par M. Esquivel à Madrid; à l'eau-forte, en 1778, par Goya.

<small>Le tableau est au musée de Madrid.</small>

ÉSOPE; gravé par M. Esquivel, et à l'eau-forte par Goya. Le dessin original de Goya est dans le cabinet de M. Morse, qui l'acheta dans la même vente que celle où il se procura l'eau-forte de *las Meñinas*.

<small>Le tableau est au musée de Madrid.</small>

BARBEROUSSE, le corsaire; au burin, par L. Croutelle, Madrid, 1799; à l'eau-forte, par Goya.

<small>Le tableau est au musée de Madrid.</small>

L'AGUADOR DE SÉVILLE; au burin, par Blas Amettler, à Madrid; au trait, par E. Lingée; sur bois, dans l'*Art Journal*, novembre 1852, p. 334; dans l'*Histoire des Peintres*, de Ch. Blanc, et dans la traduction anglaise, 1852, t. VII, p. 2.

<small>Le tableau, autrefois au palais royal de Madrid, est maintenant dans la collection du duc de Wellington.</small>

14

Portraits et études.

PHILIPPE III; lithographié à Madrid par J. Jollivet, *Coleccion*, n° LXVIII; gravé à l'eau-forte par F. Goya, 1778.

<small>Le tableau est à Madrid au musée royal.</small>

PHILIPPE IV; lithographié par J. Jollivet, *Coleccion,* n° VII; gravé à l'eau-forte par F. Goya.

<small>Le tableau est au musée de Madrid.</small>

<small>Une esquisse, qui paraît être celle de ce tableau, appartient à M. Philip John Miles à Leigh Court, près Bristol. On en trouve une gravure à l'eau-forte par J. Young, dans le volume in-4° publié à Londres en 1823 : *Miles Gallery.*</small>

Le même, à cheval; gravé au burin par Cosmus Mogalli à Florence, et par L. Errani dans la *Galleria Pitti.*

<small>Ce tableau est à Florence dans l'ancienne galerie du grand-duc de Toscane; il a été attribué à Rubens, mais on pense qu'il fut exécuté par Velazquez pour servir de modèle à la statue de bronze de Tacca, qui est à Madrid.</small>

Le même, à cheval; un combat se livre dans le lointain; au-dessus, les mots : PHILIPPUS IIII, HISPAN. REX; au bas, ce distique :

<small>Imperium sine fine fides asserta parabit,
Assero, et imperium, non mihi, sed fidei.</small>

Gravé par I. de Courbes à Madrid, au burin.

Le même, dans sa jeunesse. (En costume de chasse; un fusil dans la main droite, un chien à son côté.) Lithographié par J. A. Lopez, *Coleccion,* n° LV.

<small>Le tableau est au musée royal de Madrid.</small>

Le même, couvert d'une armure. Riche bordure, avec les figures de la Religion et de la Piété supportant une cou-

ronne; sur une banderole au-dessus, les mots : A RELIGIONE MAGNVS ; au bas : DON FELIPE IIII EL GRANDE. Gravé par H. Panneels dans l'ouvrage de J. A. Tapia y Robles : *Ilustracion del renombre de Grande*, Madrid, 1638, in-4°.

PHILIPPE IV, buste; l'ordre de la Toison d'or autour de son cou. Gravé par Pedro Perete, Madrid, 1633.

Le même, buste, avec l'ordre de la Toison d'or; au-dessus de sa tête, une couronne et un bouclier (sur lequel est une vue du Panthéon de l'Escurial) soutenus par des anges ; au bas, une vue à vol d'oiseau de l'Escurial. Gravé par Pedro de Villafranca dans l'ouvrage de F. de los Santos : *Descripcion del Escorial*, Madrid, 1657, in-folio. — Un autre portrait fort ressemblant à celui-ci, mais plus petit et offrant des différences dans les ornements accessoires, a été exécuté par le même graveur et placé en tête du livre de L. de Castillo : *Viage del rey Felipe IV, y desposorio de la Infanta*, Madrid, 1667, in-4°. Au-dessous de la tête du roi, deux couronnes entrelacées, une branche d'olivier et l'inscription : ÆTERNÆ FOEDERA PACIS.

Le même, buste ; vêtu de noir, avec une fraise blanche ; grandeur naturelle. Lithographié par Francisco Garzoli à Madrid.

Ce tableau est au musée de Madrid.

LE CARDINAL INFANT DON FERDINAND D'AUTRICHE. Lithographié par J. A. Lopez, *Coleccion*, n° XLV ; gravé à l'eau-forte par Goya, Madrid, 1778 ; sur bois, dans l'*Art Journal*, 1852, p. 335 (il est par erreur désigné comme l'infant don Carlos Balthazar) ; dans l'*Histoire des Peintres*, de Charles Blanc, et dans la traduction anglaise. Le prince est

en habit de chasse, avec un fusil à la main et un chien à son côté.

<small>Ce tableau est à Madrid au musée royal.</small>

L'INFANT DON BALTHAZAR CARLOS, prince des Asturies, monté sur un petit cheval. Lithographié par J. Jollivet, *Coleccion*, n° I; gravé à la manière noire par R. Earlom, 1774; à l'eau-forte, par F. Goya, en 1778; sur bois, dans l'*Art Journal*, 1852, p. 352, et dans l'*Histoire des Peintres*, de Ch. Blanc.

<small>Le tableau est au musée de Madrid; il y en a une petite répétition à Dulwich College, près de Londres.</small>

Le même, à cheval, accompagné du comte-duc d'Olivares; gravé à l'eau-forte par John Young, dans la *Grosvenor Gallery*.

<small>Ce tableau est dans la salle à manger de l'hôtel du marquis de Westminster à Londres.</small>

Le même, à cheval; une tour et divers personnages dans le lointain; à l'eau-forte par un anonyme.

Le même, en costume de chasse avec un chien; lithographié par A. Blanco, *Coleccion*, n° LI.

<small>Ce tableau est au musée de Madrid.</small>

Le même; riche costume brodé d'or; il tient une carabine dans la main droite. Lithographié par J. A. Lopez, *Coleccion*, n° LXXV.

<small>Musée de Madrid.</small>

Le même, avec un fusil; en pied; gravé au trait dans l'ouvrage de Le Brun, déjà cité (Paris, 1809), t. II, n° 131.

Le même, debout, couvert d'une armure, tenant dans la main droite un bâton de commandement. Gravé au trait par Lange, dans les *Principaux tableaux du musée royal de La Haye*, 1826, n° 97.

L'INFANT DON BALTHAZAR CARLOS; buste ovale; riche encadrement surmonté d'une couronne. Gravé au burin par Juan de Noort, dans l'ouvrage de Christoval de Benavente y Benavides : *Advertencias para Reyes, Principes y Embaxadores*, Madrid, 1643, in-4°. Ouvrage dédié à ce prince.

LE PRINCE ESPAGNOL (don Balthazar Carlos); sur bois, dans l'*Art Journal*, 1852, p. 351.

L'INFANT (don Balthazar Carlos); gravé par J. Gauchard dans l'*Histoire des Peintres*, de Charles Blanc. Le prince est un très-jeune enfant; sa main gauche s'appuie sur une épée, et de la droite il tient une canne.

LE PAPE INNOCENT X; gravé au burin par J. Fittler, à Londres, 1820; à l'eau-forte (de petite dimension et non terminée), par C. Warren; à la manière noire, par V. Green, dans la *Houghton Gallery*, Londres, 1774.

Le tableau est dans la Galerie impériale à Saint-Pétersbourg.

Le même; buste dans un ovale; au trait, dans l'ouvrage de Le Brun : *Choix de tableaux fait en Espagne* (1809, 2 vol. in-8°), t. II, n° 132.

UN CARDINAL; buste dans un ovale; au trait, même ouvrage, t. II, n° 133.

DON GASPAR DE GUZMAN, comte-duc d'Olivares, à cheval; lithographié par J. Jollivet, *Coleccion*, n° IV; gravé à l'eau-forte par Goya, Madrid, 1778.

Le tableau est au musée de Madrid[1].

[1] Velazquez reproduisit plusieurs fois les traits d'Olivares, mais nous ne croyons pas qu'il ait fait le portrait de la comtesse; il est vrai qu'elle était laide, bossue, et que, dès 1623, elle était d'un âge assez avancé. Mentionnons à son égard une anecdote qui a été racontée, mais qui est certainement apocryphe; la voici d'après les expressions de M. Guizot dans le travail que

DON GASPAR DE GUZMAN; tête gravée à l'eau-forte et attribuée à Velazquez.

<small>Cette pièce curieuse et rare est à Berlin au cabinet des estampes. Le directeur a dit à M. Morse qu'elle avait été apportée de Madrid par M. de Werther, et qu'elle provenait de la collection de Cean Bermudez; cet écrivain n'en parle cependant pas dans ce qu'il a énoncé au sujet de Velazquez.</small>

Le même; buste, gravé au burin par H. Panneels, Madrid, 1638. Costume noir; croix de Calatrava sur la poitrine; riche encadrement parsemé de branches d'olivier; au-dessus, ces mots : SICVT OLIVA FRVCTIFERA, Psalm. 51. Sur un morceau de draperie attaché au bas de l'encadrement : *Ex archetypo Velazquez, H. Pannels f^t, Matriti*, 1638. Ce beau portrait, celui qui reproduit avec le plus de talent les traits d'Olivares, fut exécuté pour l'ouvrage de J. A. Tapia y Robles : *Ilustracion del renombre de Grande*, Madrid, 1638, in-4°.

Le même, debout, vêtu de noir, avec la croix verte de Calatrava sur la poitrine; la main droite, appuyée sur une table, tient une longue cravache; gravé sur bois dans l'*Illustrated London News*, 21 mai 1852.

Le même; buste dans un ovale avec des ornements par Rubens; gravé au burin par Pontius; il en existe une petite copie au burin par C. Galle jeune.

UN HOMME DEBOUT, tenant un bâton dans la main; une clef de fer est sur sa poitrine; par terre, quelques armes et des boulets; au fond, un navire en flammes; gravé au burin par Fosseyeux, 1799; à l'eau-forte par Goya (c'est

<small>nous avons déjà cité : « Buckingham fit, dit-on, à la comtesse une cour téméraire et en obtint un rendez-vous; mais, quand vinrent le jour et l'heure de la rencontre, la comtesse fit trouver à sa place une fille de condition honteuse, et Buckingham, qui se fût vanté de sa bonne fortune, n'eut qu'à bien cacher sa mésaventure. »</small>

une des plus rares productions de cet artiste); au trait, par E. Lingée.

<small>Ce tableau est au musée de Madrid.</small>

UN HOMME COUVERT D'UNE ARMURE ; figure entière ; au trait, dans l'ouvrage de Le Brun, déjà cité.

<small>Ce portrait y est désigné d'une façon absurde comme « étant peut-être un portrait de Cromwell. »</small>

VELAZQUEZ ; gravé au burin par Blas Amettler dans *los Ilustres Españoles*, Madrid, 1791, in-folio ; il en existe une copie, également au burin, faite par H. Adlard pour les *Annales des Artistes d'Espagne*.

<small>Ce tableau existait probablement en Espagne au commencement du siècle dernier, mais on ignore aujourd'hui en quel endroit il se trouve.</small>

Le même; au trait, par J. Bromley, dans le *Dictionary of spanish Painters*, de M^{me} O'Neil ; au trait, par Lasinio Figlio ; lithographié par C. Nanteuil (planche 7 du *Cours élémentaire de Dessin*, par Etex) ; lithographié par Mauzaisse ; gravé au burin par Francisco Cecchini à Rome ; gravé sur bois par un anonyme français.

<small>Ce tableau est à Florence dans la galerie *degli Uffizi*, dans la *Sala de' Pittori*. La main droite de l'artiste s'appuie sur sa hanche, tandis que la gauche est coupée par le cadre. C'est à peu près la même composition que celle gravée dans *los Españoles ilustres*, si ce n'est que, dans cette dernière, Velazquez tient de la main droite une brosse et de la gauche une palette.</small>

Le même, en buste ; gravé au burin par Girolamo Rossi ; à l'eau-forte, par Denon, Rome, 1790 ; sur bois, par de Ghouy, dans l'*Artiste* ; dans la *Vie des Peintres*, par d'Argenville, Paris, 1762, t. II, p. 241 ; au trait, par Lasinio Figlio.

<small>Ce portrait est également à Florence dans la *Sala de' Pittori*, au palais *degli Uffizi*. Il est en buste et paraît avoir été exécuté lorsque Velazquez était plus âgé ; il diffère du précédent en ce que la tête est recouverte d'une petite calotte.</small>

VELAZQUEZ; gravé au burin (petite dimension) par F. Cecchini à Rome, d'après un tableau inconnu.

Le même; buste ovale; au burin, par A. Esteve; paraît emprunté au tableau de *las Meninas.*

Le même; gravé sur bois par Nichol, au frontispice de sa *Vie* par M. Stirling (Londres, 1855), et d'après une miniature en la possession de l'auteur.

JEUNE HOMME; buste vu de face; gravé au burin par Pannier, à Paris, 1846; par A. Masson, à Paris; par un anonyme; par un autre anonyme, dans l'*Artiste;* sur bois, dans l'*Art Journal,* 1852, p. 333, et par J. Fagnion, dans l'*Histoire des Peintres,* de Ch. Blanc; lithographié par Malezieux.

> Ce tableau fut acheté à Séville par M. J. F. Lewis, le peintre bien connu, qui le céda à M. le baron Taylor; il entra dans la Galerie espagnole du Louvre (n° 500), où il reçut la dénomination de Portrait de Velazquez, erreur que perpétuèrent les nombreuses gravures auxquelles il a servi de modèle. Il a été vendu à Londres, en 1853, avec le reste de la Galerie espagnole de Louis-Philippe.

TÊTE D'HOMME, avec un bonnet en fourrure; gravé à l'eau-forte par J. Young dans la *Grosvenor Gallery.*

> Ce tableau, indiqué à tort comme étant le portrait de Velazquez, est dans un des salons de l'hôtel du marquis de Westminster à Londres.

HOMME vu jusqu'à mi-corps; gravé au burin par L. Gruner, Milan, 1826.

JEUNE HOMME; tête d'un inconnu; grandeur naturelle; lithographié par un anonyme.

TÊTE D'HOMME, le visage un peu tourné de côté; gravé à la manière noire par V. Green, Londres, 1773.

Le même, dans un ovale; lithographié par J. A. Mayr en

Allemagne. Longs cheveux, vêtement noir, col carré et horizontal; on voit une main et la garde de l'épée.

TÊTE D'HOMME, dans un ovale; gravé à l'eau-forte, par N. Muxel. On ignore quel est ce personnage, qui a été signalé, par erreur, comme étant Velazquez lui-même.

<small>Le tableau est dans la collection du duc de Leuchtenberg, n° 97.</small>

HOMME, désigné comme *Ignoto;* gravé au burin par Guadagnini dans la *Galleria Pitti*, par Louis Bardi, n° 1.

Le même, couvert d'un manteau; gravé par Della Bruna dans la même *Galleria*, n° 2; et indiqué également comme *Ignoto*.

Le même; buste dans un ovale; lithographié par L. Quaglio. On a supposé, mais à tort, que c'était un portrait de Tilly. Le personnage est couvert d'une armure et il a un casque avec des plumes.

<small>Ce tableau fait partie de la Galerie royale de Munich.</small>

FRANCISCO DE QUEVEDO Y VILLEGAS, gravé au burin par S. Carmona; par Brandi, dans *los Ilustres Españoles*.

Le même; buste dans un ovale; au-dessous, une lyre, un masque, un livre, etc. Gravé par Carmona dans le *Parnaso español* (Madrid, 1768-78, 9 vol. petit in-8°), t. IV, p. 186.

LUIS DE GONGORA Y ARGOTE; buste dans un ovale; gravé par Carmona dans le *Parnaso*, t. VII, p. 171, et par Blas Amettler dans *los Ilustres Españoles*.

JUAN DE PAREJA, modèle de Velazquez; buste en ovale; lithographié par Gabriel Rolin à Paris.

NAIN, gravé au burin par F. Muntaner, Paris, 1792; à l'eau-

forte, par F. Goya, en 1778. — Le nain est représenté assis par terre et feuilletant un livre.

<small>Le tableau est au musée de Madrid.</small>

NAIN, gravé au burin par F. Ribera, Madrid, 1798; à l'eau-forte, par F. Goya, Madrid, 1778; sur bois, dans l'*Art Journal*, 1852, p. 333, et par un anonyme, dans l'*Histoire des Peintres*, de Ch. Blanc. — Personnage barbu, avec un vêtement rouge, assis par terre.

<small>Le tableau est au musée de Madrid.</small>

Le même, avec un gros chien; gravé au burin par un anonyme à Madrid.

<small>Le tableau est au musée de Madrid.</small>

LE JEUNE GARÇON DE VILLECAS; gravé au burin à Madrid, en 1792, par B. Vazquez; à l'eau-forte, par Goya, à Madrid, en 1778; sur bois, dans les *Annales d'Espagne*.

<small>Le tableau est au musée de Madrid.</small>

BOBO (l'Idiot) DE CORIA; gravé au burin par L. Croutélle, Madrid, 1797. — Un idiot riant, assis par terre, ses mains croisées sur un de ses genoux; à ses côtés, deux gourdes et une tasse.

<small>Le tableau est à Madrid au musée royal.</small>

DOÑA MARGARITA D'AUTRICHE, femme de Philippe III, sur un cheval pie; à l'eau-forte, par Goya, Madrid, 1778.

DOÑA ISABELLE DE BOURBON, première femme de Philippe IV, sur un cheval blanc; gravé à l'eau-forte par Goya, 1778.

<small>Ce portrait, de même que le précédent, au musée de Madrid.</small>

DOÑA MARGARITA TERESA, infante d'Espagne; gravé au burin par un anonyme. — Debout, la main gauche appuyée sur une table, sur laquelle est une couronne.

MARGUERITE, née infante d'Espagne, impératrice des Romains; gravé au burin par Bartholome Kilian.

La même, gravée au burin par Conquy, *Galeries historiques de Versailles,* n° 2371, et à la manière noire, par un anonyme.

DOÑA JUANA PACHECO, femme de Velazquez; figure vue de profil; des rubans noirs tombant de la coiffure par derrière; dans la main gauche, un livre ou portefeuille; lithographié par Henriquè Blanco, *Coleccion,* n° LXVI.

<small>Ce tableau est au musée de Madrid.</small>

LA FEMME A L'ÉVENTAIL; gravé au burin par Leroux dans la *Galerie Aguado,* 1839, in-folio; au trait, par Pistrucci, dans la *Galerie de Lucien Bonaparte,* Londres, 1812, in-4° (stanza 4, n° 36).

<small>Ce tableau, ou une répétition, est dans la collection du duc de Devonshire [1].</small>

Paysages, sujets d'architecture et de chasse.

ARC DE TITUS A ROME; lithographié par Asselineau, à Madrid, *Coleccion,* n° XCI.

<small>Ce tableau est au musée de Madrid.</small>

LA FONTAINE DES TRITONS DANS LES JARDINS D'ARANJUEZ; lithographié par P. de Leopol; gravé sur bois dans les *Annales des Artistes d'Espagne.*

<small>Ce tableau est au musée de Madrid, ainsi que le suivant.</small>

AVENUE DE LA REINE A ARANJUEZ; lithographié par P. de Leopol.

[1] Le superbe original de la galerie Aguado appartient à lord Hertford, et il a été exposé à Manchester. Voir le Catalogue des peintures. — W. B.

Pièces douteuses et apocryphes.

SAINTE FAMILLE (cabinet Denon); lithographié par Villain à Paris.

LE COMTE GONDOMAR; gravé au burin par R. Cooper. — Debout, costume noir, le chapeau sur la tête.

<small>Ce tableau était autrefois dans la collection du duc de Buckingham à Stowe, et le Catalogue l'attribuait à Velazquez; mais, ayant passé dans le cabinet de M. J. H. Gurney à Catton, il fut nettoyé, et on découvrit à gauche un gros chien couché; sur la colonne à droite, on trouva l'indication de 1621 et ces mots :</small>

<small>Osar morir

Da la vida.</small>

<small>Cette date établit que l'œuvre n'est pas de Velazquez; d'ailleurs, elle ne rappelle point son style.</small>

FERDINAND II, grand-duc de Toscane, et sa femme Vittoria Della Rovere; gravé au burin par Starling; par W. Holl.

<small>Ce tableau est dans la Galerie nationale de Londres [1], mais il n'est certainement pas de Velazquez; on pourrait y voir une copie d'un portrait qu'il peignit durant son séjour à Florence.</small>

PHILIPPE IV; gravé au burin par Moncornet. — Buste ovale entouré d'emblèmes; l'ordre de la Toison d'or autour du cou.

DON BALTHAZAR CARLOS; gravé au burin par C. Galle, Bruxelles, 1642. — Sorte de monument funéraire, avec une longue inscription commençant par POSTERITATE SACRVM; le prince figure à gauche, tenant un fusil; des chasseurs et des sangliers près de lui.

DON JUAN D'AUTRICHE; buste dans un ovale; au-dessus, une corne d'abondance de chaque côté; au-dessous, des

[1] Il en a été retiré depuis la publication du livre de M. Stirling. — W. B.

lions ailés; gravé par un anonyme. — Ce prince, le second de ce nom qui figure dans l'histoire, était fils naturel de Philippe IV. Il est couvert d'une armure; ses cheveux très-longs flottent sur un col de dentelle.

DON JUAN D'AUTRICHE, vu jusqu'aux genoux et couvert d'une armure; *Galeries historiques de Versailles*, n° 2285.

LE DUC DE SÉGOVIE, à cheval, un bâton de commandement à la main; il paraît donner ses ordres pour les opérations d'un siége. Gravé au burin.

UNE DAME AVEC UN ÉPERVIER ET UN PAGE; gravé au trait par Simmons, dans le *Dictionary of spanish Painters*, de Mme O'Neil.

II

LES VELAZQUEZ DES COLLECTIONS ANGLAISES [1].

Galerie Brigdewater (formée par le duc de ce nom, qui la légua à son frère, le marquis de Stafford, avec la condition qu'elle passerait au second fils du marquis, lord Francis Egerton). Portrait du fils naturel du comte Olivares (nous avons parlé en détail de ce personnage). Figure en pied, de grandeur naturelle; tête expressive et très-bien éclairée. Lord Egerton a acquis ce tableau à la dispersion de la collection Altamira.

A *Stafford House*, chez le *duc de Sutherland*. Saint Charles Borromée présidant une réunion d'ecclésiastiques. Esquisse pleine d'esprit et de vie; coloris chaud.

Chez *lord Lansdowne*. Deux portraits en buste, celui de l'artiste et celui du comte Olivares. Provenant de la collection du prince de la Paix.

Chez le *duc de Wellington* à *Apsley House*. L'Aguador de Séville; — le portrait du pape Innocent X (un des chefs-d'œuvre

[1] Nous pensons qu'il ne sera pas superflu de placer ici quelques renseignements sur divers tableaux de Velazquez conservés dans des collections anglaises ; peut-être ne sont-ils pas tous bien authentiques; la plupart n'ont pas été mentionnés par M. Stirling; nous empruntons ces informations à l'important ouvrage de M. Waagen sur les *Trésors d'Art en Angleterre*; le savant et judicieux conservateur du musée de Berlin est en ce genre une des plus hautes autorités qu'on puisse invoquer. — G. B.

du maître); — un portrait qu'on peut regarder comme celui de Velazquez lui-même; œuvre d'un grand mérite.

Dans la *galerie Grosvenor*. Portrait de Philippe IV dans sa jeunesse et monté sur un cheval andalous; coloris énergique et clair.

A la *galerie du collège de Dulwich*. Philippe IV, encore prince des Asturies, à cheval; la tête, d'un coloris clair et fin, est pleine de vie; le cheval est moins bien réussi que dans d'autres répétitions de ce même tableau. — Philippe IV, vu jusqu'aux genoux; vêtement rouge avec des manches blanches, le bâton de commandement à la main. Portrait d'une belle exécution : la tête a de la vie, malgré l'insignifiance de la physionomie du personnage.

Chez *Sir Thomas Baring*. Portrait en pied d'un général; figure de grandeur naturelle. Dans le fond, un paysage; expression noble et animée; coloris chaud et doré. Ce portrait suffirait pour placer Velazquez au premier rang des maîtres en ce genre.

Chez le *comte Radnor*. Portrait de Adriano Pulido Pareja; production de premier ordre, exécutée avec beaucoup d'énergie, et très-bien conservée. — Portrait de Velazquez lui-même; tête bien espagnole, mais coloris un peu défectueux, et, si c'est là une œuvre de l'artiste lui-même, elle est de l'époque de sa jeunesse.

A *Leigh Court*, chez *M. J. P. Miles*. La Vierge à genoux et en extase, les bras étendus, est enlevée au ciel. Au fond, un paysage. Figure de grandeur naturelle; expression grande et noble. — Philippe IV à cheval; petit tableau gracieux, exécution facile et hardie.

Chez *lord Carlisle*, au *château Howard*. Portraits, sur une

même toile, de deux enfants vêtus avec goût. Ce tableau est attribué à Corrége, et on prétend y voir un jeune duc de Parme avec un nain, mais M. Waagen croit y reconnaître le frère de Velazquez. — Portrait d'un homme de race nègre; expression frappante de naturel, coloris d'un grand mérite.

A *Woburn Abbey,* chez le *duc de Bedford.* Portrait d'homme. Figure en pied.

A *Luton House,* chez le *marquis de Bute.* Portrait du pape Innocent X, assis. Expression noble et vraie, bonne couleur, œuvre très-remarquable.

Chez *lord Elgin.* Le comte-duc d'Olivares, sur un cheval blanc; la figure est presque de profil; de la fumée s'élève du paysage légèrement touché. Demi-grandeur. Beaucoup de vie, exécution magistrale.

Chez le *marquis de Hertford.* Portrait d'un Infant d'Espagne âgé d'environ trois ans, vêtu de gris, avec une écharpe violette à laquelle est attachée une épée; la main gauche du petit personnage est posée sur le pommeau. La main droite tient un bâton de général qui est employé comme appui. Sur un coussin, un bonnet à plumes. Grandeur naturelle, figure en pied. Le fond est un rideau de couleur sombre. Ce portrait, qui vient de la collection Standish, est charmant; la figure est animée, les chairs lumineuses, et tout a été l'objet d'un soin particulier. — Portrait d'une Infante, en pied, grandeur naturelle; costume noir avec des manches blanches; la main droite appuyée sur une table couverte d'un drap rouge. Des draperies dans le fond, avec un aperçu de paysage. Hauteur, 5 pieds anglais sur 3 pieds 6 pouces de large. La tête est peinte dans un ton chaudement lumineux, la chevelure est très-largement traitée.

L'ensemble est admirable. Provenant de la collection Higgenson. — Don Balthazar, fils de Philippe IV. Il monte un cheval noir ; son costume est noir et blanc, avec une écharpe cramoisie. Près de lui, un cavalier suivi d'un page et d'autres figures. Au fond, on aperçoit les écuries royales. Payé 1210 guinées à la vente de la collection de Samuel Rogers. Coloris énergique et expression animée. Un portrait du même prince fort ressemblant à celui-ci, mais encore plus beau, dans la collection Grosvenor. — Portrait d'une Dame tenant un éventail ; elle est vêtue de brun, avec une collerette noire ; les deux mains sont gantées. Le fond se compose d'un ciel fort sombre. Grandeur naturelle ; figure presque jusqu'aux genoux. Provenant de la collection Aguado. Ce tableau présente les tons les plus chaleureusement dorés du maître ; l'exécution est beaucoup plus soignée, l'empâtement plus solide, qu'ils ne le sont habituellement dans ses portraits. L'animation est étonnante.

Chez *lord Stanhope*. Portrait d'un homme d'un âge mûr ; vêtu de noir ; les cheveux sont noirs ainsi que la barbe. Plus que demi-nature. On trouve dans cette œuvre toute la *grandezza* particulière à Velazquez ; l'exécution chaude et animée rappelle celle des portraits de l'artiste lui-même aux *Uffizi* de Florence et dans la galerie Bridgewater. On a parfois avancé que c'était le portrait d'Olivares, mais à tort ; les traits sont tout différents, et le personnage que nous voyons avait l'air bien plus noble, la figure bien plus régulière que le ministre. Provenant de la collection du comte Lecchi à Brescia, où lord Stanhope, alors lord Mahon, l'acheta en 1846.

Chez *lord Enfield*, au *château de Wrotham*. Vue d'un château entouré d'un jardin. Diverses figures animent cette com-

position ; un ecclésiastique dans une litière traînée par deux chevaux, un cavalier et un personnage à pied sur le premier plan. A gauche, la mer; un navire ; dans le fond, des collines. Dans le jardin, en face des arbres, deux statues de bronze, non drapées, sur des piédestaux. Sur toile ; 2 pieds 2 pouces anglais de haut sur 2 pieds 8 pouces de large. Exécution spirituelle et large. En considérant combien il est rare de trouver hors de l'Espagne des productions authentiques de Velazquez, on comprend tout ce que ce tableau a de précieux. Le site qu'il représente était sans doute bien connu de l'artiste.

Chez *M. Banks.* Une esquisse ou copie de *las Meniñas.* (Nous en avons déjà parlé.) — Portrait d'un cardinal ; exécution fort animée et magistrale ; mais, comme parfois, la facilité de l'artiste l'a amené à traiter la figure avec trop de largeur et de rapidité. — Portrait de Philippe IV, en pied, grandeur naturelle ; le roi, vêtu de noir, tient un papier dans sa main droite. Tête très-soigneusement peinte dans un ton doré et brillant ; les mains, la droite surtout, sont un modèle de vérité pour la forme et la couleur. Ce tableau, peint pour le premier marquis de Leganes, passa ensuite dans la collection du comte Altamira.

Chez *lord Heytesbury.* Esquisse du tableau de *los Borrachos.* Au lieu de neuf figures, il n'y en a que six. Le personnage à genoux, qui, dans le grand tableau, est presque nu, est ici habillé. Signé et daté de 1624. Expression admirable dans la grossière réalité des têtes de ces rustres. Ton chaud.

A *Marbury Hall,* chez *M. Smith Barry.* Cupidon assis au grand air ; près du petit dieu, deux canards ; il y a une

grande réalité dans la figure; ton brun, faire plein d'esprit; production qui paraît de la jeunesse de l'artiste.

Chez *lord Dunmore*. Sept paysans, la tête ceinte de guirlandes, conduisent un bœuf processionnellement. Il y a de la gaieté dans cette composition habilement agencée; coloris chaud et transparent.

Chez le *duc de Northumberland*. Un portrait de Pedro Alcantara; mais, quoique d'un mérite très-réel, il ne rappelle pas assez le faire du maître pour qu'il y ait lieu de l'attribuer à Velazquez. C'est plutôt un Ribera.

Chez *M. Bardon*. Portrait d'un cardinal assis dans un fauteuil; figure en pied; petite dimension; charmant tableau; attitude aisée; coloris clair et délicat; touche soignée et spirituelle. — Tête d'un jeune garçon; expression vive; coloris délicat.

Chez *lord Yarborough*. Portrait d'un officier espagnol; bon tableau; de la vie, mais ce n'est pas un Velazquez.

III

EXTRAITS DES CRITIQUES FRANÇAIS SUR VELAZQUEZ

L'école espagnole et ses plus grands maîtres, tels que Velazquez et Murillo, furent presque inconnus en France jusqu'au commencement de ce siècle. C'est à peine si l'on savait leurs noms : dans un livre d'art publié à Paris au dix-huitième siècle, on trouve ceci : « Un nommé *Valasque*, peintre espagnol. »

Durant les guerres d'Espagne, sous le premier Empire, les généraux français ne se gênèrent pas pour prendre des échantillons de cette curieuse école et pour leur faire passer les Pyrénées. Ces trésors furent enfermés dans des galeries peu accessibles, comme était celle du maréchal Soult, et qui ne contribuèrent guère à vulgariser la renommée de ces peintres si originaux.

M. Louis Viardot fut un des premiers à appeler l'attention sur l'école espagnole, un peu après la révolution de 1830. Il avait habité l'Espagne ; il en connaissait bien la langue, la littérature et les mœurs. Des articles publiés dans le *National*, un volume sur les *Musées d'Espagne*, furent, pour les Français, comme une révélation. Un autre critique, M. T. Thoré, publia, un peu après, dans la *Revue de Paris*, une espèce d'historique de la peinture espagnole, à propos de la galerie du maréchal Soult. Vers le même temps, M. Aguado réunissait aussi une collection de maîtres espagnols ; M. le baron Taylor rapportait d'Espagne une cargaison un peu mêlée, qui devint le Musée Espagnol du Louvre ; et un An-

glais, M. Standish, léguait au roi Louis-Philippe une collection de tableaux espagnols.

Depuis lors, et surtout depuis les chemins de fer, il n'y a plus de Pyrénées, — en fait de peinture.

Le nommé *Valasque* est aujourd'hui, non-seulement en France, mais dans le monde, un des plus prodigieux peintres qui aient existé, et sur la même ligne que les premiers maîtres de toutes les écoles. Il est entré dans l'Olympe et il compte désormais parmi les grands dieux de l'art.

Beaucoup de critiques français ont donc écrit sur Velazquez, et nous voulons rassembler ici les fragments divers qui caractérisent le mieux notre artiste illustre, ou qui, du moins, représentent les sentiments des critiques qui l'ont étudié.

<div style="text-align:right">W. B.</div>

Louis Viardot. — De tous les maîtres de toutes les écoles représentées au *Museo del Rey*, c'est don Diego Rodriguez de Silva y Velazquez qui a la part principale. Il y compte aujourd'hui soixante-quatre tableaux, parmi lesquels se trouvent les plus importants de son œuvre...

Velazquez s'est essayé et a réussi dans tous les genres. Il a peint avec un égal succès l'histoire (au moins l'histoire profane), le paysage, historique et copié, le portrait, en pied et à cheval, d'hommes et de femmes, d'enfants et de vieillards, les animaux, les intérieurs, les fleurs et les fruits. Je ne m'occuperai ni de ses petits tableaux de salle à manger, ni de ses petites scènes domestiques à la flamande. Quel que soit le mérite de ces ouvrages, ils ne peuvent être considérés que comme les études d'un élève consciencieux, qui ne veut négliger aucun des objets que la nature offre à l'imitation de l'art, ou comme les productions, variées à dessein, d'un génie universel, qui sent sa force et veut la prouver. Les plus cé-

lèbres paysages de Velazquez sont, à ce que je crois, une *Vue du Pardo* et une *Vue d'Aranjuez*. Mais la nature morte, la nature qui ne se compose que de terre, de verdure et de ciel, ne pouvait suffire à sa puissante main ; aussi l'anime-t-il de telle sorte, qu'elle n'est plus qu'un théâtre pour les scènes qu'y dispose son imagination. Doit-il peindre les bois sauvages du Pardo ? Il y place une chasse au sanglier, où courent, où s'agitent, où vivent enfin des chiens, des chevaux, des hommes. Doit-il peindre les jardins sablés d'Aranjuez ? il choisit l'*allée de la Reine* (*la calle de la Reyna*), qui a conservé, depuis cette époque jusqu'à la nôtre, le privilége d'être à la mode, — quoiqu'elle ait bien changé d'aspect, — et ce tableau devient ainsi une espèce de *mémoires*, qui, dans les mille épisodes d'une promenade de cour, nous initient aux habitudes de la société de ce temps...

Velazquez n'aurait peint que des portraits, qu'il devrait partager au moins la gloire de van Dyck, et peut-être que nul ne devrait partager sa gloire ; car, dans ce genre, s'il a vaincu tous ses compatriotes, il n'est surpassé par aucun de ses rivaux des autres écoles. Rien n'égale le bonheur inouï qu'il porte dans l'imitation de la nature humaine, si ce n'est toutefois la franchise et l'audace avec lesquelles il en aborde, il en saisit les plus difficiles aspects. Voyez ce portrait à cheval de son royal ami Philippe IV ; il l'a placé au beau milieu d'une campagne nue, contre un horizon sans fin, éclairé de tous côtés par le soleil d'Espagne, sans une ombre, sans un clair-obscur, sans un *repoussoir* d'aucune espèce. Et, malgré cette négligence hardie de tous les secours artificiels de l'art, n'a-t-il pas atteint les limites possibles de l'illusion ? N'a-t-il pas porté sur sa toile tous les caractères de la vie ? Quel parfait naturel dans la pose et l'accord des membres, dans l'habitude générale du corps ! Ces cheveux ne sont-ils pas agités

par le vent? le sang ne circule-t-il pas sous cette peau blanche et fraîche? ces yeux n'ont-ils pas le don du regard? cette bouche ne va-t-elle pas s'ouvrir et parler? En vérité, quand on fixe quelques moments la vue sur cette toile, l'illusion devient effrayante. Oh! c'est devant un tel tableau que l'imagination peut sans effort évoquer les hommes du passé et renouveler le miracle de Prométhée!

Ce que je dis du portrait de Philippe IV peut se dire de tous ceux qu'a laissés le pinceau de Velazquez. La même admiration doit s'attacher aux autres portraits de ce prince, en pied ou en buste, à ceux des reines Élisabeth de France et Marianne d'Autriche, de la jeune infante Marguerite, du petit infant don Baltazar, que le peintre a représenté, tantôt maniant d'un air fier et mutin une arquebuse à sa taille, tantôt emporté par le galop d'un puissant cheval d'Andalousie. Le comte-duc d'Olivares, autre protecteur de l'artiste, est peint à cheval et sous son armure de combat; mais, outre un même degré de ressemblance et de vie, il y a dans ce portrait du ministre une énergie d'action, une grandeur de commandement, que le peintre a sagement refusées au monarque. Presque tous les portraits de Velazquez, conservés au Musée de Madrid, sont historiques; c'est le marquis de Pescaire, c'est l'alcade Ronquillo, c'est le corsaire Barberousse. Enfin, il a touché jusqu'à la caricature en peignant un nain fluet et une naine d'énorme grosseur, espèce d'animaux privés qui faisaient les délices des bambins royaux...

A la différence des Italiens et de tous ses compatriotes, il n'aimait pas à traiter les sujets sacrés. C'est un genre qui exige moins l'exacte imitation de la nature, où il excellait, que la profondeur de la pensée, la chaleur du sentiment, l'*idéalité* de l'expression, toutes choses qui échappaient à son esprit observateur et mathématique. Velazquez se sentait

gêné parmi les dieux, les anges et les saints; il ne lui fallait que des hommes. Aussi n'a-t-il fait presque aucun tableau d'histoire sacrée. On n'en trouve qu'un seul au Musée de Madrid, le *Martyre de saint Étienne*. Bien inférieur par le style à celui de Joanes, c'est une œuvre admirable par les détails, parce que Velazquez ne pouvait faire que des œuvres admirables. Mais on y sent toutefois sa véritable vocation, car, au milieu de tous les personnages de cette scène terrible, ce n'est point sur le héros du drame que se fixe et se concentre l'attention, c'est sur un enfant, — *cet âge est sans pitié*, — qui vient, après les bourreaux, jeter sa pierre au martyr abattu.

Quant aux tableaux profanes, — que les rigoureux conservateurs de catégories nommeraient tableaux de chevalet, par le choix du sujet, mais tableaux d'histoire par la dimension et le haut style, — ils sont assez nombreux, sinon pour rassasier, du moins pour satisfaire l'avide curiosité des admirateurs de Velazquez. Le Musée de Madrid en possède cinq principaux. Celui qu'on appelle *les Fileuses* (*las Hilanderas*) montre l'intérieur d'une fabrique de tapis. Dans une chambre éclairée par un demi-jour, pendant l'ardeur de l'été, des femmes du peuple, à demi-nues, sont occupées aux divers travaux de leur état, tandis que des dames se font présenter quelques tapisseries terminées. Velazquez, qui plaçait les modèles de ses portraits en plein air et en plein soleil, a bravé ici la difficulté contraire. Tout son tableau est dans le clair-obscur, et l'artiste, en se jouant d'une telle difficulté, a su produire les plus merveilleux effets de lumière et de perspective...

S'il fallait caractériser en un mot le talent de Velazquez, je l'appellerais comme Jean-Jacques, l'homme de la nature et de la vérité. Dans les sujets qui ne demandent que les qua-

lités en quelque sorte d'exécution, qui n'exigent ni élévation
de style, ni grandeur de pensée, ni sublimité d'expression, pour
lesquels enfin le *vrai* est le *beau*, Velazquez me paraît sans
rival. Quoiqu'il peignît du premier jet, sans hésitation, sans
retouche, quoiqu'il se jouât des difficultés de la forme comme
de celles de la lumière, son dessin est toujours d'une irréprochable pureté. Sa couleur est ferme, sûre et précisément
naturelle ; rien de brillant, rien d'affecté ; aucune recherche
d'effet ou d'éclat ; mais aussi, rien de terne, rien de pâle,
aucune habitude d'un ton dominant et défectueux. Il colore
comme il dessine ; tout en lui est également vrai. Quant à
l'entente des plans divers, à la distribution de la lumière, à
la diffusion de l'air ambiant, en d'autres termes, quant à la
perspective linéaire et aérienne, c'est là surtout qu'excelle
Velazquez ; c'est là qu'il a trouvé le secret de la plus parfaite
illusion. « Il a su peindre l'air, » dit Moratin. Certes, si l'art de
peindre n'était que l'art d'imiter la nature, Velazquez serait
le premier peintre du monde. Peut-être est-il du moins le
premier maître.

(MUSÉES D'ESPAGNE, p. 123.)

T. THORÉ. — Velazquez vécut soixante et un ans, mêlé,
comme Rubens, à toutes les choses de son temps, à l'histoire
de Felipe IV et de l'Espagne, du ministre Olivares, des seigneurs et du clergé, à l'histoire des papes Urbain VIII et Innocent X, de Rome et de Venise, à l'histoire du mariage de l'infante Marie-Thérèse avec le roi Louis XIV, à l'histoire de tous
les artistes espagnols, dont il fut le directeur et le patron...

Rubens, pendant son séjour à Madrid, en 1628, se lia
d'amitié avec Velazquez, et l'engagea à voyager en Italie.
Velazquez partit donc vers la fin de 1629, copia Titien, Tintoret et Paul Veronèse à Venise, Raphaël et Michel-Ange à

Rome, étudia l'antique dans le palais Médicis, et, après avoir vu Joseph Ribera à Naples, il revint à Madrid au commencement de 1631.

Là, il fit le portrait de tous les personnages illustres de son temps, poëtes, militaires et grands seigneurs...

Le tableau de M. le maréchal Soult ne peut donner qu'une idée incomplète du talent de Velazquez. Cette peinture, placée entre la *Vierge aux anges* et le *Saint Pierre en méditation* de Murillo, ne produit pas un effet très-saisissant ; la couleur semble grise, le dessin mou et rond ; mais on y trouve le mérite éminent de Velazquez, une vérité prestigieuse dans la perspective et la dégradation des plans et de la lumière ; on sent circuler l'air, on tourne autour des objets ; on dirait une scène réelle retracée par une chambre noire avec toute son illusion... »

(Revue de Paris, octobre 1835, p. 55.)

L'œuvre la plus saisissante de la galerie Aguado, — la plus réelle et la plus idéale en même temps, — est un portrait de femme par Velazquez. Cette Espagnole, décolletée et vêtue d'une robe brun grenat, est du ton chaud et lumineux que les Andalous aiment par-dessus tout. A quelque point de vue que vous regardiez la belle Espagnole, ses yeux vous regardent, voluptueux et limpides comme les yeux d'une femme qui vous aimerait. Vous n'avez pas considéré pendant une minute cette ardente physionomie, sans qu'il se soit établi entre elle et vous un magnétisme étrange. Vous communiquez avec cette créature vivace et passionnée, et vous restez devant ce chef-d'œuvre, cherchant à pénétrer les secrets du grand artiste qui a immortalisé la vie sur cette toile, sans effort et sans prétention...

Rien n'est plus fragile en apparence que la pratique de Velazquez. C'est de la couleur réussie du premier coup. C'est

un ton pris sur la palette et posé là juste où il convient. Et pourtant, il n'y a que quatre ou cinq peintres de génie, dans toutes les écoles européennes, qui soient arrivés à cette perfection d'harmonie...

(Le Siècle, 25 février 1838 : *Galerie Aguado*.)

W. Bürger. — Velazquez est, à mon sentiment, le plus *peintre* qui ait jamais existé, plus peintre que Titien, que Corrége, que Rubens, que Rembrandt, ces vrais peintres. Le chevalier Raphaël Mengs, qui n'était guère peintre, lui, a dit de Velazquez un mot très-juste : « Il semble peindre avec la *volonté* plutôt qu'avec la main. » Et, chose étonnante cependant, on sent mieux la touche dans la plupart de ses tableaux, dans celui-ci par exemple (un portrait d'Olivares exposé à Manchester), que dans les tableaux de n'importe quel maître. On pourrait compter les coups de brosse et en suivre les directions dans tous les sens. C'est ce que l'ancien catalogue du Musée de Madrid appelle à tout propos : « peint de premier coup. » Mais, pour employer une expression populaire, sa peinture a l'air d'être venue au monde comme ça.

Cet artiste est une fée qui évoque toutes les apparitions, instantanément en apparence, mais après de mystérieuses conjurations dont personne n'a le secret.

Dans quelques autres Velazquez, au contraire, la touche ne se trahit plus; ce pinceau, si brave, produit, on ne sait comment, une dégradation insensible et prodigieuse de la lumière, et le peintre arrive au même résultat que Léonard dans la *Joconde*, obtenant le modelé le plus parfait et le relief le plus réel, sans la ressource des contrastes au moyen d'ombres prononcées. Oh l'incompréhensible !

C'est en ce sens-là peut-être qu'il faut entendre le mot prétentieux et obscur de Luca Giordano, s'écriant que la

célèbre composition où Velazquez s'est représenté faisant le portrait de l'infante Marguerite était « *la théologie de la peinture.* » Si c'est là de la *théologie*, elle est bien naïve et bien claire ; elle n'a aucun rapport avec la Théologie de Raphaël...

Lord Hertford a envoyé la délicieuse *Femme à l'éventail*, qui était le chef-d'œuvre de la galerie Aguado. Ceux qui l'ont vue en ce temps-là se la rappellent assurément ; elle est de celles qu'on n'oublie point.

De dessus sa tête à cheveux bruns frisottants retombe jusqu'aux coudes une mantille en soie. Sa robe, décolletée carrément, laisse voir la moitié du sein qui palpite, et sur cette peau d'un brun chaud éclate un collier de grenat. Des gants longs, d'un gris cendré, montent à mi-bras. Dans la main droite, l'éventail ; au bras gauche pend un chapelet, avec un nœud de ruban. Où va-t-elle ? au sermon ? Mais d'où vient-elle ? n'a-t-elle point un billet doux caché dans son gant ? Oh ! la bonne dévote espagnole, avec ce feu dans le regard et tant de volupté dans les traits ! Oh ! qu'elle est attrayante, quoiqu'elle ne soit véritablement pas jolie ! Mais elle a la beauté espagnole : le désir et la passion.

Il n'y a guère de peinture qui représente mieux à la fois l'Espagne et Velazquez.

Le portrait est de grandeur naturelle, à mi-corps, et tourné à gauche de trois quarts. Le fond est d'un gris verdâtre, qui s'harmonise supérieurement avec les gris et les bruns qui courent dans tout l'ajustement. Je crois que cette rare peinture n'a été payée que six à huit mille francs à la vente Aguado, ce qui semblait alors un très-haut prix ; elle se vendrait bien plus cher aujourd'hui...

La *Vénus* de Velazquez est étendue, en travers d'une toile de six pieds, couchée sur le côté droit, dans l'attitude de la rêve-

rie, la tête appuyée sur un bras replié. On ne voit rien de son visage, à peine un indice de profil perdu ; mais la nuque, surmontée d'une abondante chevelure brune, dans laquelle les doigts de la main sont noyés ; mais le dos cambré, dont une raie serpentine indique la souplesse ; mais les hanches, et ce qui suit, jusqu'au fin bout du pied, qui touche la bordure. Il est impossible d'imaginer une ligne plus gracieuse que celle qui, partant du cou, s'arrondit à l'épaule, se creuse à une taille délicate, rebondit en montagne, et glisse ensuite tout d'un jet le long d'une jambe effilée. Il y a quelque chose de Watteau dans la forme élégante et introuvable de cette belle nonchalante, — si Watteau avait fait des baigneuses de grandeur naturelle ; peut-être en a-t-il fait.

La draperie sur laquelle repose cette femme est d'un gris comme on n'en voit pas, si ce n'est dans Velazquez. Cette draperie grise a été inventée pour séparer du linge blanc, qui recouvre le lit, les tons de chair en pleine lumière ; le fond du tableau, à droite, derrière la tête, est aussi d'un gris vague, qui fait ressortir le *sujet* principal ; mais, à gauche, se drape à larges plis un rideau rouge sombre, derrière l'Amour..., car il y a un petit Amour ailé et agenouillé, présentant un miroir dans lequel se réfléchit de face un charmant visage. Et c'est ce diable de dieu Cupidon (il s'introduit partout) qui a fait nommer Vénus cette dormeuse, cette rêveuse, — cette femme couchée.

Comme qualité de couleur et comme harmonie, on ne citerait pas beaucoup de Velazquez plus distingués, autant qu'on en peut juger à la distance où il est permis de contempler cette image scandaleuse...

(Trésors d'art en Angleterre, p. 116 et suiv.)

Clément de Ris. — J'arrive à Velazquez, le roi du musée

de Madrid. C'est là seulement, en présence des soixante-quatre toiles qu'il contient, que l'on peut admirer la fécondité, les ressources, la brosse toujours jeune, toujours active, jamais fatiguée, de ce grand artiste...

Il n'y a guère que Rubens qui présente l'exemple d'une pareille fécondité. Et cependant, chez lui comme chez le peintre anversois, on ne trouve la trace d'aucune fatigue, d'aucune modification, d'aucune décadence. On dirait ses œuvres composées et exécutées au même moment, presque à la même heure. Les toiles de 1624 sont absolument les mêmes que celles de 1659. Son incomparable talent est arrivé, s'est soutenu, a disparu, tout d'une pièce. Jamais l'ombre d'hésitation ni de faiblesse. Une inépuisable imagination, aidée par une des mains les plus obéissantes qui fut jamais, a fait face à tout. C'est, je le répète, à Madrid qu'il faut aller pour apprécier ce talent, qui m'a jeté dans un singulier étonnement.

Si ce mot n'avait pas de nos jours une acception différente de son véritable sens, et n'emportait pas une idée grotesque, je dirais que Velazquez est le premier des réalistes. Dans toutes ses toiles il a peint ce qu'il a vu, franchement, sincèrement, sans l'embellir, mais sans l'enlaidir non plus. Ses choix ne sont pas toujours heureux, et c'est un tort; mais du moins il choisit, et son tort est atténué par son intimité auprès du roi, qui exigeait une main toujours prête pour les commandes. Mais, dès qu'il aborde un sujet, quel qu'il soit, il le sauve, il le place à la hauteur des œuvres les plus vantées et les plus parfaites, à force d'art et d'habileté d'exécution...

Jamais peintre n'a peint plus franchement. Sa couleur n'a pas le rayonnement et l'éblouissante transparence de Rubens; elle manque de finesse, — quoique sa touche soit loin d'en être dépourvue; — mais elle remplace ces qualités par une

intensité qu'aucun de ses émules n'a possédée à un plus haut degré. Toute son harmonie, toute sa puissance réside dans le rapport des tons entre eux, tons rarement rompus par la dégradation de la gamme. Les verts, les roses, les jaunes-paille, les bleus, se fondent sans se heurter dans un concert clair, éclatant, où je cherche encore une dissonance...

(Musée de Madrid, p. 23 et suiv.)

Charles Blanc. — On le sait, l'*idéal* ne fut jamais le domaine des peintres espagnols, et par idéal, j'entends ici le haut style. Exprimer la passion, surprendre la réalité, faire palpiter la vie, ce fut le lot de cette forte école. En ce sens, don Diego Velazquez était le plus espagnol de tous les peintres. Il faut le suivre pas à pas dans sa marche vers le genre de perfection qu'il devait atteindre. Son maître favori, celui qu'il plaçait au-dessus de Pacheco et de Herrera le vieux, c'était la nature. Il la consultait à chaque instant du jour. Il avait pris à son service un jeune paysan qui ne le quittait point, et il l'étudiait en ses moindres gestes, faisant prendre à son corps mille postures différentes, épiant sur sa physionomie les expressions de gaieté ou de tristesse, d'attention ou d'indifférence, de plaisir ou de crainte, que provoquent les accidents de la vie commune, ne s'épargnant enfin aucune nuance, aucune difficulté de dessin, aucun raccourci. De la sorte, il étudiait l'humanité dans un homme, et cherchait à surprendre sur ce modèle, toujours le même et toujours mobile, non-seulement la trace des mouvements ordinaires de l'âme, mais le parti que peuvent offrir à la peinture les diverses attitudes du corps humain. Il observait sur ce visage les rides creusées par le rire ou les larmes, ces rides qui, suivant la remarque d'un philosophe, servent à exprimer la joie aussi bien que la douleur.

Telle était la confiance de Velazquez en la riche variété de la nature, que, lorsqu'il puisait dans cet inépuisable trésor, c'était presque toujours sans préférence, bien sûr qu'il y rencontrerait partout la beauté et qu'il saurait la traduire. Partant de ce principe, il n'eut d'abord d'autre but qu'une imitation scrupuleuse de la forme et du ton de tous les objets, finissant avec le même soin chaque partie et lui donnant toute la vigueur qu'il croyait y voir. N'est-ce pas là que doit conduire en effet le naturalisme, du moins au début? Si vous considérez l'art comme une simple contre-épreuve de la nature, aussitôt tout en elle vous enchante; occupé de la seule fidélité du rendu, vous attachez aux parties principales ou accessoires une égale importance; prenant un à un les détails, vous les attaquez d'abord avec amour, avec force, sans vouloir en sacrifier aucun. Alors les plans qu'il aurait fallu distinguer se confondent, la valeur relative des tons vous échappe et, pour avoir mis partout de l'accent, du relief, vous tombez dans une dureté inévitable. C'est ce qui arriva précisément à Velazquez dans sa première lutte contre la nature...

Paysagiste, Velazquez ne dut pas l'être à la façon des Hollandais, c'est-à-dire qu'il ne fut point précieux comme Karel Du Jardin, curieux par les détails du terrain, comme Wynants, fini comme van de Velde, suave comme Poelenburg; il apporta dans le paysage une rude franchise de pinceau, il le traita dans une manière large, sommaire, qui semble naturelle aux peintres d'histoire et qui était celle de Rubens. Chez le peintre espagnol, la campagne ne joue pas précisément le premier rôle; elle sert de fond aux épisodes animés que l'artiste imagine avec l'intention de les mettre en relief...

Quant à l'exécution de ces *paysages* qui appartiennent au *Museo del Rey*, comme la plupart des œuvres capitales de Velazquez, ils sont brossés hardiment, brutalement, pour

être vus de loin. De près, on serait choqué d'une touche aussi heurtée, de la crudité de certains rapprochements, du vague dans lequel sont massés, et en apparence confondus, terrains, arbres et ciel; mais, si on les considère à distance, tous ces objets se débrouillent aussitôt, tout s'harmonise, chaque élément du tableau reprend sa place, chaque ton, sa valeur; la lumière brille, la nature et la vie sont présentes, l'illusion augmente à ce point qu'on est tenté de se rapprocher encore, pour s'expliquer un effet si artistement combiné, si sûrement obtenu...

Il est des choses qu'il ne faut point demander à Velazquez : l'élévation du style, les conventions traditionnelles comme les comprit Nicolas Poussin, et cette noblesse dans le choix du contour qui, dépassant la correction, va jusqu'à substituer aux formes que présente la nature, les raffinements inventés par le génie ou par le goût. Velazquez ne paye jamais qu'en monnaie d'Espagne, c'est-à-dire qu'il fait rentrer dans les types d'une trivialité fière les héros et les scènes de l'ordre le plus auguste. Pour lui, les dieux de l'Olympe ne sont que des hommes, et l'homme, à ses yeux, c'est le premier venu...

Velazquez revint d'Italie aussi Espagnol, aussi Velazquez que auparavant. L'étude de l'antique n'avait pas élevé son style jusqu'à l'idéal. Sa destinée était de régner exclusivement dans le domaine de la réalité. S'il n'eut pas des ailes pour monter dans les nuages et y saisir les expressions surhumaines, il fut peut-être le plus grand de tous ceux dont les pieds touchent la terre. Sa peinture, à force de caractère, devint sublime, et souvent, quand il ne cherchait que la vérité, il rencontra la poésie. Il en mit plus dans un simple portrait que d'autres n'en mettent dans des compositions sacrées ou historiques...

Tous les effets d'une nature observée au hasard, tous les phénomènes de la lumière, depuis l'intensité du grand soleil jusqu'aux nuances les plus fugitives d'une clarté douteuse, Velazquez les aborde sans hésitation, les reproduit sans peine. Rien n'embarrasse un tel maître, rien ne l'étonne, tant qu'il ne s'agit pas d'idéaliser son modèle. Grouper des personnages dans la pénombre lui est aussi facile que d'en enlever un seul en pleine campagne. S'il lui arrive de visiter une fabrique de tapis, et d'y voir des femmes qui, à raison de l'extrême chaleur de l'été, travaillent à moitié nues, sous un rayon amorti par les tentures extérieures, il sera frappé des effets charmants de ce clair-obscur, et il représentera les Fileuses, *las Hilanderas*, livrant au demi-jour leur nudité insouciante, tandis que des dames plus vêtues marchandent des tapisseries terminées, et sont là pourtant comme de simples objets dont le peintre s'est servi pour montrer les miracles de son incomparable pinceau, pour augmenter l'illusion de la perspective et donner prise aux accidents d'une lumière adoucie et ménagée...

La vérité! voilà la seule poésie de Velazquez, voilà sa muse. Il laisse à la nature le soin d'être belle. Même ce qui traverse son imagination fait partie de ses souvenirs; il n'invente que ce qu'il a vu; mais aussi quel regard! comme il embrasse tout, ensemble et détails! comme il pénètre au fond des choses; comme il touche à la forme des objets; comme il en saisit le ton positif, le ton juste, ou plutôt le ton apparent, qui est le seul juste! Rien n'échappe à sa raison perçante et d'une immanquable sûreté; il mesure jusqu'à la distance des corps, par le seul degré d'intensité que donne aux couleurs l'interposition de l'air ambiant. Rien ne trompe les yeux de Velazquez, et, au contraire, c'est lui qui trompe l'œil des autres!...

Si la peinture n'était qu'un second enfantement de la création, Velazquez serait, sans contredit, le plus grand des peintres. Van Dyck, Rubens et Titien l'ont égalé pour le portrait; ils ne l'ont point surpassé. Dessinateur correct, coloriste vrai, mais vrai jusqu'au sublime, aucun des prestiges de la nature physique n'a échappé à la puissance de son imitation. Il commença par reproduire le modèle sèchement et crûment; ensuite, il tint compte des phénomènes visibles : il s'aperçut que la forme n'est pas abstraite, qu'elle est modifiée par la présence de l'air, que la couleur dépend de la distance des objets et de la lumière plus ou moins vive qui les frappe. Alors il peignit la nature comme elle se montre à nos yeux pour ne les point blesser, pour leur plaire. Enfin, arrivé aux limites de la perfection, il supprima les apparences de l'art, et il ne resta sur la toile que la nature elle-même. Ne cherchez, parmi les œuvres de Velazquez, ni la pensée profonde du Poussin, ni le sentiment exquis de Lesueur, ni le beau antique, ni l'idéalisme des Florentins du quinzième siècle : Velazquez n'a vu dans les cieux que des hommes, et dans les hommes il n'a vu que des Espagnols, c'est-à-dire des figures se mouvant sous l'empire des passions, à la clarté du soleil. Sa peinture a donc manqué de style; mais, en revanche, elle est remplie de caractère, et ce caractère, c'est la vérité.

(HISTOIRE DES PEINTRES DE TOUTES LES ÉCOLES.
Biographie de Velazquez.)

THÉOPHILE GAUTIER. — Nous allâmes visiter le *Museo réal*... Sa gloire particulière, sa richesse originale, c'est de contenir Velazquez tout entier. Qui n'a pas vu Madrid ne connaît ce peintre étonnant, cet artiste d'une individualité absolue, ne relevant que de la nature et dont le réalisme a

su se conserver intact au milieu d'une cour formaliste. L'Espagne, jalouse, a précieusement gardé tous les tableaux de son maître favori, et c'est à peine si les galeries les plus riches en possèdent quelque esquisse ou quelque répétition d'une authenticité toujours un peu douteuse. Velazquez seul vaut le voyage, et, maintenant que le chemin de fer rend facile de franchir les Pyrénées, nos jeunes peintres feront bien de l'aller étudier...

Quoique Velazquez fût savant, qu'il connût par plusieurs voyages les chefs-d'œuvre de l'art italien et de l'antiquité, qu'il eût même fait des études et des copies d'après les maîtres, il ne ressemble à personne. Son sentiment, ses procédés lui appartiennent; aucune tradition n'y apparaît : il semble avoir inventé la peinture et du même coup l'avoir portée à sa perfection. Nul voile, nul intermédiaire entre lui et la nature; l'outil même est invisible, et ses figures paraissent fixées dans leur cadre par une opération magique. Elles vivent avec leur enveloppe d'atmosphère, d'une vie si intense, si mystérieuse et si réelle à la fois, qu'elles donnent au présent la sensation du passé. On se demande si les spectateurs qui contemplent ces toiles ne sont pas des ombres, et les personnages peints des personnages vivants, regardant d'un air vague et hautain d'importuns visiteurs. Certes, les contemporains de ces admirables portraits, qui expriment en même temps l'homme extérieur et l'homme intérieur, n'avaient pas des modèles eux-mêmes une perception plus nette, plus vraie, plus vibrante; on peut même penser qu'elle était moindre que la nôtre, puisqu'un grand artiste comme Velazquez ajoute à ce qu'il peint son génie et son coup d'œil qui pénètre au delà du regard vulgaire. Dans ces images si exactes, il a dégagé l'essentiel, accentué le significatif, sacrifié l'inutile, et mis en lumière la physionomie intime. De tels

portraits en disent plus que de longues histoires ; ils confessent et résument le personnage....

Velazquez ne dédaignait pas les mendiants, les ivrognes, les gitanos, et il les peignait de la même brosse qui venait de fixer dans un cadre d'or une physionomie royale ou princière. Voyez le tableau de *los Borrachos,* un chef-d'œuvre qui selon nous mérite mieux que *las Meniñas* le titre de Théologie de la peinture ; l'*Ésope* et le *Ménippe,* deux simples gueux philosophiques, jaunes, rances, délabrés, sordides, mais superbes ; *el Niño di Vallecas,* un enfant phénomène, né avec un double rang de dents, et tenant la bouche ouverte, dont Velazquez a fait une peinture admirable. Les femmes barbues des foires n'effrayaient pas son robuste amour de la vérité. Sa couleur impartiale comme la lumière s'étendait sur tous les objets avec une splendeur tranquille, sûre de leur donner la même valeur, que ce fût un roi ou un pauvre, une guenille ou un manteau de velours, un tesson d'argile ou un casque damasquiné d'or, une délicate infante ou un monstre gibbeux et bancal. La beauté et la laideur lui semblent indifférentes, il admet la nature telle qu'elle est et ne poursuit aucun idéal ; seulement, il rend les belles choses avec la même perfection que les vilaines, en quoi il diffère de nos réalistes actuels. Si une belle femme pose devant lui, il en rendra toutes les grâces, toutes les élégances, toutes les délicatesses. Son pinceau, qui, chargé de bitume, hâlait et encrassait la trogne d'un vagabond, trouvera pour les joues de la beauté des pâleurs nacrées, des rougeurs de rose, des duvets de pêche, des suavités sans pareilles. C'est le peintre de l'aristocratie et le peintre de la canaille ; il est aussi admirable au palais que dans la cour des Miracles. Mais ne lui demandez pas de scènes mythologiques, ni même, chose rare pour un peintre espagnol, de scènes de sainteté. Pour avoir

toute sa force, il faut, comme Antée, qu'il touche la terre, mais alors il se relève avec toute la vigueur d'un Titan...
(Moniteur du 24 septembre 1864.)

Beaucoup d'autres écrivains français ont parlé de Velazquez, par exemple M. Beulé, dans la *Revue des Deux Mondes*, M. Lavice, dans une *Revue des Musées d'Espagne*, M. Dumesril, etc., etc. Nous terminerons ces citations par un fragment de M. Villot dans son Catalogue du Louvre : « Velazquez a excellé dans tous les genres. Ses portraits seuls suffiraient pour rendre son nom illustre. Dessinateur savant, coloriste puissant et harmonieux, il montre dans chaque ouvrage une rare connaissance des effets de la nature, qu'il reproduit toujours d'une manière large et élevée... »

IV

CATALOGUE DES PEINTURES DE VELAZQUEZ

EXISTANT AUJOURD'HUI

DANS LES MUSÉES ET DANS LES COLLECTIONS DE L'EUROPE.

Il y avait deux manières de faire un catalogue de l'œuvre peint par Velazquez :

L'une, en alignant des extraits de tous les catalogues *vieils et nouveaux*, catalogues de ventes anciennes et modernes, catalogues de musées, galeries et collections quelconques; en rassemblant les indications fournies par des livres plus ou moins *autorisés;* en compilant tout ce qu'il est possible de recueillir dans les imprimés ou dans les manuscrits.

Et ce n'était point trop malaisé, avec l'aide d'un bibliophile érudit comme l'est M. Gustave Brunet.

On eût produit ainsi un vrai trésor de curiosité, mais peu utile, sans doute, aux artistes et aux amateurs qui désirent étudier Velazquez sur les œuvres bien authentiques qu'on peut rencontrer aujourd'hui dans les diverses galeries.

L'autre manière était donc de réunir en un seul catalogue tous les tableaux de Velazquez disséminés aujourd'hui dans les musées et dans les collections particulières, sauf à donner, en note complémentaire, les indications qui résultent des anciens catalogues ou de livres dont la compétence est discutable.

L'auteur de ce catalogue *approximatif* a eu la chance de voir presque toutes les galeries de l'Europe, et Velazquez a été de ceux qu'il a spécialement étudiés, en Espagne, en Angleterre, en Belgique, en Hollande et en Allemagne. Il a donc authentiqué lui-même la plupart des tableaux consignés dans ce catalogue; pour les autres, il a indiqué les informations auxquelles il est obligé de s'en rapporter.

Et quelle classification adopter?

L'ordre chronologique serait le plus rationnel et le plus instructif, assurément; mais, quoique nous sachions les dates d'un certain nombre de Velazquez, le classement des autres serait laissé à un arbitraire trop hasardeux.

Classer par sujets, cela offre plusieurs avantages, par exemple l'avantage de réunir tous les exemplaires variés d'une même composition, depuis les esquisses et ébauches jusqu'aux répétitions du tableau terminé. Mais quel inconvénient de sauter brusquement de Madrid à Londres ou à Saint-Pétersbourg!

Nous avons préféré le classement par pays, en commençant par les musées publics, ajoutant les collections particulières et les tableaux isolés.

W. BÜRGER.

ANNEXE A L'APPENDICE.

Ce volume était fini, l'appendice, la table, et tout, lorsque M. William Stirling a eu la complaisance de nous envoyer deux fragments qu'il se proposait d'ajouter à une nouvelle édition de son livre anglais. Nous remercions vivement M. Stirling du concours obligeant qu'il a bien voulu prêter à cette traduction française.

Voici le premier fragment, à intercaler p. 83, à la suite du portrait équestre de Philippe IV, n° 299 du musée de Madrid :

Dans le palais de Gripsholm, le Versailles de la Suède, riche en portraits historiques, il y a un très-beau portrait équestre de Philippe IV par Velazquez. Le roi est jeune et sans barbe, si jeune, qu'il est possible que cette peinture soit une petite répétition de celle qui fit la fortune de l'artiste. Il est vêtu de noir, avec de hautes bottes, et il tient son chapeau dans sa main droite, contre la hanche. Le palefroi, d'un blanc de neige, avec une selle de velours pourpre, richement brodée d'or, sa longue crinière liée par trois nœuds de ruban rouge, n'est point cabré et il marche le pas. Pour fond, simplement un mur et une colonne. Le cavalier et le cheval sont peints, l'un et l'autre, avec un esprit et une vivacité extrêmes. La dimension est à peu près le tiers de la grandeur naturelle, la toile ayant 6 pieds 3 pouces de haut sur 5 pieds 6 pouces de large. Ce tableau fut donné à la reine Christine par Pimental, ambassadeur d'Espagne en Suède[1].

[1] *Gripsholm,* etc. Stockholm, 1862, in-8°, p. 170.

VELAZQUEZ ET SES ŒUVRES.

Second fragment, à intercaler p. 125, après la ligne 21 :

Nous avons quelques renseignements sur le séjour de Velazquez à Saragosse.

La capitale de l'Aragon n'avait guère tenu ses anciennes promesses de supériorité artistique. Au quinzième siècle, elle avait fourni à Ferdinand le Catholique plusieurs portraitistes habiles, Pedro Aponte, à qui est attribuée la supercherie (*the trick*, le *truc*) qui trompa les Mores de Grenade et préserva le camp de Santa Fé avec des murs en toile peinte. Une génération plus tard, Damian Forment éleva dans les cathédrales de Saragosse et de Huerca deux autels en marbre, des plus beaux qu'il y ait au monde. Quelques-unes des demeures de la noblesse à Saragosse comptaient parmi les plus élégantes de l'Espagne ; on admirait la grandeur architecturale de leurs cours entourées de galeries, les sculptures des escaliers, des grandes salles et des chambres d'apparat. Quant à la peinture, les Castilles, Valence, l'Andalousie, avaient devancé la métropole de l'Aragon. Mais cependant, à cette époque, il y avait à Saragosse un peintre d'une habileté très-notable, Jusepe Martinez, à qui ses *Discours pratiques sur la peinture*[1] méritent une place importante parmi les anciens écrivains sur l'art espagnol. Il avait passé quelques années, notamment l'année 1625[2], en Italie, à étudier sa profession, dans laquelle il était devenu un des plus savants de sa ville natale. Il se lia tout de suite avec Velaz-

[1] *Discursos practicables del nobilisimo arte de la Pintura, sus rudimentos, medios y fines*. Zaragoza, 1853, in-4º. Le manuscrit, connu et consulté par Perez et par Cean Bermudez, ne fut imprimé pour la première fois qu'en 1853, dans le feuilleton du *Diario Zaragozano*, et ensuite en un volume in-4º, tiré seulement à 40 exemplaires.

[2] Suivant Cean Bermudez, Jusepe Martinez serait né en 1612. Il n'aurait donc eu que treize ans en 1625. — W. B.

quez, et divers souvenirs de ses relations avec le Castillan se rencontrent dans le livre de l'Aragonais. Lorsque Velazquez, durant son séjour à Saragosse, avait un tableau à peindre ou à finir, il paraît qu'il allait travailler dans l'atelier de Martinez. Une fois entre autres, il fit le portrait d'une jeune lady, « peinture, dit son ami, d'une qualité exquise, comme les autres productions de sa main. » Mais son talent ne le garantit pas contre les vexations auxquelles sont exposés les peintres de portraits, et auxquelles n'ont échappé ni Titien, ni van Dyck. Le tableau emporté, le père en était satisfait, mais la fille en fut si mécontente, qu'elle refusa de permettre qu'on le gardât dans la maison. Le père, embarrassé, demande la raison de ce mécontentement. La jeune lady répondit que son attente était absolument trompée, et spécialement à cause de « la grande injustice faite à son col, » qui, disait-elle, était de la plus fine guipure des Flandres.

Il est probable que la plupart des renseignements et anecdotes concernant les peintres de Madrid, de Tolède et des écoles du sud de l'Espagne qui se rencontrent dans le livre de Martinez lui furent communiqués par Velazquez, dont l'autorité est expressément citée à propos de cette allégation que « Delgado de Séville était un statuaire supérieur à son maître Gaspar Becerra[1]. »

Parmi les œuvres les plus remarquables, existant aujourd'hui, de Martinez, est une série de quinze ou seize tableaux de la *Vie de la Vierge*, décorant encore la chapelle de *Nuestra Señora de la Blanca*[2] dans la cathédrale de la Seu,

[1] *Discursos practicables*, p. 176.

[2] Cean Bermudez s'est trompé en attribuant à Martinez, au lieu de ces peintures, une série peinte par un artiste très-inférieur dans la chapelle de *Nuestra Senora de las Nieves*. Je dois cette rectification à M. Valentin Carderera, le peintre, qui lui-même est de Saragosse.

à Saragosse. La composition et la couleur en sont excellentes et ils contiennent des têtes qui prouvent que Martinez, durant ses voyages en Italie, avait été vivement impressionné par le style du Parmegiano. Le portrait de l'archevêque Apaolara, agenouillé devant la Vierge, dans un de ces tableaux, rend probable que la série avait été donnée à la chapelle par ce prélat. Ce tableau est un des meilleurs de la collection, et la tête de l'archevêque est peinte avec une force qui approche de Velazquez.

Sur la recommandation de Velazquez, Philippe IV fit à Martinez l'honneur de le nommer un de ses peintres ordinaires. A la mort du roi, Martinez exécuta deux grandes peintures pour le catafalque érigé dans la cathédrale par la corporation de la cité à l'occasion des funérailles. L'une était un portrait équestre de Philippe IV; l'autre représentait les magistrats, en costume de deuil, contemplant quelques figures allégoriques qui apparaissent sur des nuages. Ces deux tableaux ont été conservés, ou du moins ils existaient encore il y a peu d'années, quoique en mauvais état, dans la noble salle, un peu délabrée, de la Bourse. Martinez fut en faveur auprès de don Juan d'Autriche, le fils naturel du roi, mais cependant l'espoir du patronage de ce prince et d'un succès à la cour ne le décida point à quitter sa ville natale pour la capitale. Il mourut à Saragosse en 1682, âgé de soixante-dix ans.

Les notes de M. Stirling indiquent aussi qu'à la page 41, ligne 1, après le prénom Federigo, il faut ajouter Zuccaro.

ESPAGNE.

MUSÉE ROYAL DE MADRID.

Nous donnons les SOIXANTE-TROIS tableaux du Musée de Madrid dans l'ordre où ils sont portés au Catalogue, sans être même rapprochés les uns des autres. Il faut croire que ce classement, — ce désordre, — sera changé dans le nouveau catalogue que préparent depuis longtemps MM. de Madrazo et qu'il serait bien utile de publier enfin, à présent que, grâce aux chemins de fer, il n'y a plus de Pyrénées.

C'est le texte du Catalogue que nous reproduisons, avec quelques différences et avec des remarques personnelles.

1. — N° 54 du Catalogue de 1858 : NOTRE-SEIGNEUR CRUCIFIÉ.

Peint pour les religieuses de San Placido; devenu la propriété des ducs de San Fernando, qui le donnèrent au roi Ferdinand VII. — Fond ténébreux.

Hauteur 8 pieds 11 pouces. Largeur 6 pieds 1 pouce.

Ce Christ, de grandeur naturelle, est terrible. C'est correct, serré, solide comme un marbre. Le fond est d'un noir neutre.

Voyez p. 118.

2. — 62. LE COURONNEMENT DE LA VIERGE.

La Vierge, couronnée par le Père Éternel et par son divin Fils, reçoit la lumière du Saint-Esprit. Les anges apparaissent au milieu des nuages.

H. 6 p. 4 p. L. 4 p. 10 p.

Beau, mais vulgaire quoique singulier, si l'on peut rapprocher ces épithètes. C'est le moment où Velazquez est influencé par le Greco. Il y

y a des nuages d'argent, très-fantastiques, comme dans le Greco. Les figures sont rouges et communes.

3. — 63. LE DIEU MARS.

Nu, assis, le casque en tête; à ses pieds, les autres pièces de son armure.

H. 6 p. 5 p. L. 3 p. 5 p.

Il a une draperie bleue autour des cuisses et une draperie rouge pendante. Fond brun clair. Peinture assez molle. Malgré certaines qualités du ton, on dirait presque un tableau de la décadence flamande, après Rubens.

Les sujets mythologiques, de même que les sujets catholiques, ne portent pas bonheur à Velazquez.

4. — 71. PORTRAIT DE JEUNE FILLE.

Cheveux châtains, tressés et avec des nœuds rouges; corsage gris clair, manches tailladées; elle tient entre ses mains un faisceau de fleurs.

H. 2 p. 1 p. L. 1 p. 8 p.

Il se pourrait que cette jeune fille fût la fille de Velazquez. Ce portrait est faiblement dessiné, et assez *mal ensemble*. Peut-être n'est-il qu'une copie libre du n° 78.

5. — 74. PORTRAIT, EN BUSTE, DE PHILIPPE IV, JEUNE.

Armure d'acier, avec ornements d'or, écharpe cramoisie, en sautoir sur la poitrine.

H. 2 p. 8 p. L. 1 p. 7 p.

Cette peinture est sèche et dure. Très-contestable.

6. — 78. PORTRAIT DE JEUNE FILLE.

Pour la physionomie et le costume, « elle paraît sœur de la jeune fille représentée dans le tableau n° 71. » Elle tient également un tas de fleurs dans son giron.

Mêmes dimensions que le n° 71.

Placé dans la Tribune. C'est assurément le même modèle que le n° 71,

qui en est une répétition, quoique la figure soit tournée à gauche, tandis que celle-ci est tournée à droite. L'original paraît être ce n° 78.

Elle est vue de face, à mi-corps. Cette peinture fait penser à Chardin.

7. — 81. PORTRAIT D'UN SCULPTEUR INCONNU, qu'on présume être Alonso Cano.

Physionomie accentuée, moustaches noires. Costume de soie noire. La main gauche posée sur un buste ébauché, la droite tenant un instrument à modeler.

H. 3 p. 11 p. L. 3 p. 1 p. 6 lig.

Placé dans la Tribune. La tête de la statue est légèrement brossée sur le fond.

8. — 87. SAINT ANTOINE, ABBÉ, ET SAINT PAUL, PREMIER ERMITE.

Un corbeau apporte à saint Paul un pain pour sa nourriture et pour celle de saint Antoine. Dans le lointain, deux lions creusent la tombe de saint Paul. A droite du spectateur, la grotte de saint Paul et saint Antoine qui frappe à la porte. Fond : paysage avec une rivière et un tronc d'arbre.

H. 9 p. 3 p. L. 6 p. 9 p.

Le paysage est immense. Les figures ont environ 2 pieds de haut. Crayer a imité cela dans son tableau représentant le même sujet, au Musée de Bruxelles. Il y avait au Musée espagnol une espèce d'esquisse de ce tableau de Velazquez. V. p. 179.

9. — 101. ENTRÉE DE JARDIN, avec une partie d'architecture.

10. — 102. ENTRÉE DE JARDIN, avec une espèce de portique et diverses figures.

Ces deux pendants, exquis de couleur et d'esprit, n'ont que 1 pied 7 pouces de haut sur 1 pied 5 pouces de large. Ils ont été peints à la villa Medici, à Rome, pendant que Velazquez y était malade. On retrouve encore les mêmes sites, sans beaucoup de changement, à la villa Medici.

11. — 107. PORTRAIT D'UN INCONNU.

Figure entière, de grandeur naturelle.

Ce pourrait être le portrait de quelque acteur célèbre de la cour de Philippe IV. Sa main droite est avancée, comme par un geste de déclamation. Costume noir, le petit manteau soutenu par le bras gauche.

H. 7 p. 6 p. L. 4 p. 5 p.

Ce portrait si expressif est placé dans la Tribune, avec les principaux chefs-d'œuvre de toutes les écoles. La figure tout en noir se détache en silhouette sur un fond gris. Les noirs de Velazquez sont incomparables.

12. — 109. PORTRAIT DE L'INFANT DON CARLOS, second fils de Philippe III, lequel naquit en 1607 et mourut en 1632.

Figure entière, de grandeur naturelle. Costume noir avec un manteau court et une grosse chaîne d'or en sautoir sur la poitrine. Dans la main gauche le chapeau, dans la main droite un gant.

H. 7 p. 6 p. L. 4 p. 6 p.

Il est debout, vu de trois quarts à gauche. Peinture serrée d'exécution. Superbe.

Le même portrait, avec quelques différences, à la galerie Salamanca.

13. — 114. PORTRAIT DE LA REINE DOÑA MARIA ANA D'AUTRICHE, seconde femme de Philippe IV.

Figure entière, de grandeur naturelle, debout. Costume noir, bordé d'argent. La main gauche tient un mouchoir blanc, la droite est appuyée sur le dos d'un fauteuil. Au fond, un rideau et une table couverte d'un tapis de damas; sur la table, une montre.

H. 7 p. 6 p. L. 4 p. 6 p.

Peinture douce et fine, exquise.

14. — 115. PORTRAIT DU PRINCE DON BALTAZAR CARLOS, fils de Philippe IV.

Figure entière, de grandeur naturelle, debout. Costume noir. La main droite, gantée de chamois, tient le chapeau; la gauche est appuyée sur un fauteuil que cache en partie un rideau cramoisi.

H. 7 p. 6 p. L. 5 p. 2 p.

Peinture très-harmonieuse, très douce, comme un van Dyck.

15. — 117. PORTRAIT D'UN INCONNU.

Figure entière, de grandeur naturelle.

Un bâton à la main, une clef de fer sur la poitrine. Par terre, des armes et des boulets. Au fond, un navire incendié qui sombre. Ce doit être quelque célèbre maître d'artillerie du temps de Philippe IV.

Esquisse (bosquejo), suivant le Catalogue, mais c'est un chef-d'œuvre de première beauté.

H. 7 p. 6 p. L. 4 p. 5 p.

Il est debout, tourné de trois quarts vers la droite. Il porte un pourpoint noir à manches roses, des hauts-de-chausses et des bas roses, un petit manteau noir doublé de rose, un chapeau noir à plumes roses.

16. — 118. VUE DE L'ARC DE TITUS, sur le Campo Vaccino, à Rome.

H. 5 p. 3 p. L. 4 p.

17. — 119. ETUDE DE TÊTE DE VIEILLARD.

H. 1 p. 5 p. L. 1 p. 10 lig.

Peinture très-vive, qui rappelle van Dyck et Reynolds.

18. — 127. PORTRAIT SUPPOSÉ DE BARBEROUSSE, le fameux corsaire.

Figure entière, de grandeur naturelle. Debout, tourné de trois quarts vers la gauche.

Vêtu à la turque. Casaque rouge et burnous blanc. Dans la main droite une épée nue, dans la main gauche le fourreau.

H. 7 p. 1 p. 6 lig. L. 4 p. 4 p.

Grand caractère de tête. Peinture largement brossée dans une gamme de couleur qui court du rouge au blanc.

19. — 128. ETUDE DE PAYSAGE, avec un temple romain à gauche et un ruisseau à droite.

H. 5 p. 3 p. L. 4 p.

20. — 132. ETUDE DE PAYSAGE.

Ruines frappées de vifs effets de lumière. Très-vigoureux. Un peu noir.

H. 5 p. 4 p. L. 4 p.

21. — 135. PORTRAIT DE DOÑA MARIA, fille de Philippe III et reine de Hongrie.

H. 2 p. 1 p. L. 1 p. 7 p.

Buste court, sans mains, tourné de trois quarts vers la gauche. Cheveux roussâtres, physionomie très-fine, la bouche surtout. Corsage olivâtre. C'est délicieux.

22. — 138. RÉUNION DE BUVEURS, tableau connu sous le nom de LOS BORRACHOS (les Ivrognes).

Au centre, un des buveurs demi-nu, par lequel le peintre s'est proposé de représenter Bacchus, assis sur un tonneau qui lui sert de trône, la tête couronnée de pampres, couronne de lierre un de ses compagnons. Celui-ci, qui paraît être un soldat, est agenouillé avec respect, pour recevoir ce grade, honneur et titre, de disciple distingué de Bacchus. L'assemblée entière célèbre ce succès, et un des compagnons, avec une gravité affectée et stupide, se prépare à recevoir les mêmes honneurs.

H. 5 p. 11 p. L. 8 p. 1 p.

Le tableau est si connu par des reproductions, que nous n'ajoutons rien à cette description imparfaite du Catalogue.

Cette peinture tient à la première manière de Velazquez, lorsqu'il se rapproche de Ribera. Le Bacchus est un peu lourd. Les accessoires sont prodigieux. La date est 1624. Lord Heytesbury possède une esquisse signée et datée. V. p. 83.

23. — 139. PORTRAIT D'HOMME INCONNU.

En buste. Costume noir.
H. 2 p. L. 1 p. 4 p. 6 l.

24. — 140. PORTRAIT D'HOMME INCONNU.

H. 2 p. 8 lig. L. 1 p. 7 p.

Costume noir. Cheveux châtains, moustaches « à la Ferdinand. »
Dans la manière dure de Velazquez. Grand caractère.

25. — 142. PORTRAIT DE PHILIPPE IV, dans un âge avancé.

Un chapeau dans la main gauche, un papier dans la main droite.

Costume noir. Fond, à gauche, un rideau rouge et une table couverte d'un tapis de même couleur.

H. 7 p. 6 p. L. 4 p. 6 p.

Pas de Velazquez, mais de Pareja, à qui, je crois, il sera restitué dans le prochain catalogue.

26. — 143. ETUDE DE PAYSAGE.

Premier plan, un jardin. Au fond, à droite, un palais et un groupe d'arbres.

H. 5 p. 4 p. L. 4 p.

Un peu noir, mais lumineux.

27. — 145. VUE DE LA DERNIÈRE FONTAINE DU JARDIN DE L'ISLE DU PALAIS ROYAL D'ARANJUEZ.

H. 8 p. 11 p. L. 8 p.

On lit au bas de ce chef-d'œuvre : « *Por mandado de Sv Mag₁. Año* 1657 (?). » Les figures, de 1 pied de proportion, sont élégantes comme des figures de Watteau. Le paysage est extraordinaire. Peint ou peut-être seulement esquissé en 1642. V. p. 124.

28. — 155. LAS MENINAS.

Nous conservons à ce célèbre tableau son nom espagnol, correspondance, au féminin, du mot français — sous les Valois — *menins*.

A gauche du spectateur est Velazquez, palette en main, faisant le portrait de Philippe IV et de la reine, dont on aperçoit les images dans une glace placée au fond de l'atelier. En avant et au milieu, l'infante dona Margarita-Maria d'Autriche s'amusant avec ses *menines*. A droite, la naine Mari Barbola et Nicolasico Pertusato, avec le chien favori qui souffre patiemment ses agaceries.

H. 11 p. 5 p. L. 9 p. 11 p.

Placé dans la Tribune.

Le haut du fond est un peu assombri. Une répétition ou esquisse chez M. Banks, Dorsetshire. V. p. 152.

29. — 156. PORTRAIT DE PHILIPPE IV.

En buste. Age mûr. Costume noir.

H. 2 p. 5 p. 6 lig. L. 2 p.

Placé dans la Tribune.

Fond sombre. Bonne peinture, mais pas extraordinaire.

30. — 167. L'ADORATION DES MAGES.

Tableau de son premier temps.

En effet l'exécution, ferme et forte, est un peu sèche. Velazquez songeait un peu à Ribera, comme dans l'*Adoration des bergers*, autrefois au Musée espagnol du Louvre, maintenant en Angleterre. Je crois même que les deux tableaux devaient se faire pendant.

H. 7 p. 5 p. 6 lig. L. 4 p. 6 p.

31. — 177. PORTRAIT ÉQUESTRE DU COMTE-DUC D'OLIVARES, premier ministre et favori de Philippe IV.

Galopant sur un beau cheval marron, il tient dans la main droite le bâton de commandement. Il porte une armure, une écharpe rouge en sautoir et un chapeau à grands bords rabattus (*sombrero*).

H. 11 p. 3 p. L. 8 p. 7 p.

Placé dans la Tribune.

C'est là un chef-d'œuvre. Peint en 1631. V. p. 114. La répétition en petit chez lord Elgin.

32. — 195. LA FORGE DE VULCAIN.

Apollon apprend au dieu du feu l'injure que souffre son honneur avec la « *correspondencia criminal* » (le mot est pareil au mot anglais *criminal conversation*) de son épouse Vénus avec Mars.

Nous avons traduit littéralement (malgré les fautes de français), pour conserver le caractère du catalogue espagnol.

H. 8 p. L. 10 p. 5 p.

Ce tableau aussi est bien connu. Il fut peint en Italie durant le premier voyage, 1629-31, et rapporté à Philippe IV. C'est l'Italie qui explique la niaiserie maniérée de l'Apollon. Les fonds gris, très-simples, sont superbes. V. p. 106.

33. — 198. PORTRAIT DE L'INFANTE DOÑA MARIA D'AUTRICHE, fille de Philippe IV.

Figure entière, de grandeur naturelle, debout.

Corsage et caraco roses, galonnés d'argent; manches flottantes en batiste. Dans la main droite, un mouchoir; dans la main gauche, une rose. Un ruban rose tombe de la chevelure sur le côté droit. Rideau de brocart cramoisi.

H. 7 p. 7 p. L. 5 p. 3 p.

54. — 200. PORTRAIT DE PHILIPPE IV, jeune.

Figure entière, de grandeur naturelle. Debout, en costume de chasse, arrêté près d'un arbre, un chien à ses pieds. Gants de chamois, col empesé, hauts-de-chausses d'un gris verdâtre, les manches du pourpoint noires, rehaussées d'argent. Sur la tête, une casquette. Dans la main droite, une escopette.

H. 6 p. 10 p. L. 4 p. 6 p.

C'est l'original du tableau dont le Louvre a achèté récemment une répétition (voir Musée du Louvre). Le tableau de Madrid est très-large d'exécution : presque une esquisse, surtout les fonds. On y remarque beaucoup de repentirs : par exemple, les jambes étaient plus en avant. V. p. 81.

55. — 209. PORTRAIT D'UNE VIEILLE SEÑORA.

Costume noir, avec une cape à la flamande, une toque et un voile sur la tête, et une écharpe plissée contre la poitrine. Elle tient dans ses mains un mouchoir et un livre (un *Officio Divino*, dit le Catalogue).

Elle est debout, vue jusqu'aux genoux, tournée de trois quarts vers la gauche. Caractère terrible. Belle et sombre peinture.

H. 3 p. 9 p. 6 lig. L. 2 p. 8 p.

56. — 228. PORTRAIT D'HOMME INCONNU.

Costume noir et large fraise.
H. 1 p. 5 p. L. 1 p. 3 p. 6 l.
En buste court. Dans la manière dure. Peu remarquable.

57. — 230. PORTRAIT ÉQUESTRE DE PHILIPPE III.

Sur un beau cheval blanc, au bord de la mer. Armure, bottes claires et sombrero, écharpe rouge en sautoir. Dans la main droite, le bâton de commandement.

H. 10 p. 9 p. L. 11 p. 3 p.

Grande et superbe peinture, faite de chic, bien entendu, puisque Philippe III n'était plus là. La crinière du cheval est prodigieuse. Peint en 1631, ainsi que le pendant. V. p. 114.

58. — 234. PORTRAIT ÉQUESTRE DE DOÑA MARGARITA D'AUTRICHE, femme de Philippe III.

Sur un beau cheval pie. Fond de paysage accidenté.
H. 10 p. 8 p. L. 11 p. 1 p.

C'est le pendant du précédent. La reine est vue de trois quarts à gauche, en beau costume, longue jupe noire, lamée d'argent.

39. — 245. PORTRAIT D'UN VIEILLARD, connu sous le nom de *Ménippe*.

Enveloppé d'un manteau.
Figure entière, de grandeur naturelle, debout.
H. 6 p. 5 p. L. 3 p. 4 p. 6 l.
Placé dans la Tribune.

40. — PORTRAIT D'UN NAIN.

Figure entière. Il est assis feuilletant un livre.
H. 3 p. 9 p. 9 l. L. 2 p. 11 p. 6 l
Large peinture, très-expressive, d'un personnage bizarre.

41. — 254. PORTRAIT D'UN VIEILLARD PAUVRE, vulgairement nommé *Ésope*.

Vêtu d'une espèce de sac lié avec une corde autour de la ceinture. La main gauche ramassée contre le sein, la main droite tenant un livre. Par terre, divers accessoires.

Pendant du précédent et mêmes dimensions. Ces deux tableaux assez célèbres, surtout par la gravure, ne sont pas de première qualité.

42. — 255. PORTRAIT D'UN NAIN BARBU.

Assis par terre. Vêtu de rouge et de vert.
H. 3 p. 9 p. 6 lig. L. 2 p. 11 p.
Il y en a une répétition chez M. Salamanca.

43. — 258. PORTRAIT DE PHILIPPE IV, jeune.

Costume noir, avec manteau. La main droite tient un papier, la gauche est appuyée contre une table, sur laquelle est le chapeau.
H. 2 p. 2 p. L. 3 p. 8 p.
Peinture froide et assez faible.

44. — 270. PORTRAIT DU PRINCE DON BALTAZAR CARLOS, fils de Philippe IV.

> Vêtu en chasseur; il est accompagné de son chien favori.
> H. 6 p. 10 p. L. 3 p. 8 p.
> Figure entière, de grandeur naturelle. Debout, il tient de la main gauche son fusil. Fond de paysage. Très-lestement peint, même un peu lâché et faible.

45. — 278. PORTRAIT DE DON FERNANDO D'AUTRICHE, jeune.

> En chasseur, avec un fusil dans la main et un chien à ses pieds. Figure entière, debout, de grandeur naturelle. C'est le pendant du n° 200.
> H. 6 p. 10 p. L. 3 p. 10 p.
> Le chien est à droite, de profil. Harmonies verdâtres. Très-beau.
> V. p. 81.

46. — 279. PORTRAIT D'UN NAIN.

> Figure entière, un peu plus petite que nature.
> De la main droite, il tient son chapeau à plumes blanches; la main gauche est posée sur le collier d'un beau chien énorme.
> H. 5 p. 1 p. L. 3 p. 11 p.
> Costume brun olivâtre. Très-belle exécution.

47. — 284. Portrait nommé le NIÑO DE VALLECAS.

> Assis par terre, costumé de vert, la tête nue.
> H. 3 p. 10 p. L. 11 p. 6 l. V. p. 122.
> Prodigieux de physionomie et d'expression.

48. — 289. PORTRAIT D'UN PERSONNAGE INCONNU.

> Richement armé, la tête nue, la main droite sur le casque, posé sur une table avec le bâton de commandement. Cheveux noirs, moustaches et barbiche.
> H. 3 p. 11 p. L. 3 p. 2 p.
> A mi-corps. Peinture molle, assez vulgaire.

49. — 291. PORTRAIT DU BOBO DE CORIA.

Costume vert, pourpoint à manches tailladées. Assis par terre, les mains jointes sur les genoux. A son côté un vase de vin.
H. 3 p. 9 p. 6 l. L. 2 p. 11 p. 6 l. V. p. 122.

50. — 295. MERCURE ET ARGUS.

Junon avait confié à Argus la garde de la belle Io, que Jupiter avait changée en vache. Mercure, envoyé par Jupiter, endort Argus avec le son de sa flûte, et lui coupe la tête.

La description du tableau vaudrait mieux que cette belle historiette mythologique. Les figures sont de grandeur naturelle, et l'Argus couché et endormi est superbe. Le tableau est placé dans la Tribune.
H. 4 p. 6 p. 6 l. L. 8 p. 11 p.

51. — 299. PORTRAIT ÉQUESTRE DE PHILIPPE IV.

Il galope dans un paysage accidenté. Magnifique armure à filets d'or, écharpe rouge en sautoir. Dans la main droite, le bâton de commandement.
H. 10 p. 9 p. 6 l. L. 11 p. 3 p.

C'est très-grandiose, et si magistralement brossé! Très-belle peinture décorative. V. p. 82.

52. — 303. PORTRAIT DE DOÑA ISABEL DE BOURBON, première femme de Philippe IV.

Elle est montée sur un palefroi blanc.

Pendant du numéro précédent, et mêmes dimensions. Mais la femme est plus belle que l'homme. L'immense jupe de la reine, couleur marron et brochée d'or, est splendide. Il y a des repentirs très-visibles d'une jambe du cheval, projetée en l'air. Le ciel est superbe.

53. — 308. PORTRAIT DU PRINCE DON BALTAZAR CARLOS.

Costume de cour, galonné d'or. Dans la main droite, une carabine.
H. 5 p. 8 p. L. 4 p 8 l.

Figure entière, de grandeur naturelle, debout. Elle se dessine sur un fond de mur. A gauche, fond de paysage. Par terre, en avant, un chapeau noir, sur un coussin. Un peu froid.

54. — 319. REDDITION DE LA PLACE DE BRÉDA.

Le marquis de Spinola, accompagné des officiers de son armée, en présence des troupes flamandes et espagnoles, reçoit du gouverneur général les clefs de la place.

H. 11 p. L. 13 p. 2 p.

Le tableau est placé dans la Tribune. Peint entre 1645 et 1648. Le cheval du premier plan est un peu lourd, mais il y a des figures exquises, notamment vers le milieu, un jeune homme en blanc, vu de face. Une de ces figures, à gauche, représente, dit-on, Velazquez lui-même. On a vu, à Paris, passer en vente publique, et puis chez M. Haro, une très-belle esquisse de ce chef-d'œuvre. Le Louvre possède un dessin, étude du cheval pour ce tableau. (Viardot, *Musées de France*, p. 290.)

55. — 320. PORTRAIT D'UNE FEMME, qu'on croit être la mère de l'auteur.

En buste, de profil, avec une mante jaunâtre.
H. 2 p. 2 p. 6 l. L. 1 p. 9 p. 6 l.

Elle tient un grand carton. Elle a les cheveux très-noirs. Beau fond gris. C'est superbe.

56. — 332. LE PRINCE DON BALTAZAR CARLOS.

Il galope sur un cheval marron.
H. 7 p. 6 p. L. 6 p. 2 p. 6 l.

Placé dans la Tribune. C'est ce chef-d'œuvre qu'on trouve répété plusieurs fois, avec la même puissance, notamment chez lord Hertford, chez le marquis de Westminster, à Dulwich, etc.

Le cheval est d'un bai argentin. Le petit prince, de grandeur naturelle, porte un costume olive et or, une écharpe rose, un chapeau noir. Les fonds sont bleutés. C'est exquis.

57. — 335. UNE FABRIQUE DE TAPIS ; c'est le célèbre tableau connu sous le nom de : *las Hilanderas (les Fileuses).*

On voit au fond deux tapis présentés à des dames qui les admirent. En avant, une femme qui file et qui cause avec une jeune fille écartant un rideau rouge ; un peu plus loin, une petite fille carde de la laine.

A droite du spectateur, une jeune fille, vue de dos, dévide un peloton de laine, accompagnée d'une autre jeune fille qui tient à la main une espèce de panier.

H. 7 p. 10 p. 6 l. L. 10 p. 4 p. 6 l.

Celui-ci est le chef-d'œuvre des chefs-d'œuvre. La *Ronde de nuit* de Rembrandt à Amsterdam et ces *Hilanderas* de Madrid sont les deux tableaux qui m'ont fait le plus d'impression dans toute ma vie. Il y a d'ailleurs bien des rapports entre Velazquez et Rembrandt, malgré leurs divergences aussi singulières que leurs analogies. Le fond des tapisseries et les figurines rappellent aussi Watteau.

La galerie de MM. Pereire possède une délicieuse répétition de cette merveille, avec beaucoup de variantes. Est-ce une première pensée, une libre imitation? Est-ce un Velazquez bien authentique, ou une sorte de *fac-simile*, par Luca Giordano? Le tableau vient de la célèbre galerie Urquaiz, à Madrid. On voit aussi, en Angleterre, une esquisse de ces *Hilanderas*.

Il va sans dire que *les Fileuses* sont dans la Tribune, entre *las Meniñas* et *los Borrachos*, et en face de *la Reddition de Breda* et de l'*Argus*.

V. p. 178.

58. — 449. DON PHILIPPE IV EN PRIÈRE.

Le roi est agenouillé sur un prie-Dieu couvert d'un riche tapis.
H. 7 p. 6 p. L. 5 p. 3 p.

59. — 450. DOÑA MARIA ANA D'AUTRICHE, sa seconde femme, dans la même attitude.

Pendant du précédent et mêmes dimensions.

Le roi est tourné à droite; la reine à gauche. Le roi, en costume noir, tient de la main droite son chapeau; la reine tient un livre; elle est agenouillée sur des coussins de satin blanc, brochés d'or; draperies pareilles.

60. — 527. PORTRAIT DU CÉLÈBRE POETE GONGORA.

En buste.
H. 2 p. 1 p. 3 l. L. 1 p. 7 p. 9 l.

Peinture très-terminée, froide et sèche, à douter qu'elle soit de Velazquez.

V. p. 42.

61. — 540. PAYSAGE.

Vue de l'allée de la Reine, dans le parc d'Aranjuez.
H. 8 p. 9 p. 6 l. L. 7 p. 3 p.

A droite, une ouverture d'allée sombre, à grands arbres. En avant, quantité de figurines à pied, à cheval, en carrosse. C'est adorable, poétique, mystérieux. Quel chef-d'œuvre ! En certaines parties, la couleur, malheureusement, a un peu poussé au noir.
V. p. 124.

62. — 1941. PORTRAIT DE DOÑA MARIA TERESA D'AUTRICHE.

En noir. La main droite appuyée sur un fauteuil ; dans la main gauche, des gants.
H. 7 p. 6 p. L. 5 p. 3 p.

Figure entière, de grandeur naturelle. Peinture sèche, qui n'est pas de Velazquez, et qu'on restituera sans doute à Mazo del Martinez.

63. — 1944. VUE DE L'ÉTANG DU RETIRO.

A gauche du spectateur, deux personnages qui causent.
H. 5 p. 3 p. L. 4 p. 1 p.

64.

— A ces soixante-trois tableaux de Velazquez, il faut ajouter le tableau de son gendre et disciple, Juan Bautista del Mazo Martinez, VUE DE LA VILLE DE SARAGOSSE, nº 79, dans lequel Velazquez a peint les figures, quantité de groupes vivants, comme dans le beau paysage de la *National Gallery*, à Londres.

MUSEO NACIONAL ou **DEL FOMENTO,** à Madrid.

65. — PORTRAIT DE L'INFANTE MARGUERITE.
66. — SAINTE MADELEINE.

Ces deux tableaux sont cités par M. Lavice dans sa *Revue des*

Musées d'Espagne, 1864. Cependant je ne les ai point vus, quoique j'aie étudié avec soin ce Museo Nacional. Mais Louis Viardot, qui est une autorité en fait d'art espagnol, cite aussi le portrait de l'Infante.

PALAIS DE LA REINE, à Madrid.

67. — L'AGUADOR DE SÉVILLE.

Nous n'avons pas vu ce tableau, dont M. Madrazo nous a parlé comme étant au palais de la reine.

Il faut donc qu'il y ait deux *répliques* de cette composition, puisque nous avons vu à Londres, chez le duc de Wellington, un *Aguador de Séville*, un chef-d'œuvre. V. n° 109 de notre catalogue. V. aussi p. 197.

A l'**ESCURIAL**, dans la Sacristie.

68. — LA ROBE DE JOSEPH.

« Les cinq frères de Joseph debout montrent à Jacob, assis à gauche, la chemise de Joseph ensanglantée... Ce tableau, que nous retrouverons plus achevé dans la collection de feu M. Madrazo père, est ici à l'état d'ébauche. » (Lavice, *Revue des Musées d'Espagne*, p. 214.)

V. p. 107. Peint à Rome en 1630. Je n'ai vu ni ce tableau, ni celui de l'ancienne galerie Madrazo, qui devrait être chez M. Salamanca.

GALERIE DE M. SALAMANCA, à Madrid.

Dans le salon des Velazquez.

69. — PORTRAIT DE FEMME.

Vue jusqu'aux genoux, tournée de trois quarts vers la gauche, la main droite appuyée sur le dossier d'un fauteuil. Tête nue, haute coiffure avec ses cheveux. Costume noir. Fond gris clair.

Première beauté! C'est un des portraits extraordinaires de Velazquez.

70. — PORTRAIT DE PHILIPPE IV.

Vu jusqu'à mi-jambe. Tourné de trois quarts vers la gauche. Manteau rose. De la main droite, il tient un rouleau de papiers; dans la main gauche, son chapeau.

Superbe peinture.

71. — PORTRAIT DE LA FEMME DE PHILIPPE IV.

A mi-jambe. Costume noir. De la main gauche, elle tient un mouchoir.

72. — PORTRAIT D'HOMME ASSIS.

La main droite appuyée sur le bras du fauteuil. Un prélat?

73. — DON BALTAZAR CARLOS.

A cheval. Presque répétition de celui du Musée.

74. — PORTRAIT D'UN CARDINAL.

En buste. — Ordinaire.

75. — PETITE SAINTE, avec une palme.

Dans la galerie.

76. — PORTRAIT DU FRÈRE DE PHILIPPE IV.

Figure entière, de grandeur naturelle. Debout, tout en noir. Dans la main droite, un papier. A gauche, une table sur laquelle le chapeau. Fond gris.

Un chef-d'œuvre.

77. — Répétition du NAIN du Musée, n° 40 de notre Catalogue.

78. — VUE D'UNE PLACE PUBLIQUE, avec une statue équestre au milieu. Quantité de figurines vives et spirituelles.

79. — PORTRAIT D'UN HOMME, avec un renard.

Pas sûr.

80. — PAYSAGE avec figurines.
 Pas sûr.

81. — PETITE INFANTE.
 Faux.

82. — DAVID AVEC LA TÊTE DE GOLIATH.
 Grandeur naturelle. — Faux.

DUC DE MEDINA CELI, à Madrid.

83. — PORTRAIT DE FEMME.
 Cité par le *Guide* en Espagne de la collection Joanne. Mais je n'ai pas vu ce tableau.
 Peut-être y a-t-il encore d'autres Velazquez dans les autres collections particulières de Madrid, chez le marquis de Villafranca, le duc d'Albe, le duc d'Uceda, le duc de Pastrana, le marquis de Javal-Quinto. Mais je ne les connais pas. *L'Artiste* de 1862 cite trois Velazquez dans la collection de don Jorge Diaz Martinez, à Madrid.

COLLECTION DE FEU M. JOSE DE MADRAZO,
ancien directeur du Musée royal.

Cette collection n'existe plus aujourd'hui; elle a passé en partie chez M. Salamanca et dans les autres galeries privées. Nous donnons cependant, d'après M. Lavice, qui écrivait en 1864, mais qui probablement n'a rien vu, la liste des Velazquez de la collection Madrazo.

84. — LA ROBE DE JOSEPH.
 Original dont l'esquisse est à l'Escurial.

85. — PORTRAIT D'OLIVARÈS.

86. — CHASSE, paysage de petite dimension.

87. — PORTRAIT D'UNE FEMME COIFFÉE D'UN FEUTRE GRIS.

88. — PORTRAIT DE MARIE D'AUTRICHE.

A SÉVILLE.

Au Musée *de la Merced*, pas de Velazquez.

89-92. — Collection *Garcia de Leaniz*. Deux marines et deux portraits (Lavice).

93-94. — Collection *Lopez-Cepero*. Paysage avec figures et une Nativité (Lavice).

95. — Collection *Aradabla*. Portrait d'homme. Douteux (Lavice).

96. — Collection *don Aniceto Bravo*. Grand tableau de Nature morte. (V. p. 34).

97. — Collection *don Juan de Govantes*. Un Cardon (V. p. 34).

A GRENADE.

98-100. — A *l'Archevêché*. Un David et deux tableaux de Fruits (Lavice, *Revue des Musées d'Espagne*).

MUSÉE DE VALLADOLID.

101. — Deux figures près d'un tas de végétaux (V. p. 34).

ANGLETERRE.

NATIONAL GALLERY, à Londres.

102. — N° 197 du Catalogue de 1862. — **PHILIPPE IV D'ESPAGNE CHASSANT LE SANGLIER.**

La chasse a lieu dans un enclos, en avant duquel sont beaucoup de

spectateurs. Des collines et des feuillages occupent les fonds. Grand nombre de petites figures.

Toile, H. 6 p. 2 p. L. 10 p. 3 p.

Précédemment au palais royal à Madrid, jusqu'à ce qu'il fût donné par Ferdinand VII à l'avant-dernier lord Cowley, de qui il a été acheté pour la National Gallery en 1846 (2,200 livres sterling, plus de 55,000 francs).

Le turf pour la chasse est entouré d'une toile tendue ; c'est extérieurement à cette toile, au premier plan, que sont les spectateurs et autres figurines extraordinaires, valets avec chiens en laisse, cavaliers, buveurs, etc. ; il y a aussi des chevaux, des mulets, des ânes. Dans l'arène sont lâchés deux sangliers, poursuivis par des cavaliers armés de lances ; on y distingue Philippe IV lui-même. Fond de collines boisées. Harmonie de tons verts et de tons gris argentés.

L'esquisse de ce chef-d'œuvre est chez lord Hertford, à sa maison de Londres, Manchester House, Manchester square.

Le pendant est chez lord Wellington.

Voir une excellente appréciation de M. Viardot, dans ses *Musées d'Angleterre*, etc., 1862, p 22. V. aussi p. 186.

103. — 232. LA NATIVITÉ ou **L'ADORATION DES BERGERS**, vulgairement appelée la *Mangeoire* ou la *Crèche* (*the Manger*, le *Presepio* des Italiens).

La sainte Famille est dans l'étable sur la gauche, l'enfant Christ couché dans la mangeoire, près de la tête du bœuf ; la Vierge le découvre ; à droite, les bergers en adoration offrent des présents selon leurs moyens, des agneaux, des poules, etc. Au loin, on aperçoit l'ange qui les a guidés comme l'étoile de l'Epiphanie. Neuf figures de grandeur naturelle.

Toile H. 7 p. 7 p. L. 5 p. 6 p.

Ce tableau fut acheté pour le roi Louis-Philippe, par le baron Taylor, du comte d'Aguilar, dans la famille duquel il était resté depuis le temps où il fut peint. C'est une œuvre de la première époque, dans la simple manière naturaliste du peintre, dans le style de l'Espagnolet. Acheté 2,050 livres sterling par la National Gallery, à la vente de la collection de Louis-Philippe à Londres, en 1853. »

V. p. 37.

M. Viardot (*Musées d'Angleterre*, etc., 1860, p. 50) n'adopte pas

cette *Adoration* comme une œuvre de Velazquez, et il insiste pour qu'on la restitue à Zurbaran. Nous croyons cependant que ce tableau est de la première manière de Velazquez. Notre ami Louis Viardot, passionné pour le grand maître espagnol, aimerait à ne le voir que dans des chefs-d'œuvre. Il a raison, — mais il a tort. Velazquez, Rembrandt, Rubens, Corrége, Titien, et autres que nous adorons, ont tous laissé certaines œuvres, bien authentiques, et d'une qualité secondaire.

104. — ROLAND MORT. (Pas encore catalogué.)

« Un homme, encore jeune, et la tête nue, couvert d'une cuirasse noire, vêtu de hauts-de-chausses gris et de bas blancs, est étendu mort et sans traces de violences, au milieu d'une grotte semée d'ossements humains ; sa main droite est placée sur son corps, et la gauche sur la garde de son épée. En haut de la voûte une lampe de cuivre qui s'éteint.

Cette belle peinture, dont le sujet n'est pas connu, décorait autrefois l'un des palais du roi d'Espagne, où elle était désignée (on ne sait trop pourquoi) sous le titre de *Roland mort* (*Orlando muerto*). » V. p. 184.

Toile. H. 1 m. 6 c. L. 1 m. 68 c.

Vente Pourtalès, 1865, n° 205 du Catalogue. Payé 37,000 francs. Gravé par Flameng, dans la *Gazette des Beaux-Arts*.

Il y en a, dans la collection de M. Cremer, à Bruxelles, une belle copie ancienne, achetée en vente publique à Paris, comme original.

Château de **HAMPTON COURT**, près Londres.

105. — 81. PHILIPPE IV.

106. — 82. LA FEMME DE PHILIPPE IV, sœur de Henriette-Marie, femme de Charles Ier.

Ces deux tableaux ne sont peut-être pas bien authentiques. « Ils viennent au moins de son atelier, s'ils ne sont pas tout entiers de sa main ; mais ils appartiennent à l'espèce de ceux qu'on peut appeler de *pacotille*, et que le roi d'Espagne envoyait en présent ou en échange aux autres souverains de la chrétienté. » (Louis Viardot, *Musées d'Angleterre*, etc., 1860, p. 127.)

DULWICH COLLEGE, près Londres.

107. — 194. PORTRAIT DU DUC DES ASTURIES (*sic*).
Cité par Waagen. V. p. 223.

108. — 222. PORTRAIT D'UN PETIT GARÇON.
De profil. — Douteux.

109. — 301. CONVERSION DE SAINT PAUL.
Douteux.

110. — 309. PORTRAIT DE PHILIPPE IV.
Presque de profil et tourné vers la gauche. Debout, vu jusqu'aux genoux. De la main droite avancée, il tient le bâton de commandement, et dans la main gauche son chapeau noir à grands bords. Le pourpoint est d'un rose-camellia, les manches dans les tons de perle. C'est clair et tendre comme le plus fin Metsu.
Chef-d'œuvre de couleur et de distinction. Cité par Waagen. V. p. 223.

DUC DE WELLINGTON, Apsley House, à Londres.

111. — N° 110 du Catalogue 1857 : DEUX PETITS GARÇONS.

112. — 111. PAYSAGE AVEC DES DISEURS DE BONNE AVENTURE.
C'est un marché, une foire; il y a des chevaux, des moutons et des groupes de personnages.

113. — 126. L'AGUADOR DE SÉVILLE
Cité par Waagen... Voir p. 35 et 222. V. aussi, n° 67 de notre Catalogue. On connaît cette célèbre composition, plusieurs fois gravée : L'aguador, debout, de profil à gauche, tient une grosse cruche d'eau; près de lui, un petit garçon, vu de face. Sur une table, une autre cruche. Le tableau a environ 3 pieds et demi de haut sur presque 1 mètre de large.

114. — 142. VUE D'UNE VILLE FORTIFIÉE, avec beaucoup de figurines.

C'est une fête, une sorte de kermesse, aux abords d'une grande ville. Le ciel et la lumière épandue partout sont extraordinaires. Un chef-d'œuvre.

Environ 2 pieds de large sur 1 pied et demi de haut.

115. — 151. PORTRAIT DU PAPE INNOCENT X.

Cité par Waagen. V. p. 222.
Buste, presque à mi-corps. Superbe.
Répétition du portrait de la galerie Doria.

116. — 159. PORTRAIT D'UN GENTLEMAN.

Cité par Waagen, qui croit y reconnaître le portrait de Velazquez lui-même. V. p. 223. L'homme — Velazquez ? — vu de trois quarts et tourné à gauche, moustaches noires, est d'un caractère admirable.

117. — 168. PORTRAIT DE FRANCISCO DE QUEVEDO, le poëte.

Grandeur naturelle, en buste. Il porte des lunettes.
C'est un chef-d'œuvre. Précédemment, coll. don Francisco de Bruna, à Séville. V. p. 124.

118. — 267. PORTRAIT D'UN CARDINAL.

268. (D'après Velazquez). TRIOMPHE DE SILÈNE.

LORD HERTFORD, Manchester House, à Londres.

119. — LA FEMME A L'ÉVENTAIL.

Galerie Aguado.
Exposé à Manchester.
Voir la description, p. 225, 234, et, pour tous ces Velazquez exposés à Manchester : Trésors d'art en Angleterre, par W. Bürger, 3ᵉ édition, 1865, p. 110 et suivantes.

120. — L'INFANT DON BALTAZAR CARLOS, à cheval.

Il est monté sur un gros cheval noir qui caracole dans la cour du manége du palais.

Coll. Rogers. 1270 livres sterling.

Exposé à Manchester.

Cité par Waagen. V. p. 225.

Répétition à Madrid, chez le marquis de Westminster, à Dulwich, etc.

121. — L'INFANT DON BALTAZAR CARLOS.

Figure entière, grandeur naturelle. Costume en soie gris d'argent.

Coll. Standish.

Exposé à Manchester.

Cité par Waagen. V. p. 224.

122. — PORTRAIT DE JEUNE GARÇON INCONNU.

Exposé à Manchester.

123. — PORTRAIT D'UNE INFANTE.

Figure entière, grandeur naturelle.

Coll. Higgenson.

Cité par Waagen. V. p. 224.

124. — PAYSAGE AVEC CHASSE AU SANGLIER.

Esquisse du superbe tableau de la National Gallery.

Environ 3 pieds et demi de large sur 2 pieds de haut.

Qualité extraordinaire. Un chef-d'œuvre.

Vente de lord Northwick. 8,060 francs [1].

Ces six Velazquez sont dans l'hôtel à Londres, Manchester square. Lord Hertford possède encore d'autres Velazquez dans ses autres résidences, à Paris ou en Angleterre.

LORD ELLESMERE, Bridgewater Gallery.

125. — N° 32 du Catalogue de 1856. **PORTRAIT DU FILS NATUREL DU DUC D'OLIVARES.**

Coll. Altamira.

[1] A cette vente de lord Northwick, il y avait aussi, outre le portrait équestre acheté par M. de Rothschild, un portrait de Don Juan d'Autriche, payé 3,380 francs. Nous ne savons pas dans quelle collection il a passé.

Cité par Waagen. V. p. 222.

Cette belle peinture n'est pas dans la galerie des tableaux, mais dans les appartements privés.

126. — 179. PORTRAIT DE L'ARTISTE LUI-MÊME.

Il doit être aussi dans quelque pièce particulière et nous ne l'avons pas vu. Waagen ne le cite pas.

MARQUIS DE WESTMINSTER, Grosvenor House.

Dans la galerie.

127. — N° 103 du Catalogue de 1849. LE PRINCE DES ASTURIES, DON BALTAZAR CARLOS, à cheval; accompagné par don Gaspar de Guzman, comte d'Olivares, et autres officiers d'État.

Le roi et la reine d'Espagne sont sur le balcon du manége, au fond.

Le portrait de grandeur naturelle est au musée de Madrid.

Velazquez a fait plusieurs esquisses pour cette peinture du musée de Madrid. Voir les n°s 56, 73, 107, 120 de notre Catalogue.

Collection Agar. »

Superbe qualité. « Dans ce tableau, Velazquez se montre tout entier par le don de vie et d'action répandu sur tous les personnages. » (L. Viardot, *Musées d'Angleterre*. 1860, p. 144.)

Dans le salon.

128. — 129. PORTRAIT DE LUI-MÊME, avec une toque à plumes.

La tête seulement. Collection Agar.
(Il n'est pas sûr que ce soit son portrait.)

DUC DE SUTHERLAND, Stafford House.

129. — N° 16 du Catalogue de 1862. LE DUC DE GANDIA, à la porte d'un couvent.

 Coll. du maréchal Soult. V. p. 182.

 Très douteux. « Ce tableau n'est pas de Velazquez, pas même de l'école de Séville... » (L. Viardot, *Musées d'Angleterre*, etc. 1860, p. 149.)

130. — 122. SAINT CHARLES BORROMÉE, dans une assemblée du clergé.

 Cité par Waagen. V. p. 222.

LORD ASHBURTON, Bath House, Piccadilly.

131. — GRAND PAYSAGE avec une chasse au cerf.

 Sur des estrades sont de nombreux personnages. C'est à peu près le pendant du superbe tableau de la National Gallery : *Chasse au sanglier*.

132. — PORTRAIT DE PHILIPPE IV, en buste.

LORD LANSDOWNE.

133. — PORTRAIT D'OLIVARES, en buste.

 Coll. du prince de la Paix. Cité par Waagen. V. p. 222. Première qualité de Velazquez.

134. — PORTRAIT DU PAPE INNOCENT X.

 Répétition du portrait du palais Doria.

135. — UNE PETITE FILLE AU LIT.

 Environ 3 pieds et demi de large sur 2 pieds de haut.
 Peinture extraordinaire.

136. — PORTRAIT D'HOMME.

Buste sans mains. De trois quarts à gauche. Costume noir.
Cité par Waagen, comme étant le portrait de l'artiste lui-même.
V. p. 222.

DUC DE BEDFORT.

137. — PORTRAIT D'ADRIAN PULIDO PAREJA, avec l'inscription : *Capitan general de la armada y flota di nueva España*, et la date 1660.

Debout et portant dans une main le bâton de commandement, dans l'autre main son grand chapeau de feutre gris, à plumes blanches. Costume noir, manches de satin blanc, ceinture pourpre. Il se détache sur un rideau rouge, qui sert de fond à gauche ; mais, à droite, il y a une échappée de vue sur la mer couverte de navires.
Exposé à Manchester. V. p. 120.

LORD RADNOR.

138. — PORTRAIT D'ADRIAN PULIDO PAREJA.

Répétition avec variantes du tableau appartenant au duc de Bedfor .
Cité par Waagen. V. p. 225 et p. 120.

LORD STANHOPE.

139. — PORTRAIT D'UN GENTILHOMME.

Coll. du comte Lecchi à Brescia.
Cité par Waagen. V. la description, p. 225.
Exposé à Manchester.

LADY DUNMORE.

140. — BERGERS COURONNÉS, conduisant un taureau.

Grande composition exposée à Manchester.
Cité par Waagen. V. p. 227.

COMTE DE LISTOWEL.

141. — SCÈNE DE PAYSANS.

Quatre figures de grandeur naturelle : une femme, un enfant et deux hommes.

Exposé à Manchester.

LORD HEYTESBURY.

142. — LOS BORRACHOS.

Esquisse, signée et datée, du grand tableau du musée de Madrid. Cité par Waagen. V. p. 226 et p. 83.

LORD CLARENDON.

143. — DEUX PAYSAGES.

V. p. 190.

LORD BREADALBANE.

144. — LE CHRIST A EMMAÜS.

Provenant de l'ancien musée espagnol et payé 490 livres sterling. Contestable. V. p. 190.

BANKS, Esq^e, Dorsetshire.

145. — LAS MENINAS.

Esquisse du grand tableau du musée de Madrid.
Exposé à la British Institution en 1864.
Cité par Waagen. V. p. 227 et p. 152.

W. MORRITT, Esq^e.

146. — VÉNUS.

Figure entière, de grandeur naturelle. Nue, couchée et vue de dos.

Exposée à Manchester.
V. la description, p. 236.
Peinte pour le duc d'Albe, comme pendant à une *Vénus* du Titien.
Provenant de la galerie du prince de la Paix. Payée 500 livres sterling. V. p. 193.

LUMLEY, Esq^e, secrétaire d'ambassade.

147. — LE CHRIST A LA COLONNE.

Le Christ nu, les deux bras liés par une corde à une colonne, s'affaisse par terre et retourne la tête vers un enfant agenouillé que lui présente un ange debout. Figures de grandeur naturelle. Superbe tableau, de haute importance, par sa dimension et sa qualité.

COLONEL HUGH BAILLIE.

148. — PORTRAIT D'OLIVARES.

Figure entière; de grandeur naturelle; debout. Provenant de l'ancien musée espagnol du Louvre.

149. — PORTRAIT DE PHILIPPE IV, en costume de chasse.

150. — PORTRAIT DE L'INFANT DON FERDINAND D'AUTRICHE.

Pendant du précédent. Ces deux portraits sont des répétitions des deux portraits du Musée de Madrid.

151. — PORTRAIT DE L'INFANT DON BALTAZAR CARLOS.

En buste, grandeur naturelle.

152. — PORTRAIT DE LA REINE MARIANNE.

En buste; un peu rouge.
Ces cinq tableaux ont été exposés à Manchester.

T. P. SMYTH, Esq^e.

153. — PORTRAIT DE HENRY DE HALMALE.

Debout et de face. Grand chapeau de feutre noir, à plumes rouges ; pourpoint et surtout bigarrés, d'un ton intraduisible, mêlé d'or, d'argent et de perles, du gris au blanc, en passant par le jaune ; grandes bottes molles. Une main est appuyée sur un bâton. A gauche, sur le même plan, cheval blanc, de face, tenu par un serviteur. Fond de paysage, avec des arbres.
Coll. Purvis.
9 pieds de haut sur 7 de large.
Exposé à Manchester.

SIR THOMAS BARING.

154. — PORTRAIT D'UN HOMME DE GUERRE.

Cité par Waagen. V. p. 223.

155. — PORTRAIT DE PHILIPPE IV.

Coiffé d'un chapeau noir à plume rouge, armé et cuirassé, le roi est monté sur un gros cheval marron, à longs crins, avec les jambes blanches. Petit tableau haut d'environ un demi-mètre.

G. A. HOSKINS, Esq^e.

156. — PORTRAIT DE L'ALCADE RONQUILLO.

Figure entière ; grandeur naturelle. Un peu sombre.
Exposé à Manchester.

HENRY FARRER, Esq^e.

157. — PORTRAIT DE PHILIPPE IV.

Figure entière ; grandeur naturelle ; debout. Provenant de l'ancien musée espagnol du Louvre.
Exposé à Manchester.

158. — PORTRAIT DE LA FEMME DE PHILIPPE IV.

Pendant du précédent et même provenance.
Egalement exposé à Manchester.
Il est probable que ces deux tableaux ont passé de chez M. Farrer dans quelque galerie anglaise.

W. W. BURDON, Esq°.

159. — PORTRAIT D'UN CARDINAL.

Figure entière, de petite dimension.
Exposé à Manchester.
Cité par Waagen. V. p. 222.

WYNN ELLIS, Esq°.

160. — VUE DES ENVIRONS DE MADRID.

On aperçoit, dans le fond, le couvent de l'Escurial.
Exposé à Manchester.

W. STIRLING, Esq°.

161. — PAYSAGE AVEC FIGURES.

Petite ébauche exquise.

162. — AUTRE PAYSAGE.

Pendant du précédent.
Tous deux ont été exposés à Manchester.

163. — PORTRAIT DE VELAZQUEZ.

En miniature. C'est le portrait reproduit en tête de l'édition anglaise.

F. WHATMAN, Esq°.

164. — MIRACLE DE SAINT ANTOINE DE PADOUE.

Exposé à Manchester, un peu hors portée du regard.

R. P. NICHOLS, Esq°.

165. — SAINT JEAN.

Coll. Standish. Douteux. Exposé à Manchester.

F. W. BRETT, Esq°.

166. — PORTRAIT DE JEUNE FILLE.

Debout, en pied.
Coll. du roi Guillaume II, de Hollande.
Vendu 4,680 francs à la vente de M. Brett, en 1864.

Pour les autres Velazquez qui peuvent se trouver en Angleterre, voir le paragraphe II de l'Appendice et les divers ouvrages de M. Waagen.

A l'exposition de la British Institution en 1864, il y avait quatre Velazquez, appartenant sans doute aux collections ci-dessus mentionnées.

Un petit chef-d'œuvre que nous avons vu à Paris, l'année dernière, *le Roi et la Reine à cheval*, et Velazquez aussi à cheval, derrière eux, a été acheté pour l'Angleterre.

A la vente Davenport Bromley, 1863, *l'Apparition des anges aux bergers,* de l'ancien musée espagnol, a été vendue 5,643 francs.

BELGIQUE ET HOLLANDE.

MUSÉE DE BRUXELLES.

167. — N° 339 du Catalogue de 1863. PORTRAITS DE DEUX ENFANTS.

Faux, ainsi qu'un portrait de Rubens, également attribué à Velazquez dans le catalogue précédent.

MUSÉE D'AMSTERDAM.

168. — N° 341 du Catalogue de 1864. PORTRAIT DE CHARLES BALTHAZAR, fils de Philippe IV.

Acheté en vente publique, 1828, Amsterdam, 31 florins.
Ce Velazquez de 31 florins n'est pas original.

MUSÉE DE LA HAYE.

169. — N° 210 du Catalogue. PORTRAIT DE CHARLES BALTHAZAR, fils de Philippe IV.

Peut-être de Velazquez ou, du moins, de son atelier.

170. — 211. PAYSAGE (?)

Ce paysage, catalogué comme d'un maître inconnu, pourrait bien être de Velazquez.

ALLEMAGNE.

MUSÉE DE MUNICH.

171. — N° 364 du Catalogue de 1853 (1re partie). JEUNE BOHÉMIEN DEBOUT.

H. 3 p. L. 2 p. 3 p.
N'est pas de Velazquez.

172. — 366. PORTRAIT D'UN ESPAGNOL A MOUSTACHES.

On croit que c'est le portrait du peintre.
H. 1 p. 7 p. L. 1 p. 3 p.

173. — 367. PORTRAIT DU CARDINAL ROSPIGLIOSI.

H. 1 p. 8 p. L. 1 p. 4 1/2 p.

174. — 372. LOTH ET SES FILLES.

Figures entières, de grandeur naturelle.
H. 4 p. 6 p. L. 6 p. 6 p.

Est-ce le tableau catalogué dans la *Galerie d'Orléans* et acheté 500 livres sterling, par H. Hope, dont la vente eut lieu en 1816? A la vente de lord Northwick, 1859, un tableau catalogué *Loth et ses filles*, par Velazquez, a été payé 3,840 francs.

175. — 375. PORTRAIT D'UN GUERRIER AVEC ARMURE ET CHAPEAU A PLUMES.

H. 2 p. 7 p. L. 1 p. 7 p.

176. — 380. PORTRAIT D'UN JEUNE ESPAGNOL.

Costume noir, figure à mi-corps.
H. 2 p. 9 p. L. 2 p. 1 p. 1/2.

177. — 381. BUSTE D'HOMME.

H. 2 p. 1 p. L. 1 p. 6 p. 1/2.

(Tous ces Velazquez du musée de Munich sont contestables, suivant M. Viardot).

MUSÉE DE VIENNE.

178. — P. 104 du Catalogue de 1855. **UN PAYSAN QUI RIT, et qui tient dans sa main droite un fleur.**

Demi-figure.
H. 2 p. 8 p., l. 2 p.
Pas très-authentique.

179. — 122. TABLEAU DE FAMILLE.

La propre famille de l'artiste, savoir : sa femme doña Juana, fille de son maître Francisco Pacheco, avec des enfants et d'autres personnes, est groupée au premier plan, tandis que lui-même peint dans son atelier au fond. — Douze figures, 2/3 de grandeur naturelle.

H. 4 p. 9 p. L. 5 p. 5 p.

C'est le précieux et superbe tableau cité p. 39 et décrit p. 175.

180. — 127. PORTRAIT DE PHILIPPE IV, roi d'Espagne.

En costume noir, sans ornements; il tient un papier dans sa main droite nue, et sa main gauche, tenant le gant de l'autre main, repose sur la garde de son épée. — Figure vue jusqu'aux genoux.

H. 4 p. L. 2 p. 8 p.

Peint dans l'atelier de Velazquez, par quelqu'un de ses élèves, suivant M. Viardot.

181. — 128. PORTRAIT DE L'INFANT D'ESPAGNE DON BALTAZAR CARLOS, fils du roi Philippe IV, dans son enfance.

Debout près d'un fauteuil sur le dossier duquel est appuyée sa main droite.

H. 4 p. L. 3 p. 2 p.

182. — 128.' PORTRAIT D'UNE PRINCESSE D'ESPAGNE, tout enfant.

En robe rosée, debout près d'une table, sur laquelle un verre avec des fleurs.

H. 4 p. L. 3 p. 2 p.

183.—128. PORTRAIT D'UNE PRINCESSE D'ESPAGNE.

Debout près d'un fauteuil sur lequel est couché un petit chien de giron (*Schoosshündchen*).

H. 4 p. L. 3 p. 2 p.

Suivant M. Stirling (V. p. 157), « cette petite princesse » est un garçon, l'infant don Philip Prosper, mort tout jeune, et la petite princesse qui lui fait pendant est l'infante Marie-Marguerite, la même qu'on voit au Louvre sous le nom erroné de Marguerite-Thérèse. Les deux pendants de Vienne sont de la dernière époque de Velazquez.

184. — 169. PORTRAIT DE L'INFANTE D'ESPAGNE MARIE-THÉRÈSE, fille de Philippe IV, et plus tard femme du roi de France Louis XIV.

En robe blanche, et tenant son mouchoir dans la main gauche. — Figure vue jusqu'aux genoux.

H. 4 p. 1 p. L. 3 p. 2 p.

Copie, suivant M. Viardot.

MUSÉE DE DRESDE.

185. — N° 622 du Catalogue de 1862. PORTRAIT D'OLIVARES, vêtu de noir et décoré de la croix verte de l'ordre d'Alcantara.

H. 3 p. 7 p. L. 3 p. 3 p.
« Acheté à Modène comme un original. »
Copie, suivant M. Viardot.

186. — 623. BUSTE D'UN HOMME, habillé de noir avec un cordon en or.

H. 2 p. 4 p. 1/2. L. 2 p.
« Acheté à Modène comme un original de Rubens. »
De l'école de van Dyck, suivant M. Viardot.

187. — 624. PORTRAIT D'UN HOMME, habillé de noir, à mi-corps.

H. 4 p. 4 p. L. 3 p. 1 p.
« Acheté à Modène comme de Rubens, avec les mains esquissées; considéré plus tard comme un Titien. »
On voit que ces trois Velazquez du superbe musée de Dresde ne sont pas très-authentiques.

MUSÉE DE BERLIN.

188. — N° 406 du Catalogue de 1857. PORTRAIT D'UN HOMME A LONGS CHEVEUX BLONDS.

H. 2 p. 1/2 p. L. 8 p. 1/2.
Pas de Velazquez et pas beau.

189. — 413. PORTRAIT DU CARDINAL DEZIO AZZOLINI.

Assis dans un fauteuil, une petite calotte pourpre sur la tête. Il tient dans sa main droite le chap au rouge de cardinal.
H. 3 p. 9 1/2 p. L. 3 p. 3/4 p.
Pas très-beau. Il était attribué à Murillo dans les catalogues précédents.

MUSÉE DE DARMSTADT.

190. — N° 534 du Catalogue de 1843. PORTRAIT D'ENFANT, etc.

> Faux, ainsi que le numéro 620 du même musée.

GALERIE SUERMONDT, à Aix-la-Chapelle.

191. — N° 116 du Catalogue de 1860. PORTRAIT D'ELISABETH DE BOURBON, première femme de Philippe IV.

> Figure entière, de grandeur naturelle, debout.
> Belle qualité de Velazquez.
> Collection du colonel von Schepeler, où le tableau était venu de la collection royale de Madrid. — V. *Galerie Suermondt*, par W. Bürger; Paris, 1860.

RUSSIE.

MUSÉE DE L'ERMITAGE, à Saint-Pétersbourg.

192. — N° 419 du Catalogue de 1864. PORTRAIT DE PHILIPPE IV.

> Figure entière, de grandeur naturelle.
> Vente du roi Guillaume de Hollande. La Haye, 1845, n° 120 du Catalogue.
> H. 45 pouces 1/4. L. 27 p.

193. — 421. PORTRAIT D'OLIVARES.

> Figure entière, de grandeur naturelle.
> Même vente, n° 121 du catalogue.
> Payés ensemble 58,850 florins de Hollande (environ 80,000 francs).
> H. 46 p. 1/2. L. 28 p.
> Une répétition chez le colonel Hugh Baillie, à Londres ; une autre,

de l'ancien musée espagnol du Louvre, a été exposée à Manchester. — Voir p. 116.

194. — 418. LA TÊTE DU PAPE INNOCENT X.

Probablement l'étude d'après nature pour le célèbre portrait de la galerie Doria, à Rome.

H. 11 p. L. 9 p. 1/4.

195. — 420. PORTRAIT DE PHILIPPE IV, en buste.

Galerie Coesveldt.

H. 15 p. L. 12 p. 1/2.

196. — 422. PORTRAIT D'OLIVARES, en buste.

Même galerie et mêmes dimensions.

197. — 423. PETIT PAYSAN QUI RIT.

Même galerie.

H. 6 p. 1/8. L. 5 p.

198. — 424. VIEILLARD A BARBE BLANCHE, lisant.

Peut-être un saint.

Authenticité douteuse.

H. 15 p. 1/2. L. 17 p. 1/2.

199. — 425. PAYSAGE AVEC FIGURES.

Douteux. M. Viardot affirme hardiment que ce tableau n'est pas de Velazquez.

H. 13 p. 1/2. L. 18 p. 1/4.

200. — 426. PORTRAIT PRÉSUMÉ DE L'INFANT DON BALTHAZAR, âgé d'environ douze ans, à cheval.

Pourrait représenter un autre infant et n'être pas de Velazquez.

H. 45 p. 3/4. L. 31 p. 1/2.

GALERIE LEUCHTENBERG, à Saint-Pétersbourg.

201. — N° 97 du Catalogue. PORTRAIT D'HOMME, vêtu de noir.

H. 2 p. 9 p. L. 1 p. 11 p.

GALERIE NARASCHKIN, à Saint-Pétersbourg.

202. — PETIT PORTRAIT DE PHILIPPE IV.

Paraît être seulement de l'école de Velazquez.

(Extrait du livre de M. Waagen sur le musée de l'Ermitage et les autres collections de Saint-Pétersbourg. In-8°, Munich, 1864).

GALERIE TATISCHTCHNEFF, ancien ambassadeur à Madrid.

203. — DEUX FIGURES A UNE FENÊTRE, la mère et la fille.

« Belle étude de Velazquez, qu'on attribue erronément à Murillo. »
(L. Viardot, *Musées d'Angleterre, de Russie, etc.*, 1860, p. 368.)

ITALIE.

MUSÉE DE TURIN.

204. — PORTRAIT DE PHILIPPE IV, en buste.

Peut-être une simple reproduction faite dans l'atelier du maître.

MUSÉE DE FLORENCE.

205. — PORTRAIT DE VELAZQUEZ, par lui-même.
206. — AUTRE PORTRAIT.

Qui « peut être une répétition faite dans son atelier. » (L. Viardot.)

PALAIS DORIA, à Rome.

207. — PORTRAIT D'INNOCENT X.

Provenant de la maison Panfili.

« Ce portrait, qui eut les honneurs de la procession et du couronnement à l'époque où le fit Velazquez, c'est-à-dire lors de son second voyage à

Rome (en 1648), est le meilleur ouvrage de l'école espagnole que puisse offrir toute l'Italie. Cette figure rouge, encadrée entre une calotte rouge et un manteau rouge, sur un fauteuil rouge et contre une tenture rouge, présentait une effrayante difficulté, que Velazquez a, comme toujours, abordée sans crainte et surmontée victorieusement. » (L. Viardot, *Musées d'Italie*, 1860, p. 261.)

Voir dans la série du Catalogue les nombreuses répétitions de ce portrait célèbre.

Dans la *Revue des Deux Mondes*, 15 janvier 1865, p. 293. M. Taine, parlant des tableaux qui décorent le palais Doria à Rome, s'exprime ainsi : « Le chef-d'œuvre entre tous les portraits est celui du pape Innocent X par Velazquez. Sur un fauteuil rouge, au-dessus d'un manteau rouge, dans une tenture rouge, sous une calotte rouge, une figure rouge, la figure d'un pauvre niais, d'un cuistre usé ; faites avec cela un tableau qu'on n'oublie plus ! Un de mes amis, revenant de Madrid, me disait que, à côté des grandes peintures de Velazquez qui sont là, toutes les autres, les plus sincères, les plus splendides, semblaient mortes ou académiques... »

GALERIE DU CAPITOLE, à Rome.

208. — PORTRAIT D'UN HOMME INCONNU.

(L. Viardot, *Musées d'Italie*, 1860, p. 271).

MUSÉE DE NAPLES (*degli Studi*).

209. — PORTRAIT D'UN CARDINAL.

(L. Viardot, *Musées d'Italie*, 1860, p. 318).

FRANCE.

MUSÉE DU LOUVRE, à Paris.

210. — N° 555 du Catalogue. PORTRAIT DE L'INFANTE MARGUERITE-THÉRÈSE.

En buste, de grandeur naturelle.
H. 0m,70. L. 0m,59.

Ce n'est pas l'infante *Marguerite*-Thérèse, mais l'infante Marie-

Marguerite, seconde fille de Philippe IV, laquelle épousa l'empereur Léopold six ans après que sa sœur aînée, *Marie*-Thérèse, eut épousé Louis XIV. — V. p. 157, et Viardot, *Musées de France*, p 97.

211. — 556. PORTRAIT DE DON PEDRO MOSCOSO DE ALTAMIRA, doyen de la chapelle royale de Tolède, depuis cardinal.

En buste, grandeur naturelle. Daté 1633.
Collection de la marquise de Guardia Real, et acquis en 1849 pour 4,500 francs.
Authenticité contestable.
H. 0m,92. L. 0m,73.

212. — 557. RÉUNION DE PORTRAITS.

Treize petits personnages en pied, entre autres les portraits de Velazquez et de Murillo.
Collection Forbin-Janson et acquis en 1851 pour 6,500 francs.
H. 0m,47. L. 0m,77.

213. — PORTRAIT DE PHILIPPE IV (?) en costume de chasse. (Non encore catalogué.)

Répétition, avec variantes, du tableau du musée de Madrid.
Attribué par certains connaisseurs à Mazo del Martinez. (Acheté en 1863.)
(Le Catalogue du Louvre enregistre encore, n° 558, une *Vue de l'Escurial*, qui n'est pas exposée dans les galeries et que nous n'avons jamais aperçue).

M. LE DUC DE MORNY.

214. — UNE INFANTE, fille de Philippe IV, debout.

Figure entière, de grandeur naturelle. De la main droite elle touche un petit chien qui dort sur une chaise. Costume noir, avec quelques bijoux. Dans le haut, grand rideau rougeâtre ; le reste des fonds est d'un gris-perle. — Superbe qualité.
Provenant de la vente Laperière, n° 65 (?). Gravé dans la *Gazette*

des Beaux-Arts. Acheté à la vente publique de la galerie, juin 1865, 51,000 francs, par lord Hertford (?).

215. — PORTRAIT D'INFANTE, en buste.

Vendu 6,200 francs, à la vente publique de la galerie Morny.

MM. ÉMILE ET ISAAC PEREIRE.

216. — PORTRAIT D'UNE INFANTE.

Figure entière, de grandeur naturelle. Debout, tournée de trois quarts vers la gauche, ses petites mains pâles tenant de chaque côté un pli de la robe de soie d'un gris argentin. Chevelure blonde et boucles frisées. Nœuds de ruban au corsage, aux épaulettes et aux poignets. Fond neutre, avivé dans le haut par un pan de rideau rosâtre.

C'est un chef-d'œuvre.

217. — LES FILEUSES.

Répétition des célèbres *Hilanderas* du musée de Madrid. V. n° 57 de notre Catalogue. Les variantes sont : deux têtes de face, au lieu d'être de profil, des bras et des mains qui n'ont plus le même mouvement, de petits personnages nouveaux dans le fond, de nouveaux accessoires aux lambris et même au premier plan ; par exemple, un vase au lieu du chat, qui se trouve à gauche de la fileuse à son rouet.

218. — ADORATION DES BERGERS.

Grande peinture, de la première manière, et qui rappelle *l'Adoration* de l'ancien musée Espagnol, aujourd'hui en Angleterre.

219. — DES POISSONS.

220. — UN BUSTE D'INFANTE.

Peint dans l'atelier de Velazquez, probablement par Mazo del Martinez.

Tous ces tableaux proviennent de la galerie Urquaiz, achetée en bloc à Madrid.

M. JAMES DE ROTHSCHILD.

221. — PORTRAIT ÉQUESTRE DE DON LUIS DE HARO.

Acheté, à la vente de lord Northwick, 23,920 francs.

222-223. — DEUX PORTRAITS D'INFANTES.

224. — PORTRAIT DE PHILIPPE IV (?).

M. LE COMTE MAISON.

225. — Un SINGE près d'un panier rempli de fruits et de fleurs, qu'il disperse.

226. — Un AMOUR renversant une statue et un autel dédiés au dieu Pan.

Pendant du précédent.

227. — Un PANIER emballé, avec un petit coq attaché à l'anse du panier.

228. — Un autre PANIER, avec des pigeons et un lapin attachés à l'anse.

Pendant du précédent.

M. SCHNEIDER.

Plusieurs portraits attribués à Velazquez :

229-230. — PHILIPPE IV JEUNE, et CARLOS.

Répétitions (?) des portraits du musée de Madrid.

231. — UNE INFANTE (?).

M. LACAZE.

232. — PORTRAIT DE L'INFANTE MARIE-THÉRÈSE, fille de Philippe IV et devenue femme de Louis XIV.

Belle qualité. — Collection Louis Viardot.

233. — TÊTE DE PHILIPPE IV.

Deux autres portraits, femmes de la famille royale d'Espagne, sont encore attribués à Velazquez.

M. EUDOXE MARCILLE.

234. — PORTRAIT DU L'INFANTE MARGUERITE-THÉRÈSE.

En buste, de grandeur naturelle. Vue de trois quarts, tournée vers la gauche. Robe noire et crevés blancs, grande collerette blanche, un collier de perles, un nœud de ruban blanc dans les cheveux.

H. 0m,62. L. 0m,56.

M. LE COMTE DE GESSLER, ancien ambassadeur de Russie en Espagne.

235-236. — Un PORTRAIT D'HOMME et un PAYSAGE.

Attribués à Velazquez.

GALERIE POURTALÈS.

237. — N° 164 du Catalogue. Portrait en buste et vu de trois quarts, de PHILIPPE IV, roi d'Espagne.

Ce prince est représenté portant une petite fraise et vêtu d'un justaucorps de velours noir brodé d'argent, sur lequel est passé le collier de l'ordre de la Toison-d'Or. — Vente Lebrun, 1809.

Toile. H. 59 c. 1/2. L. 51 c. 1/2.

Vendu 7,200 francs à la vente Pourtalès, 1865. Ne connaissant pas l'acquéreur, nous rattachons au nom Pourtalès cette peinture, d'ailleurs contestable.

MUSÉES DE PROVINCE.

Quelques musées de province enregistrent des Velazquez dans leurs catalogues, mais il ne faut pas s'y fier.

Par exemple, au musée de Nantes, *une Jeune fille tenant des fleurs* est attribuée à Velazquez, et, dans un supplément au même catalogue, elle est attribuée à Albert Cuyp! La vérité est qu'elle est de l'école de Rembrandt, très-près du maître, et peut-être de Carel Fabritius. L'auteur du *Voyage artistique en France*, 1857, p. 58, M. de Pesquidoux, vante tout de même ce tableau comme un Velazquez plein de vie et de réalité. A ce même musée de Nantes, un *Portrait de jeune prince à cheveux blonds* (n° 732 du catalogue) est également attribué à Velazquez, et il lui ressemble un peu. M. de Pesquidoux cite encore « au musée de Besançon un *Galilée*, la main appuyée sur le globe terrestre, et plongé dans une profonde méditation (n° 218), et *un Mathématicien*, figure sombre de coloris et d'aspect, mais ayant une vie et une couleur étonnantes. »

S'il y a des Velazquez authentiques dans les autres musées de province, nous prions les directeurs de ces musées de vouloir bien nous les signaler.

Il y a sans doute encore d'autres Velazquez dans les nombreuses collections de Paris. L'auteur de ce catalogue possède lui-même une curieuse *Mascarade*, avec chars, carrosses, cavalcades et de nombreux masques, défilant dans la rue d'une ville, devant une maison décorée de tentures et de balustrades sur lesquelles des cardinaux et de nobles personnages regardent passer ce cortége burlesque.

A cette liste on pourrait ajouter des indications empruntées aux anciens catalogues de galeries et de ventes. Mais ces

tableaux des anciennes collections sont apparemment ceux qu'on trouve dans les collections actuellement existantes. Nous ne sommes pas, d'ailleurs, édifiés sur leur authenticité.

Voici, par exemple, l'indication de treize tableaux ou dessins, donnée par Charles Blanc dans le *Trésor de la curiosité* :

- T. I, p. 197. Vente du duc de Choiseul en 1772. *Mars et Vénus;* 1115 livres.
- — 284. — Mariette. *Mort d'un saint*, dessin.
- — 376. — du prince de Conti. *Danaé,—Mars et Vénus* (provenant de la galerie Choiseul), 450 et 600 livres.
- — 427. — Menageot, 1778. *Mars et Vénus;* revendu 180 livres seulement.
- — 455. — Chevalier, 1779. *Jésus-Christ prêchant;* 32 livres seulement.
- T. II, p. 87. — Montribloux, 1784. *Portrait de l'empereur Adolphe de Nassau;* 5001 livres.
- — 272. — Lebrun, 1800. Quatre portraits, entre autres celui de *Cromwell;* retiré à 6,000 francs.
- — 383. — Lethière, 1829. *Superbe tête de religieuse*, provenant de la collection Aldobrandini Borghèse.
- — 420. — Al. Lenoir, 1837. *Exhumation de plusieurs bienheureux*, dessin.
- — 426. — Mazaredo, 1837. *Portrait d'Innocent X.*
- — 451. — Aguado. *Une Dame en robe carmélite*, acheté par lord Hartford (Hertford); *Portrait d'un corrégidor;* 1,600 francs.
- — 478. — du roi Guillaume II. *Philippe IV et le comte d'Olivares*, deux tableaux, 38,850 florins.

T. II. p. 508. Vente Collin, 1855. *Mortyre de sainte Agathe*, esquisse ; 1,000 francs.

Philippe IV et *Olivares*, de la galerie du roi Guillaume, sont maintenant à l'Ermitage, comme on l'a vu ; *la Dame en robe carmélite* est chez lord Hertford. Mais ce *Portrait de Cromwell*, par Velazquez, faut-il y croire, malgré l'autorité de Lebrun? Et ce *Velazquez* à 32 livres, dans la vente Chevalier, comment le prendre pour un original?

Nous continuerons, du reste, à recueillir des notes sur les Velazquez qui peuvent être dispersés dans les collections particulières, et, en cas d'une nouvelle édition, nous espérons compléter ce catalogue.

FIN.

TABLE

PRÉFACE		v
Chap.	I.	1
—	II.	24
—	III.	43
—	IV.	86
—	V.	98
—	VI.	111
—	VII.	136
—	VIII.	146
—	IX.	171
—	X.	196
Appendice.	I. Estampes, d'après Velazquez	205
	II. Les Velazquez des collections anglaises (d'après M. Waagen)	222
	III. Extraits des critiques français sur Velazquez	228
	IV. Catalogue des peintures de Velazquez existant aujourd'hui dans les musées et les collections de l'Europe	247

www.ingramcontent.com/pod-product-compliance
Lightning Source LLC
Chambersburg PA
CBHW071621220526
45469CB00002B/438